민화의 맛

민화의 맛

회화적인 매력으로
감상하는
조선민화 80점

박영택 지음

아트북스

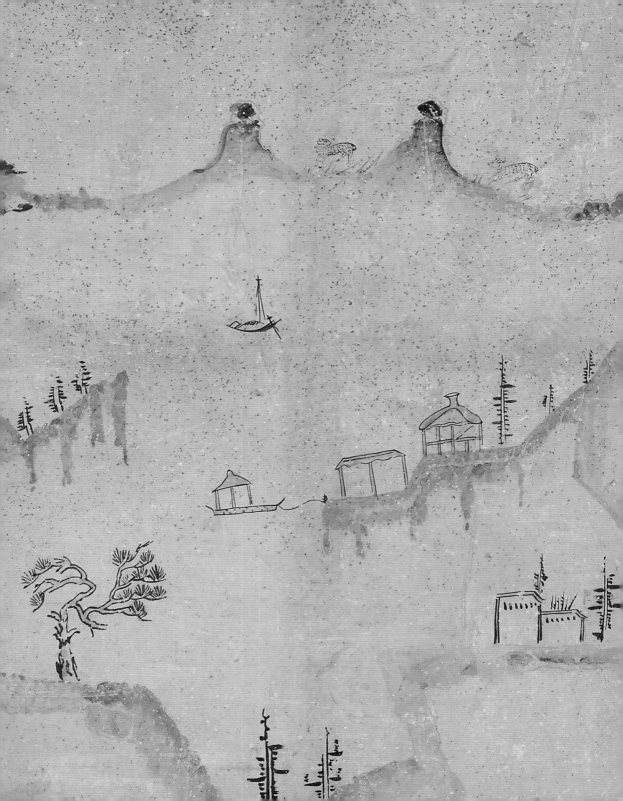

회화성으로
조선민화를 즐기다

나는 동시대 한국 현대미술을 대상으로 한 비평을 업으로 삼는 사람이다. 미술작품에 대한 분석과 비평적 작업을 문자나 언어로 온전히 표현하기란 쉽지 않고 작품의 질에 관해 논하는 것 또한 가능하다고 생각하기란 쉽지 않다. 미술은 정답이 없는 영역이다. 그럼에도 불구하고 미술비평은 작품에 어떤 식으로든 고리를 걸어, 작품이 지닌 미술사적 의미와 질에 대해 논의하려고 애를 쓴다. 그런데 이 작업이란 전적으로 자신의 안목과 취향에 기대어 할 수밖에 없는 고립무원의 일이라 좀 난감하다. 어쩔 수 없이 비평은 개인적인 편견과 취향의 차원에서 이루어진다. 그러나 나는 좋은 비평은 바로 그 도저한 개인성에서 나온다고 믿는다. 독선과 아집이 아니라면, 가능한 한 평론가들만의 고유하고 개별적인 안목과 감식안을 통해 작품에 대한 저마다의 감상, 독해와 평가가 풍성한 주석처럼 달려야 한다고 믿는다.

이 책은 이런 시각에서 그동안 좋아서 눈여겨본 우리 민화에 대한 개인적인 비평문, 혹은 감상문의 성격을 띤다. 우연한 기회에 평창아트 김세종 대표가 소장한 방대한 민화 컬렉션을 접하면서, 그 작품들을 집중해서 감상할 수 있었

다. 이를 계기로 80여 점 정도를 추려서, 그 하나하나에 대한 글을 쓰고 보냈다. 기존의 미술비평문처럼 민화도 비평의 대상 삼아 글을 써봐도 되지 않을까 하고 슬쩍 덤벼든 것이다. 언제부터인가 민화가 지닌 회화적 매력에 빠져 있었지만 이렇게 책까지 쓰게 되리라고는 생각지도 못했다.

이 책은 민화를 철저하게 회화 작품으로 보려는 시각을 견지하면서, 그것이 지닌 회화로서의 맛, 조형적인 매력 등에 방점을 찍고, 그 안에 담긴 한국의 미감과 민화의 상징성 등을 얹어놓았다. 나름 이유가 있다. 기존의 민화에 관한 대부분의 글이나 책을 보면, 각종 도상의 상징성에 초점을 맞추어 기술하고 있다. 물론 민화는 읽는 그림이고, 도상을 통해 모종의 힘을 발산하는 부적 같은 그림이기에 당연히 상징을 아는 것이 중요하다. 하지만 그것만 강조하다 보면, 민화도 궁극적으로 하나의 그림이라는 자명한 사실을 망각하거나 외면하게 되는 누를 범하는 것이 아닌가 하는 아쉬움이 컸다.

사실 우리 민화에 그토록 매료된 일본인 내지 외국인의 경우, 민화에 등장하는 개별 도상의 상징적인 의미를 몰라도 작품의 회화성만을 감상하는 데는 아무런 장애가 없다. 물론 온전한 이해에는 한계가 있을 수 있지만, 그림 감상에서는 그것이 결정적인 한계라고는 생각지 않는다. 현재 한국미술계에서는 민화가 지닌 회화성에 대한 연구나 이에 대한 논의보다 지나치게 상징적 내용에 주목해서 우려내거나 해석하는 데에 매어 있다는 생각을 해본다. 내게 뛰어난 민화는 결국 그림 자체가 지닌 탁월성 때문이지, 도상이 지닌 상징성 때문이 아

니다. 그렇다고 과연 그 회화성이라는 것, 민화가 지닌 질적 측면이 무엇이며, 이를 어떻게 객관화할 수 있는가 혹은 문자로 온전히 기술할 수 있는가 하는 문제는 분명 쉽게 답할 수 없는 곤혹스러운 사안이다. 그럼에도 불구하고 작품 한 점을 앞에 두고 가능한 한 공들여 관찰하면서, 작품이 내게 발산하는 조형적 힘과 회화적인 매력을 더듬으면서 글을 쓰고자 했다.

하늘과 짝하는 수수한 아름다움

민화가 보여 주는 세계는 주변에 자리한 소박한 자연이다. 그것은 늘 그 자리에 애초부터 있던, 스스로 만든 절묘한 조화로 이루어진 완벽한 세계이며, 인간에게 아름다움의 정체를 처음으로 일깨워 준 존재이기도 하다. 옛사람들은 지천에 깃든 다양한 생명체를 통해 비로소 자연계를 인식했고, 그것들을 유심히 관찰하고 깨달으면서 제 삶의 근거로 삼았다. 동시에 그 안에서 인간이 추구해야 하는 가치와 정신의 고갱이를 전수하고자 했다. 바로 자연과 생태계의 모습에 대한 모방mimesis이다. 인간은 이런 자연의 모습에서 생의 이치를 찾고, 그 순리를 거역하지 않고 모방하면서 삶을 영위해 왔다. 자연을 최대한 모방한 것은 결국 생존을 위해서였다. 왜 자연이 모방의 대상이 되어야 했을까? 분명 자연과의 관계 속에서 살아야 하는 인간의 생존 확률은 자연과 더 많이 닮고 자연의 힘을 더 많이 파악할수록 높아지기에 그랬을 것이다. 그러니 자연을 모방하여 그림을 그려야 하는 이유가 있었다. 인간은 결코 문명이나 제도에 길들

여지거나 속박당하는 존재가 아니라, 자연에서 생의 궁극을 깨닫는 지혜로운 존재이기 때문이었다. 애초에 우리 전통시대의 이미지들은 모두 자연의 모방이었고, 이를 통해 자연과 같은 생명력을 확보하고자 했다. 그 결정적 증거가 민화 안에 죄다 부려져 있다.

민화 속의 자연을 그린 그림은 인위적인 생의 공간 바깥에 자리한 자연을 환각처럼 삶의 공간으로 끌어들인 자취이자 화려하고 아름다운 자연의 한순간, 그 절정의 순간을 영원히 응고시킨 것이다. 아울러 늘 자연을 가까이 하려는 한국인의 심성과 미감을 구체적으로 실천한 것이다. 여기에는 자연의 모든 생명체를 사랑하고 자연생태를 찬찬히 눈여겨보던 극진한 마음이 개입되어 있고, 덧없이 사라지는 아름다움을 영원으로 잇고자 하는 간절함도 스며 있다. 또한 그것은 우리 자연에 대한 자부심과 애착, 기호를 바탕으로 한 것이자, 아름다운 자연의 모습을 곁에 두고 온전히 느끼는 한편 자연에 들어가 함께하고 있다는 환영의 순간을 지속시키는 일이기도 하다.

이처럼 한국인들이 자연을 어떤 시각과 마음으로 보고 이해했는지를 여실히 방증하고 있는 민화는 저마다 모종의 상징성을 내포하고 있으며, 가장 진솔하고 소박한 미감 또한 유감없이 발휘하고 있다.

자의적인 판단이지만 내가 가장 좋아하는 민화, 아름답고 매력적인 민화는 궁중민화(궁중장식화)처럼 정형화되고 엄격하며 완성도가 높은 것보다 지극히 자연스럽고 어리숙하면서도 길들여지거나 정해진 화본畵本에서 만날 수 없는

자발성과 예측할 수 없는 데서 불거져 나오는 자유분방함을 한껏 두른 그림이다. (따라서 이 책에서는 궁중민화는 제외했다.) 그런 민화에서 묻어나는 개인의 소박하고 타고난 품성이 좋았다. 비록 무명의 존재가 그린 것이라 해도 여러 점 반복해서 보면 분명 특정인의 솜씨가 검출되기 마련이다. 서명도 없고, 그린 이에 대한 기록도 남아 있지 않지만 실재하는 그림은 그린 이의 솜씨, 개성, 타고난 마음 등을 온전히 품고 있다. 그러니 그림 자체가 부정하기 어려운 증거물이 된다. 그렇게 그림은 중요한 단서가 되어, 그린 이의 모든 것을 스스로 찬란하게 발설하고 있다.

교육을 받은 전문 화원이 그린 그림이 아니기에 정형화된 틀에서 벗어나 있고, 제도의 혜택이 배제된 상황에서 그림을 맡았던 이들이 그렸기 때문에 스스로 임기응변식으로 자신이 봉착한 제작상의 문제를 극복해 갔을 것이다. 사회적으로 규정된 어떤 원칙이나 법칙을 따르기보다 스스로 해결책을 찾았다는 얘기다. 그래서 그린 이의 창의성과 해학적이며 장난스러운 묘사가 돋보이고, 그린 이의 취향과 자유의지, 타고난 솜씨와 눈썰미가 민화의 조형성을 결정적으로 좌우했을 것이다. 민화의 미감을 이룬 진정한 힘은, 그러니까 기존의 규범이나 틀을 의식하거나 구애받지 않고, 타고난 성품과 솜씨에 따른 결실인 것이다. 중국 서진시대의 사상가 곽상郭象, ?~312은 하늘과 짝할 수 있는 아름다움을 바로 '소박미'라고 꼽았다. 『역대명화기歷代名畵記』(847)를 지은 당나라의 서화론가 장언원張彦遠, 815~879 또한 그림의 수준을 5등급으로 나눈 후 최고의 경지를 '자

연격自然格'이라 했다. 수수한 아름다움이 최고의 수준이었던 것이다. 나는 조선시대 민화를 볼 때마다 이 '자연격'의 한 경지를 유감없이 만난다. 그것은 마치 교육의 세례를 아직 받지 못한 어린아이의 눈과 마음을 떠올리게 한다. 어린아이는 처음 보는 대상에 대해 순수한 직관으로 규정한다. 그래서 직관적으로 대상을 묘사하거나 가장 직관적인 언어로 대상을 형용한다. 주어진 대상의 특징만 유추하여, 일체의 군더더기는 사라지고 핵심만 자리한다는 얘기다. 어린아이의 순수한 눈은 직진하는 눈이고, 대상의 본질로 그대로 파고드는 눈이다. 바로 좋은 민화에서 만나는 시각이다.

그 길들여지지 않은 어린아이의 그림과 유사한 담담한 그림, 소박한 그림은 그래서 감동적이다. 이는 솜씨의 문제가 아니라 결국 마음의 문제다. 착하고 순한 마음으로 세상을 보는 이가 그린 진솔한 감동이 민화가 주는 핵심적인 맛이다. 오늘날 현학적이고 논리적이며 난 체해야 하는 현대미술이 진즉에 잃어버린, 순결하고 투명한 마음과 소박한 감각이 민화에는 울창하다.

민화는 보는 이로 하여금 무엇인가를 상상하도록 자극한다. 그림 표면에서 이미 완성된 상태를 제시하기보다 부분적인 것만 제시하고 나머지는 상상에 맡긴다. 보는 이가 들락거릴 수 있는 통로를 마련해 주는 것이다. 이는 고정된 존재론에서 벗어난 시선이다. 이른바 생성론적 시선이 엿보이는 화면이다. 모든 존재는 단일하고 고정된, 확고한 세계를 보유하고 있는 게 아니라 서로 순환하고 겹쳐진다. 거대한 우주의 생태계 안에서 모든 존재는 순환론의 그물망에서

돌고 돈다. 그런가 하면 민화를 그리는 이에게는 눈에 보이는 세계보다는 그 세계가 머금고 있는 비가시적 힘이나 영적인 기운을 어떻게 그림 밖으로 유출시킬 수 있을까 하는 게 중요하고, 고민이었다. 사실 동양화는 서양화와 달리 여백이나 화제, 혹은 개략적인 기호적 이미지를 통해, 보는 이로 하여금 실제를 상상케 하는 그림이다. 따라서 그림은 일종의 징검다리 혹은 통로로 기능한다. 이 문제의식은 20세기 현대미술이 고민했던 바이기도 하다. 바로 이 점은 민화가 지닌 회화로서의 의미에 대한 또 다른 해석과 접근에 해당한다. 또한 민화 속의 소재는 단지 조선 후기에 등장하는 것이 아니라, 그 이전부터 한민족의 유전자에 깊이 뿌리내린 아득한 신화적 이미지나 원형으로서의 이미지라고 보아야 한다.

이야기 그림이자 순수회화

본래 이미지는 보이지 않는 힘을 시각화한 것으로, 애초에 주술로 인해 출현했다. 그것은 이른바 부적이었다. 문자 역시 동일한 운명이었다. 그래서 전통시대에 나온 모든 이미지는 주술적인 도상이고, 특정 텍스트에 기생하는 그림이자 그림문자이다. 그러나 근대에 들어와 특정 텍스트에서 해방된 이미지는 이제 순수한 감상을 위한 시각적 이미지, 이른바 '미술art'이 되었다. 우리가 흔히 말하는 '순수예술fine art'이라는 용어는 18세기 후반에 정착되었는데, 순수예술은 '아름다운 예술'이란 뜻이다. 또 그것은 천재성의 산물로서 이성이 아니라

상상력에 좌우되며, 아름다운 자연의 모방에 해당하는 용어로 자리 잡았다. 이런 인식이 널리 알려지게 되는 데 결정적인 역할을 한 것은 계몽주의 시대 프랑스 백과전서파들이었다. 이후 칸트와 실러의 미학적 견해는 여기에 결정타를 먹었다. 이로 인해 실용적 도구이자 수공예로부터 예술의 구분이 이루어졌으며, 또한 이전 시대에 만들어진 것들이 새삼 '예술작품'으로 인식되기 시작했다. 바야흐로 미술문화가 태동한 것이다.

　이른바 조선 후기에 집중적으로 그려진 민화 역시 이야기 그림이자, 특정한 텍스트를 도상화한 읽는 그림이다. 민화에 등장하는 무수한 도상은 저마다 의미를 지닌 상징체계이어서, 그 의미를 모르면 본래 그림이 지닌 뜻을 알 수 없고, 자연히 감상하는 데도 한계가 있다. 하지만 도상의 의미를 몰라도 그림 자체를 즐기는 데는 큰 어려움이 없다.

　한편 우리가 서구의 순수미술 개념을 수용한 이후 전통시대에 만들어진 모든 시각적 대상이 이제는 '미술'이 되어, 전시제도 속에서 순수 감상 대상이 되었다. 그에 따라 민화 역시 순수회화로서 의미를 띠게 되었다. 그런데 이런 시각으로 민화를 본 것은 식민지 시기의 일본인이 먼저였고, 우리는 1970년대를 지나서야 가능했다. 오늘날 우리는 민화를 이야기 그림으로 대하는 동시에 순수회화로 보기도 한다. 물론 민화는 본래 한국인이 '하늘의 뜻을 상형하여 이 땅에 펼쳐진 인간의 이야기를 장엄 또는 치장한 그림'이다. 민화 속의 상징적 도상은 하나의 기호이자 언어였으며, 역사와 문화라는 관습적 기반 위에서 형성

된 사회적 가치의 한 형태였다. 민화에서는 의미를 가진 특정 소재를 통해 영생永生과 불사不死, 기복祈福 등을 상징적으로 표현했다. 이는 오랜 시간에 걸쳐 형성되어 온, 우리 선조의 삶에 녹아 전해진 정신이다. 따라서 민화에는 자연에 대한 외경과 신령스러운 정감이 가득 깃들어 있고, 이상 세계를 향한 동경이 밤하늘의 별처럼 펼쳐져 있으며, 가장 인간적인 소망과 기복신앙 역시 대지의 풀처럼 촘촘히 박혀 있다. 동시에 매혹적인 그림 자체로 우리 민족 고유의 미의식과 정서를 은연중 내장하고 있다. 이처럼 신앙과 생활, 미술을 하나로 묶어낸 그림이자 한국인의 마음과 소망을 담아낸 그림인 민화가 본격적으로 등장한 것은 조선 후기다.

임진왜란과 병자호란을 거친 후, 18세기 후반에 이르러 조선 사회는 경제발전과 더불어 과거의 권위가 무너지는 세속화 현상이 급속히 대두했다. 조선은 숙종 때에 이르러 화폐유통 경제가 확산되었다. 이와 함께 양반의 권위와 위엄이 돈 앞에 무력화되는 등 화폐유통 경제는 가문이나 명예, 학식, 교양보다 돈을 중시하는 체제를 만들었다. 그에 따라 빈부 격차가 심화되면서 신분제가 동요했고, 사회가 급속히 변화했다. 이러한 불안한 시대적 상황 속에서 민중은 의지의 대상이 필요했고, 세속적 욕망에 매달리게 되었다. 그러한 와중에 대중이 바란 것은 다름 아니라 인생의 궁극적인, 가장 인간적인 소망이었다. 바로 일상의 행복을 빌고 높은 관직에 오르고 부귀영화를 누리고 무병장수하는 일이었다. 지극히 세속화된 사회가 요구하는 그림 역시 그러한 욕망을 반영하는 소

재를 즐겨 그릴 수밖에 없었다. 그래서 도학적道學的인 산수화나 장식적인 화조화, 장수 기원이 담긴 신선도, 풍속화 등이 선호되었다. 이전의 신선과 부처 그림이 왕실이나 상류층만 행복을 빌 수 있는 대상이었다면, 이후 경제발전의 혜택이 사회 일반에까지 확산되는 18세기가 되면 민간에서도 그와 같은 도석인물화道釋人物畫, 길상화吉祥畫 등을 적극 찾기 시작한 것이다. 길상吉祥이란 '상서로운 조짐'이란 뜻이다. 이를 그린 길상화는 중국 북송시대에 본격적으로 나타났는데, 명나라 후기 민간의 미술시장이 발전하면서 크게 확대되었다. 이후 조선의 연행사燕行使들이 청나라를 방문하면서 기념품의 일환으로 기원과 축원의 뜻을 담은 길상화를 주고받은 것이 전해져 조선 땅에서 크게 유행했다. 그래서 당시 직업 화가들에게 길상화 작업은 중요한 수익원 중의 하나였다.

또한 이 시기에는 이른바 조선 중화주의中華主義 위에 세속화 경향이 더해지면서 조선적 정서가 담긴 그림이 요구되었고, 이에 적극 부응한 대표적인 작가가 단원檀園 김홍도金弘道, 1745~? 등이었다. 산수화에는 겸재謙齋 정선鄭敾, 1676~1759의 진경산수眞景山水가 한 축으로 자리했다. 더불어 이전까지 조선 사회를 규정한 완고한 성리학의 세계가 서서히 균열을 일으키면서 느슨해지고, 그에 따라 취미와 취향의 세계, 즉 감성과 미의 세계가 세속화되기 시작했다. 이른바 서화 골동수집의 붐이 일어난 것이다. 이는 앞서 언급한 청나라로부터 유입된 길상화 붐과 더불어 청나라의 문화가 유행한 결과였다. 세속화는 자연스레 상류층 문화를 선호하는 분위기를 낳았다. 상당수의 서민계급이 상류층 문화를 모방하고자

한 것이다. 그들처럼 서화 장식을 즐기고 치장하고자 했는데, 상류층이나 중인 교양계층이 완상玩賞하던 그림을 다소 값싸게 모방하면서 이를 대체했다. 당연히 그 모방이 원본과는 무척 이질적이고 특이할 수밖에 없었다. 전문 화원畵員이 그린 게 아니라 무명의 화공畵工이 그리거나 일반인 중에서 그림에 솜씨가 있는 이가 그렸다. 그래서 그림이 소박하거나 완성도가 떨어져 보이는 한편 대량생산되어서 유사한 틀로 반복되는 현상이 나타났다. 문인 사대부보다 일반인이 향유하고자 하는 차원에서 구입한 이들 그림은, 특정 그림을 모방하기 위한 목적이 아니라 고급 미술을 값싸게 누리기 위한 모방이었고, 저렴한 소비를 목적으로 한 모방이라는 점에서 주목된다. 이전의 사대부가 보여 준 서화 수집과 완상문화와는 차원이 다르다는 얘기다. 바로 이런 목적에서 민화가 생산되고 유포되었다.

경제가 발전하고 사회가 풍요로워지면서 일반인에게까지 감상의 확산을 초래한 그림이 후에, 그러니까 1930년대 일본의 미학자이자 민예운동가인 야나기 무네요시柳宗悅, 1889~1961가 명명한 '민화民畵'다. 그러니 민화는 그림 감상층의 확대와 수요의 증가라는 시대적 배경에서 출현한 것이다. 이런 현상은 중국과 일본에서도 공통된다. 특히 18세기 이후 일본은 우키요에浮世畵라는 풍속화가 크게 유행하여 서민의 회화적 욕구에 따라 판화로 대량 제작되어 널리 보급되었다. 이처럼 중국과 일본에서 판화가 크게 발전했다면, 조선에서는 일일이 손으로 그린 민화가 발전했다. 판화처럼 대량생산이 불가능했기에, 빠른 시간 안에

많은 양의 그림을 그려야만 했다. 아마도 우리는 자신만이 가질 수 있는 실제 그림을 더 강렬히 요구했던 것이 아닐까 한다. 그래서 지방마다 독특한 형식과 스타일도 나오고, 그린 이마다 다른 번안과 해석에 따른 다채로움과 기발함이 번득이는 것이다. 즉 그린 이 각자가 지닌 독특한 손맛이 물씬거리고, 희한한 개성이 묻어나올 수밖에 없다는 얘기다. 또한 민화는 기존 상류층의 그림에 나타난 모든 요소를 빌려왔다. 요컨대 민화는 고급 미술을 모방했고, 기존의 문인 사대부들의 사의적寫意的인 그림, 즉 뜻 그림을 차용했다. 조선시대 산수화나 문인화란 유교적 이념을 도상화한 일종의 종교화였다. 그것은 유교 경전에 대한 깊은 이해와 학식 있는 자들이 감상하고 논의하는 구조 속에서 통용된 회화 세계다. 따라서 조선에서 그림의 주체는 문인이었다. 물론 뛰어난 기술을 지닌 전문 화원들이 있었지만, 그림에서 감상, 수집, 비평, 그리고 창작의 주체는 실질적으로 문인 사대부였다. 학식이 높고, 고전에 대한 조예가 깊어서 다양한 고사와 역사에 정통해야만 그림을 읽고 감상하고 그릴 수도 있었기에, 문인이 지닌 학문적 깊이를 지니지 못할 경우는 그림이 성립하기 어려웠다. 단지 그 외형만 모방하는 것은 아무 의미가 없기 때문이다. 그래서 문인화가들의 경우는 그림의 완성도나 조형적 질에 대한 논의는 사실 부차적인 편이었다. 그보다 그림에 얼마나 '문기文氣'가 깃들어 있느냐, 고전에 대한 심도 있는 이해를 바탕으로 한 뜻이 스며 있느냐가 품평의 절대적인 기준이었다. 그런데 문기나 심중心中이란 것은 눈에 보이지 않고 가늠하기도 쉽지 않아서 무척 난감한 영역이기도

하다. 결국 '뜻을 그리는 것'이 당시 그림이었기에, 결과물인 표현의 성과는 크게 따질 필요가 없었다. 민화에서 사실성의 여부나 표현의 정교함, 조형적 특질 같은 것을 문제시하지 않거나 생략과 왜곡, 해학성이나 유치한 표현 등이 기꺼이 허용되는 이유 역시, "'뜻을 그린다'라는 문인화적 사고가 만연한 사회가 허용한 것"(윤철규)이라고 보는 시각도 있다. 동시에 우리 한국미술의 전반적인 성격의 하나로 흔히 지적되는 "무계획적이고 형식이 부족하며 불완전한 채로 있지만 어딘가 자연스러운 것"(그레고리 헨더슨)의 영향도 있다고 한다.

하여간 민화의 등장은 조선 사회를 지탱한 유교 이념의 강력한 도상 역할을 해온 지배계급의 문인화가 조금씩 느슨해지는 가운데 서민들이 인간적인 소망이 그 행간으로 밀고 들어가 융합된 결과이다. 그러니까 이념(말씀, 텍스트)과 문기(성리학 정신)가 희박해지고 망실되는 자리에 보다 인간적인 욕망과 유교 이념에 의해 억압당한 이전의 토속신앙이 기존의 이념에 얹혀 불거지면서 이룬 풍성한 도상의 세계이자 시각 이미지 자체의 아름다움이 또한 오롯이 의미를 부여받은 시기의 흔적으로 보인다.

서민화가가 그린 서민 취향의 백미

민화는 민중의 욕구를 충족시키기 위해 민중이 만든 실용화다. 이른바 "우리 겨레의 미의식과 정감이 가시적으로 표현된 옛 그림"(김영재)이자 "서민화가가 서민 취향으로 그린 그림"(정병모), 또는 "일상생활에서의 실제적이고 필요에 따

라 그려진 생활화"(임두빈)였다. 그리고 "민화·세화를 이해하는 데 각 소재의 상
징성을 읽어내지 못하고 단순한 조형적인 성격만을 본다면 결국 그 의미나 가
치를 잃고 말 것"(김용권)이라거나 "상징(상징이란 한 사회에서 오랫동안 축합된 문
화와 정신의 복합적인 결정체)을 배제하고 화면 위의 관계로 해석한 것이 바로 야
나기 무네요시의 착오"(김영재)라는 지적도 있다. 동시에 민화는 어눌한 화법, 어
색한 기법으로 그린, 못생긴 그림이란 인식 역시 그동안 주종을 이루었다. 이른
바 배우지 못한 뜨내기 화공이 전래된 초본을 베긴 것이라, 특별히 기법이라고
부르기는 어렵다고 본 것이다. 분명 민화는 무명의 화공이 그린, 솜씨 없다고
여긴 아마추어 화가가 그린 이른바 서민회화다. (현재 통용되고 있는 민화 개념이
서민화庶民畵부터 궁중장식화, 화원 그림까지 계층별 특성을 두루 포괄하고 있어 정체성
이 애매하다. 여기서는 궁중장식화와 화원 그림을 제외한 민화를 논의의 대상으로 삼
았다.) 서민화가가 서민 취향으로 그린 그림이란 뜻이다. 실상 민화는 지배층이
선호하고 요구한 고급 회화를 오랜 세월 되풀이 모방하는 데서 서서히 형성된
그림이고, 이 그림을 그린 이들은 민중계층의 떠돌이 화공이 대부분이었다. 이
들은 오랫동안 전승되고 답습해 온 틀에 의지해서 그렸는데, 이는 그것이 개성
적인 창조물이 아니라 생활화였기 때문이었다. 민화를 그린 당시 사람들은 민
화를 오늘날과 같은 차원에서 하나의 미술작품, 회화로서의 미학적 기준으로
판단하지 않았을 터이다. 또한 민화는 민중의 집단적인 종교관이나 공동의식을
반영하는 생활화였기에 작가의 개성을 강조하는 특별한 작가관이 앞설 수는

없었다. 따라서 개인의 서명이 있거나 창의적인 작가의식이나 특별한 조형적 방법론을 선험적으로 상정하지 않았을 것이다. 일상생활에서 실제적인 필요에 따라 그린 생활화를 반복하다 보니 자신도 모르게 개성적이고 해학적이며 불가사의한 조형의 힘이 불현듯 배어나왔을 것이다. 그 위에는, 그저 반복하고 또 반복하는 과정에서 자연스레 성취된 재능과 순연하고 소박한 마음으로 길어올린 조형의식이 불가사의하게 내려앉은 흔적이 묻어 있다. 그런데 여기에는 단지 똑같은 기계적인 반복에 머물지 않고 저마다의 특이성에 의해 무수한 변용이 일어나고, 그로 인해 예기치 못한 놀라운 조형성과 회화성을 지닌 그림이 더러 튀어나온다. 물론 이런 그림은 아주 흔하지는 않다.

민화는 이처럼 다양하고 잡다한 변화를 보인다. 그 변화는 일관된 논리적 발전단계를 보이는 게 아니라, 매우 불규칙하게 착종되어 전개되고 있음도 사실이다. 조선시대의 정통회화 기법이 작가의 개인적 표현양식으로서 개성과 독창성을 나름 드러냈다면, 민중의 집단적 가치감정이 낳은 통속적 소망을 담는 것이 유일한 목적인 민화의 기법은 되풀이 그림으로서 어느 정도 상투적 양식을 보이는 것이 대부분이다. 그렇지만 그 안에서도 미묘한 편차가 빚어내는 희한한 이질성에 주목해야 한다. 그러한 이질성에 깃든 놀라운 회화성이 주는 감각적 힘은 우리에게 엄청난 조형적 에너지와 영감을 준다. 그런 그림을 선별하고, 그것이 지닌 회화적 가치와 의미를 정밀하게 분석할 과제가 남아 있다.

경이로운 조형감각과 절묘한 회화성

그간 우리 미술계에서는 민화에 대한 조형적 측면보다는 그 근저에 깔려 있는 정서적 특징을 드러내는 데 주력해 왔다. 기존의 민화에 대한 연구는 대부분 도상이 지닌 의미, 다시 말해 도상학적 차원에서 거론하거나 읽는 그림이기에 상징이 지닌 내러티브에 초점이 맞춰져 왔다는 얘기다. 따라서 민화를 순수하게 조형적 차원, 회화로서 바라보고 이해하는 시각은 매우 드물었다. 설령 있다 해도 민중의 소박한 공동소망이나 공동의식을 반영한 생활화인지라 작가의 개성을 강조한 특별한 작가의식이 드러날 수가 없으며, 개인의 서명이 없기에 개별 작가적 특성을 논하기에도 애초에 불가능하다고 보았다. 또 되풀이 그림으로서 상투적인 양식을 보인다는 지적이 대다수였거나 인상적으로 해학성과 천진난만함, 자유분방함 등의 수사에만 의존해 왔다고 보았다. 그러나 일찍이 1970년대 이우환李禹煥, 1936~ 은 "민화의 사실성을 직시하고 그 회화적 특징을 찾아내, 그 속에서 뛰어난 예술성을 갖춘 작품을 골라냄으로써 그 회화적 성격을 밝히는 일"이 필요하다고 지적했다. 여기서 중요한 표현이 하나의 회화적 사실로서 민화의 예술성과 특징을 밝힌다는 말이다. 민화 컬렉터인 김세종은 "민화는 순수회화이며, 불가사의할 정도로 뛰어난 회화"라고 평한다. 더불어 민화는 곳곳에 추상미가 가득하지만 어렵지 않고 완성도가 높으며, 이해하기 쉽고 아름답고 해학미가 공존하는, 인간적인 그림이라고 주장한다. 이는 야나기 무네요시도 언급한 바 있다. "이들 민화는 오히려 현대의 화가들에게 경탄의 대상

이 되지 않을까. 그 정도로 어딘가 새로움과 자유로움이 있다"(「불가사의한 조선의 민화」, 1959).

경이로운 조형감각과 회화적인 맛을 거느리고 있다는 점이 민화의 가장 큰 매력일 것이다. 그것은 전통적인 서양화법이나 틀 잡힌 동양화법으로부터 과감하게 벗어나 있는, 매우 낯설고 특이한 조형세계를 풀어놓고 있다. 그래서 볼수록 재미있고 흥미진진하며 놀랍기만 하다. 결론적으로 좋은 민화는 진정한 의미에서 창의적이고 상상력으로 충만한 상태를 안겨 준다. 같은 도상일지언정 저마다 다르게 그렸고, 화면의 구성도 독특하며 형언하기 어려운 드로잉의 선 맛과 색채의 조화가 있다. 들여다볼수록 재미있다. 우선 민화는 전통적인 틀에 얽매이지 않고 자유롭게 자신의 감성을 풀어놓았다는 점에서 큰 감동을 준다. 시간과 공간, 크기까지 마음껏 조절하는 열린 마음을 가진 이들이, 그렇게 세계와 자연을 보는 눈과 마음이 있었기에 가능한 일이었다. 관습적인 시선에서 벗어났기 때문에 가능했다는 것이다. 뛰어난 민화 작가들은 대상의 중요도에 따라 크기를 조절하고 공간을 자유롭게 운영하는 한편, 기존의 미술 규범으로부터 이탈하여 자유로움을 극대화했다. 이는 엄격한 장중함을 추구하는 궁중회화나 드높은 격조를 지향하는 사대부 회화와는 전혀 다른 이색적인 세계다. 민화에 펼쳐진 회화세계는 사실적인 그림이라기보다 다분히 관념적이며 고도의 추상성이 깃든 세계이기도 하다. 그러나 그것은 주어진 자연 대상에 대한 자신만의 관찰과 경험에 입각하면서도, 그것을 그림으로 변안해 내는 능력

의 문제였다. 무엇보다도 민화는 소재를 대담하게 단순화하거나 형태를 과장함으로써 미적 효과를 강하게 발휘하는 한편 고도의 회화성戲畵性을 느끼게 한다. 아울러 전통적 규범에 얽매이지 않는 비합리적인 비례와 활달하면서도 소박한 표현방법이 두드러진다. 어눌한 그림이지만 표현방법에서 재미가 있고 독창적인 맛이 있다. 예를 들어 먹선이 고르지 않아서 연출된, 굴곡이 심한 선의 불규칙한 부분이 눈에 거슬리기보다 오히려 길들여지지 않은 천진한 맛을 전해 준다. 마치 어린아이가 그린 듯 기교를 부리지 않아서 치졸하기까지 하지만 더없이 기발하고 재미있다. 천진한 발상과 과도하게 소박하게 그린 맛이 역설적으로 정교하고 완성도 높은 작품이 갖지 못한 색다른 생명력을 발산한다. 이는 대상이나 생명체의 순간적인 모습을 정확한 관찰력으로 매우 생생하게 그린 결과다. 그만큼 그림을 그린 이가 자연계를 오랫동안 관찰하고 그렸음을 말해 준다. 그래서 보는 이의 눈앞에 자연의 어느 한 장면이 불현듯 생생하게 펼쳐지고 있음을 느끼게 한다. 거의 마술 같은 체험이다. 무명의 장인이 그린 민화가 주는 맛의 고갱이는 바로 이것이다.

　예를 들어, 꽃이나 잎사귀의 묘사, 나뭇가지 등을 보면 그린 이가 얼마나 세세한 관찰을 통해 선을 긋고 있는가를 쉽게 알 수 있다. 원숙한 솜씨와 자신 있는 구성, 능란한 필치, 여유로운 장식가의 매력을 유감없이 뽐내고 있다. 그만큼 숙달되고 농익은 이의 그림 맛이 물씬거린다. 좋은 민화는 대체로 형상의 기발한 발상과 과도할 정도의 독창적인 묘사, 형편없어 보이는 것 같으면서도

기이한 맛을 풍기는 묘한 분위기를 지녔다. 구도나 형태의 독창적인 파악, 지극히 대담하고 무심하게 그은 선 등에서도 더없는 자유분방함과 높은 회화성을 느낄 수 있다. 익살스러우면서도 천진하게 그린 그 솜씨는 능숙한 전문 화원에게서는 결코 접할 수 없는 매력이다. 이 맛이 민화가 지닌 절묘한 조형감각이다. 더불어 민화에 펼쳐진 공간은 평면적인데, 평면의 화면을 존중하면서 그 안에 다양한 시점과 중층적인 공간 구성을 포개놓는다. 그래서 민화의 매력은 사실 그대로의 묘사보다는 대상을 새롭게 재구성한 짜임새에 있다. 그림 속의 대상을 하나하나 분해한 뒤 그들을 새로운 구조 속에 재편성한, 이른바 '데포르마시옹déformation의 세계'인 것이다. 이처럼 민화 작가는 대상을 사실적으로 묘사하기보다 생각하고 느끼고 아는 대로 표현하는 데 주력했다. 그러나 그 속에는 분명 자연을 관찰하는 섬세하고 신선한 시선이 번득인다. 그리고 여기서 출발하여 한발 더 나아간다. 그 세계는 사실을 넘어서는 이상적 세계이자 재구성된 조형의 세계다. 그림으로만 가능한 세계다. 그렇기에 보는 그대로 사실적으로 묘사하기보다 느끼고 아는 대로 자유롭게 표현하여, 실제적인 사실성보다 관념적 구성이 두드러진다. 돌이켜보면, 현대미술이 적극 구현하고자 한 요소다. 분명 오늘날 민화가 지닌 회화적 묘미와 놀라운 조형감각은 기존 회화가 해내지 못한 새로운 개안開眼을 안겨 주는 한편 기발한 착상과 상상력, 창의성에서 무궁무진한 영감을 불어넣어 주는 게 사실이다. 그리고 이는 근대 이후 지속적으로 서양화 기법의 수용과 모방의 수준에서 크게 자유롭지 못했던 한국

회화가, 비로소 독창성과 개별성을 모색하고 만들어갈 자양분인 동시에 수준 높은 회화의 한 경지를 실현하는 그림의 길이기도 하다. 따라서 중요한 것은 민화가 지닌 상징체계 못지않게, 민화의 회화적 특질과 조형적 특성이 무엇인지를 다양한 작품을 통해 밝히고, 그 의미를 논하는 데 있다. 이를 위해서는 기존의 민화 중에서도 작품의 질에 대한 정교한 분석과 논의, 그리고 온전한 평가가 있어야 한다. 그리고 이는 한국 현대미술이 서양미술과의 연결고리 속에서만 자신의 좌표를 설정해 가던 관행에서 벗어날 수 있는 한 방편이자, 한국인의 신앙과 마음, 시선 속에서 싹튼 특이한 회화세계를 규명하는 일과도 분명연관된다.

조형적 특성으로 본 민화의 맛

이 책은 앞서 언급했듯이, 김세종 민화 컬렉션 중에서 지극히 사적인 감식안으로 고른 민화들을 대상으로 글을 썼다. 사실 개인적인 욕심은 가능한 한 접할 수 있는 모든 민화 중에서 회화적으로 가장 탁월하다고 여겨지는 것만을 엄선하고 싶었다. 그러나 이는 너무나 방대한 작업이어서, 지금 가능한 선에서 작업하고자 했다. 우선 직접 꼼꼼히 살피고 수차례 감상하며 온전히 자료로 쓸 수 있는 김세종 컬렉션의 민화 중에서 무엇보다도 '회화적인 맛'이 탁월하다고 여겨지는 것을 선별하여, 그 작품들의 조형적인 특성에 대해 분석하고자 했다. 이는 동시대 회화 작품을 비평하는 시각을 고스란히 민화 작품에 대입한

격이다. 그것이 사실 성공적이었는지는 의문이다. 민화와 동시대 회화는 서로 다른 차원에서 작동하는 것이기도 하다. 그럼에도 한편으로는 여전히 평면회화로서 공유하는 지점과 회화로서 원초적인 힘을 간직하고 있는 점도 부인하기 어렵다. 따라서 민화 자체의 의미를 훼손하지 않는 선에서, 그러면서도 그것을 회화 자체로 볼 수 있는 지점을 가능한 한 모색해 보고자 했다. 사실 수백 점에 이르는 김세종 민화 컬렉션의 작품 대부분이 흥미로워, 제한된 작품을 선별한다는 게 쉬운 일은 아니었다. 하여간 자의적인 판단으로 80여 점을 뽑았다. 차후에, 또 다른 주옥 같은 작품에 대해 언급할 수 있기를 희망한다. 아니 나아가, 언젠가는 조선시대 민화의 백미를 엄선하여, 그 작품 한 점 한 점에 대해 나만의 감상을 극진하게 기술했으면 하는 바람도 가져본다.

이 책이 가능할 수 있도록 도와주신 김세종 평창아트 대표님께 감사를 드립니다. 아울러 아트북스의 정민영 대표님의 격려에도 감사의 말을 전합니다. 대학 시절 은사인 조선미 교수님께는 항상 감사한 마음을 깊이 간직하고 있으면서도 늘 전하지 못했습니다. 민화에 대한 글을 쓰게 된 동기 중에는 분명 그분의 영향이 크게 자리하고 있습니다.

2019년 5월

박영택

차례

005 시작하며
회화성으로 조선민화를 즐기다

1
회화로 본 화초도

화초도 1 대숲에서 불쑥 만난 대나무 033

화초도 2 거대한 에너지의 흐름을 보여 주다 037

화초도 3 세상에 이런 풍죽화가 있다니 041

화초도 4 파초에 깃든 놀라운 생명력과 상상력 044

화초도 5 무심히 자연계의 순환을 일깨우다 048

화초도 6 불국토 사찰을 장엄한 괴석과 모란의 이중주 054

화초도 7 바람에 뒤척이는 '풍모란도'의 멋 059

화초도 8 착하고 순한, 화분 위의 '탯줄 코드' 064

화초도 9 대칭형 구도로 품은 자연의 이치 068

화초도 10 파초를 가까이하며, 파초를 그린 뜻 072

2
회화로 본 화조화

화조화 1 '소상팔경'의 유전자를 간직한 화조화 077

화조화 2 탁월한 솜씨로 숙성시킨 선과 색채의 묘미 082

화조화 3 한 쌍의 새를 보필하는 괴석과 나무와 기물 088

화조화 4 순박하고 착한 범신론적인 세계관 093

화조화 5 한 쌍의 새와 꽃나무의 담대한 합창 097

화조화 6 화면 가득 방목한 자연의 생명체들 102

화조화 7 관찰과 묘사가 압권인 새와 나비의 자태 108

화조화 8	대충 그린 듯한 그림의 오묘한 맛	112
화조화 9	거미가 오동나무 사이에 거미줄을 친 까닭은	115
화조화 10	꽃과 새가 연출한 '이상한 긴장감'에 빠지다	120
화조화 11	수양버들이 나부끼는 마음의 유토피아	124
화조화 12	풍경화이면서 화조화 같은 「소상팔경도」	129
화조화 13	장끼와 까투리와 꺼병이가 함께하는 꿩 가족도	133
화조화 14	인물과 화제가 어우러진 화조인물화의 재미	146

3
회화로 본 문자도

문자도 1	새우로 디자인한 오묘한 문자도, '충'	157
문자도 2	구체적이면서 단순한 새우와 대나무가 있는 문자도, '충'	163
문자도 3	채색이 화려한 '충' 자 문자도	166
문자도 4	초서체와 함께한 '충' 자 문자도	169
문자도 5	'대나무 가족도' 같은 '충' 자의 매력	172
문자도 6	'의' 자로 편집한 집과 새, 꽃의 조화	176
문자도 7	기하학적으로 디자인한 '의' 자의 조형성	181
문자도 8	'의' 자를 검은색과 붉은색으로 연주하다	185
문자도 9	두 마리 새가 있는 혁필문자도	189
문자도 10	풍부한 색채와 이미지로 가득 찬 '신' 자 문자도	192
문자도 11	단색조에 가까운 '신' 자의 은근한 매력	196
문자도 12	일탈과 파격의 미, 제주 문자도 '염'과 '충'	200
문자도 13	붉은색 점박이 제주 문자도, '예'와 '신'	208
문자도 14	회화적인 기교가 가장 돋보이는 제주 문자도, '효'	214
문자도 15	앵두나무와 할미새가 빚은, '제' 자의 우애	218

4
회화로 본 산수도

산수도 1 선적인 풍미 가득한, 블랙홀 같은 산수도 **225**

산수도 2 문기 진한 민간의 산수도 **231**

산수도 3 먹으로만 조율한 「관동팔경도」 **235**

산수도 4 '낙산사'와 '총석정'으로 본 관동팔경 **239**

산수도 5 진경산수의 에너지가 느껴지는 산수도 **246**

산수도 6 이른 봄의 풍경 같은 '강천모설' **252**

산수도 7 포구로 돌아오는 돛단배가 있는 유기적인 풍경 **258**

산수도 8 석인으로 둘러싸인 불심의 바위산 **263**

산수도 9 이 땅의 아름다움을 그린 옹골찬 산수화 **267**

5
회화로 본 책가도/책거리

책가도 1 기하학적 패턴으로 마감한 추상화 같은 책가도 **273**

책거리 1 정물과 함께한, 세심한 포즈의 책거리 **282**

책거리 2 보라색 가지와 시원시원한 파초를 품은 책거리 **289**

책거리 3 책거리의 유전자를 간직한, 화조화 같은 책거리 **293**

책거리 4 한 덩어리 수박이 매혹적인 무심한 책거리 **296**

6
회화로 본 어해도

어해도 1 선미를 풍기는 화조 어해도 **301**

어해도 2 물고기 세 마리와 '독서삼여'의 교훈 **306**

어해도 3 어류도감의 세밀화 같은 물고기 그림의 회화미 **312**

어해도 4 쏘가리와 자라가 노니는 물속 풍경 317

어해도 5 선 맛이 인상적인 '무장공자'의 초상 324

7
회화로 본 인물화

인물화 1 무심한 선으로 포착한, 꽃구경하는 남녀의 한때 329

인물화 2 '구운몽'을 그린, 어눌하고 바보 같은 선묘 332

인물화 3 무속화 같은, 누각과 인물 표현의 매력 336

인물화 4 거문고 타는 선비와 기녀들의 시선 340

인물화 5 파초잎을 쥔, 살구나무 밑의 공자 346

8
회화로 본 작호도/감모여재도

작호도 1 까치와 호랑이 도상에 숨은 뜻 353

작호도 2 두 송이의 영지와 까치호랑이 357

작호도 3 금빛 눈동자를 한 표범 무늬 호랑이의 초상 362

작호도 4 강하고 진한 먹선의 호랑이 같지 않은 호랑이 365

작호도 5 발이 큰 호랑이와 까치 두 마리 369

감모여재도 1 유불선이 혼연일체가 된, 신주를 모신 사당도 372

379 참고문헌

회화로 본
화초도

1

화
초
도

화초도는 꽃이나 풀 등의 식물을 그린 그림을 일컫는다. 더러 돌이 함께하기도 한다. 이는 모두 부동의 존재다. 애초부터 그 자리에 자연스럽게 놓여 있는 대상으로서 자연이 만든 놀라운 조화를 절실하게 보여 주며 아름다움을 처음으로 일깨워 준 존재이기도 하다. 옛사람들은 지천에 깔린 다양한 식물을 통해 비로소 자연계를 인식하고, 그것을 유심히 관찰하고 깨달아가면서 제 삶의 근거로 삼았다. 그와 동시에 인간이 추구해야 할 가치와 정신을 일러받고자 했다. 그러나 무엇보다도 식물성의 세계는 동물성인 인간의 육체가 지닌 비루함을 넘어서는 모종의 경지를 교훈처럼 안겨 주는 한편 매혹적인 자태와 색채로 자연의 미를 안겨 주는 본원적인 대상이었다. 민화 속의 화초 그

림은 인위적인 생의 공간 바깥에 자리한 자연을 환각처럼 안으로 끌어들여 부려놓은 자취이자, 화려하고 아름다운 꽃의 한순간을 영원히 응고시킨 것이다. 아울러 자연을 가까이하고자 하는 한국인의 심성과 미감을 구체적으로 표현한 것이다. 여기에는 대상을 사랑하고 생태를 찬찬히 눈여겨보는 극진한 마음이 개입되어 있기도 하다. 또한 덧없이 사라지는 아름다움을 영원으로 이어가려는 간절함이 그 안에 깊이 스며 있다. 하여간 자연을 통해 보고 느끼고 깨달은 아름다움의 정체를 숨김없이 발설하는 가장 아름다운 그림의 하나가 바로 민화에서 꽃과 풀을 그린 화초도다.

대숲에서 불쑥 만난
대나무

이 그림은 「월매산도」라는 제목의 6폭 병풍 중의 하나다. 각 폭이 두루두루 매력적이지만 이 그림이 특히 마음에 들었다. 대숲에 불쑥 들어가 만난 장면인 것만 같다. 그만큼 자연계의 어느 한 부분을 과감하게 들추어냈다. 대범하고 신선하다. 화면 중앙에 대나무 두 그루가 커다랗게 배치되어 있고, 하단에 꽃과 죽순이 삐죽거리며 올라오는 모습이 더없이 천진하다. 흔히 말하는 동심 어린 시선이 아니고서는 포착하기 어려운 장면이다. 우리는 늘상 정해진 방향에서 고정된 시선으로 틀에 잡힌 대로만 바라보고 그리는데, 이 그림은 고정된 시점과 방향에서 자유롭다. 마치 뱀의 시선이나 들쥐, 풀의 시선으로 식물을 대하고 있다는 생각이다.

그림은 민화의 밑그림인 초본抄本의 형식을 띤다. 이른바 그리고자 하는 대상의 윤곽을 잡는 작업인 양 가는 선으로 조심스레 사물의 외곽을 따라 긋고 있다. 그런데 이 어눌하고 단순해 보이는 선의 맛이 일품이다. 잘 그리고자 하거나 능란함을 감추지 못한 선이 아니라 열심히 보고, 그 본 것을 정성을 다해 베푸는 선, 이른바 지극정성이 흥건한 선의 궤적이다. 그래서 감동적이다.

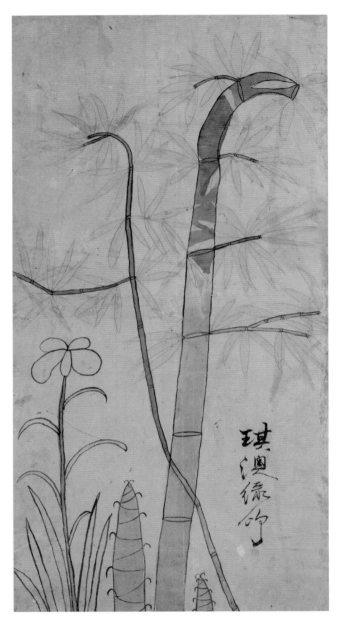

작자 미상, 「화초도」(6폭 병풍),
종이에 채색, 66×34cm,
20세기 전반, 개인 소장

화면 하단에는 막 자라는 세 종류의 식물이 풍경처럼 그려져 있다. 꽃과 죽순, 기다랗게 솟아올라 구부러진 줄기, 그로부터 잎사귀들이 나 있다. 마치 어린아이의 그림인 듯, 길들여지지 않은 이의 손맛이 물씬거린다.

어린아이는 처음 보는 대상에 대해 순수한 직관으로 규정한다. 그래서 대상에 대해 가장 직관적인 언어를 사용하거나 직관적으로 묘사한다. 주어진 대상의 특징만 유추한다. 군더더기가 사라진 곳에 핵심만 자리한다는 얘기다. 어린아이의 순수한 눈은 직진하는 눈이고, 대상의 본질로 파고드는 눈이다.

반듯해서 도안적이지만 역설적으로 회화적 맛을 은연중 풍기는 교묘한 선과 그 안을 채운 엷고 투명한 먹색이 마냥 상큼하다. 오른쪽 대나무는 마디의 상단부만 칠하고 나머지는 미완성인 채로 두었다. 그러니 이 그림은 미완성인 셈이나 그림의 회화성과 아무런 상관이 없어 보인다. 하여간 정성껏 주어진 윤곽선 내부를 먹으로 칠하다가 돌연 멈추었는데, 그 사정이 자못 궁금하다. 급한 일이 갑자기 생겨 잡았던 붓을 놓았거나 잊어먹었거나, 아니면 칠하든 칠하지 않든 상관이 없었기 때문일 터이다. 그래도 그림에는 영향이 없다. 방금 세수한 얼굴처럼 깨끗한 먹색이고 무욕의 선이다.

땅에서 발아한 식물들이 서로 키를 다투듯 위로 자라고 있다. 오른쪽으로 기울어진 대나무는 굵고 통통하다. 반면 그 옆으로 기울어져 가로지른 대나무는 얇고 가늘다. 몸통과 가지가 빈 공간을 적절히 채우고 있다. 이처럼 화면 중앙에 자리한 두 줄기의 선은 서로 엇갈린 방향으로 나누어져 있다. 이런 겹침과 교차는 화면을 동적으로 만들고, 생기를 불어넣는다. 대상의 윤곽이 겹쳐도 무방하다. 먹선과 담묵淡墨으로만 완성된 단색조의 그림은 투명하고 담담한 먹색이 마냥 온화하게 퍼져 있다. 예민하고 날카로운 선이 대상의 윤곽을 조심스레 복기하면서 따르고, 그 내부를 아주 엷은 먹색이 담담히 채우고 있다. 이 둘

의 대비가 묘한 긴장감을 조성한다. 한편 상큼한 먹색이 싱그러운 식물의 생육 과정을 차분하게 들춰 보여 주는 것도 같다. 반듯하게 그어진, 그래서 다소 도식적이고 그래픽적으로 보이는 가는 선 맛이 주어진 식물을 나름 사실적으로 재현하고, 또 그것을 상당히 유니크한 표현력으로 감싸고 있다.

무엇보다도 화면 하단의 바닥 경계선에서 밀고 올라오는 죽순 두 단의 형상이 재미있다. 황소의 뿔 모양을 지닌 탐스러운 죽순이 대밭에서 불쑥 솟아오르는 장면이다. 죽순은 여러 겹의 죽피竹皮로 되어 있는데, 죽순의 마디마다 죽피가 한 장씩 붙어 있다. 또 죽피 끝에는 잎이 하나씩 붙어 있다. 손가락처럼 생긴 죽순은 내부에 층을 이룬 선과 그 선을 타고 오르는 지그재그 선을 이루고, 윤곽선 바깥으로는 작은 선이 아래를 향해 구부러져 있다. 가늘고 여린 선을 두른 풀잎이 원경으로 자리하듯이 그려졌고, 그것들과 배경이 하나가 되어 안온하게 가라앉아 있다. 핍진하게 대상에 근접해서 바라본 풍경이자 무심한 시선으로 잡아 올린 어느 한 세계가 눈에 확 띄게 다가온다. 자연을 이런 시선으로 본 사람의 마음이 마냥 궁금해지는 그림이다.

거대한 에너지의 흐름을
보여 주다

이 그림에서 가장 매력적인 부분은 화분과 그 안에 담긴 파초잎이다. 물론 그 위에 자리한 산의 묘사와 붉은색 꽃도 흥미롭다.

화면은 크게 위아래로 나누어져 있다. 화면 중앙을 경계로 하단에는 화분에 담긴 식물이 있고, 상단에는 산과 그 산에서 핀 붉은꽃이 거대한 나무 혹은 봉화처럼 솟아 있다. 크기의 합리적 배려는 사라졌고, 그린 이가 그리고 싶은 것을 자의적으로 배치했다. 민화의 특징이 잘 드러난 그림이다.

화면 상단부터 살펴보자. 먹선으로 처리한 산은 마치 등고선과 같다. 먼저 가늘고 진한 선으로 외곽을 두르고, 그 선에 이어서 두툼하고 묽은 먹선을 일정한 두께의 면으로 만들어 두었다. 조심스럽게 붓을 틀어가면서 약간씩 떨듯이 진행하는 통에 상당히 리드미컬하게 표현되었고 농담의 변화마저 이루어졌다. 이 선과 먹의 효과가 산의 공간감과 거리감을 은연중 지시한다. 그러니까 거리감 있고 깊이를 지닌 산의 공간감을 표현하기에는 선만으로는 부족하다고 여겨, 이를 농담의 변화와 면적인 처리로 극복하고자 한 것 같다. 물론 이는 수묵화 기법에서 연유한다. 수묵화의 번짐과 농묵濃墨의 처리는 원근법과는 다른 차

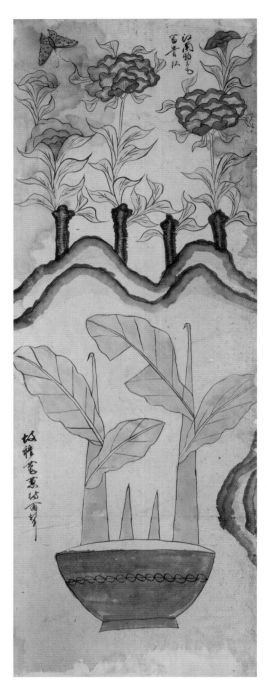

작자 미상, 「화초도」(4폭 병풍),
종이에 채색, 126.5×44.5cm,
20세기 전반, 개인 소장

원에서 사물의 거리감과 공간감을 구현한다.

뒤쪽에 위치한 산에서 불기둥처럼 솟구치는 것은 식물 줄기인데, 대단한 생명력과 기운의 분출을 보여 준다. 마치 화산이 폭발하는 듯 영험한 기운의 발산을 보여 주는 듯도 하고, 그 발산에 힘입어 꽃들이 자라는 모습을 묘사한 것 같기도 하다. 봉긋하게 솟은 산봉우리와 그 위로 줄기에서 자라는 작은 잎사귀나 꽃잎의 춤추는 듯한 모습이 무척 동세적動勢的이고 활달하다. 꽃도 안쪽에 채색을 하지 않고, 윤곽선을 따라 입술에 붉은색 립스틱을 바르듯이 균질하게 칠했다. 겹겹이 햇살 같은 선들은 외부를 향해 뻗어나간다. 단순하면서도 감각적이다.

연한 보라색을 머금은 나비가 꽃을 향해 내려온다. 나비의 더듬이는 이미 잎사귀 한 끝에 맞닿아 있다. 촉지의 순간이다. 모든 생명체는 이러한 접촉으로 또 다른 세계를 열어간다. 궁극의 환희의 순간이자 개안開眼의 찰나다. 무엇보다도 이 그림에서 가장 놀라운 것은 춤을 추는 듯이, 또 흥에 겨운 듯이 나풀대는 잎사귀 선의 윤곽이다. 약동하는 생명체의 비밀을 보고야 만 이의 시선이자 마음이다. 아니면 술이 거나한 상태에서 흥에 겨워 붓을 끌고 간 것일까? 아니다. 그러기에는 흔들림이 없다. 하여간 이런 표현이야말로 동양에서 그림의 최고 경지이자 품평의 기준으로 삼는 이른바 '기운생동'의 찬란한 예다.

산 아래쪽에는 비현실적으로 커다란 화분과 죽순 같은 줄기에 거대한 파초가 심어져 있다. 섬세한 관찰력으로 사실주의의 색다른 묘미를 안겨 준다. 특히 파초 잎사귀 한쪽이 뜯겨져 나간 표현이 매우 재미있다. 그것도 정확하게 사각형 꼴로, 마치 각설탕 형태의 여백을 만든 저의가 궁금하다. 아마도 그린 이가 본 파초잎이 그랬을지 모른다.

그림은 특이한 구도로 구성되어 있다. 여러 공간, 다양한 대상, 이질적인 시

간이 한 화면에 균등하게 배열되어 있다. 그래서 같은 평면에서, 동시에 바라볼 수 있다. 그림에서만 가능한 일이다. 이것이 불합리하고 원시적이며 어리숙한 표현일까? 아울러 화면 속 대상의 크기도 자신의 의지대로, 마음대로 조절했다. 따라서 우리들 머릿속에 자리 잡고 있는 크기 개념이 여지없이 무너진다. 자신이 강조하고 싶은 대상은 크게, 부차적인 대상은 작게 그렸다. 그렇다 해도 하등 이상할 것이 없다. 이것은 실재하는 세계가 아니고 그림 속의 상상의 세계다. 강조하고자 하는 바에 따라 사물의 크기와 위치는 얼마든지 가변적일 수 있다. 정면에서 바라본 화분은 마치 밥그릇을 닮았다. 화분인 듯 밥그릇인 듯한 표면에는 연속무늬가 한 줄로 이어져 있다. 생명의 무한한 연속성과 영원한 순환을 암시하는 것 같다. 음양의 조화나 태극 문양일 수도 있겠다.

밥그릇은 생명을 키워내는 기물器物이기에 화분과 하등 차이가 없다. 거기에서 네 개의 붉은색을 띤 줄기가 자란다. 마치 나무와 같은 튼실한 줄기들은 기둥인 양 강하고 굳건하고 힘차게 솟아오른다. 그 수직의 줄기에서 커다란 잎사귀들이 피어난다. 잎사귀의 윤곽선과 잎맥을 묘사한 선이 무척이나 예리하고 실하다. 이 선의 맛이 으뜸이다. 부드럽게 담채로 처리한 연한 분홍색 내지 피색 같기도 한, 줄기 내부를 채운 색은 감각적으로 아름답다. 네 개의 기둥과도 같은 줄기는 그대로 산의 능선을 따라 산봉우리로 연결되고, 다시 붉은색 꽃의 줄기로, 붉은색 꽃으로 만개한다. 전체적으로 거대한 에너지의 흐름을 지도처럼 보여 주는 그림이다. 수묵담채로 그려진 이 그림은 먹의 번짐과 색상, 그와 어울리는 부드러운 채색이 한데 어우러져 맑고 담담한 경지를 보여 준다.

세상에 이런
풍죽화가 있다니

　무심하고 마구 그려놓은 듯하지만 볼수록 매력적인 그림이다. 분명 괴석을 화분 삼아 대나무가 자랐고, 댓잎이 바람에 심하게 나부끼고 있다. 이른바 풍죽화風竹畵다. 세상에 이런 풍죽화가 있단 말인가! 조선시대 문인화가나 선비들이 그린 수많은 풍죽화를 접했지만 이런 풍죽화는 처음이다. 바로 민화에서만 볼 수 있는 그림의 경지다. 화초도 6폭 병풍 중의 하나인데, 그중 이 그림이 최고다.

　우선 먹선으로 대담하게, 한 번에 그어 완성한 대나무 줄기와 괴석의 처리가 압권이다. 거침없이 먹선을 휘두른, 일필휘지의 단호함이 보인다. 붓을 위에서 아래로 힘차게 긋다가 대나무 밑동 부근에서 잠시 멈춘 후 이내 힘껏 내리누르고 문지른 다음, 왼쪽에서 오른쪽으로 돌려가며 괴석의 윤곽선을 리드미컬하게 처리했다. 마치 알파벳 'W' 자를 쓰듯이 말이다. 산봉우리나 능선을 닮은 바위의 윤곽선이 매우 풍만하다.

　전체적으로 촉촉한 수묵의 맛이 흥건하다. 대나무 줄기를 그린 후, 청색으로 농담 변화를 주어 댓잎을 그렸다. 가는 줄기를 세 개 그리고, 나머지는 줄기 없

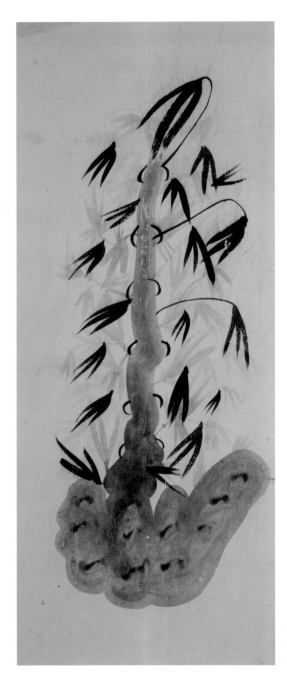

작자 미상, 「화초도」(6폭 병풍),
종이에 채색, 103×40cm,
20세기 전반, 개인 소장

이 조성한 댓잎들이 희희낙락한다. 흐린 청색으로 댓잎들을 그리고, 다시 그 위에 짙은 청색의 붓질 세 번으로 마감한 댓잎들이 일제히 춤을 춘다. 세 번의 붓질이란 점은 동일하지만 형상과 농담은 제각각이어서 생동감이 넘친다. 아래로 삐친 댓잎의 방향성 또한 분방하고 다채롭다. 이 역시 약동하는 생명력을 보여준다. 단순하고 집약적으로 괴석과 대나무만 배치했는데, 특히 괴석의 내부가 일품이다. 먹과 연한 청색 물감을 섞어 연출한, 수채화 같은 번짐의 맛이 그윽하다. 대상을 망실하게 하는, 자의적으로 구성하는 힘은 대상에서 출발하되 그로부터 벗어나 인상적인 형상, 전달하고자 하는 부분만 의미 있게 가시화하는 능력에서 극대화된다. 하여간 그 결과물은 바람에 나부끼는, 격렬하게 흔들리는 대나무 형상이다. 실재하는 대나무는 아니지만 마음속에 흔들리는 대나무 형상을 떠올리게 하고 온전히 각인시킨다. 그만큼 이미지가 강력하다. 이는 마음속의 이미지이자 사의성寫意性 짙은 대나무, 이른바 '흉중성죽胸中成竹'이라 하겠다.

대나무는 속이 비었지만 쉽게 구부러지지 않아 흔히 욕심 없고 강직한 문인을 상징한다. 사대부 문인화가들의 풍죽화가 주는 맛을 오히려 이런 민화에서 더욱 실감나게 접한다. 그렇다면 뛰어난 학문과 인품이 있어야만 가능하다고 한 문인화론文人畫論의 근거는 사실 이런 그림 앞에서 속절없이 흔들린다. 그런 차원에서 이 그림의 존재는 매우 중요하다고 본다.

파초에 깃든
놀라운 생명력과 상상력

파초를 단순화시켜 기호처럼 그린 그림이다. 역시나 대상을 간략화한 독특한 형상력이 흥미로운데, 이는 모든 민화에서 접할 수 있는 놀라운 점이다. 얼핏 봐서는, 아니 자세히 봐도 미완성이자 '무지하게' 못 그린 그림 같은데, 볼수록 은근한 매력이 감돈다. 괴석과 파초로만 구성된 단순한 구도이자, 대상도 윤곽만 두르고 마지못해 부분적으로 설채設彩했다. 녹색과 붉은색, 고동색, 이렇게 세 가지 색을 부분적으로 극히 제한하여 사용했을 뿐인데도 전체적으로 채색화로서 힘이 있다. 바닥에 놓인 괴석은 동물 형상을 연상케 한다. 특히 붉은색으로 부분 채색한 곳은 머리에 솟은 뿔처럼 보이는가 하면, 영지靈芝를 암시하는 것으로 보인다. 영지는 금지金芝 또는 불로초不老草라고 한다. 『신농본초경神農本草經』에 따르면, 영지를 꾸준히 복용하면 "몸이 가벼워지고 늙지 않으며 오래 살아 신선이 된다". 그래서 십장생에 속한다.

상서로운 일의 전조로 나타나는 구름은 영서靈瑞 또는 경운卿雲이라고 한다. 사마천司馬遷의 『사기史記』에서는 이 구름을 "연기처럼 보이지만 연기가 아니고 구름처럼 보이지만 구름이 아니면서 뭉게뭉게 뻗어가며 진귀하게 구불구불 가는

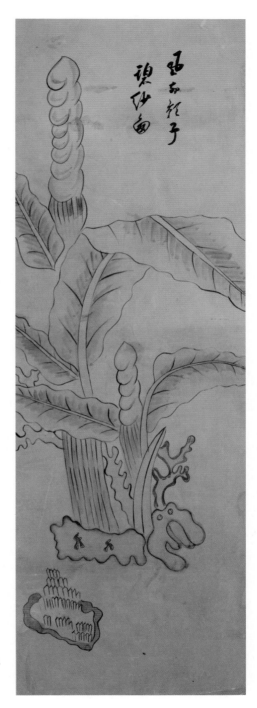

작자 미상, 「파초와 괴석도」(6폭 병풍),
종이에 채색, 108×32cm,
20세기 전반, 개인 소장

것을 경운"이라며 '길조'라고 풀이했다(『십죽재전보十竹齋箋譜』).

그래서 이것이 사슴인지 혹은 상서로운 또 다른 상상의 동물을 형상화한 것인지는 알 수 없다. 그렇다고 해도 동물의 모습을 닮은 괴석을 받침으로 해서 파초가 자라고 있는 것만은 분명하다. 그러니 파초와 괴석이 상징하는 의미를 두루 갖추고자 한 것이다.

돌의 내부에 있는 두 개의 문양, 즉 붉은색으로 채색한 부분이 정확히 무엇인지 알 수는 없지만 그저 구멍이 뚫린 괴석에 장식적인 차원에서 붉은 칠을 해놓은 것만 같다. 이 괴석은 모양이 기이한 기석奇石을 일컫는다. 중국에서 최고의 정원석으로 치는 기석은 쑤저우蘇州 부근에서 나는 태호석太湖石이다. 이 기석도 구멍이 크게 뚫린 태호석을 닮았다. 태호석은 마르고, 주름져 있고, 구멍이 뚫려 있으며, 구멍들이 서로 통하는 모양을 최고로 꼽는다. 왼쪽 화면 하단에 놓인 수석壽石은 벌집 모양이 연속해서 세워져 있는데, 마치 거대한 암봉巖峰을 연상시킨다. 이른바 산수석山水石인 셈이다. 이 역시 영기가 솟구치는 모습을 형상화한 것으로 보인다.

그림 속의 모든 형상은 죄다 하늘로 융기하고 상승하는 기세가 등등하다. 돌이 그렇고, 파초가 그렇다. 이 그림에서 파초로 대변되는 식물계와 수석이 보여주는 산과 동물 등의 형상은 자연계를 형성한다.

파초는 우선 줄기에서 보듯이 죽죽 막대 선을 무심하게 긋고, 그 내부를 연한 녹색으로 간략하게 칠해 놓았다. 마치 매직펜이나 사인펜으로 그어놓는 듯하다. 어찌 보면 성의 없고, 곰곰이 생각하면 이 정도면 녹색인 줄 알겠지 하는 의도 같다. 사실 이로도 충분하지 않은가. 굳이 파초잎 전체를 초록으로 죄다 칠해야 하는 것은 아니지 않은가. 몇몇 짧은 선을 단속적으로 처리하는 것만으로도 보는 이는 잎사귀 전체가 녹색으로 물들어 있음을 상상할 수 있다. 바로

이 지점에서, 이 그림은 보는 이로 하여금 상상력을 자극한다. 그림 표면에서 이미 완성된 상태를 제시하지 않고, 부분적인 것으로 나머지를 상상하게 해준다. 감상자가 들락거릴 수 있는 상상의 통로를 마련해 주는 것이다. 사실 동양화는 서양화와 달리 여백이나 화제, 혹은 개략적인 기호적 이미지를 통해 실제를 상상하게 만들어준다. 따라서 그림은 일종의 징검다리 혹은 통로로 기능한다.

그림 자체가 뛰어난 것은 아니지만 나로서는 파초의 꽃대 처리가 보여 주는 놀라운 생명력과 상상력에 주목했다. 사실 이것만으로도 이 그림은 충분히 관심받을 만하다. 솟구치는 꽃대는 원형의 덩어리가 겹치는 형상으로 처리했는데, 묘한 생김새가 영락없이 거대한 남근을 연상시킨다. 또 수직으로 치솟은 바위 같고, 기둥 같기도 하다. 화면 왼쪽 상단 부분에 자리한 꽃대야말로 자태가 대단하다. 지칠 줄 모르는 생명력과 생장력, 그리고 죽지 않는 발기력이야말로 모든 이의 희구이자 욕망이었을 터이다. 수석처럼 죽지 않고 영원히 살면서 도도한 생명력을 지니길 간절히 기원하되, 그 욕망의 파초 안에서 은거하고자 하는 역설도 스며 있다. 파초는 은거하는 식물성의 세계로, 검소하고 절제하는 선비의 삶을 은유하니 말이다.

한편 이 그림은 식물성에서 동물성을 읽어내게 하고, 연약해 보이는 식물에서 내부에 잠재된 불가사의한 힘을 감지하게 한다. 초본식물은 대다수가 암술과 수술이 한 몸에 붙어 있는 자웅동주다. 여성성과 남성성이 한 몸에 공존한다. 경계를 지워 나가며 한 몸에 이질적인 것을 두루 포용하는 세계에의 열망!

무심히 자연계의 순환을
일깨우다

여름은 꽃을 이기는 녹음이 아름다운 계절이다. 그래서 선조들은 이 힘찬 성장의 계절을 '녹음방초승화시綠陰芳草勝花時'라고 형용했다. '녹음방초'란 '잎이 푸르게 우거진 나무'와 '향기로운 풀'이란 뜻으로, 한여름의 자연 경치를 이르는 말이다. 여기에 곁들여진 '승화시'는 '꽃을 이기는 시간'이란 뜻이다. 이는 신록의 짙푸름이 눈부신 유월, 온통 초록빛으로 물든 계절이 되면, 그 어떤 꽃의 아름다움도 잎이 푸르게 우거진 나무와 향기로운 풀내음을 이기지 못한다는 의미다. 그런데 이 그림은 '승'을 '성할 성盛'으로 바꿔놓았다. 한창 성하게 일어나 퍼진다는 뜻이자 나무나 풀의 무성함을 일컫는 단어다. '승'을 착각해서 '성'으로 잘못 표기한 것인지, 아니면 녹음방초에 역설적으로 꽃이 더 승한다는 뜻인지 알 수는 없다. 아마 의도적으로 오기誤記한 것일까?

하여간 화면 하단에 무심하게 시루떡처럼 자리한 것은 바위이고, 그 바위 위에서 힘차게 모란꽃이 피고 있다. 정갈한 선 맛이 눈길을 사로잡는다. 어눌하지만 소박하고 힘 있게 그은 선은 전체적으로 반듯하고 깔끔하면서도 정갈하다. 예쁘기까지 하다. 그래서 이 그림이 눈에 들어왔다.

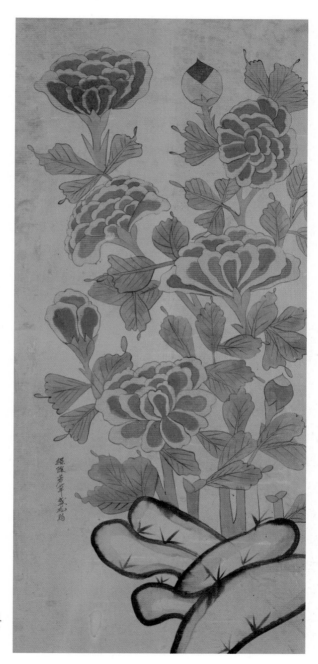

작자 미상, 「모란괴석도」(6폭 병풍),
종이에 채색, 89×40cm,
20세기 전반, 개인 소장

물론 다분히 도식적이고 기계적으로 보일 수도 있지만, 유심히 보면 선의 강약과 변화, 이어짐과 사라짐 등이 매혹적이다. 소박하면서도 유연하고, 본本을 따라하는 듯하면서 파격을 내지른다.

꽃봉오리를 묘사한 단호한 직선, 특히 잎사귀의 자유로운 윤곽선과 그 내부의 잎맥을 지지하는 선들이 활달하고 운율적이기까지 하다. 그러나 꽃의 윤곽을 두른 선들은 다소 소심하게 그어져 있다. 이 선의 자글자글한 맛이 또 일품이다. 그러나 무엇보다도 내가 감탄한 것은 바로 바위를 그린 부분이었다. 그것은 그렸다기보다는 상당히 귀찮아하면서 붓을 휙휙 돌려가며 만든 선이다. 두 개의 바위가 누워 있고, 그 위로 세 개의 바위가 서 있다. 흡사 고구마 같기도 하고 개똥 같기도 하다. 설마 개가 똥을 싸놓은 바위를 묘사한 것은 아닐 것이다. 바위의 생김새는 버섯처럼 보이는가 하면, 힘껏 발기한 양물을 형상화한 것도 같다. 바위에서 위로 솟구치는 식물의 줄기까지 이어지는 생명력과 생장력을 은유한다. 수직으로 자라는 식물의 생명력, 그 기운이 힘차게 뻗고 꽃봉오리와 활짝 핀 꽃들로 이어진다. 이른바 생동감 넘치는 에너지, 기운의 뻗침이다. 이것이 자연계에 존재하는 모든 생명체의 힘임을 보여 준다.

그림은 전체적으로 단순하고 간결하다. 그래픽한 윤곽선과 도상학적 이미지, 주어진 윤곽 안에 다소 단정하게 칠해 둔 색채가 그러한 인상을 준다. 분명 전문적인 화원이나 화공의 작품은 아닌 듯하다. 그럼에도 불구하고 공들여 그려 넣은 윤곽선의 선 맛과 정말 무심하게 막 그려놓은 듯한 바위의 표현이 흥미롭다. 짙은 청색으로 윤곽만 대충 그어서 표현한 바위와, 그 위로 정갈하게 윤곽선을 그린 뒤 일률적인 리듬으로 채색한 것이 대조를 이루면서 묘한 안정감과 파격을 동시에 안겨 준다.

화면 맨 위에 자리한 꽃봉오리에 칠한 진노랑색은 이 그림의 악센트다. 탐스

렵고 단단하다. 꽃봉오리야말로 모든 존재의 핵심이고, 기원이자 옴팔로스omphalos, 중앙·배꼽 다. 동양에서 생명체의 기원은 무엇보다도 씨방이다. 이 꽃봉오리의 색감은 우리네 한복의 색채와 일치한다. 민화의 색채 감각은 우리 자연의 색채이자 한복의 색채이기도 하다. 잎사귀들을 유심히 보면, 그 모양새가 영락없

이 꽃에 날아든 나비의 형국을 하고 있다. 잎사귀 끝을 원형의 고리 모양으로 말아놓는 것이 이 작가의 특징이다. 그래서 나비인지 잎사귀인지 구분이 가지 않는다. 보는 이의 마음의 눈에 의해 잎사귀였다가 나비였다가를 수시로 반복한다. 아니 아예 그런 구분이나 경계를 지우고, 그 모두가 하나 되어 들러붙은 그림이다. 자연계에서 눈에 보이는 외형의 차이는 무의미하다. 그것은 결국 하나가 되어 무한한 순환을 거듭할 뿐이다. 꽃은 작은 씨앗이 캄캄한 흙 속으로 들어가 파생한 것이다. 그러니 꽃은 흙이다. 시들어 떨어지는 꽃잎과 잎은 흙으로 돌아가고 나비 역시 흙으로 돌아갈 존재다. 그 흙에서 다시 꽃이 피고 나비가 환생할 것이다. 이렇게 자연계의 모든 생명체는 순환의 거대한 고리에서 자유롭지 못하다는 사실을 이 민화는 새삼 일깨운다.

또 다른 한 쌍을 이루는 그림(52쪽) 또한 매력적이다. 구성이 거의 유사한데, 다만 바위 위에 한 쌍의 꿩이 서로 마주 보고 있는 모습을 형상화했다. 꿩의 오므린 발톱을 보라! 특히 왼쪽 까투리의 높낮이가 다른 발과 발톱의 형상은 정확한 관찰력에 따른 것이다. 이제 막 바위에 착지한 후 서로를 향해 몸을 돌리는 순간을 현장감 있게 포착했다. 이른바 '가동적 정지태'인 것이다. 멈추려는 동작이 연속되는 가동적인 상태를 보여 주는 선묘가 놀랍다. 이 그림에서도 바

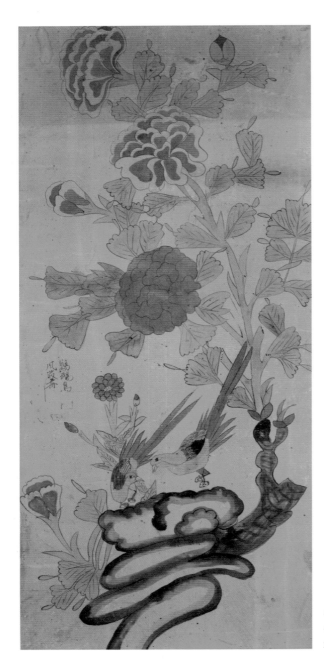

작자 미상, 「모란괴석도」(6폭 병풍),
종이에 채색, 89×40cm,
20세기 전반, 개인 소장

위 처리는 대단히 흥미롭다. 아마도 이 작가만의 개성적인 바위 처리인 듯하다. 마구 그어댄 듯한 선이 바위층을 이루고, 그 안에서 '쑤욱' 하고 자란 나무 이미지는 구성이 대단히 절묘하다. 나무의 내부도 관심을 끈다. 유심히 보면, 여러 선을 겹쳐서 질감과 색채 효과를 해결하는 동시에 묵직한 무게감으로 나무의 실감을 더했다. 또한 화면 왼쪽으로 기운 바위와 꿩 때문에 빚어진 불균형을 해소하면서 무게중심까지 잡고 있다.

이는 바위 부분도 마찬가지다. 예민한 선으로 테두리를 그린 후, 그 윤곽선을 따라 번지게 사용한 물감은 바위의 양감과 색채감을 동시에 해결해 준다. 마치 수채화 기법인 양 번지기를 통해 이룬 효과는 화면 전체를 점유하고 있는, 가늘고 예민한 선묘 중심의 그림과 대조를 이룬다. 한편 개별적인 대상이 서로 다른 질감과 존재 양태를 상당히 촉지적^{觸肢的}으로 전해 주면서, 화면 상단의 분위기와 너무도 다른 이질적인 파격을 벼락처럼 안겨 준다.

불국토 사찰을 장엄한
괴석과 모란의 이중주

아름다운 괴석과 모란이다. 앞서 살펴본 민화들과 분명 격이 다르고, 궁중민화나 정해진 틀에 따른 민화와도 차이가 있다. 꽃과 벌레와 남근석의 대조적인 처리는, 묘한 이질적인 조화 속에 서로 다른 성격의 것들을 한 화면에서 충돌시키고 흡수한다. 고급스러운 맛과 어눌하고 서민적인 맛이 희한하게 맞물려 있다. 색채 감각이 탁월하고 대상의 배치와 조화가 우수하다. 보는 순간 마음에 착착 감겨드는 맛이 있다. 온화하고 부드럽고 따스하다고 표현하면 부족할까? 이런 작품은 결국 그러한 마음이 있어야만 가능한 그림이라는 생각이다. 그림과 마음이 반드시 등가관계를 이룬다고 기계적으로 말하기는 조심스럽지만 그래도 그림은 결국 그리고자 하는 대상을 어떻게 바라보느냐 하는, 그림을 그린 이의 안목과 마음이 우선하는 것임을 부인하기 어렵다. 결국 이런 그림을 그릴 수 있는 것은 그만큼 자연을 깊이 있게 바라보고 주어진 세계 안에서 자신의 자리를 찾는 이의 천진한 태도와 관련이 있다.

우선 세로로 긴 화면이 이색적이다. 더구나 가장자리까지도 화려한 문양이 시술되었다. 세로로 긴 화면의 형태와 규모, 그리고 사방을 두른 보상화 문양으

작자 미상, 「모란괴석도」(부분),
종이에 채색, 310×35cm,
18세기 후반~19세기 전반,
개인 소장

로 보건대 이 그림은 사찰을 장식한 것으로 보인다. 여기서 우리는 민화와 사찰 장식화의 깊은 친연성을 헤아리게 된다. 사실 민화를 제작한 이들의 상당수가 화승畵僧들이었다. 사찰에 왜 민화가 등장했을까?

그 이유는 먼저 조선 후기 불교가 지향하던 서민 불교의 기복적 성격에 기인한다. 민화에도 기복과 주술적 성격이 있다. 따라서 주술과 기복에 대한 믿음을 지닌 서민의 취향을 적극적으로 수용해야 사찰 경제에도 도움이 되었고, 사찰의 존속이 가능했기 때문일 것이다. 다음으로는 불화 제작을 담당한 화승들이 민화 제작에 적극 투입됨으로써 자연스레 민화 제작자들이 되었을 것이고, 민간인 민화 제작자들 역시 사찰 장식에 동원되었다고 본다. 19세기 후반에서 20세기 전반까지, 불교계에서 민화를 적극 수용한 것도 민화가 대중의 현실적인 취향에 부합한 문화였기 때문이다.

조선 후기 불교계는 경제적 피폐와 승려 수의 감소로 인해 어려운 상황에 처한다. 사찰의 불우한 형편 속에 서민이 선호하는 민화가 사찰로 들어온 것은 자연스러운 현상이었다. 아울러 19세기에 접어들면서 민간 장인들이 그동안 승려들이 독점해 왔던 사찰 조영에 적극적으로 관여했던 점도 지적하지 않을 수 없다. 일찍이 한국 불교는 토착신앙이나 민간신앙을 적극 끌어들이면서 존립했기에 그러한 것들을 수용한 민화 역시 자연스럽게 사찰 내부를 장식할 수 있었다. 하여간 이 그림은 사찰의 장식화와 민화의 연관성을 다시 생각하게 하는 수작이다.

다시 그림으로 돌아가 보자. 화면 하단에 자리 잡은 괴석은 위쪽을 향해 힘있게 솟아 있다. 마치 치고 올라가는 듯한 모습이 복싱으로 치면 어퍼컷을 날리는 형국이다. 오른쪽에서부터 화면 위쪽으로 불쑥 솟아올랐다. 그 모습이 뱀 같기도 하고, 발기한 남자의 성기 같기도 하다. 혹시나 남근석을 그린 것이 아

닐까? 옛날 사람들은 유사한 형태에서 진짜를 연상했다. 인류학자 제임스 프레이저James Fraser, 1854~1941의 연구에 따르면, 사람에게 주술을 믿게 하는 원리 중 하나에 비슷한 것은 비슷한 것을 낳는다는 믿음이 있다는데, 그것이 바로 '유사의 원리'다. 남자의 성기를 닮은 바위를 통해 실제 성기를 연상하고, 생명력과 생장력에 대한 예찬이자 희구가 자연스레 바위에 투사된다. 자식을 낳게 해달라고, 특히 아들을 출산하게 해달라고 치성을 드리러 온 곳이 바로 영험한 바위, 석상, 그리고 부처가 자리한 사찰 아닌가? 그렇기에 이런 그림이 사찰에 걸리는 것은 당연하다.

사찰의 불전을 장식하는 민화풍의 그림으로는 화훼화花卉畵와 화초화가 단연 그 수가 많다. 비교적 그리기 쉽고 장식성이 많기 때문일 것이다. 그리고 꽃 그림을 그리는 이유는 꽃이 부처에게 바치는 육법공양물六法供養物: 향, 등, 차, 쌀, 꽃, 과일 중 하나이기 때문이기도 하다. 특히 불교에서 연꽃은 맑고 향기로운 불성佛性을 상징한다. 사찰에 직접 장식된 것은 아니지만 내부에 걸렸을 것으로 추정되는 이 그림은 불국토 장엄이란 큰 뜻에 두루 통하는 그림인 셈이다. 무엇보다도 구멍이 숭숭 뚫린 하얀색의 괴석이 괴이하면서도 아름답고, 그러면서도 힘차다. 자연이 만든 독특하고 신비스러운 미감을 품고 있다. 그 뒤로 모란이 피고, 바위틈으로 난이 힘껏 자란다. 사실 화면 전체를 지배하고 있는 것은 아름다운 꽃과 나비와 잠자리가 어우러진 모습이다. 꽃 사이로 조심스레 포치된 나비와 잠자리는 눈에 띨 듯 말 듯하다. 꽃과 잎사귀, 그리고 나비의 날개와 잠자리 날

개는 유사한 특성으로 미묘하게 출렁인다. 화면은 부동의 세계이자 침묵으로 절여진 정적인 세계임에도 불구하고, 이 그림은 모종의 움직임으로 생동한다. 미풍에 흔들리는 꽃잎과 잎사귀, 그리고 그 위를 조용히 나는 나비의 날갯짓과 잠자리의 수평이동이 환각처럼 다가온다. 자연계의 만물이 생육하고 번성하는 모습이 보기 좋다. 아울러 부귀영화와 장수, 다손多孫에 대한 열망과 함께 군자의 덕목까지 아우른다. 그리고 갖가지 색깔과 자태를 뽐내는 자연계의 순간이 바위처럼 영원하기를 희구하는지도 모르겠다. 바위는 진하고 굵은 먹선으로 테두리를 두르고 둥근 점을 간간이 찍었다. 머뭇거리듯 나아간 선에 부드럽게 끌리는 맛이 있다.

흰색과 분홍색, 청색의 모란꽃 색이 다양하고, 녹색의 잎사귀도 변화를 주었다. 대담하고 호방한 바위의 표현과 섬세하고 정밀한 꽃이나 잎의 묘사가 대조적으로 어울린다. 괴석의 하얀색은 화면 맨 윗부분에 자리한 모란꽃의 흰빛과 자연스레 연결되어 시선을 유도한다. 그로 인해 정지된 화면에 속도감과 시점의 이동을 조성한다. 세로 화면의 좁고 답답함을 가뿐하게 휘발시키고 상승시킨다. 황토빛으로 물든 바탕 면에 채색이 마냥 온화하다. 화사하게 바탕을 물들이면서 품위 있는 채색화의 한 경지를 구현한 매력적인 이 그림은 특히나 정교한 회화적 테크닉과, 좁고 긴 화면을 답답하지 않으면서도 풍성하게 채워나가는 구성의 묘미에서 압권이다.

바람에 뒤척이는
'풍모란도'의 멋

이 그림 역시 나름 격조가 있고 세련된 멋을 풍긴다. 그러면서도 왠지 소박하고 스산하다. 이러한 모종의 정서를 유발한다는 점에서 마음이 끌린다. 바람에 흔들리는 모란꽃과 바람에 잠시 꽃잎 속으로 숨어버린 나비, 그리고 바람 앞에서 의연한 바위. 그림은 이들 세 존재의 초상이기도 하다. 바람은 왼쪽에서 오른쪽으로 다소 세차게 불고 있다. 바닥을 움켜쥔 모란의 뿌리가 근심스럽다. 맨 왼쪽에 그려진 줄기를 보라. 대지에 노출된 뿌리의 처지를 보여 주기 위해 바위 바깥에 배치한 듯하다. 나머지는 마치 사막 속의 선인장 같은 바위 속에 비교적 안전하게 자리하고 있다.

목단牧丹 혹은 모란牡丹이라 부르는 꽃은 색이 붉기 때문에 '단丹'이라 하였고, 종자를 생산하지만 굵은 뿌리에서 새싹이 돋는 수컷의 형상이라 하여 '모牡' 자를 붙였다. 옛사람들은 모란의 꽃과 잎이 아름답고 풍성하게 피면 복된 미래가 다가오는 조짐으로 보았다. 그래서 '꽃 중의 꽃'을 그린 '모란 그림'은 부귀와 행복, 사랑의 표상이자 길상을 상징한다. 꽃의 생김새가 풍요로워 '부귀화'라고도 한 모란은 우리 조상들에게 축복의 상징으로 여겨졌다. 따라서 전통사회에서

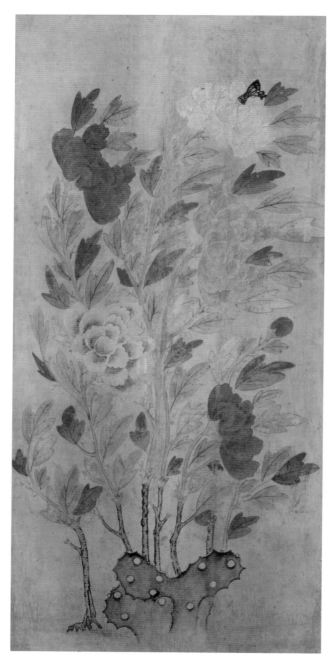

작자 미상, 「모란괴석도」
(8폭 병풍), 종이에 채색,
83×40cm, 19세기,
개인 소장

값비싼 모란은 상류층의 애완물로 뜰에 심기도 했으나 보편화되지는 못해서, 가난한 선비는 모란 시를 읊으며, 백성들은 모란 그림을 보며 부귀를 기원했다고 한다.

거친 바람에 흔들리는 이 모란은 마치 바람에 뒤척이는 대나무를 그린 풍죽화를 연상시킨다. '풍죽화'는 흔히 접했지만 이른바 '풍모란도風牡丹圖'는 희귀한 편이다. 당연히 바람은 생의 시련이나 세속의 풍파를 암시한다. 갖은 시련 속에서도 아름다움과 품격을 잃지 않고 곧게 선 자세로 주어진 생을 견인한다. 이 같은 모란꽃에서 사람들은 불굴의 정신을 건네받았을 것이다. 자연은 그렇게 인간의 삶과 의식에 거울을 선사하고, 반성과 성찰의 본보기가 되는 존재였다. 그 존재성을 각인하고, 이를 이미지화한 것이 또한 민화의 세계이기도 하다.

화면 하단에는 괴석, 태호석이 자리하고 있으며, 바위에 작고 동그란 구멍이 또렷하다. 밤하늘의 별자리나 누군가의 눈동자처럼 알알이 박혀 있다. 컴컴함 돌의 내부에서 안광眼光을 쏘는 듯하다. 또한 그것은 단호한 암석의 내외부를 관통하는 힘이자 자연의 힘에 의해 불가피하게 만들어진 상처, 시간의 힘이 만든 오묘한 얼굴이다. 그래서 바위는 아득한 시간이 빚은 최후의 얼굴이다. 불변과 침묵 속에서 무한한 자연의 변화를 받아내며 견딘 보루로서 바위는, 그 자체로 무수한 시간이 응결된 시간의 고체화, 시간의 물질화를 실감나게 보여 주는 징표이기도 하다.

돌이 지닌 내구성이 강한 성질을 이용해 영원을 기록하고자 한 최초의 이는 진시황이다. 그는 통일 중국의 황제가 된 후 여섯 차례에 걸쳐 자신의 제국을 순행하였고, 그 순행길의 주요 장소마다 돌을 세우고, 그 위에 자신의 업적과 제국의 영역을 불멸의 문자로 기록하였다. 돌은 썩지 않고 변형되지 않으며, 퇴색하거나 변색되지 않았기에 영구히 변치 않는 도구로 애용되었다. 옛사람들은

견고하고 영원한 돌 하나에서 오묘한 자연 변화의 무수한 자취를 읽어냈다. 그랬기에 바위는 바위에 머물지 않았고, 작은 돌 역시 단순한 돌이 아니었다. 돌은 거대한 산이 쪼개진 부스러기이자 수억, 수천 년의 사연을 죄다 품고 있는 어마어마한 텍스트이다. 그것은 또한 땅의 음기가 응결되어 솟아난 것이기도 하다. 그런 바위틈에 모란이 수직으로 서 있다. 바위 안에서는 여섯 개의 줄기가, 바위 바깥에는 한 개의 줄기가 '쑤욱' 자란다. 비록 바람에 흔들리는 탓에 부득이 모란꽃의 한 측면, 즉 옆얼굴을 보여 주고 있지만 부족함은 없다. 넓고 풍성한 꽃잎들이 바람에 밀려 안쪽으로 몰리면서 다양한 표정을 짓고 있다. 화면에 등장하는 모란꽃들 저마다의 표정으로, 제각각의 상황을 풍경처럼 보여 준다. 그래도 모란꽃의 자태는 여전히 풍성하고 화려하다.

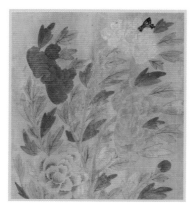

왼쪽에서 부는 거센 바람에 모란꽃과 줄기, 잎사귀들이 오른쪽으로 쏠렸다. 이 세찬 바람에 부동의 자세로 침묵하는 것은 바위다. 지극히 가벼운 섬유질의 꽃과 잎사귀는 모두 일정한 방향으로 향하고 있다. 그저 이 순간의 바람을 가는 줄기로 견딜 뿐이다. 무척 재미있는 표현은 흰 모란꽃 사이로 '폭' 숨어버린 나비다. 나비의 가벼움은 꽃 사이로 몸을 숨기면서 바람을 피하고 있다. 이 역시 절묘한 관찰력을 바탕으로 한 섬세한 표현이 아닐 수 없다. 줄기와 잎맥을 그린 선의 활달함과 거침없음은 이 작가가 자신 있게 붓을 놀리고 있음을 방증한다. 그려진 선은 작가의 모든 것을 품어서 드러내기에, 선에 반영된 미묘한 에너지는 결코 숨길 수가 없다. 그 선 하나에 작가의 역량이 적나라하게 실려 있다. 자신 있게

'쓱쓱' 그어나간 선이 줄기와 꽃잎, 잎사귀, 그리고 잎맥을 예리하게 그려 보인다. 그 위에 맑고 투명한, 담채에 근접한 채색이 가해졌다. 붉은색과 노란색, 흰색의 모란과 붉은 꽃봉오리를 제외하고는 담백한 녹색과 옥색, 갈색, 황토색이 부드럽게 스며들어 있다. 마치 수채화나 채색이 오래되어 희미해진 프레스코를 보는 듯한 고요한 품격이 있다. 색채가 주는 아름다움이다. 나로서는 이 전체적인 색채의 조화와 은은한 발색으로 빛나는 색의 세계가 매력적이다. 더욱이 자연이 주는 색채의 아름다움을 과장 없이, 드라마 없이 전해 주고 있다는 점에서 감동적이다. 그림은 다소 약하지만 전체적인 분위기는 아련하고 쓸쓸해서 호감이 간다. 좋은 민화는 자연의 아름다움과 그 시정이랄까, 정서적인 맛을 가감 없이, 특별한 드라마 없이, 과장하거나 인위적인 조작 없이 온전하게 전해 준다는 점에서 빛을 발한다. 그림이 자연스럽다는 말은 바로 그런 뜻일 게다.

착하고 순한,
화분 위의 '탯줄 코드'

　단아하고 명료한 꽃 그림이다. 화면 한가운데에 큰 줄기와 잎사귀가 무성한 화분을 배치하고, 그 안에서 꽃을 잡아 올린 기념비적인 구도다. 세로로 긴 화면이어서 상대적으로 좁아진 공간을 화분과 붉은꽃이 가득 채우고 있다. 붉은색과 초록색, 단 두 가지 채색으로 모든 것을 마감했다. 매우 짙은 붉은색과 맑고 투명하게 채색한 청색에 가까운 녹색이 서로 대조를 이루며 싱그러움을 자아낸다. 그 안에서도 색채의 변화가 나름 다채롭다.

　화면 하단에 자리한 비교적 큰 화분은 정면상이다. 이에 따라 화분의 온전한 형상이 확연히 드러난다. 화분 표면에는, 사방에 반쪽으로 처리한 꽃문양을 입혔다. 두 겹의 선으로 그린 윤곽선은 운문雲紋의 이미지도 떠올리게 하지만 내부를 붉게 칠한 것으로 보아 꽃임을 바로 알 수 있다. 그러니 화분 안팎에 두루 꽃이 있는 셈이다. 화분 위로 올라가면 커다란 잎사귀, 마치 파초잎과도 같은 잎이 'X' 자 구도로 교차하고 있다. 사실 이 그림은 전체적으로 좌우 대칭의 구도를 보여 준다. 새끼줄처럼, 탯줄처럼 똬리를 틀며 상승하는 줄기도 매우 흥미롭다.

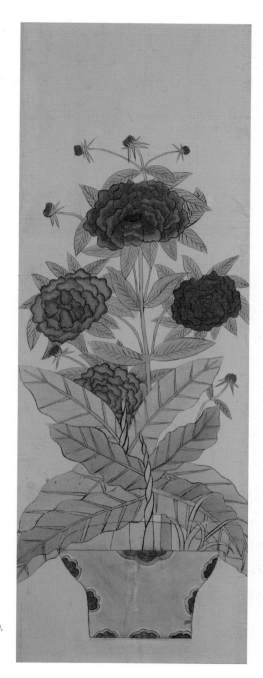

작자 미상, 「화초도」(6폭 병풍),
종이에 채색, 83×29cm,
20세기 전반, 개인 소장

사람이 태어나는 과정에서 가장 흥미로운 부분의 하나가 탯줄일 텐데, 그 탯줄의 꼬임은 새끼줄로, 모든 매듭으로 번식하고 출현하고 있다. 이른바 '탯줄 코드'다. 이는 분명 왕성한 생장력을 보여 주려는 의도다. 그러니 민화를 그린 이에게 중요한 것은 가시적 세계가 아니라 그 세계가 품고 있는 비가시적 힘과 영적인 기운이고, 그것을 어떻게 그림으로 표출시킬 수 있을까가 고민인 것으로 보인다. 그런데 이런 문제의식은 20세기 현대미술이 고민한 바이기도 하다. 하긴 모든 미술은, 이미지는 선사시대부터 지금까지 가시적 세계에서 비가시적 세계를 보여 주려는 시도였음을 부인하기 어렵다.

'X'자 구도는 전후로 겹치면서 반복된다. 그리고 그 뒤로 쑤욱 올라온 줄기가 자리하고, 붉은꽃 네 송이가 마름모 구도로 피어 있다. 이는 씨방의 형태를 은연중 암시한다. 모든 생명의 기원이자 근원적인 장소성을 새삼 환기시킨다. 한편 붉은꽃은 약간씩 다른 방향으로 위치해 있다. 꽃을 보는 시선은 화분의 정면성과 달리 약간의 부감俯瞰에 의해 그려졌다. 커다랗고 무거운 꽃이 아래로 처져 있는 상태, 아울러 원형에 가까운 꽃의 형태를 온전히 보여 주기 위한 배려에서 부감의 시선이 요구되었다면, 잎사귀는 정면에서 바라본 시선으로 그려졌다. '보는 대로'가 아니라 '아는 대로' 그리고자 하는 욕망이다. 여기서 꽃들은 잎사귀라는 받침대로 보호받는 것처럼 표현되어 있다.

화면 맨 위쪽도 눈여겨봐야 한다. 상단의 큰 꽃 위로 작은 꽃봉오리들이 춤추듯이 재롱을 부린다. 분명 잔잔한 바람에도 갸우뚱하는, 작은 꽃봉오리의 자태를 실감나게 보여 준다. 이런 모습이 그림에 생동감을 더한다. 아래쪽에 자리

한, 대지에 밀착된 화분에서부터 위로 하염없이 상승하는 기운이 최종적으로 작은 봉오리에 귀결되어 격하게 진동한다. 따라서 이 그림은 보는 이의 시선을 화분에서부터 쭉 밀고 올라와 작은 봉오리에 맺히게 하는, 대단히 치밀하게 계산된 구도를 내장하고 있다. 여기서는 잎사귀나 잎맥, 꽃의 윤곽을 그린 선들이 거의 동일하다. 커다란 잎사귀는 두 개의 선으로 잎맥을 윤곽선 끝까지 그리고, 작은 잎사귀는 중심부에서 약간 외곽을 향해 선을 촘촘히 펴고 있다. 밑그림 없이 쓱쓱 그린 듯한 솜씨와 활달하고 상큼한 선의 맛이 다소 경직돼 보이는 그림에 생기를 준다. 나로서는 이런 담담하고 소박한 그림이 더없이 감동적이다. 착하고 순한 마음으로 세상을 보는 작가가 전하는 진솔한 감동 말이다. 이는 그림이 솜씨의 문제가 아니라 결국 마음의 문제임을 알기에 그렇다. 이 그림에는 현학적인 현대미술이 진즉에 잃어버린 순결하고 투명한 마음이 선연히 있다.

대칭형 구도로 품은
자연의 이치

통상 모란꽃은 밑동에 괴석을 둔 괴석모란도로 많이 그려졌다. 여기서 청색의 괴석은 남자, 적색의 괴석은 여자를 상징한다. 또 부귀안락과 남녀화합을 뜻하는 그림이라 혼례 때 사용되었다. 그런데 이 그림은 모란꽃을 커다란 나무처럼 특이하게 그렸다. 물론 모란꽃의 줄기 부분을 굵게 처리해서 그런 느낌이 들긴 하지만 나로서는 마치 거대한 나무가 커다란 꽃을 열매처럼 매달고 직립해있는 것 같은 생각이 들었다. 그만큼 웅장한 느낌이 강하다. 밋밋하고 심심해보이긴 하지만 들여다볼수록 묘한 맛이 난다. 꽃잎을 장식한 색채와 봉긋하게솟은 두 송이의 탐스럽고 앙증맞은 꽃봉오리, 그리고 이를 향해 날아드는 세마리의 나비만으로도 이 그림은 값지다. 이러한 찰나의 장면을 지극히 자연스럽게 연출하는 이의 눈과 손을 떠올려보면, 그가 얼마나 자연을 극진히 관찰하고 있는가를 상상할 수 있다.

세 마리의 나비가 시간의 추이에 따라 서서히 슬로모션으로 하강한다. 화면상단 오른쪽에서부터 아래쪽으로 서서히 날개를 오므렸다가 펼치는 순서대로하강하는 속도와 동세가 무척 사실적으로 그려져 있다. 회화는 동적인 시간과

작자 미상,「화조도」
(8폭 병풍), 종이에 채색,
64×35cm, 19세기,
개인 소장

속도를 정적으로 응고시킨다. 그런데 이 납작한 화면에 저당잡힌 시간을 흡사 하나의 흐름으로 다시 풀어내는, 그래서 동영상적으로 보여 주는 것은 만만치 않은 솜씨다. 이것은 한 마리이면서 동시에 세 마리다. 나비는 두 개의 탐스러

운, 성숙한 여자의 젖가슴처럼 융기된 꽃망울을 향해 내려앉기 직전이다. 마치 비행기가 착륙지점에 안착하기 직전의 포즈를 연상시킨다. 나비의 몸통과 다리를 보면, 정교한 관찰을 바탕으로 그린 것임을 알 수 있다. 나비가 꽃에 앉기 직전의 모습을 오랫동안 지켜본 이만의 솜씨라는 얘기다. 반듯하고 깔끔한 윤곽선으로 그린 나비의 체형, 펼친 부채 같은 날개와 살짝 안쪽으로 오그린 몸통, 눈과 더듬이, 다리가 예리한 선으로 포착되어 있다. 특히 마지막 나비를 보면 안착하고자 자세를 잡는 예민한 몸놀림이 감지된다.

땅에서 수직으로 솟은, 마치 나무처럼 자란 줄기는 커다란 꽃송이 네 개를 활짝 피워 물고 있다. 땅의 지기를, 그 음의 기운을 힘껏 빨아올려 위로 밀어낸 것 같은 모습이다. 화면 정중앙을 기준으로, 큼지막한 꽃송이를 사방에 배치한 것은 이 그림의 핵심적인 구도로 보인다. 따라서 십자형의 구도가 편안한 안정감을 준다. 바닥에는 좌우로 세 개의 줄기가 난잎처럼 뻗어 있다. 싱그러운 동세에서 활력이 느껴진다. 위아래로 흰 바탕에 붉은색이 감도는 꽃을, 좌우로는 노랑과 연분홍빛이 어린 꽃을 각각 배치했다. 그 사이로 작은 잎사귀들이 선명한 잎맥을 드러내고 있다. 초록 잎사귀와 붉은색, 노란색의 꽃들이 대비를 이룬다. 그대로 봄의 자연계가 느껴지는 색채. 나아가 이 색채는 만물이 기지개 하는 봄의 왕성한 생장력을 암시한다. 연분홍치마에 녹색저고리를 차려입은 아

가씨의 옷차림이나 새색시가 성장盛裝한 한복의 은근한 색채가 연상된다. 바로 봄이자 생명력의 색채다. 전체적인 구도는 원형에 가까워 보이고, 두 개의 삼각형 구도가 위아래로 맞물린 것 같기도 하다. 그만큼 안정적이다. 잎들은 꽃을 호위하듯이 받치고 있다. 하늘로 상승하는 기운이 아지랑이처럼 꿈틀거린다. 무럭무럭 자라서 하늘로 치솟은 꽃의 생명력이 차분하고 안정된 구도 속에서 탐스럽게 빛난다. 민화에서 즐겨 사용하는 대칭형의 구도는 분명 사람들에게 심리적인 안정감을 주기 때문일 것이다.

전체적으로 맑고 담백한 색채와 정갈한 묘사가 돋보이는 이 그림이 자아내는 편안한 분위기는, 부드러운 흙색을 닮은 종이의 은은함이 한몫하는 것 같다. 그 안에 서식하는 생명체의 부산함이 감지된다. 군더더기는 죄다 빼고 오로지 표현하고자 하는 것만 화면 중앙에 수직으로 세워, 지극히 맑고 소박한, 거의 담채에 가까운 색채로 그윽한 맛을 우려냈다. 오랜 시간의 흐름에 따른 불가피한 변색이나 탈색일 수 있지만, 전체적인 색채의 조화와 부드러운 색채 간의 상호작용이 그림의 백미다. 나로서는 이 그림을 처음 접한 순간, 빼어난 그림은 아니지만 단순한 구도와 절제된 형상에서 풍기는 고요와 그 속에서 번져 나오는 묘한 에너지가 좋았다. 힘을 다 빼고 그린 그림이라는 생각도 들었고, 자연현상을 주의 깊게 음미하고 그 안에서 생명의 이치와 자연계의 순환 도리를 깨치고 이를 온전히 그려낸 그림이라는 생각도 들었다.

파초를 가까이하며,
파초를 그린 뜻

　이 그림은 일반적인 민화와 조금 다른 정서를 풍긴다. 그럼에도 분명 민화적인 색채가 강하다. 땅에 뿌리박은 식물의 단독 장면인데, 형태와 색채 감각이 무척 분위기가 있다. 그만큼 설명하기 힘든 묘한 정서가 안개처럼 자욱하게 퍼져 있다. 화면 하단에는 먹물을 뿌린 듯 먹의 입자가 까맣게 퍼져 있다. 중심부에는 두 개의 싹이 나누어져 있는데, 그 싹의 심저부로부터 잎들이 무럭무럭 자라고 있다. 파초잎이 널찍한 자태로 직립해 있다. 파초잎은 마치 살아서 꿈틀거리듯 상승하고 있다. 화면 하단에 자리한, 두 개로 갈라진 단호하고 강인한 싹의 방향을 그대로 이어받으면서 파초잎이 성장하는 형국인데, 무엇보다도 선과 상큼하고 맑은 채색의 맛이 절묘하다. 그 모습이 무척이나 생동감 있다. 텅 빈 배경을 바탕으로 묘한 기운을 빨아들이고 발산하면서, 수려한 자태로 생장한다. 결국 이 그림을 그린 이는 특정 파초의 외양을 묘사하는 데 의미를 두기보다 파초가 자라고 생장하는 과정의 상황을, 그 상황의 뜨거운 기운을 가시화하는 데 방점을 두고 있다는 생각이다. 파초잎의 앞면과 뒷면을 동시에 보여주기를 거듭하면서 다층적인 공간감을 죄다 드러내는 것은 또한 보이는 세계와

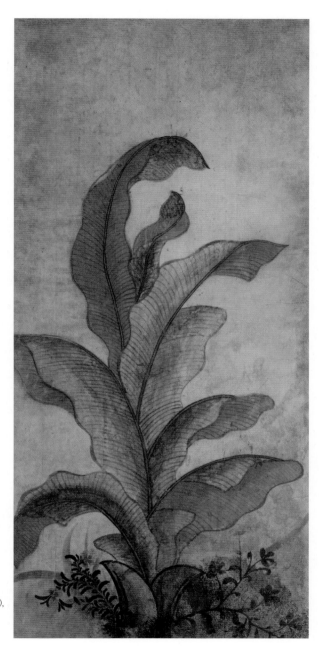

작자 미상, 「파초도」(2폭 병풍),
종이에 채색, 100×47cm,
19세기, 개인 소장

보이지 않는 세계를 한 화면에 공존시키려는 시도임을 눈치챌 만하다.

　파초잎은 문인화 속에 즐겨 등장하는 소재다. 검박과 절제, 빈한하고 청빈한 선비의 삶을 은유하는 도상이다. 종이를 구할 돈이 없는 가난한 선비들은 파초잎을 뜯어 그 위에 글을 썼다고 한다. 그리고 파초는 잎이 아름다워서 예로부터 화초도의 소재로 사랑받았다. 한편 파초는 신선의 풍취가 있다고 여겼으며, 불에 탄 후에라도 속심이 죽지 않고 다시 살아난다고 하여 기사회생의 상징으로도 여겼다. 그런가 하면 선비들은 툇마루 부근에 파초를 심어 낙수가 파초잎에 부딪쳐 떨어지면서 내는 소리를 즐겨 들었다고 한다. 보는 즐거움뿐만 아니라 파초의 넓은 잎사귀에 '후두둑' 하며 듣는 빗소리로 귀를 채웠다는 것이다. 자연이 연주하는 아름다운 소리를 곁에 두고자 파초를 심은 이유이리라.

　그림은 무척 격조가 있다. 차분하고 정밀하며 화면 구성의 단순성이 발산하는 힘이 있다. 파초잎의 유연한 곡선과 그 내부를 채우는 촘촘하고 가지런한 선의 맛이 일품이다. 조선시대 화훼화의 수준 높은 경지가 민화에서도 계승되고 있음을 확인하게 된다. 동시에 있는 그대로 관찰하면서 사생하듯 그려내고 있다는 점도 흥미롭다. 배경이 사라진 상황에서 오로지 단독으로 설정된 파초와 그 하단에 자리한 풀과 또 다른 붉은꽃만 놓인 단출한 풍경이 무척이나 서정적이다. 시정 어린 우리 자연의 정취를 홀연 접촉하고 있다는 느낌이 강하게 든다. 시원하고 맑고 비릿한 자연계의 내음과 함께 이 장면이 가슴 깊이 스민다. 특정 파초가 놓인 장소와 파초잎을 재현한 그림이기도 하지만 이를 빌려 자연계의 보편적인 생명을 탐구한 그림이자, 식물성의 세계를 주밀하게 들여다본 이의 깨달음을 부려놓은 그림이다.

회화로 본
화조화

2

화조화

화조화는 꽃이나 나무 등의 식물과 함께 새를 소재로 그린 그림이다. 민화 장르 중에서 그 수가 가장 많다. 그만큼 수요가 뜨거웠고 즐겨 그렸다는 얘기다. 무엇보다도 집안을 화사하게 장식하는 데 화조화만 한 게 없을뿐더러 각종 의례를 치를 때도 빈번하게 사용되었다. 그만큼 분위기를 돋우는 데 화조화가 으뜸이었다. 아름다운 꽃과 함께 한 쌍의 새를 배치한 그림은 부부가 서로 금슬 좋게 지내면서 자손을 많이 낳고 행복과 부귀영화를 누리면서 살고자 하는 인간적인 소망을 부려놓은 것이다. 아름다운 자태를 갖춘 꽃과 새를 통해 인생의 부귀영화와 행복에 대한 염원을 표현한 그림이기에 화조화에 등장하는 소재는 모두 기복적인 의미를 충실히 지니고 있다. 더불어

꽃과 새는 다채로운 형태와 화사한 색감으로 매혹적인 아름다움을 온전히 전하는지라 누구에게나 사랑받는 편안한 대상이었다. 자연계에서도 유독 꽃과 새의 모습이 가장 사랑스러우면서도 수많은 정서적 감흥을 유발하는 존재였던 것이다. 아마도 꽃과 같은 아름다운 자태와 새처럼 자유로우면서도 다정한 암수 한 쌍이 되기를 열망했던 것 같다.

민화 중에서 화조화는 그 수량이 많은 만큼 해학미와 기발한 발상, 회화적인 맛이 물씬거리는 작품 역시 다수를 차지한다. 새와 꽃 그림은 그린 이의 개성이 제각기 분방하게 표출되고, 그에 따른 조형적 방법론이 자유롭게 펼쳐지는 영역이기도 하다.

'소상팔경'의 유전자를
간직한 화조화

민화 중에는 화조화가 압도적으로 많다. 화조화가 이토록 많은 이유를 꽃을 사랑하고 그림으로 집안을 꾸미기 좋아한 우리 민족성에서 찾는 이들도 있다. 아름다운 꽃나무 사이로 쌍쌍이 짝을 지은 새들이 정겹게 묘사된 그림(교우)은 대개 부부간의 금슬과 집안의 평화를 염원하는 뜻이 오롯이 담겨 있다.

이 그림은 민화 중에서도 무척이나 이례적이어서 설명하기 어려운 매혹적인 그림이다. 어린아이의 솜씨 그 자체다. 그만큼 순박하고 꾸밈없는 매혹이 스며 있다. 화면에는 순차적으로 세 개의 장면이 나열되어 있다. 민화는 대개 각 사물이 화면 전체에 고르게 배치되어 있는 편이다. 이러한 나열형은 서구의 원근법과 달리 보이는 장면, 보고자 하는 풍경을 한 화면에 온전히 담고자 하는 의도의 결과다.

상단에는 두 개의 산봉우리에 소나무가 서 있다. 산 주변으로는 마치 수염처럼 풀들이 무성하다. 화면 주변으로 짙은 청색 물감이 난인지 풀인지 모를 식물의 줄기를 무심하게 쓱쓱 그어 보이고 있다. 「소상팔경도瀟湘八景圖」 중의 한 폭이지만 이와는 별로 상관없는 것 같다. 내게는 화조화로 다가온다.

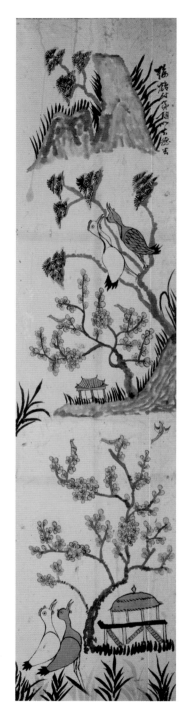

작자 미상, 「소상팔경도」(8폭 병풍),
종이에 채색, 128×29.5cm,
20세기 전반, 개인 소장

소상팔경이란 중국 샤오샹瀟湘의 8가지 아름다운 경치를 이르는 것으로, '산시청람山市晴嵐', '연사만종煙寺晩鐘', '원포귀범遠浦歸帆', '어촌석조漁村夕照', '소상야우瀟湘夜雨', '강천모설江天暮雪', '동정추월洞庭秋月', '평사낙안平沙落雁'을 일컫는다. 이 「소상팔경도」는 북송대의 송적宋迪이란 이가 처음으로 그렸다고 전해진다. 초기에는 실경을 바탕으로 발전하였으나 이후 정형화되어 아름다운 경치의 대표적인 예로 간주되어 왔다. 시적인 분위기와 운치를 중시한, 순수한 감상화로 기능했다.

사실 이 그림은 「소상팔경도」에 대한 온전한 이해나 기본적인 틀을 거의 의식하지 않고 그린 것이다. 그야말로 야취野趣가 풍기는, 너무도 어눌한 솜씨로 「소상팔경도」의 한 주제를 상상해서 그렸는데, 결과적으로 그저 자신이 보고 느낀 자연의 모습을 소박하게 구현하고 있다. 아래위로 나누어 그린 산과 소나무, 매화와 새들의 독특한 자태와 제각각인 형태가 웃음을 자아낸다. 분명 이른 봄의 풍경이자 매화가 만발한 자연의 어느 한 장면을 포착한 것으로 보아 소상팔경 중 산시청람에 가까운 것 같다. 아지랑이에 감싸인 산골마을을 그린 그림이란 뜻인데, 딱히 그것이라고 말하기도 어렵다. 하여간 봄날의 따스한 기운이 가득하고 생명체들은 활기차다. 만발한 매화에, 새들은 마냥 분주하다. 매화나무 위의 새들과 날아오는 새들은 작게 그렸고, 풀밭과 소나뭇가지에 앉아 있는 새들은 크게 그려 거리감을 주었다.

이 작가의 특징은 먹을 슬슬 풀어가면서 산과 언덕을 채우는 부분에서 단연 빛난다. 상당히 특이한 솜씨다. 화면 중앙에 자리한 정자 주변의 언덕 처리와 함께 화면 상단부에 위치한 두 개의 산봉우리는 윤곽선 없이 먹물을 묽게 칠하면서, 농담의 변화를 주면서 끊어나가듯 이어가기를 반복해 만든, 특이한 붓질의 준법皴法이다. 그 흔적이 그대로 산의 주름과 언덕의 결을 조성한다. 스스로 터득하고 창안한 놀라운 준법이 아닐 수 없다. 이 붓과 먹의 운용은 그대로

나무에 적용된다. 매화나무 역시 지글지글거리는 선을 조심스레 이어가면서 거친 매화나무 등걸의 질감을 능란하게 처리하고 있다. 능란하기는 소나무의 껍질 처리도 마찬가지다. 선을 쓰지 않고 칠해 가면서 내부를 채우는데, 그 흔적이 그대로 선의 궤적이기도 한, 매우 흥미로운 방법론이다.

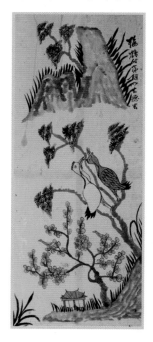

다소 거칠고 대담한 먹의 사용과는 무척 대조적으로 매화를 그린 부분은 상당히 정교하고 세심하게 묘사하고 있다. 자잘한 분홍빛의 매화가 가득 핀 상황이 풍요롭게 그려져 있다. 그리고 그 꽃 위로 몰려드는 작은 새들의 모습도 제각기 자태를 드러내는데, 그것이 정확한 관찰에 의한 표현임을 방증한다. 하여 작은 새들에서도 느끼는 것이지만 이 작가의 새 그림은 압권이다. 그래서 나는 화면에 등장하는 네 마리 새의 형상에 매료되었다. 먹으로 스윽 그린 듯한데, 그 선 맛도 좋지만 형상이 재미있어서 웃음이 절로 난다. 하여간 놀라운 솜씨다. 어린아이의 그림에서만 만날 수 있는 직관적인 안목이 있다. 어눌하면서도 핵심적인 부분을 묘파

해 내는, 만만치 않은 데생력도 분명 느껴진다. 이는 소나무와 매화나무를 그린 데서도 검출된다. 특히 화면 하단에 자리한 고동색 몸통을 지닌 새의 다리 부분을 보라. 한 번에 쭉쭉 내리그은 선의 필세가 대단하다. 네 마리 모두, 한 쌍씩 동일한 방향을 보면서 시선을 고정시키고 있다. 흰색과 고동색을 머금은 새들이다. 다리를 힘껏 뻗고 목을 길게 빼고 어딘가를 향해 시선을 보낸다. 그 표정이 사뭇 진지하다. 분명 하늘을 보고 있다고 해야겠다. 따라서 그림을 보

는 이 역시 새들의 시선을 따라 화면 바깥으로 눈길을 준다. 이는 좁고 갇힌 프레임 바깥으로 확장되는 시선으로, 보는 이의 시선을 부단히 그림 바깥으로 견인한다.

화면 하단에서부터 위쪽으로 밀고 올라가면서 풍경과 장소의 이동을 시간 순서대로 보여 주는 듯도 하다. 공간과 시간의 이동이 한 화면에서 기이하게 전개된다. 그래서 원근도 없고, 부차적인 사물도 없이 시공간을 가로지르며 이동하는 시선과 마음을 활성화시키는 그림이다. 민화에만 있는 시간과 공간의 접힘이자 펼침이다.

탁월한 솜씨로 숙성시킨
선과 색채의 묘미

이 두 점의 화조화는 한 작가의 그림이다. 화조화지만 구성이 매우 특이하다. 그 특이성은 독자적인 형상화에 따른 꽃과 바위, 새 등에서도 비롯되지만 상당히 이례적인 색채 감각에 우선 기인한다. 오랜 시간 발효된 색, 곰삭은 색이라고나 할까. 전체적으로 붉은색과 청색, 녹색으로 대별되지만 그 안에는 또한 다양한 색이 포진하고 있다. 그만큼 색을 잘 구사하는 작가다. 그래서인지 전체적으로 프레스코나 벽화의 느낌을 강하게 발산한다. 그런데 색도 색이지만 이 그림의 매력은 무엇보다도 예민할 대로 예민한 선이다. 마치 가는 금속 펜으로 그은 것처럼 가늘고 뾰족하며 선명한 선이 조심스레 형태를 부각시킨다. 이 선의 강약이, 차분한 그림에 부분적인 악센트가 되어 통통 튕기는 소리를 내는 것 같다. 하여간 매혹적인 선으로 조성한 새와 꽃, 잎사귀와 바위의 도상圖像이 주는 독창성이 돋보인다. 무엇보다도 물감의 물성이 두드러지는, 물감을 문질러 가면서 칠한 채색의 맛 또한 삼삼하다. 왠지 흥건하고 텁텁하면서도 농담의 변화가 풍부한 채색이 그렇다. 또 희희낙락하듯 춤추는 잎사귀와 몸이 엇갈리게 배치된 새들의 서로 다른 표정도 재미있다. 모든 구성이 탁월하다.

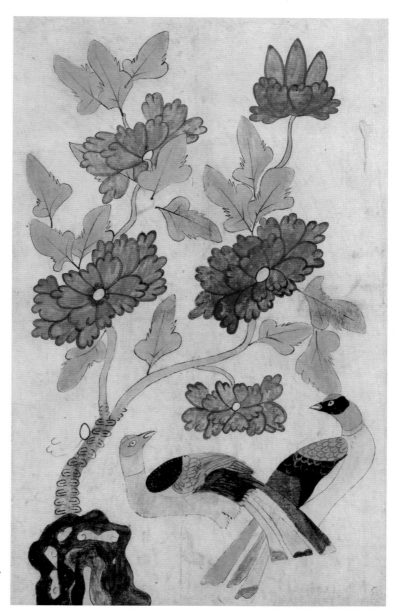

작자 미상, 「화조도」
(8폭 병풍), 종이에 채색,
53×32cm, 19세기,
개인 소장

첫 번째 그림(83쪽)은 왼쪽에 자리한 작은 바위에서 꽃이 피어오른다. 화면을 가득 채운 이 꽃은 다섯 개의 꽃송이와 듬성듬성 잎사귀를 달고 있는데, 순리에 맞게 사실적으로 조합되어 있지는 않다. 그럼에도 전혀 어색하지 않다. 화면 하단에는 꽃과 잎사귀 아래로 두 마리의 새가 서로 응시하고 있다. 사뭇 진지한 표정의 새와, 화려한 문양과 색채로 직조된 몸통의 조화가 아름답다. 전체적으로 무르익을 대로 무르익은, 독창적인 색채 구사가 놀랍다. 그림 자체로 충분히 회화적인 매력을 주는 수작이다. 힘껏 솟아오르는 생명력의 기세가 싱그럽고, 영원과 불멸, 장수의 상징인 바위, 부부금슬을 뜻하는 사랑의 기호인 한 쌍의 새의 어울림이 간간하다. 이만한 기복이 어디 있으랴. 더구나 계산해서 그렸다기보다 순간적인 힘과 충동으로 그린 듯한 데도 꽉 짜인 구성의 미와 부드럽고 감각적인 선으로 조성된 형태감, 그 사이를 밝혀주는 다양한 색채의 균형

이 절묘하다. 새는 다리가 없는데, 그래도 아무렇지 않다. 아마도 다리를 넣어 그렸더라면 거슬렸을 것이다. 이것이 이 그림의 묘미다. 이 작가는 새의 다리가 없어도 충분히 매력적인 그림이 된다는 사실을 예측하면서 그린 것 같다. 바위에서 솟아오른 꽃의 줄기 부분에 좌우대칭으로 장식된 원형의 윤곽선과 점이 아기자기한 맛을 더해 주고, 그 두툼한 밑동에서 자란 줄기와 꽃과 잎이 마치 폭죽처럼 터져나간다.

오른쪽 그림(85쪽)은 앞의 그림에 비해 꽃의 도상이 다소 패턴화되었는데, 희한하게 파격적이고 신선하다. 현대 디자인의 문양을 보는 듯 눈이 간다. 이와 같은 디자인으로 이루어진 꽃 그림은 다른 민화에서도 본 적이 있다. 그렇지만

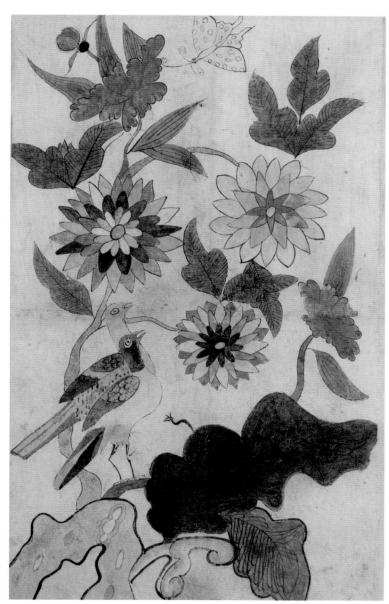

작자 미상, 「화조도」
(8폭 병풍), 종이에 채색,
53×32cm, 19세기,
개인 소장

이 그림만큼 꽃과 잎사귀 모두가 동일하게 조화를 이루며 구성된 경우도 드물다. 작은 면으로 촘촘히 분할된 꽃들은 다양한 색으로 구분되어 칠해졌다. 한정된 색만으로도 풍성한 색채의 세계를 풍요롭게 구사하고 있다. 더구나 청량한 맛을 전해 주는 맑은 블루의 잎사귀 색은 마냥 싱그러워, 따스한 꽃잎의 색채와 대비를 이루며 긴장을 조성한다. 화면 하단에 자리한 짙은 청록의 잎사귀와 그 아래 놓인 녹색의 작은 잎도 대단히 감각적인데, 그 안의 잎맥을 그린 선의 활달한 자취가 회화적인 맛을 상큼하게 안겨 준다. 누구든 이 선의 맛에 매료당하지 않을 수 없을 것이다.

세 송이 꽃의 꽃잎들도 기하학적으로 표현되어 있고, 나머지 두 송이는 일반적인 민화의 처리를 따르고 있다. 아마도 정면이 아니라 측면이기에 그럴 것이다. 정면으로 벌어진, 활짝 핀 꽃은 사방으로 확산되고 방사하는 빛을 담고 있고, 무수한 생명체를 발아시키는 힘으로 터진다. 그래서 그것은 태양 꽃이기도 하고, 씨방에서 퍼져나가는 씨를 내재한 씨방으로서의 꽃, 세상의 중심인 옴팔로스와도 같은 구멍, 중심이다. 화면 상단에 배치한 나비의 모습 역시 독특한 도상을 따르고 있다. 오로지 선묘로만 그려진 나비는 배경에 살짝 묻혀서 드러나는데 더듬이로 꽃잎을 건드리는 중이다. 이 촉지성이 통감각적으로 다가와 보는 이로 하여금 눈에 더듬이를 달아주어 꽃잎을 만지고 있다는, 접촉하고 있다는 착각을 안겨 준다. 그런데 나비의 더듬이가 연결된 부분으로 꽃망울이 드디어 열리고 있다. 나비의 자극에 힘입은 꽃은 다시 새 생명을 피워내고 식물성의 한계

에서 벗어나 온 대지에 뿌리내리고, 전 우주로 산포된다. 그 발아의 순간을 우리는 지금 목격하고 있다. 나비의 더듬이 선과 꽃봉오리의 줄기선이 그대로 하나로 연결되어 무한 연장되는 이유다. 그래서 꽃은 식물에게 잉여인 동시에 불가피한 존재다.

잎사귀 윤곽선의 예민함과 그 내부를 채우고 있는 가지런하고 촘촘한 선들, 역동적이고 활기찬 잎사귀의 자태, 이 모습을 황홀하게 바라보는 새들의 표정이 재미있다. 둘 다 주둥이가 약간 벌어져 있고, 다리는 바짝 긴장하고 있다. 새 날개부분의 장식은 역시 이 작가의 장기다. 하단에 그려진 바위의 선과 구멍은 구름인지, 영지인지 구분이 안 될 정도다. 이 그림에서도 하단의 바위에서부터 한 쌍의 새, 꽃과 잎사귀, 나비와 꽃봉오리로 죽죽 연결되어 환하게 퍼지는 생명력의 환희가 감각적이고 개성적인 색채와 선묘로 구현되어 있다. 단언컨대 이 작가는 선의 맛내기와 색채 구사에서 탁월한 솜씨를 보여 준다. 그리고 주어진 대상을 자기 식으로 도상화하는 능력도 대단하다. 타고난 작가인 것이다. 이런 민화를 두고 무명의 장인, 솜씨 없는 이가 그린 어눌하고 소박한 그림이라고만 말할 수 있을까? 천만의 말씀이다. 이 정도의 그림을 그리려면 타고난 솜씨와 수많은 작업 경력이 뒷받침되지 않으면 안 된다. 더불어 천진한 마음과 심성이 바탕이 되어야 함은 물론이다.

한 쌍의 새를 보필하는
괴석과 나무와 기물

이 화조화는 다소 어둡고 가라앉은 색조 안에 독특하게 자리한 괴석을 중심으로 여러 이미지를 품고 있다. 괴석 사이로 비집고 선 나뭇가지 사이에 앉은 한 쌍의 새가 중심 소재다. 대지와 맞붙은 하단의 괴석이 왼쪽으로 연결되어 있고, 그 괴석은 다시 한 쌍의 새를 감싸듯이 위로 치솟아 있다. 기괴한 바위의 주름과 형태 묘사가 특이한데, 묘한 에너지로 꿈틀거린다. 힘찬 선의 기세는 물론 바위가 지닌 표면의 맛을 흥미롭게 연출하고 있다. 마치 괴석의 보호를 받고 있는 듯한 새는 안락한 둥지 같은 공간에서 어딘가를 응시하거나 서로 마주 보고 있다.

중국에서 괴석의 애호 취미는 북송의 '풍류천자風流天子'로 유명한 휘종徽宗, 1082~1135 때부터 본격 시작되었다. 괴석은 영원히 변치 않는 자연물로, 흔히 군자에 비유된다. 중국 문인들은 운치 있는 생활에서 정원을 빼놓지 않았고, 또 이름난 정원에는 반드시 괴석이 있어야 했다. 여기에는 돌처럼 장수하기를 바라는 마음도 스며 있다.

바위틈에서 뻗어간 나무와 잎사귀의 표현 역시 매우 독창적인데, 특히 바닥

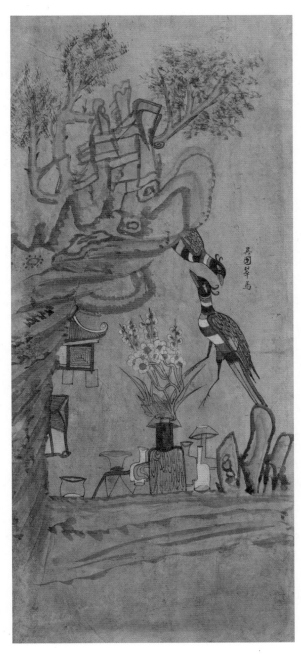

작자 미상, 「화조산수도」(6폭 병풍),
종이에 채색, 81×31.5cm,
19세기 후반, 개인 소장

에 작게 그려진 집과 풍경의 묘사는 상대적으로 먼 거리에 위치한 장소성을 지시하기 위한 회화적인 배려로, 공간감의 표현에서 독특한 시방식視方式을 구사한다. 이 화조화의 백미는 단연 괴석의 기이한 주름과 피부의 표현에 있다. 무엇보다 층층이 쌓인 바위의 처리가 무척 재미있다. 그 위로 나무가 자라나고, 무심하게 툭툭 찍은 듯한 터치가 흔들리는 나뭇잎을 지시한다. 바위의 품에서 생명체가 자란다. 그러니 이 그림의 핵심은 단연 바위 처리다. 화면 왼쪽을 감싸고 오르는 듯한 바위의 중층적인 축적을 그려낸 부분 말이다.

특히 위로 올라오면서 중심부로 전개된 바위의 주름과 형태 묘사는 매우 독창적이다. 이는 예사롭지 않은 붓놀림의 문지름에 연유한다. 직선과 곡선을 두루 섞어가면서 슬슬 문지르면서 밀고 나간 바위의 준법 처리는 능숙한 솜씨다. 가락을 타듯 운율적인 선의 고조가 함께하고, 모필의 강약으로 바위를 만드는가 하면 그 사이에서 자라는 나무와 풀과 이끼 등을 조성한다. 적절한 먹색을 유지하면서 이어지는 선은 부드럽고 중후한 회색 톤으로 그림을 통일감 있게 어루만진다.

따라서 화면 오른쪽으로 치우친 한 쌍의 꿩의 묘사는 다소 이질적이다. 그 왼편으로 물러나 보이는 사찰의 지붕과 기둥, 아래에 배치된 여러 기물의 윤곽선을 이루는 다소 붉은 고동색이 또한 그렇다. 이 부분은 아마도 작가가 강조하고 싶은, 일종의 영역 표시로 보인다.

바위틈에서 자라나는 나무와 반대 방향에서 꿩 한 마리가 고개를 내밀고, 이에 화답하듯 아래쪽에서 다른 꿩이 '풀쩍' 뛰어올라온다. '이국익조異國翼鳥'라는 글자가 옆에서 동행한다. 새의 목과 배 부분을 면으로 구획해 색을 칠한 것도 흥미롭고, 목과 배의 몸통 부분을 채운 문양과 색채 감각도 뛰어나다. 먹선과 푸른색을 엷게 칠해서 전체적으로 통일된 색채를 베풀고, 붉은색이 악센트

마냥 채색되어 있다. 부분적으로 칠한 붉은색이 바닥에 놓인 화병에서 집, 그리고 새의 목과 꼬리 부분으로 연결되어 원형구도를 이루는데, 이는 순환하는 생명의 고리를 암시하는 듯하다. 특히 날렵하고 예리하게 처리한 다리의 묘사가 압권이다. 새가 도약하는 한순간이 매우 실감나게 표현되어 있다.

　다소 기이한 것은 화면 하단에 자리한 기물들이다. 땅바닥에는 병과 바위가 나란히 늘어서 있다. 마치 조르조 모란디Giorgio Morandi, 1890~1964의 정적인 정물처럼 병들이 옆으로 배열되어 있는데, 이들이 땅바닥에 늘어선 이유를 정확히 알 수는 없다. 가운데 화병에서는 꽃이 가득 피어오른다. 그 줄기를 그린 선에서 힘이 뻗친다. 대단한 기운을 보여 주는 선이다. 이 힘찬 줄기의 선이 그대로 꿩의 다리로 이어진다. 화병에는 밥그릇이 뚜껑처럼 덮여 있기도 한데, 꽃이 꽂힌 경우는 이를 동시에 그리고 있다. 투시되고 있다는 얘기다. 다른 화병과 달리 이 병에는 소용돌이치는 원형의 문양이 가득하다. 일종의 운문雲紋 내지는 영기문靈氣紋인 듯하다.

　한편 평면적으로 도상화된 병은 기하학적인 선과 면으로 구획되어 있다. 왼쪽의 바위 밑에 숨어 있듯이 자리한 집의 묘사도 부감俯瞰과 정면에서 본 모습이 교차한다. 특히 앞쪽에 위치한 집은 위에서 내려다본 지붕 처리가 흥미롭다. 기와를 그린 선과 흰 벽과 기둥을 묘사한 선이 감각적으로 얽혀 있다. 정면을 보는 시선과 부감하는 시선이 한 화면에 공존하고 있다. 섬세한 선으로 묘

사한 대상은 붓으로 그린 바위와 대조적으로 예민하게 자리하고 있다. 서로 다른 선들의 표현이 그림 전체를 돋보이게 한다. 전체적으로 안정적인 삼각형 구도로 짜여 있고, 화병에 꽂힌 꽃과 날아오르는 새, 바위와 그 위에서 자라는 나무까지 수직상승하는 모종의 기운이 마냥 두드러지는 그림이다.

순박하고 착한
범신론적인 세계관

　화면 전체를 감싸며 순환하는 연하고 부드러운 보라색이 우선 눈에 띈다. 보기 드문 색이다. 그러나 흐릿한 보라색과 살굿빛 감도는 화사한 색채도 색채지만 그와 함께 나무와 새, 꽃의 형태가 그야말로 천진하고 장난기 가득하다. 대단히 유희적인, 그린 이만의 도상화 능력이 돋보이는 그림이다. 좋은 그림은 개성적인 도상이 특색을 이루어야 한다. 예컨대 오윤奧潤, 1946~86의 판화에 등장하는 인물과 몸의 동세를 이루는 선의 맛처럼 말이다. 혹은 장욱진張旭鎭, 1917~90 그림 속의 작은 인물들, 권진규權鎭圭, 1922~73의 조각에서 빚어진 얼굴, 박수근朴壽根, 1914~65의 그림에서 보이는 아낙네가 그렇다. 그것은 주어진 대상을 자기 몸의 감각 안으로 수렴해 이를 하나의 결정적인 선으로, 일종의 기호로 단순화시켜 밀어내는 방식의 산물이다.

　왼쪽 하단에 자리한 바위(?)는 불쑥 솟아 있고, 그 양쪽에 각각 한 마리의 새가 위치해 있다. 둘 사이에는 대나무가 자라고 있다. 오른쪽에는 가지를 뻗은 커다란 꽃나무가 있고, 꽃들은 하늘을 향해 일제히 피어 있다. 여기에 숨은 그림처럼 자리하고 있는 것이 있다. 나무와 바위 내부에 교묘하게 집어넣은 웃

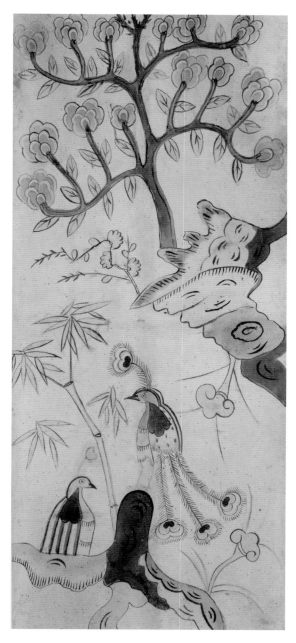

작자 미상, 「구운몽도」(6폭 병풍),
종이에 채색, 85×38cm,
20세기 전반, 개인 소장

는 얼굴이 그것이다. 새의 몸통에도 매우 특이하게 면분할을 해서 문양을 집어 넣었다. 그 처리도 이색적이다. 사실 대략 그린 것으로, 정밀하지도 회화적인 맛이 넘치지도 않지만 그럼에도 묘한 이미지의 개성이 자리하고 있다. 하여간 나무인지 바위인지 알 수 없는 덩어리 부분에는 두 개의 선을 위아래로 겹쳐 그려 눈웃음을 연상시킨다는 점이 특이하다. 이런 식의 개입은 이 그림이 유일한 것 같다. 오로지 선으로만 간략히 그린 눈썹과 눈, 코와 입을 그려, 그야말로 활짝 웃는 얼굴을 형상화하고 있다. 이 얼굴 부분도 각기 다르게 채색을 했다. 연한 보라색에서 녹색, 살구색으로 다르게 칠해 놓았다. 순박하고 착한 웃음이다. 아마도 이 그림을 그린 이의 얼굴도 이와 크게 다르지 않을 것이다. 우리 자연을 닮은 얼굴이기도 하다. 한국인이 가진 미소와 마음은 바로 우리 자연의 꼴로 이어지고 있다. 자연이 그곳에 사는 이들의 얼굴을 상형한다. 웃는 얼굴이 도식적인 표현이긴 하나 이 같은 발상과 공간 구성은 이례적이고 흥미로운 게 사실이다. 아마도 작가는 나무와 바위, 아니 모든 자연계를 마치 인간과 동일한 감정을 지닌 존재라고 보는 것 같다. 이른바 범신론적인 세계관이다.

균형 잡히거나 통일적인 구도감은 찾아볼 수 없고 대상은 사방에 마구잡이로 놓여 있다. 모두 위를 향하는 형국이다. 상당히 운율적이고 활기찬 리듬이 느껴진다. 화면 하단에는 바위인지 알 수 없는 형태가 남근처럼 융기되어 있고, 그 위에 영지버섯과 대나무, 새들이 위치해 있다. 대지에서 자라는 생명체들이다. 새는 공작새인 것 같다. 머리와 꼬리에 달린 깃털이 공작새임을 유추하게 한다.

가장 흥미로운 부분은 화면 오른쪽에 자리한 나무의 표현이다. 나무에서는 꽃들이 두 줄로 나란히 피어 있다. 마치 촛대에 꽂힌 초처럼 꽃들은 마냥 밝고 환하다. 서로 사이좋게 피어서 동등하고 균질하다. 그리고 바위인지 언덕인지

자세히 알 수는 없지만 나무의 아래쪽에 자리한 덩어리에서도 영지가 자라고 있다.

전체적으로 수묵에, 채색이 맑고 담담하다. 연하고 부드러운 색채의 미감이 무척 따스하고 정겹다. 얼핏 보면 심심하지만 유심히 보면 상당히 독창적이고 해학적인 처리가 돋보이는 보기 드문 그림이다.

한 쌍의 새와 꽃나무의
담대한 합창

나무줄기에 올라선 두 마리 새가 서로 마주 보고 있다. 이 커다란 새의 형상과 날개의 묘사, 목과 꼬리 부분이 이 그림의 묘미다. 여러 선으로 면을 나누어 놓고 각기 다른 색과 선을 그어 이룬 목과 배가 특히 흥미롭다. 이제 막 날아와 앉은 긴박성과 순간성이 느껴진다. 지극한 정성으로 한 쌍의 새를 묘사하고 있는데, 가늘고 섬세한 선의 집적으로 이루어진 내부 장식에서 이 작가만의 솜씨를 만난다. 먹색으로 흐리게 칠한 후, 그 내부를 사선으로 촘촘하게 처리한 꼬리는 상당히 정교하고 치밀하다. 부산스러운 날갯짓과 함께 새소리와 바람소리 등이 환청처럼 들려오는 듯하다.

커다란 한 쌍의 학이 뒤틀린 고목 가지 위에 올라탔다면, 바로 그 밑으로 이어지는 솔가지 위에도 한쪽 방향을 바라보는 한 쌍의 새가 유사한 날갯짓을 하고 있다. 상대적으로 무척 작게 그렸기에 엄청난 거리감이 느껴지기도 하고, 한편으로는 새끼 새들을 그린 것으로 짐작되기도 한다.

꼼꼼하게 마무리한 새와 달리 나무는 즉흥적으로 끌고 나간 모필의 자취와 수묵의 번짐으로 인해, 다분히 개략적이고 추상적이기까지 하다. 정성껏 그린

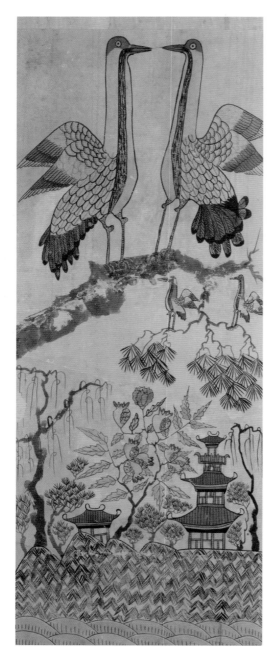

작자 미상, 「화조도」(10폭 병풍),
종이에 채색, 83×31cm,
20세기 전반, 개인 소장

한 쌍의 새, 또는 새 가족이 그림의 주가 되기에 나무는 소략하게 처리한 것 같다. 새를 피해 빈 공간으로 솔잎을 배치한 구성도 재미있다. 본래 솔잎은 하늘을 향해 피어나야 하는데, 여기서는 화면을 가득 채우기 위한 회화적 배려가 우선하면서 가지런한 선을 아래쪽으로 긋고 있다. 이 선은 물가의 돌(바위) 축대를 묘사한 선과 동일하다. 다만 방향이 서로 달라 위아래를 향해 직진하는 듯한, 강한 운동감과 동세를 주면서 화면을 매우 활력적인 순간으로 조성한다.

나에게는 마주 보고 있는 새의 표정이 무척 재미있다. 급하고 절박하게 몸을 돌려 부리가 맞닿기 직전의 상황으로 몰고가 서로를 밀착시키는 다급한 마음을 형상화하고자 한 시도가, 뒤집어 놓은 듯이 그린 길고 선명한 학의 다리에서 유감없이 드러나고 있다. 흔히 민화를 다분히 관념적이고 도식적으로 그린, 본에 의한 그림이라 여기지만, 이 그림은 결코 그렇지 않다는 사실을 보여 준다. 철저히 자신의 삶에서, 일상에서 발견하고 관찰한 바를 생생히 그림에 투영하고 있다.

화면은 크게 두 개로 분할되어 있다. 마주 보는 한 쌍의 학과 두 마리의 새끼, 그리고 하단은 두 채의 집과 그 사이에 피어난 커다란 꽃(석류), 양쪽에 버드나무가 있는 풍경이다. 그 풍경 속에 3층의 높은 탑과 또 다른 집과 수양버들, 활기차게 피어오르는 커다란 꽃이 놓여 있다. 바위와 축대 부분은 산형山形 문양을 닮은 선들이 가지런히 채우고 있는데, 흡사 빗(빛)살무늬 같기도 하고 솔잎 같기도 하다. 벌어진 석류 사이로 알들이 쏟아져 나올 듯한데, 화면 하단의 물결은 지칠 줄 모르고 흐른다. 한결같이 무한한 생명력과 기운을 암시한다. 꽃과 누각, 버드나무와 집이 동일선상에서 하늘을 향해 힘차게 솟구치는 형국이다.

먹이 주조를 이루고, 붉은색과 녹색이 부분적으로 채색되어 있는 수묵담채

풍의 그림이다. 가지런하고 세밀한 선의 묘사와 대담한 수묵 터치가 공존하고 있다. 물론 여기서도 소나무의 솔가지와 가옥 밑을 장식한(아마도 산을 형상화한 것 같은데) 삼각꼴을 이루는 자잘한 선이, 건물의 반듯하고 기계적인 선과 달리 자유분방하고 거침이 없다. 그 상반된 성격이 흥미롭다. 결코 세련되거나 잘 그은 선은 아니지만 그럼에도 다양한 표정의 선을 나름 충실하게 구사하려는 노력 속에 불거져 나온 희한한 선의 파노라마가 펼쳐져 있다. 버드나무를 이루는 선은 농묵濃墨으로 굵게 처리해 단속적으로 이어서 올라가고, 낭창거리는 가는 가지는 약간 짙은 먹색으로 날카롭고 강인하게 그렸다. 하단의 바위를 채운 선들은 그보다 조금 묽은 먹색으로, 다소 부드럽지만 여전히 뻣뻣한 느낌을 준다.

화면 하단에 그려진 파도 문양 역시 도식화되어 있다. 하지만 그 위의 바위를 암시하는 듯한 삼각형의 붓질은 빗살무늬를 뒤집어 놓은 꼴인데, 규칙적으로 그은 선들이 물과 분리된 바위를 보여 준다. 불쑥불쑥 솟은 봉우리가 있고, 그 사이 평지에는 탑 형태의 누각이 우뚝 솟아 있다. 또 다른 봉우리 사이로도 누각이 고개를 들고 있다.

3층 누각의 난간도 하늘을 향해 솟아 있다. 전체적으로 보면, 유장한 흐름이

큼직한 물결로부터 그 위로 솟은 산과 집, 꽃과 나무, 그리고 소나무 위의 학까지 연결된다. 만물의 소생과 강력한 생명력을 암시하는, 그러면서도 힘찬 기운이 감지되는 그림이다.

구불거리며 오르는 소나무 줄기와 그 줄기에 달라붙어 퍼져나가는 솔잎의 묘사가 재미있다. 가지런하고 촘촘하게 그려진 솔잎은 나무 형태에 어울리게 사방으로 퍼지면서 진동하는 듯

하다. 옛사람들은 소나무를 하늘수로 여겼는데, 이는 솔가지가 한결같이 하늘을 향해 자라고 있기 때문이다. 그래서 죽은 이의 무덤 주변에는 소나무를 심었다. 소나무로 관棺을 쓰는 이유 역시 그럴 것이다. 소나무의 붉은색이 벽사의 의미를 지니고 있음은 물론이다. 그것은 지상계에서 천상계를 연결해 주는 신령수神靈樹가 된다.

화면 중앙의 왼쪽에서 가운데를 관통해 뻗어나가는 나무는 의도적으로 붓을 비틀어 끌고 간 자취가 역력하다. 구불거리는 줄기 묘사를 의도한 듯하다. 나무와 줄기 묘사는 빈약하지만 심할 정도로 구불거리는 잔가지와 그로부터 뻗어나가는 날카롭고 뾰족한 솔잎 묘사가 독창적이다. 단순하게 처리한 물결의 표현도 볼수록 웃음을 자아낸다. 몇 가지 색으로만 그렸음에도 상당히 풍부한 색채 감각이 느껴지는, 매우 경제적인 그림이다. 임의로 대상의 크기를 정했지만 유심히 보면 하늘에서 지상으로, 물가로 내려가는 시선의 이동이 느껴진다. 나무 위에 자리한 한 쌍의 학으로부터 새끼 학, 그리고 석류와 양쪽의 가옥들로 점점 후퇴하는 공간감이 물씬 난다. 그러면서도 평면에 가지런히 놓인 몇 개의 공간과 사물이 무리 없이 어우러져 있다.

화면 가득 방목한
자연의 생명체들

이 두 점의 화조화도 같은 작가의 작품이 아닌가 추정해 본다. 수묵을 주조로 하고 담채로 분홍색을 부분적으로 칠한 것도 그렇거니와 무엇보다도 새와 산의 묘사가 거의 동일하다. 먹선으로 자유분방하게 표현한 자연계의 활력적인 장면이 무척 생동감 넘치고 신선하다. 그러면서도 벽화 같은 분위기가 짙다.

우선 첫 번째 그림(103쪽)은 구도가 상당히 복잡하다. 맨 하단에는 한 쌍의 꿩이 바위에 앉아 있고, 그곳에 커다란 꽃이 피었다. 바위 위로 두 마리의 새가 날아오른다. 중앙으로 이동하면 세 개의 산봉우리에서 큰 소나무 두 그루와 작은 소나무 네 그루가 자라는데, 그 사이와 위로 새들이 힘찬 날갯짓을 펼치고 있다. 화면 최상단을 비스듬히 채우고 있는 것은 네 송이의 꽃이 매달린 나무다. 전체적으로는 만개한 꽃과 나무 사이로 무엇엔가 놀란 새들이 비상하기 직전의 풍경이다. 긴장감 넘치는 장면이 아닐 수 없다.

하단의 꽃봉오리와 꽃잎, 잎사귀를 그린 선들이 예민하고 활기차다. 그 맛이 참 좋다. 새들의 묘사가 절묘하기도 하지만 자태가 무척 해학적이다. 이런 묘사는 오직 민화에서만 볼 수 있는 매력적인 부분이다. 화면 상단에 자리한 커다

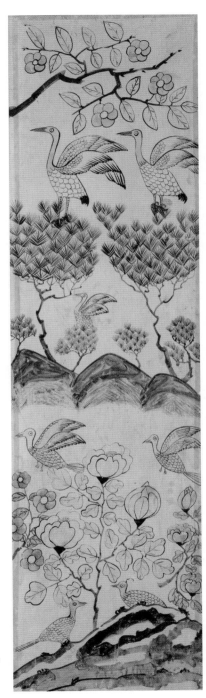

작자 미상, 「화조도」(8폭 병풍),
종이에 채색, 108×79cm,
20세기 전반, 개인 소장

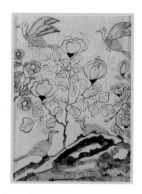

란 두 마리의 새는 솔가지를 움켜쥔 발에서 힘이 느껴진다. 발가락을 오그린 묘사가 남다른데, 이런 부분은 그린 이의 관찰력을 확인시켜 준다. 그림에는 모두 일곱 마리의 새가 등장한다. 새 한 마리, 한 마리의 묘사가 모두 기발하고 재미있다.

이 작가는 바위나 나무줄기를 대담한 붓질과 수묵의 맛을 살린 흥건한 처리로 마감하고 있어서 흥미롭다. 새의 몸통과 잎맥, 솔잎의 묘사는 무척 정교하고 꼼꼼한데, 바위와 산, 나무줄기 등은 이와 대조적으로 쓱쓱 칠하거나 일필휘지로 밀고 나간 것이 눈에 띈다.

두 번째 그림(105쪽)은 새들이 특정 장소로 몰려드는 순간이 상당히 빠르게 포착되어 있다. 역시 화면은 동일하게 사분할되어 있다. 하단에 그려진 바위의 묘사를 보라. 산의 처리도 동일하다. 앞서의 그림(103쪽)에서도 유사하게 처리했다. 거의 추상적으로 먹을 문지르고 그어가면서 바위의 질감과 산의 내부를 칠했다. 특히 이 작가는 하단에 자리한 바위 처리에서 매우 대담한 모필과 먹의 구사를 펼쳐 보인다. 어찌 보면 무성의하고 대충 그린 것 같다. 그런데 한편으로는 세밀하고 예리하게 그어진 꽃과 새의 묘사와 대비를 위해 불가피하게 만든 구성으로도 보인다. 그래서 지극히 예민하고 가는 선으로 이루어진 새와 꽃, 잎사귀와 줄기 등이 거미줄처럼 펼쳐진 부분이 상당히 매력적이다. 이 그림에서 압권은 단연 화면 윗부분에 그린 새의 꼬리와 포도나무를 묘사한 부분이다. 구성이 놀랍다.

대담하게 문질러 그린 바위 위로 세 마리의 새가 그야말로 '후다닥' 몰려들었다. 다들 앞을 향해 신경을 곤두세운 형국이라 긴장감이 감돈다. 새들이 몰려

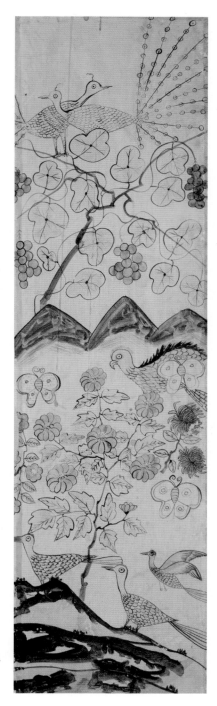

작자 미상, 「화조도」(8폭 병풍),
종이에 채색, 108×79cm,
20세기 전반, 개인 소장

들 때 짓는 표정이다. 이 역시 날카로운 관찰력이 있어야 가능한 묘사다. 가운데 새의 꼬리는 굵기와 농담에 변화를 주면서 그은 선이 선명하다. 그 위로 무럭무럭 자라는 꽃과 꽃 주변에 몰려든 커다란 나비의 모양이 재미있다. 더듬이를 돌돌 말아서 꽃의 내부로 진입하기 직전의 한 마리와 그 위로 솟아오른 두 마리의 나비가 있다. 좌우대칭의 날개에는 조금씩 다른 문양이 그려져 있다. 이는 각기 다른 나비의 종류를 지시하는 장치다. 나비와 함께 큰 새 한 마리도 꽃 위에 앉아 있는데, 그 표정이 흥미롭다.

이 그림에 등장하는 새의 형태 역시 저마다 다르다. 몸통의 털을 물고기나 용의 비늘처럼 처리해서 특이하고, 부리와 날개, 꼬리의 묘사도 제각각이다. 화면 상단에 있는 두 마리의 새는 서로 고개를 엇갈리는 자세로 앉아 있다. 각자 다른 방향을 보고 있는데, 그 모습이 매우 재미있다. 활짝 펼친 꼬리로 봐서 공작새를 그린 것 같다. 공작새 역시 민화에 자주 등장하는 대표적인 새다.

오른쪽에 있는 공작새의 날개는 거미줄처럼 활짝 펼쳐져 있는데, 깃마다 원형의 이미지가 알알이 매달려 있다. 그리고 이 원형은 그 아래 매달린 포도와 연결된다. 포도나무의 커다란 잎사귀와 포도 열매가 가득하다. 다산의 상징이자 생명력의 충만이다. 하단의 꽃나무와 상단의 포도나무는 왼쪽으로 기울어진 포즈로 꽃과 잎사귀, 포도와 잎사귀를 가득 피우고 있다.

산과 바위, 나무와 꽃, 새와 나비는 생명의 기운으로 충만하다. 모종의 활력과 생명의 기운이 사방으로 퍼져나간다. 민화를 접한 사람들은 바로 이러한 생의 도약, 살아 있음의 충만감에 전율했을 것이다. 늘 변함없이 순환하는 자연계

에서 저런 활기를 내면화하고자 하는 인간의 열망이 이런 그림을 필요로 했을 것이다. 그것은 진정한 생의 욕망이자 삶에 대한 찬양이기도 하다. 그러한 생의 예찬을 해학적이고, 어눌하면서도 생동감 넘치는 이미지로 도상화한 솜씨가 경이롭다.

관찰과 묘사가 압권인
새와 나비의 자태

독특하고 개성적인 그림이다. 그려진 듯 그려지지 않은 듯 또는 탈색된 듯한 색채와 두드러진 여백 속에 적조하게 배치된 바위와 새, 나비가 어우러져 있다. 화면 왼쪽에서 하단으로 연결된 괴석은 산의 형태를 안겨 준다. 상단에는 버드나무와 꽃나무가 있고, 하단에도 바위틈에 꽃무리가 있다. 어떤 꽃일까? 사실 민화의 화조화에 나타난 꽃의 도상은 계절과 상관없고, 원근遠近의 무시는 물론, 때로는 꽃과 새와 나무들이 관념적이라서 각 도상의 명칭을 알 수 없는 경우가 적지 않다. 이유는 자연에 실제로 존재하는 것을 그리기보다 관념으로 그린 것이기에 그렇다. 민화 속의 꽃은 생명력과 생장력의 대표선수 격인데, 그것이 발아하고 만개한 하나의 장면이자 그 징후로 보면 될 것 같다. 바로 꽃 주위로 상당히 통통하고 우량한 나비 두 마리가 날아왔다. 두 마리 다 꽃에 달라붙어 몰입하고 있다. 상단에는 날렵한 자태의 노란 새가 멋지고 우아하게 비상하고 있다. 아마도 암컷 앞에서 한껏 자신의 매력을 뽐내려는 수컷의 수작인 듯하다. 오른쪽 새의 날갯짓 묘사가 일품이다. 이 그림에서 전체적인 구성이나 바위와 나무의 묘사는 왠지 힘이 빠져 보이고 색도 희멀건한 데 비해, 새와 나

작자 미상, 「화조도」(10폭 병풍),
종이에 채색, 118×37cm,
20세기 전반, 개인 소장

비의 묘사는 상대적으로 탁월하다. 특히 나비는 기이할 정도로 초현실적이며 그래픽적으로 처리되어 있다.

　길쭉길쭉 솟아나는 바위는 남근석을 연상시키는데, 이는 힘찬 생명력을 은유한다. 분명 그럴 것이다. 그 기운으로 꽃들의 생명력이 활짝 피어난다. 그것을 따라 나비와 새가 찾아든다. 사랑과 화합을 의미하는 나비와 새다. 나비는 오른쪽 하단에서 위로 솟아오르는 모습이고, 새들은 원형으로 연결되어 있다. 따라서 화면은 연속적으로 이어지고 순환한다. 활달한 동세감이 진동한다. 바위나 꽃, 나무의 묘사는 심심하지만 더없이 간결하고 소박하다. 채색도 무심하게 처리했다. 소심한 붓질은 조심스럽게 대상을 묘사하는데, 새와 나비의 표현만

큼은 절묘하다. 반복하지만 이 그림에서 통통한 나비의 관찰과 묘사는 압권이다. 자기 식으로 변형하여 그린 나비. 무늬가 있는 큰 나비를 '봉자鳳子'라고 한다. 꽃은 여자요, 나비는 남자다. 봉황의 자태를 지닌 나비가 꽃을 찾아간다. 나비의 몸통과 날개가 분리되어 있는 듯한데, 기이하게도 맞물려 있다. 날개 부분은 면분할을 해서 패턴화했다. 문양과 색채, 그리고 점으로 마감한 표면 처리는 그대로 추상회화다. 몸통은 지극히 현실적으로 굴절되어 있다. 그래서 나비가 실제로 꽃에 내려앉아 꿀을 빨고 있는 것 같다. 대단한 관찰력이 아닐 수 없다. 노란색으로 칠한 눈과 예민한 더듬이가 생생하게 살아 있다. 위쪽의 분홍색 꽃에 붙어 있는 나비도 매한가지다. 체형과 포즈가 동일하다. 매달린 듯한 동작으로 나비의 표현에 변화를 주었다.

　전체적인 색조가 부드럽고 화사하면서도 기존 채색화와는 무척 다른 감각과

결을 선사한다. 봄날의 생명력으로 가득 찬 풍경에 새와 나비가 활력을 더한다. 그렇게 자연의 순리를 어기지 않으며 제 생명의 지침을 따르는 일이 보기 좋았던 것이다. 바위의 영원성과 꽃의 순간적인 아름다움, 나비의 넘치는 활력을 향한 존재의 열망이 애틋하다.

대충 그린 듯한 그림의
오묘한 맛

마치 연필 선으로 밑그림을 그린 듯하거나 그리다 만 것과 같은 그림이다. 충분히 미완성이라고 볼 수 있는 그림이다. 대략 먹선으로 대상의 윤곽을 잡고, 붉은색으로 봉황의 볏과 꽃, 그리고 푸른색으로 봉황의 목 부분만 겨우 칠했다. 전반적으로 먹색으로 마감한 그림인데, 유독 봉황의 머리 부분만 채색을 얹어 놓았다.

나머지는 먹으로 간략하게 그렸다. 거의 끄적거리다시피 했다. 이른바 스케치 풍의 맛이 강한 그림이다. 마치 현장에서 직접 사생을 하고 있다는 느낌이 든다. 사실 이런 그림을 볼 때면 당혹스러움을 감추기 어렵다. 보기 나름인데, 어찌 보면 형편없는 것 같지만 달리 보면 예사롭지 않은 면모가 번득인다. 나는 어느 정도 후자의 편에서 이 그림을 선정했다. 이유는 둘인데, 하나는 거의 텅 빈 듯한 화면에 마지못해 그어놓은 먹선과 갈필의 붓질이 이룬 형언하기 어려운 적조함이 있다. 이른바 선미의 경지가 물씬거린다. 거의 추상적으로 표현한 선, 그 칼칼하고 건조하면서도 상당히 생동감 있는 선의 묘한 맛에 끌렸다. 무심의 경지로 툭툭 치거나 쿡쿡 찍어놓고, 획획 휘갈겨 놓은 듯한 선이자 건삽

작자 미상, 「화조도」(6폭 병풍),
종이에 채색, 85×31cm,
20세기 전반, 개인 소장

한 붓질이고 갈필의 흔적이 희한한 매력을 지녔다. 다음으로는 화면 중심에 자리한 봉황의 묘사다. 이 새가 그림에서 핵심이라고 본다. 오동나무 아래에 착지한 한 쌍의 봉황은 서로 같은 곳을 보며 두리번거린다. 가는 선으로 윤곽을 잡고 마른 먹으로 북북 문질러 칠했다. 무심의 극치다. 그럼에도 봉황을 그린 선은 그야말로 다양한 표정을 지으며 절묘하게 배치되어 있다. 칼끝 같은 선과 몽당붓으로 마구 칠한 부위, 콕콕 찍어나간 미점*點, 강약의 조절 속에 드러나는 먹색의 변화무쌍함이 어눌하고 그리다 만 듯한 봉황의 몸체를 능란하게 요리하듯 지나간다.

화면 상단 오른쪽에서 느닷없이 아래쪽으로 갈라져 나오는 오동나무의 줄기는 세 방향으로 나누어 지나간다. 빠르게 그린 잎사귀가 바람에 흔들리듯 매달려 있다. 잎사귀를 하나하나 살펴보면, 전체 윤곽선을 일정하게 둘러치고 있는 게 아니라 바람에 뒤척이는 상황성을 보여 주기 위해 그렸다가 사라졌다를 반복하고 있음을 알 수 있다. 이건 분명 고수의 솜씨다. 공간감을 표현하기 위해, 맨 오른쪽에 자리한 오동나무 잎사귀는 먹색으로 짙게 덮어버렸다. 놀라운 관찰력의 산물이다. 이는 그만큼 그림을 그린 이가 자연계를 오랫동안 꼼꼼히 관찰하고 그렸다는 얘기다. 그래서 그림을 보는 이들은 자연의 어느 한 장면이 불현듯 생생하게 눈앞에 펼쳐지고 있다는 느낌을 받는다. 거의 마술 같은 체험이 아닐 수 없다.

화면 하단은 갈필로 마구 끄적거려 놓았다. 알 수 없는 형체는 무심하게 그은 선과 붓 터치로만 구성되어 있다. 그대로 추상회화에 해당한다. 내가 접한 민화 중에서 무지하게 못 그리고 대충 그린 것 같은 데도 형언하기 어려운 묘한 맛이 있다. 모필로만 이루어진 스케치이자 간단한 소묘인데, 붓끝을 세워서 갈필로 끄적거린 터치가 상당히 매력적이다.

거미가 오동나무 사이에
거미줄을 친 까닭은

　화병과 봉황, 오동나무가 주축인 그림이다. 모란과 해, 거미가 함께 등장한다. 개별 대상은 한데 얽혀서 하나의 풍경을 이루고, 서로간의 차등이나 구분은 큰 의미가 없는 듯 보인다. 해서 다소 어수선해 보이지만 한편으로는 곳곳에 여러 도상이 숨겨져 있듯이 자리한 구성이 흥미롭다. 묘사도 인상적이다.

　구릉처럼 자리한 땅에 배치한 작은 상에 화병이 놓여 있다. 상의 받침대를 보면 연꽃과 운문이 그려져 있고, 다리 부분에는 영기문이 장식되어 있다. 화병 형태는 불분명하지만 마치 공작의 꼬리가 화병의 표면을 감싸고 있는 것도 같고, 영기문이 용의 비늘처럼 화병을 뒤덮고 있는 것 같은 느낌도 준다. 화병 안에는 붉은색 모란꽃 한 송이와 부드러운 연분홍빛 모란꽃 두 송이가 담겨 있다. 잎사귀들이 춤을 추듯 모란꽃 주변에 펼쳐져 있는데, 오른쪽의 오동나무 잎사귀와 섞이면서 얼핏 구분이 되지 않는다. 오동나무 잎사귀의 잎맥 처리와 선의 묘사가 일품이다. 촘촘하고 빽빽한 잎사귀의 풍성함을 북돋운다. 봉황의 새끼들이 그 잎사귀를 둥지 삼아 자리하고 있다. 얼핏 보면 새끼 봉황들이 꽃 봉오리 같다. 모두 여섯 마리의 새끼 봉황이 둘씩 짝을 지어 있다. 거미와 모란

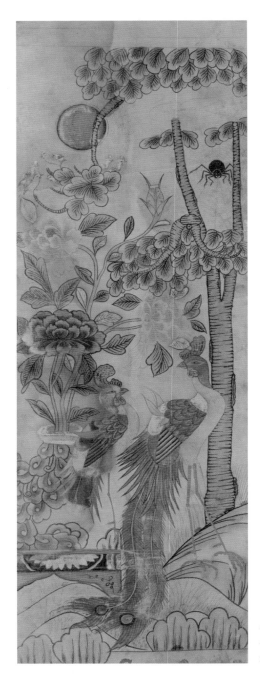

작자 미상, 「화조도」(10폭 병풍),
종이에 채색, 86×30cm,
20세기 전반, 개인 소장

꽃봉오리, 여섯 마리의 새끼가 동일선상에 있다. 이 새끼 봉황 위로 붉은 태양이 단호한 낯빛으로 박혀 있고, 오동나무 잎사귀는 크게 세 덩어리로 나누어져 맨 윗부분은 전체적인 지붕 역할을 하고, 그 아래 잎사귀들은 양쪽에서 거미를 보호하는 역할을 하는 듯 보인다. 그리고 아래쪽의 잎사귀는 마치 우산처럼 커다란 봉황 두 마리의 머리를 보호하는 역할을 하고 있다. 암수 봉황이 서로 마주하고 있는 사이로 여백이 조성되고, 이 둥그스름한 공간이 봉황의 머리 깃과 모란꽃으로 연결되면서 원형으로 선회한다. 전설의 새 봉황이 오동나무와 화병, 모란꽃과 동일하게 서 있는 다소 신비스러운 광경이다.

붉은색과 청색, 그리고 그 사이로 분홍색이 감각적으로 설채된 화면은 상당히 강렬하고 환상적인 편이다. 전체적으로 차분한 녹색의 색조가 은은하게 깔린 화면에 매우 강한 붉은 색상과 푸른 색상이 보색관계를 이루며 환상성을 고양시킨다.

오음五音을 낸다는 봉황은 날아갈 때에도 조용히 날고, 대나무 열매가 아니면 먹지도 않으며 아무리 배가 고파도 조 따위는 먹지 않는다는 상상의 새다. 그래서 "동방의 군자의 나라에서 나와 사해四海 밖을 날아, 곤륜산을 지나 중류지주中流砥柱(황하 중류에 있는 기둥 모양의 돌로, 위가 판판하여 숫돌 같으며 세찬 격류에도 꿈쩍하지 않으므로 난세에 의연히 절개를 지키는 선비를 비유하는 말로 쓰인다)의 물을 마시고, 깃털도 가라앉는다는 약수弱水에서 깃을 씻는다"고 한다. 그리고 봉황은 남산의 달 아래서만 운다고 여겼다.

봉황의 생김새는 다음과 같다. "새는 닭처럼 생겼지만 화려한 오색 깃털을 지녔다. 머리의 무늬首紋는 덕德을, 날개의 무늬翼紋는 의義를, 등의 무늬背紋는 예禮를, 가슴의 무늬膺紋는 인仁을, 배의 무늬腹紋는 신信의 모습을 하고 있으며 길조와 인애의 상징이고, 사람 사는 곳에 나타나면 천하가 태평해진다." 또한 오동나무는

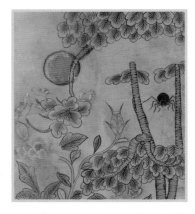

영수靈樹로서 의미를 지닌다.

오른쪽 화면에 바짝 붙여서 그린 오동나무는 두 개로 줄기로 갈라져서 자란다. 그 사이에 거미줄을 치고 아래를 향하고 있는 거미는 이 그림의 백미다. 거미는 한자로 '지주蜘蛛'라고 한다. 우리말로는 '거믜', '거뮈', '검의'라 하였다. 옛사람들은 거미를 거미줄을 뽑는 신기한 재주를 지닌 동물로 여겼다. 물론 음험하고 무서운 동물로도 인식했다.

사방으로 예리하게 줄을 쳐놓은 후 먹이를 기다리는 거미의 초상은 영락없이 때를 기다리는 이의 모습인데, 이는 흔히 낚싯대를 드리운 고사高士의 모습, 이른바 '시중時中'을 연상시킨다. 때를 기다리고, 주어진 때에 들고남을 분명히 아는 유교 이념을 내재화한 선비의 자세였다. 상황과 시대에 맞춰 행동하는 것, 이른바 중용의 도다.

그런가 하면 거미의 이러한 '비자발적'인 태도는 예술하는 태도, 아니 진정한 삶의 자세와 유사하다. 우리가 발견해야 할 진실은 오로지 비자발적으로 찾아온다는 것이다. 홍명섭에 따르면 창의적 힘이란 주어진 조건의 압박과 제한을 뚫고 가로질러감으로써, 자신의 처지가 도리어 선택이라는 투영에서 빠져나오는 조건으로 뒤집히는 역설에서 펼쳐지는 것이라고 한다. '나'라는 존재가 있어서 이러저러한 것을 한다가 아니라, 이러이러한 것을 함으로써 '나-되기'를 일으키는 게 오늘날의 철학이나 예술이 말하는 '주체'이며, 이는 거미의 태도와 다분히 유사하다고 볼 수 있는데 거미야말로 선택지 없이 무엇이 되었든 자신의 몸으로 먹이가 되게 하는 (몸의) 수행을 자신의 능력으로 구현할 수밖에 없

기에 그렇다는 것이다. 그래서 우리는 거미를 통해 새삼 진정한 창의성을 깨닫게 된다. 창의성이란 예측하지 못하지만 (우발적으로) 주어진 무엇이든 나의 것이 되게―소화―해내는 능력이기에 그렇다. 옛사람들도 이러한 거미의 덕목을 알고 있었을 터이다.

그러나 한편으로 거미는 빈 곳에 줄을 쳐서 오지 않는 먹이를 하염없이 기다리며 말라가는 존재이기도 하다. 시인 김수영金洙暎, 1921~68의 시 「거미」가 묘사하고 있듯이 말이다. 시인은 자신이 거미줄을 친 그곳에 자리하면서, 무엇인가를 바라보며 기다리기만 하는 거미에게서 설움을 감지한다. 지금 존재하지 않지만 어딘가에 있을, 곧 도래하리라 여기는 그 무엇인가를 기다리며 지금을 기다리는 것이 바로 거미이기도 하다.

꽃과 새가 연출한
'이상한 긴장감'에 빠지다

흔하게 접하는 화조화와는 무척 상이한 구도를 보여 주는 그림이다. 그만큼 이질적인 구성에다 묘한 기운이 감돈다. 산과 바위에 비해 상대적으로 크게 그린 꽃과 새가 돋보인다. 그리고 산과 바위의 처리는 대단히 독특하다. 이 그림 역시 왠지 벽화의 느낌이 강하다. 벽면을 의식하고 그린 것이거나 보는 이에게 벽화를 보고 있다는 체험을 전달하는 것은 아닌가 하는 생각이 든다. 벽이란 무대이자 법당이거나 종교적 제의가 펼쳐지는 장소 아닌가! 병풍 역시 그런 무대를 단숨에 가설하는 역할을 부여받은 존재 아닌가! 일상의 공간을 돌연 특별한 무대로 변화시키는, 마술 같은 체험을 안겨 주는 것이 바로 병풍의 역할이었다. 본래 이 3폭의 화조화 병풍 그림 역시 평범하고 비속한 일상의 공간에 개입하면서 느닷없이 선계나 황홀한 비경을 보는 이에게 안겨 주었을 터이다. 그러니 그림은 그런 분위기와 느낌을 최고조로 조성해야 할 것이다. 이 그림이 왠지 모르게 묘하고 신비로운 기운을 풍기는 듯한 것도 그런 이유에서일 것이다. 이 그림을 보는 순간 형언하기 어려운 이상한 기운에 매료되었다.

화면 하단에는 산을 그렸고, 오른쪽으로는 화면 모서리에 붙어서 상승하는

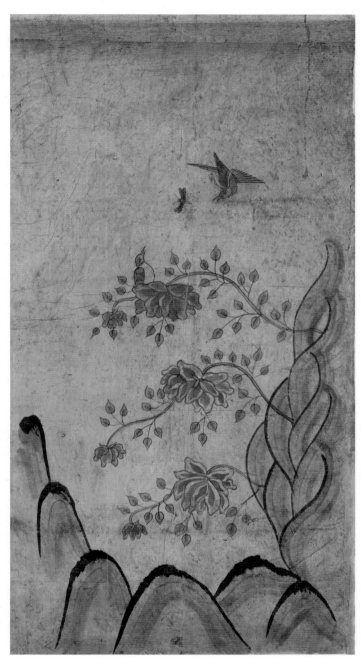

작자 미상, 「화조도」(3폭 병풍),
종이에 채색, 89×49cm,
19세기 후반~20세기 전반,
개인 소장

덩굴나무와도 같은 형상이 자리하고 있다. 분명 바위나 절벽을 보여 주는 듯하다. 둘은 같은 방법으로 묘사되어 있다. 산이나 바위, 나무의 차이는 그래서 거의 없어 보인다. 다만 산의 경우는 가장자리 선을 짙고 다소 굵고 거칠게 그었다면, 넝쿨나무 혹은 바위의 경우는 얇고 매끄럽게 신경을 써서 그었다는 점에서 차이가 난다. 윤곽선의 굵기와 예민함의 정도가 차이를 발생시킨다. 산의 경우는 다섯 가지의 색면을 통해 입체감을 표현하는데, 마치 지도의 등고선을 연상시킨다. 얼핏 무지개색 같은 이 색상은 먹색을 포함하여 다섯 가지 색으로 구분되어 있다. 푸른색과 붉은색이 주조색이 된 화면 사이로 노란색이 감돌면서 마치 무지개나 우리네 익숙한 한복색 내지는 떡에서 접하는 전통적인 색채 감각을 풍긴다. 복잡한 산의 내부를 지극히 단순하게 몇 가지 색면으로 구획해 마감하는 대담함과 추상성의 조형미가 시선을 붙잡는다. 1960년대 미국의 추상화가 케네스 놀런드Kenneth Noland, 1924~2010의 색띠 작업이나 모리스 루이스Morris Louis, 1912~62의 색면 추상작업 같은 그림이 떠오른다. 규칙적이고 일정한 간격으로 칠한 색띠는 매우 단순하고 간결하게 산과 바위, 나무를 기호화한다. 반면 상대적으로 꽃과 새는 치밀하고 사실적이며 생동감 있게 묘사되어 대조를 이룬다. 그 자태가 무척이나 기이하고 한편으로는 성스럽다.

전체적으로 상서로운 기운이 감도는 풍경이다. 산도 그렇고, 바위나 나무도 그렇다. 매듭같이 꼬인 나무 사이로 세 송이의 꽃이 수평으로, 거침없이 자리하고 있다. 매듭이나 탯줄을 연상시키는 꼬임은 음양의 조화를 암시한다.

화면 상단에서는 날고 있는 새 한 마리가 꽃나무에 앉아 있는 새를 향해 몸을 트는 순간이 펼쳐진다. 그들 사이에 벌레 한 마리가 곤경에 처해 있다. 혹시 새가 벌레를 막 잡기 직전의 순간을 묘사한 것은 아닌지 모르겠다. 새의 표정과 상황이 매우 재미있다. 실로 찰나적인 정황의 포착이다. 또한 이들 세 생명

체는 모두 청록색으로 칠해져 동일한 범주에 포획되어 있다는 느낌을 준다. 그 아래는 붉은 색조의 꽃과, 기이하게 꿈틀거리는 나무와 바위, 산들이 엉켜 있다. 자세히 보면, 새와 벌레의 자태를 대단히 생생하고 정확하게 묘사했는데 보통 솜씨가 아니다. 벌레와 새의 눈동자를 보라. 살아 있다. 작은 잎사귀 하나까지도 죄다 살아 있는 듯하다. 그만큼 그린 이의 필력에 자신감이 실려 있다는 방증이다. 한 번에 그은 몇

가닥 선으로 이렇게 대상을 겉잡아낸다는 것은 그만큼 숙련된 솜씨임을 보여준다. 그에 반해 나무와 바위, 산의 묘사는 다소 도식적이다. 그런데 이 도식성은 분명 화면 상단의 분방한 생명체와는 대조적으로, 영원히 그 자리에서 불변의 존재로 버티고 있는 대상을 묘사한 데서 기인한 듯하다. 부동의 자세로, 침묵과 영원을 상징하는 것으로 보인다. 산봉우리들은 모두 하늘을 향해 솟구치고 있다. 그 기운은 화면 오른쪽의 등나무인지 바위인지로 옮아가고 있다. 꿈틀거리며 마냥 허공을 향해 상승하고 있다. 그 정점으로 텅 빈 하늘이 펼쳐지고, 거기에 희희낙락 날아다니는 작은 생명체가 자리한다. 텅 빔과 가득 참, 정적인 대상과 동적인 대상 사이에 이상한 긴장감을 주는 불가사의한 그림이다. 이 '이상한 긴장감'에 빠져든다.

수양버들이 나부끼는
마음의 유토피아

수양버들이 바람을 타고 있다. 왼쪽에서 오른쪽으로, 위에서 아래로 부드럽게 출렁인다. 실처럼 늘어진 가지의 낭창거림이랄까, 가벼운 율동이 가슴 아리게 아름답다. 바람에 흔들리는 가느다란 가지와 새들이 굵직한 나무줄기와 대조를 이루면서 상반된 힘을 조용히 분할하고 있다. 차분하게 가라앉은 먹선으로 드로잉하듯이 나무줄기와 가지, 잔잔한 잎들을 소박하게 묘사하였다. 먹색이 상당히 감각적이면서도 부드럽다. 적당한 톤의 먹을 머금은 필선의 농담이 유려하다. 분명 봄날의 선선한 바람을 호흡하며 자신이 보고 있는 수양버들의 한순간을 재현한 것 같다. 화면 하단 왼쪽에서 불쑥 튀어나와 오른쪽으로 자라던 줄기가 방향을 틀어 위로 올라간다. 마치 뒤집은 'ㄴ'자 같다. 이 구도는 줄기의 좌우를 균등하게 나누면서 화면을 가득 채운다.

위로 솟구친 나뭇가지 위로 새들이 가득하다. 정상 부분에서는 두 마리의 새가 같은 동세로 날고, 왼쪽과 오른쪽 나뭇가지에는 일곱 마리와 세 마리의 새가 나란히 앉아 있다. 새들의 얼굴 묘사 모두 제각각이다. 특히 새의 눈동자를 표현하는 검은 점의 위치가 죄다 다르다. 이것이 풍부한 표정을 연출한다. 저마

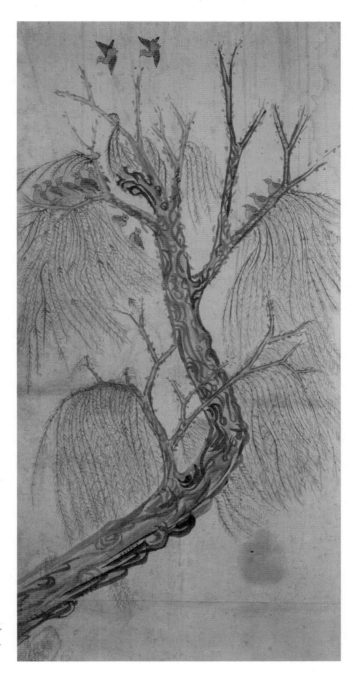

작자 미상, 「화조도」,
종이에 채색, 121.5×57cm,
19세기 후반~20세기 전반,
개인 소장

다 다른 표정을 짓고 있는데, 이는 그만큼 세심한 관찰력의 밀도를 알려 준다. 마치 새소리가 들리는 듯하다.

우리 선조들은 물가의 수양버들과 그곳에서 노니는 새들의 풍경을 일종의 낙원으로 여겼다. 고려인들의 청자병이나 찻잔, 접시 등에 그런 장면을 낭만적으로, 호젓하게 그려두고 있다. 그리고 그 광경을 환시적幻視的으로 떠올리면서 따뜻한 차를 음미하고, 그대로 선정禪定에 드는 한 경지를 시뮬레이션했을 것이다. 나아가 명상과 무아의 경지에 접어드는 순간 이런 장면이 그릇의 표면에서 추임새를 더해 주었을 것이다.

이는 조선시대 민화에도 고스란히 투영되어 전승되고 있다. 이 그림은 마치 고려청자에서 보던 익숙한 한 장면을 매우 친근하고 소박하게 떠올리게 한다. 따라서 민화에 등장하는 그림의 소재는 단지 조선시대 후기에 등장한 것이 아니라, 이전부터 한민족의 유전자 속에 깊숙이 박혀 전승되어 온 아득한 신화적 이미지, 그 원형으로서의 이미지라고 보아야 한다.

고려시대에는 연못을 만들어 버드나무와 갈대를 심고 오리 등을 키우며 이를 감상하는 취미가 널리 유행했다고 한다. 특히 문인들은 호젓한 정자에 지인을 초대하여 거문고를 타고 바둑을 두거나 시를 지으면서 여가를 즐겼다고 한다. 술과 차를 곁들였음은 물론이다. 이러한 풍경은 고려시대 문인들이 꿈꿨던 이상향에 다름 아니다. 청자의 비색 역시 유토피아, 피안을 보여 주는 색이다. 힘주지 않고 조용하고 맑고 깨끗한, 우리 하늘을 닮은 색이기도 하다. 모든 미술에는 당대인들이 꿈꾸는 이상적인 삶과 행복의 도상이 투사되기 마련이다. 그러니 술병이나 찻잔 등에 표표히 세상을 떠돌고 싶어 하는 마음을 투영하기에, 바람에 흔들리는 수양버들과 수면에 떠다니는 오리의 모습을 호출하였을 것이다. 당시 고려인들은 물가 풍경을 앞에 두고 술을 마시며 한가롭게 소

일하는 것이 큰 행복이었던 것 같다. 바람에 흔들리는 수양버들 이파리와 우아하게 물살을 가르는 오리의 몸짓에서 더없는 아름다움과 지극한 평화로움이 묻어난다. 여유롭고 운치 있는 인생관이 감촉된다. 당시 문사文士인 이규보李奎報, 1168~1241는 "여름에 손님과 함께 동산에 자리를 깔고 누워서 자기도 하고 앉아서 술을 마시기도 하며, 바둑도 두고 거문고도 타고 마음 내키는 대로 하다가 날이 저물면 끝낸다. 이것이 한가한 자의 즐거움이다"라고 노래했다. 물가 풍경과 비색이 어우러진 술병의 표면은 고려인들의 유토피아를 환각처럼 안겨 주고 있다. 나 역시 그 풍경을 앞에 두고 한가하고 여유로운 시간을 만끽하고 싶다. 번잡하고 속악한 현실에서 풀려나 자연에 마냥 투항하며 끊임없이 들썩이던 욕망을 죄다 소진시켜 버리고 싶은 것이다. 청자에 그려진 물가 풍경이야말로 우리 민족이 염원하는 유토피아, 참된 삶의 원형을 보여 준다. 그래서 먼 훗날 시인 김소월金素月, 1902~34 또한 "엄마야 누나야 강변 살자"(「엄마야 누나야」에서)라고 간절히 노래했나 보다.

다시 이 그림으로 돌아오면 전체적으로 단색조로 조율되어 있는데, 먹색 위에 조심스레, 예민하게 분홍(연한 보라색과도 같은)과 노랑, 초록의 색채를 베풀었다. 색채 감각이 상당하다. 봄에 피어나는 꽃과 새싹, 작고 활기찬 새의 약동이 생생하다. 지극히 절제된 색채 사용이 매우 경제적이면서도 효과적인 맛을 물씬 자아낸다. 이런 그림은 색을 잘 사용한다는 것이 어떤 의미인지를 확실하게 깨우쳐준다.

전체적으로 연분홍의 색채가 촘촘히 밴 화면에 노란색과 녹색이 부분적으로 박혀 있다. 분홍색이 봄날의 정취를 실감나게 전해 준다. 있는 듯 없는 듯 고르게 흩어진 분홍의 효과가 대단하다. 더불어 화면 전면에 좁쌀처럼 박힌 작은 점이 분홍 색채와 함께 율동감 넘치게 흐른다. 지극히 섬세하고 치밀한

묘사로 자연의 시정을 우아하게 그린 그림이다. 특히나 전체적으로 부드럽고 화사하면서도 미묘한 습윤에 따라 차분하게 착색된 색채의 매혹이 대단하다. 자연계가 보여 주는 색의 진정한 아름다움이다.

자연의 한순간이 홀연 정지되어 있는데, 이는 생명의 절정이자 절창의 모습이다. 사람들은 굵고 힘찬 나무에서 핀 꽃과 잎, 그 가지에 나란히 앉아 있는 새에서 가장 아름답고 이상적인 자연을 본 것이다.

수양버들 줄기들이 오른쪽으로 나부끼는 데 비해, 새들은 그와 반대 방향으로 앉아서 어딘가를 응시하고 있다. 서로 엇갈린 고갯짓도 흥미롭다. 새들의 방향을 따라가 보면 시선은 마름모꼴, 거의 원형으로 순환한다. 왼쪽에서 오른쪽으로, 시계 방향으로, 혹은 그 반대 방향으로 연이어 선회한다. 그리고 보면 수양버들 이파리들 역시 그와 동일한 궤적으로 순환한다. 영원한 생명의 순환과 우주자연의 순환 이치를 암시하는 듯하다.

한편 수양버들을 가리키는 '유柳'는 머물다는 의미의 '류留'를 대치하여, 관직에 등용되어 오랫동안 그 자리에 머물기를 바라는 중의적 의미도 있다. 그러니 이 그림은 관직에 오래 머물고 부부금슬이 좋기를 바라는 축원의 의미도 내포하고 있다.

풍경화이면서
화조화 같은 「소상팔경도」

「소상팔경도」 병풍 중 하나이지만 사실 그와는 상당히 무관해 보인다. 화조화라고 보아야 할 것이다. 소상팔경의 하나인 '산시청람'을 소재로 한 것도 같은데, 사실 그 주제와는 달리 화조가 중심이다. 화면 하단에 자리한 한 쌍의 새와 큰 꽃나무가 압권이다. 이것만으로도 아름답고 재미있다. 풍경화이자 화조화다.

세로로 긴 화면은 몇 개의 공간으로 나누어진다. 상단에는 산과 나무, 새와 소나무, 누각이 보인다. 산봉우리 처리는 지극히 무심하다. 윤곽선을 긋고, 그 안을 먹으로 흐릿하게 칠했을 뿐이다. 그것만으로도 충분해 보인다. 나름 원근을 의식하여 앞쪽의 두 산을 다소 진하게, 뒤쪽은 그보다 약간 흐릿하게 칠했다. 산봉우리 위로 붉은색 소나무가 꽃처럼 직립해 있다. 그 옆에는 산에 비해 상대적으로 큰 나무가 바람에 흔들리고 있다. 가지와 잎사귀들이 사방으로 나풀거린다. 나뭇가지에는 한 쌍의 노란 새가 각기 자리를 차지하고 앉아 있다. 어딘가를 망연히 보고 있다. 그 시선의 방향이 보는 이에게 더없는 쓸쓸함과 적조함을 안긴다. 감자나 고구마처럼 생긴 산봉우리와 그곳에 배치된 나무들,

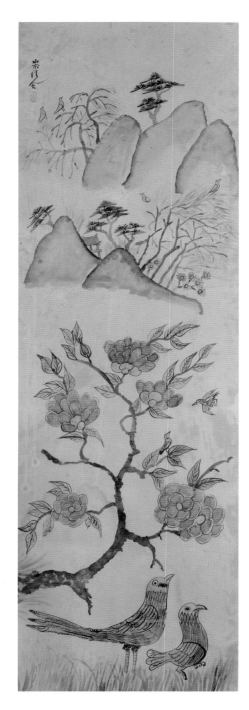

작자 미상, 「소상팔경도」(6폭 병풍),
종이에 채색, 112×36cm,
20세기 전반, 개인 소장

그 사이에 피어 있는 붉은꽃과 나뭇가지에 앉아 있는 노란 새, 그리고 숨은 듯 박힌 누각이 저 뒤로 힘껏 나앉은 광경이다.

누각이 자리한 산의 나뭇가지에 앉아 있는 새 중 왼쪽 새는 몸이 가지에 가려져 있음을 보여 주기 위해 꼬리 부분은 그리지 않았다. 나무줄기를 그린 부분은 먹선만으로 죽죽 그리거나 짧은 선으로 소박하게 표현했다. 떨리는 붓질과 농담의 차이 때문에 먹색과 선은 그만큼 다채롭고 소박한 맛을 물씬 풍긴다. 소나무는 붉은색 물감으로 구불거리는 줄기를 처리하고, 그 위에 삼각꼴의 솔가지를 촘촘히 그려놓았다. 전체적으로 물맛이 흥건하다. 그야말로 민화풍의 수묵화다. 나무 아래 자리한 꽃 역시 소나무를 그린 것과 동일한 붉은색 물감을 둥글게 찍어서 꽃잎 묘사를 했다. 그 방법이 어린아이가 꽃을 그릴 때와 같다. 이러한 표현법 자체가 한결같이 무심하고 소박하기 그지없다.

일견 엉성하고 못 그린 그림 같지만 누구나 쉽게 도달할 수 있는 경지는 아니다. 이 그림의 핵심은 하단에 자리한 꽃과 두 마리의 새다. 커다란 꽃나무줄기는 수묵추상에 가깝다. 먹물의 번지고 퍼지는 맛을 잘 살려서 나무줄기를 그렸고, 그로부터 붉은색의 큰 꽃들이 가득 피어 있다. 사방으로 꿈틀거리며 확산되는 생명력의 약동이 감지된다. 꽃나무 사이로 작은 새들이 가지에 앉아 있거나, 그 새를 향해 날아드는 또 다른 새가 날고 있다. 특히 오른쪽 가장자리의 새는 꽃을 향해 날아드는 상황을 생생하게 보여 준다. 이른바 결정적 순간이다. 이 새의 'ㄱ' 자로 꺾인 다리를 보라! 착지하기 직전의 모습이다. 꽃나무를 보면 먹선을 반듯하게 그었지만 약간씩 붓을 떨면서 변화를 주었다. 특히 나무 등걸이나 주름 등의 묘사에서 두드러진다. 이는 다분히 나무의 피부 질감을 염두에 둔 표현이다.

상단의 세 개의 산봉우리와 두 개의 산봉우리는 약간씩 서로 다른 방향으

로 기울어져 있다. 하단에 핀 여섯 송이의 꽃도 원형구도로 순환하듯 피어 있다. 그 옆의 잎사귀들도 꽃과 함께 빙빙 돌고 있다.

바닥에는 먹선과 농묵으로 무심하게 그은 것이 그대로 풀섶이 되었다. 그 위에 새 두 마리가 각기 다른 포즈로 서 있다. 새들의 표정과 자세가 기막히다. 먹선을 날카로운 펜처럼 구사하면서 해학적인 모습을 효과적으로 표현한 게 이 그림의 백미다. 풀섶 위에 살포시 앉아 있는 두 마리 새를 오래도록 보게 된다. 보고 또 보아도 질리지 않는다. 특히 왼쪽 새의 긴 꼬리 부분을 보라. 수많은 새 그림이 있지만 이 새는 그 어느 새에 견주어도 결코 뒤지지 않는 매력과 맛이 있다.

그림은 제도권에서 교육이나 학습을 통해 배우는 게 아니다. 사물과 대상을 보는 눈과 마음이 있는, 고유한 결을 지닌 이의 시선 속에서 손맛은 자연스레 우러난다. 그것은 타고난 것이다. 타고나야 하는 것이다.

장끼와 까투리와
꺼병이가 함께하는 꿩 가족도

일종의 새 가족도다. 선별한 그림은 모두 네 점인데, 어미새가 새끼들을 보살 피거나 먹이를 잡아다가 부리에 넣어주는 장면들이다. 비록 날짐승이지만 새끼 들을 위해 헌신적으로 노력하는 모습은 인간에게 무척이나 의미심장한 교훈을 주곤 한다. 특히나 유교 이념을 중시한 조선시대에 이 같은 그림은 당연히 효 이데올로기를 강조하는 측면도 있었을 것이다. 부모와 자식 간의 사랑이란 자 연계의 모든 생명체가 공유하는 것이기도 하지만 농사를 업으로 한 조선 사회 에서는 노동집약적인 농경생활에 필요한 대가족이 요구되었고, 이를 위해서는 반드시 '효'라는 가치가 필요했을 것이다. 따라서 효는 가족제도를 관통하는 핵 심적인 축으로 작동했을 것이다.

첫 번째 그림(134쪽)은 원형구도 안에 꿩 가족이 담겨 있는 형국이다. 초록색 과 빨강색이 두드러지는 가운데 전체적으로 묘한 색채 감각을 발산한다. 하단 에는 선으로 대담하고 단순하게 그린 커다란 바위가 자리 잡았고, 그 위에 꿩 가족이 모여 있다. 자세히 보면, 어미 까투리(암꿩)가 흐뭇한 표정을 짓고 있고,

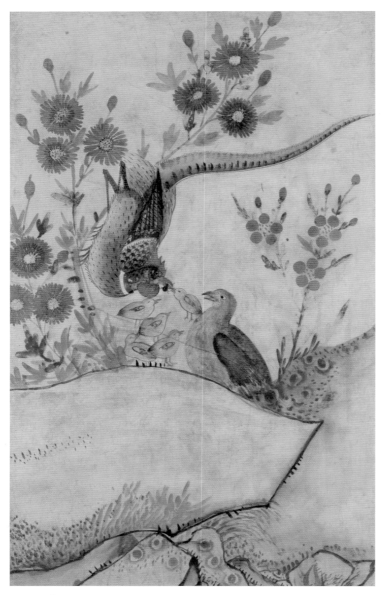

작자 미상, 「화조도」(8폭 병풍),
종이에 채색, 67×41cm,
19세기 후반, 개인 소장

장끼(수꿩)는 검은 벌레(거미)를 물어서 새끼(꺼병이) 주둥이에 넣어주기 직전이다. 거미를 먹기 위해 치켜든 새끼의 머리 모양이 재미있게 표현되어 있고, 나머지 새끼들은 먹이를 받아먹는 새끼 쪽으로 주둥이를 벌리고 있다.

작가는 새끼에게 거미를 건네주는 모습을 온전히 보여 주기 위해 극적인 상황을 조성한다. 장끼의 자세를 꽃줄기에 앉아 있는 모습으로, 고난이도로 연출한 것이다. 몸은 바닥을 향해 숙이고, 꼬리를 힘껏 위로 치켜올린 모습에서 부성애가 감지된다. 힘든 자세로도 기어코 먹이를 주고자 하는 아빠 꿩의 심정 말이다. 이에 따라 화면은 자연스레 원형구도를 이룬다. 수평으로 가로지른 바위와 장끼의 꼬리가 일치하고, 수직으로 상승하는 붉은 꽃들과 장끼의 붉은 몸통이 조화롭게 어우러진다. 다시 바위의 날카로운 끝부분이 초록의 줄기로 이어져 꽃으로 연결된다. 그 속에서 꿩 가족은 서로의 부리로 원형을 이룬다.

장끼의 머리와 몸통, 꼬리 묘사가 세밀하고 정확하다. 먹선으로 윤곽을 잡고 담채로 칠했는데, 붉은색으로 마감한 배 부분은 색의 차이를 주어 볼륨감까지 느껴진다. 닭 볏 같은 머리와 날개의 무늬는 정교하기 그지없다. 특히 화면 오른쪽 끝까지 가로지르며 이어지는 긴 꼬리에는 생동감이 넘친다.

주변의 꽃은 먹선을 두르지 않고 그대로 물감을 칠해서 마감했다. 수채화 그대로다. 투명하고 맑은 색채로 툭툭 쳐나가듯 그린 것이 싱그럽기 그지없다. 화면 곳곳에 미점*米點처럼 찍어낸, 좁쌀 같은 점이 활력적이고 감각적이다. 특히 바위 내부에 붉은색과 초록색을 풀고 그 위에 미점과 먹색을 섞어 요철효과를 내거나 질감 처리를 하는 한편 원형의 형상과 점을 찍은 자리가 붉은 꽃과 녹색의 잎들과 연결되면서 묘한 상상력을 자극한다.

이 그림에서 가장 매력적인 부분은 오른쪽에 자리한 꽃이다. 다섯 개의 둥근 원을 그린 후 내부에 자잘한 점을 찍어서 꽃을 표현하고, 그 위로 붉은색 꽃봉

오리를 배치했다. 주변에는 초록색으로 잎사귀와 줄기를 조성하고, 하단에는 역시나 초록색으로 바닥을 처리했는데 이 색감이 아주 신선하다. 간결하면서도 핵심적으로 꽃을 묘사하고 있어 장식성과 함께 두 가지 색으로만 구현한 충만감이 절묘하기 그지없다. 다른 부분과 현격한 차이를 내면서 돌올하다. 나는 이 부분의 초록과 붉은 색채의 깊은 침잠과 약간 흐릿하게 벗겨진 부위, 그리고 얼룩과 함께한 시간의 자취가 아름다워서 이 부분만 따로 절취해 두고 싶었다.

두 번째 그림(137쪽)도 같은 소재를 그렸다. 꿩 가족 그림으로, 이번에는 어미가 새끼들을 몰면서 어디론가 가고 있는 장면이다. 장끼가 이를 위에서 지켜보고 있다. 전체적으로 상큼한 색채 감각과 천진한 심성이 느껴지는 꽃의 도상화, 생동감 넘치는 잎사귀 처리가 눈에 띈다. 장끼의 묘사도 볼수록 매력적이다.

화면 중앙 아래쪽에 자리한 까투리와 새끼들의 묘사가 정겹고 재미있다. 새끼 중 여섯 마리는 앞에 품고, 두 마리는 뒤에, 그리고 한 마리는 어미의 등에 올라탔는데 이놈이 힘껏 날갯짓을 하고 있다. 새끼들이 저마다 다양한 표정을 짓고 있는데, 다소 긴장한 표정이 역력하다. 전방을 주시하는 표정이 예사롭지 않다. 분명 까투리와 뒤에 버티고 있는 장끼를 무한 신뢰하는 표정들이다. 아마 처음으로 둥지를 떠나 세상 밖으로 나온 것이 아닌가 싶다.

부드럽게 밀착된 먹색이 연필 소묘 같은 느낌을 준다. 수묵 드로잉에 다름

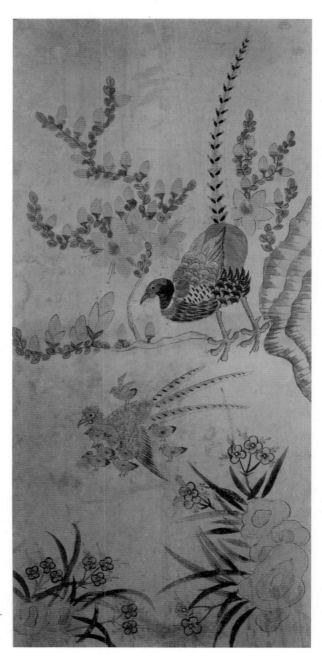

작자 미상, 「화조도」(8폭 병풍),
종이에 채색, 76×35.5cm,
19세기 후반, 개인 소장

아닌데, 먹과 모필의 운용이 흡사 목탄화를 보는 것도 같다. 까투리의 등과 날개, 새끼들의 몸통 처리가 회화적인 맛을 물씬 풍긴다. 까투리의 날개와 등, 그리고 꼬리 묘사가 실감나는데, 특히 까투리의 얼굴에는 붉은색을 일부 칠해서 먹색이 주조인 까투리에 활력을 주고 있다. 우리나라의 대표적인 텃새로서 꿩의 아름다움은 우리 산수의 아름다움을 그대로 반영한다. 몸매나 깃털, 꽁지의 색깔 등 모든 것이 매력적이다.

장끼는 화려하고 정교한 묘사가 돋보인다. 몸통을 여러 개의 면으로 분할하여 각각의 선 맛에 변화를 주었고, 각기 다른 문양을 지닌 털의 양태를 상당히 촉지적觸肢的으로 조성하고 있다. 부분적으로 가미한 강렬한 채색이 감각적이다. 그리고 다소 과장된 발은 장끼가 대지에 발 딛고 서 있다는 사실을, 나아가 가족을 지키기 위해 그 자리에 있다는 사실을 분명하게 확인시켜 준다. 하여간 정성을 다해 수컷의 몸과 꼬리를 그렸는데, 화면 상단까지 죽 밀고 올라가는 꼬리의 묘사가 장관이다. 특히 이 꼬리는 아마도 장끼가 다소 불안해하면서 가족의 나들이를 지켜보고 있는 듯한 느낌을 준다. 경계를 늦추지 않는, 부정父情이 감지되는 책임감 있는 꼬리다.

장끼 옆에 자리한 커다란 바위는 얇고 예리한 먹선으로 윤곽을 긋고, 그 안에 수평의 터치를 넣어 덩어리감을 표현하고 있다. 대담하고 간략한 처리인데도 바위의 결과 주름, 덩어리를 묘사하는 데 지장이 없다. 이 바위 처리에 나타난 수평의 선이 상당히 특이해 보인다. 물기를 적절히 조절해서 미리 그어놓은 선 위에, 한번에 쓸 듯이 밀고나간 붓질이 바위의 굴곡과 주름 등을 단번에 그렸다.

한편 그림을 그린 이는 화면을 크게 이등분하여 화면 가운데 꽃의 줄기가 은연중 경계를 짓고 있다. 하단에는 괴석에서 피는 꽃을, 상단에는 오른쪽 모서

리에 바위를 배치하고 장끼의 꼬리와 함께 상승하는 꽃을 그렸다. 꽃들은 담채로 선홍빛을 머금고 있다. 아래쪽은 청색으로, 위쪽은 녹색으로 분리해서 잎과 줄기를 칠했다. 버섯인지 괴석인지 구분이 잘 되지 않는 형태의 돌은 거의 도식적으로 묘사되어 있다. 단지 윤곽선을 이중으로 그려서, 중앙에 분홍색을 칠했을 뿐이다. 그 주변으로 힘차게 뻗어나가는 잎은 일필휘지로, 기운생동하게 그렸다. 바위에서 생명력이 분출하는 형국이다. 바위 밑에 물이 흐르고, 땅의 지기가 머물고 있기에 그렇다. 이 바위가 중요한 것은 그 밑이나 틈에 정화된 물이 흘러서다. 그러니 여기서 괴석은 바로 영암靈巖에 속한다고 볼 수 있겠다.

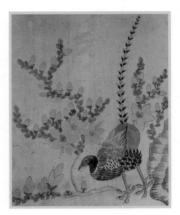

　화면 상단의 중심부를 채우고 사방으로 확산되고 있는 분홍빛 꽃과 작은 초록의 잎사귀들이 감각적으로 빛난다. 이 꽃 부분만 따로 떼어서 보고 있으면 그 아름다움에 놀라게 된다. 특히 왼쪽으로 이어지는 새싹과 봉오리들은 이제 막 움터 오르기 직전의 기운으로 팽팽하다. 바로 그 아래에 새끼들이 옹기종기 모여 어미 까투리와 함께 나아간다. 둘 다 이제 세상을 향해 걸음마하는 존재들이다. 새 생명이 처음 얼굴을 내미는 경건하고 경이로운 순간이 아닐 수 없다.

　세 번째 그림(140쪽)은 전체적인 색채의 조화가 압권이다. 색이 익을 대로 익었다고 해야 할 것 같다. 민화에서도 보기 드문 색채 감각이다. 하단에는 괴석과 나무가 솟아 있고, 나무에는 새 둥지가 있다. 그 안에는 새끼 세 마리가 먹이를 기다리고 있다. 몸통이 온통 하얗다. 그래서인지 이 그림에서 유독 눈에

작자 미상, 「화조도」(6폭 병풍),
종이에 채색, 59×36cm,
19세기 후반, 개인 소장

띄고, 화면의 중심을 이룬다. 상단에는 어미 새 한 쌍이 둥지를 향하고 있다. 새 끼를 위해 먹이를 물고 온 새와 고개를 돌려 이를 바라보는 새다. 특히 고개를 돌린 새의 몸짓은 어서 빨리 가자고 재촉하는 것 같기도 하고, 먹이를 단단히 물고 있는지를 확인하는 것 같기도 하다. 두 마리 새의 몸짓과 날갯짓은 놀라운 관찰력의 산물이다. 생생하고 박진감이 넘친다. 그만큼 정확한 날갯짓과 그에 따른 다리 묘사는 거의 영상을 보는 듯한 느낌을 준다. 시간성과 속도감이 생생히 느껴진다는 얘기다. 따라서 이 그림은 무척이나 영상적이다.

화면 전체를 부드럽게 적시고 있는 녹색의 주조색에, 분홍색이 감각적으로 채색되어 있다. 전반적으로 중후한 색채가 깊이 스며든 느낌을 준다. 색을 잘 다루는 이의 솜씨다. 화면은 강가 풍경을 묘사하고 있다. 주변의 잔잔한 바람에 의해 지속적으로 뒤척이는 나뭇잎과 마냥 흔들리는 꽃, 줄기 처리가 생생하다. 그림은 시간의 흐름을 상당히 능숙하게 표현하는 역량의 소유자가 그렸다.

하단에 위치한 바위의 묘사가 독특하다. 다소 괴이하고 신비스럽게 묘사했다. 이는 단지 바위를 그렸다기보다 바위가 지닌 영험한 힘과 기운을 밖으로 가시화하려는 의지의 소산 같다. 바위는 결국 자연이 만든 순리의 표정이자 시간의 흐름이 만든 자연스러운 결과물이다. 바위는 영원한 징표다. 그 바위에서 새 한 마리가 목 놓아 절창을 뽑는다. 생의 절정이 한순간에 이루어진다. 굵고 대담한 윤곽선과 번지고 응고된 물감의 자취가 빚은 회화적인 맛이 바위에서 물씬거린다. 바위에 앉은 채, 상단의 새들과는 다른 방향으로 시선을 고정한 물새는 아름다운 색채를 두르고 있다. 특히 바로 옆의 분홍색 꽃과 조화를 이루는 배 부분의 색채가 돋보인다.

이 그림에는 전체적으로 자잘한 점이 가득 찍혀 있다. 이 터치가 물가에 있는 존재의 부산한 움직임과 미세한 율동에 리듬감을 더한다. 수면을 암시하는

녹색의 터치가 그렇고, 새 둥지가 있는 큰 나무의 잎 처리가 또한 그렇다. 반면 하단에는 거칠고 대담한 선을 여러 번 그어 대조를 이룬다. 능란한 색채 구사와 점·선의 미묘한 변주로 리듬감 넘치는 활기찬 화면을 조성한다. 이것이 바로 자연이고 생태계의 모습이다. 인간은 이런 자연의 모습에서 생의 이치를 찾고, 그 순리를 거역하지 않고 모방하면서 삶을 영위한다. 모방의 목적은 생존을 위해서이고 모방 대상은 자연이다. 자연을 최대한 모방하여 생존하기 위해서다. 자연과의 관계 속에 살아야 하는 인간의 생존율은 자연과 닮을수록, 자연의 힘을 파악할수록 높아진다고 한다. 선사시대에 그려진 동굴벽화의 사실적인 동물의 묘사가 그런 믿음의 한 방증이다. 동물의 정확한 모방을 통해 더 많이 사냥하고 포획하는 생산적인 성과를 위해서인 것이다. 그러니 자연을 모방한 그림이 그려지는 이유가 있다.

네 번째 그림(143쪽)은 조형성과 회화적 완성도에서 상당한 수준을 보여 준다. 거의 궁중민화에 가깝다고 해도 과언이 아니다. 그만큼 탁월한 솜씨를 지닌 이가 그린 것임에 틀림없다는 생각이 든다. 바위 위에 한 쌍의 새가 마주 보고 있다. 꿩과에 속하는 새가 분명해 보인다. 서로 이야기를 주고받는 것 같다. 분명! 다소 수다스러운 왼쪽의 새를 바라보는 오른쪽 새의 표정을 보라. 그 표정은 조잘거리는 암컷 새의 방언 같은 무수한 말을, 재잘거림을 이해할 수 없다는 표정이다. 동시에, 그 난망함에 대한 표정 관리이자 그럼에도 포용하고자 하는 배려로 다스려진 얼굴이다. 부풀어 오를 대로 오른 몸통을 보면, 이 새의 너그러움과 포용의 정도를 조금은 예측할 수 있을 것만 같다. 새들의 꼬리는 있는 힘껏 펼쳐져 마치 화면의 경계를 찢고 나갈 것만 같다. 대단한 기세가 느껴진다. 특히나 꼬리를 단일한 선으로 쭈욱 밀고 나간 것도 아니다. 하나의

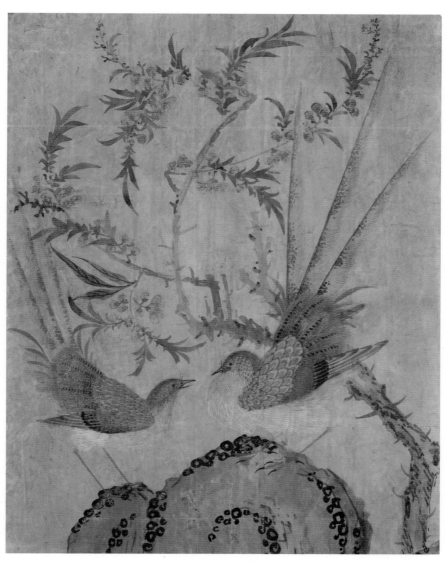

작자 미상, 「화조도」(부분),
종이에 채색, 45×35cm,
19세기 후반, 개인 소장

선이 지나가고, 그 선과 함께 점이나 자잘한 터치를 감각적으로 뒤섞어 깃털의 느낌을 전달하는 데 성공했다. 게다가 검은색 점과 붉은색 점으로 변화를 주었다.

새의 꼬리와 더불어 나무줄기와 꽃 역시 하늘을 향해 마음껏 발아하는 형국이다. 그야말로 기세등등하다. 화면 하단에서 불쑥 튀어오른 두 개의 바위에서 시작하여 두 마리의 새, 이 새들의 꼬리와 나무줄기, 그리고 꽃과 잎사귀로 연이어 상승하고 연결되는 지점이 마치 폭죽처럼 터지고 있다. 그러면서도 전체적으로는 원형구도를 이루어 끝없이 생명이 선회하고 순환하는 고리를 만들고 있다.

한편 차분하게 가라앉은 통일된 색조는 우아하면서도 격조가 있다. 일정한 시간의 경과에 따라 자연스레 침잠된 바탕의 색조와 어우러지면서 이 분위기는 더욱 고양된다. 채색화이지만 거의 수묵화나 수채화에 가깝다. 흥건하게 물기를 머금은 색채의 응고된 자국이, 얼룩이 되어 먹과 함께 어우러진 형국이 매력적이다. 우선 먹으로 지탱된 대상은 대부분 선염기법으로 마무리되었고,

그 주변으로 묽게 칠한 색채는 날렵한 밀착도를 보여 준다. 나아가, 수묵과 채색이 긴밀하게 공존하는 가운데 맑고 가벼우면서도 기품 있는 채색의 한 경지를 발휘하고 있다. 다소 희미한 발색으로 인해 전체적인 힘은 약해 보이지만 회화성은 충분한 그림이다.

오른쪽 하단에 바짝 붙어서 올라오다가 왼쪽으로 꺾어지면서 화면 중심부로 치고 들어온 꽃나무와 좌우 균형을 맞추며 자리한 한 쌍의 새, 그리고 문어다리의 빨판 같은 원들이 박힌 바위가 연속적

으로 이어진 통일감 있는 구도다. 그러면서도 나풀거리는 꽃과 잎사귀, 새의 날개와 낭창거리는 나무줄기, 새의 꽁지와 예리한 다리 등이 묘하게 어우러져 화면을 진동시키다. 엄청난 동세動勢가 느껴지는 그림이다. 한 번의 붓질만으로 나무줄기와 꽃, 풀과 새의 다리 등을 적확하게 묘사하는 솜씨로 봐서 상당한 수준의 작가임이 분명하다.

인물과 화제가 어우러진
화조인물화의 재미

8폭 병풍 중에서 고른 세 점의 화조인물화다. 화조화로 봐도 무방하다. 다만 인물이 함께하고 있다. 세 점 모두 탁월하다. 꽃과 나무, 새의 묘사도 훌륭하지만 그 사이에 자리한 인물의 독특한 도상은 상당히 흥미롭고 재미있다. 어느 하나 우열을 가리기 힘들 만큼 고르게 뛰어난 그림이다.

첫 번째 그림(147쪽)은 화제로 '雄雉于飛 泄泄其羽웅치우비 설설기우'라고 쓰여 있다. '장끼가 날음이여, 느릿느릿한 날갯짓이로다'라는 뜻으로, 『시경詩經』, 「패풍邶風」, '웅치편雄雉篇'에 나온다. 꽃 속에 자리한 한 마리 꿩을 바라보는 듯한 남녀의 모습이다. 그런데 실은 이 남녀는 서로 손을 잡고 몸을 밀착한 상태에서 서로에게 눈길을 주고 있다. 전경에 흥미롭게 생긴 산의 능선이나 바위의 윤곽을 그린 것과 같은 선이 섬세하게 적용되었고, 그 위로 커다란 새와 꽃(그 사이 어딘가에 작은 새 한 마리가 숨은 그림처럼 박혀 있다)이 가득 그려졌다. 그 위로 원거리 풍경처럼 두 인물이 놓여 있다. 한 쌍의 새와 한 쌍의 남녀, 그리고 활짝 핀 꽃이 가득 어우러진 풍경이다.

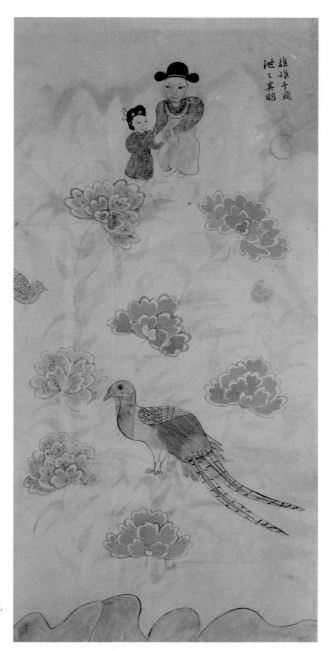

작자 미상, 「화조인물도」(8폭 병풍),
종이에 채색, 97×41cm,
19세기 중반, 개인 소장

전체적으로 형태 묘사가 독특하고 재미있다. 아마도 민화 중에서 손꼽을 만한 수작의 하나일 것이다. 민화에서만 볼 수 있는 도상의 맛이 가득하다. 하단에 처리한 바위 선이 보통이 아니다. 어떻게 저토록 무심하게 선을 직직 긋고, 그 안에 아주 흐린 먹색을 뭉개서 산과 바위를 조성했을까? 아니 조성할 생각을 했을까? 윤곽선의 다소 예민하고 날카로운 맛도 좋지만 전체적으로 추상적인 처리가 압권이다.

그 위로 일곱 개의 커다란 붉은색 모란이 활짝 폈다. 모란이자 영기화靈氣花이고, 생명력 가득한 존재를 표현하는 기호일 것이다. 붉은색 물감으로 꽃의 윤곽을 따고, 그 내부를 담채로 묽게 칠했다. 맑고 담담한 수채화 같다. 안쪽에는 작은 꽃봉오리가 슬그머니 들어 있다. 꽃잎들은 포개져 부풀어 오르는 형국으로 그렸고, 그 안에는 매우 흐린 녹색 물감으로 줄기와 잎사귀를 겨우 그렸다. 그래서 거의 보이지 않고 붉은 꽃만 강조된다. 흡사 초서草書처럼 휘적거린 붓질이 줄기와 잎사귀를 만들었다.

중심부에서 약간 아래쪽으로 자리한, 화면 중앙에는 커다란 새 한 마리가 있다. 수꿩 장끼다. 그런데 머리 부분은 민머리로 처리했다. 재미있고 해학적인 표현이다. 왼쪽 중앙 바깥에서 슬쩍 몸을 디밀고 있는 암꿩 까투리가 보인다. 수컷에 비해 상대적으로 매우 작게 그렸다. 이는 위쪽에 자리한 남녀의 모습과 대등한 관계를 지닌다.

관모를 쓴 남자는 여자의 손을 잡고 꽃밭을 향해 걷는 것 같기도 하고, 둘이 함께 꽃구경을 하고 있는 듯도 하다. 남자는 상대적으로 크고, 여자는 아주 작다. 실제 크기보다 과장해서 남녀의 몸을 그렸다. 이런 방식은 꿩의 암수 묘사에도 동일하게 적용된다. 남자와 여자의 눈은 서로를 향해 있다. 검은 눈동자와 붉은색으로 칠한 나머지 부분 때문에 눈이 충혈되어 보인다. 남자는 오른

손으로 여자의 어깨를 슬쩍 밀듯이 손을 얹었고, 왼손으로는 여자의 손과 손가락을 잡았다. 남자는 관모를, 여자는 가체를 쓰고 나름 의관衣冠을 정제한 후 봄나들이에 나선 것 같다. 바야흐로 꽃이 가득 핀 가운데 한 쌍의 꿩이 정겹게 노니는 장면을 완상하면서 세

상의 조화와 자연의 생태를 그윽하게 관조하며, 약동하는 봄의 생명력을 힘껏 호흡한다. 음양의 법칙을 생생히 깨닫고 있다. 5월 초가 되면, 꿩들의 짝짓기가 절정에 이른다. 수컷을 유인하는 암컷의 울음소리가 꽃밭 가득할 때다. 얼굴과 몸의 묘사는 미숙한 듯 묘하게 흥미롭다. 이른바 무속화巫俗畵에서 흔히 접하는 얼굴 표정이기도 하다. 남자와 여자의 복식도 재미있다. 남자의 상의와 여자의 치마 부분에 베푼 청색 물감이 더없이 푸르고 맑다. 여자는 붉은색 저고리에, 주름진 치마를 받쳐 입었다. 오른손을 슬그머니 저고리 사이로, 가슴 쪽으로 넣는 포즈가 흥미롭다. 고무신을 신은 발은 남자 쪽으로 기울어져 있고, 남자의 큰 발 역시 여자를 향해 기울어져 있다. 이는 서로에게 끌리는 마음을 형상화한 것 같다. 보이지 않는 마음의 가시화라고나 할까. 아무튼 두 인물의 묘사와 색채 감각이 압권이다. 볼수록 재미있는, 독창적인 묘사로 더없이 회화적인 맛을 전하는 그림이다.

두 번째 그림(150쪽)은 땅에서 무럭무럭 자라는 대나무와 죽순과 꽃이 있고, 그 위로 한 쌍의 새와 나비, 그리고 그 광경을 바라보는 여성이 등장한다. 우선 화면 구성이 절묘하다. 화제는 '花竹淸閒 借與春禽화죽청한 차여춘금'이라 적혀 있다. '꽃과 대나무가 있는 맑고 한가한 생활'이란 뜻이다. 앞의 그림처럼 양기가 풍

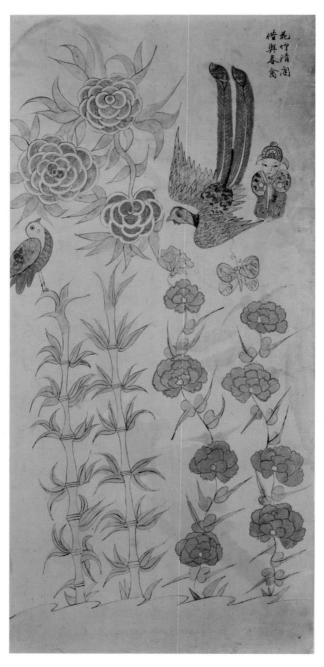

花塀淸閑
偕與春禽

작자 미상, 「화조인물도」(8폭 병풍),
종이에 채색, 97×41cm,
19세기 중반, 개인 소장

만한 봄날, 식물이 왕성하게 자라는 모습과 음양의 조화로 분주한 자연을 바라보고 있는 이의 모습이다. 여인의 옷차림이 독특한데 특이한 형태의 모자를 쓰고, 화려한 무늬의 치마저고리를 입었다. 그 무늬가 기운찬 운문이나 영원한 생명력을 암시하는 파문을 연상시킨다. 두 손을 가슴께로 올리고 오그린 모습이, 무척 긴장된 순간을 맞거나 모종의 절정을 만끽하는 것만 같다. 눈동자는 한쪽으로 쏠려 있다. 꽃에 날아든 새의 모습을 외면하고 있는 것 같다. 그러니까 꿩의 정겨운 광경을 보다가 문득 홀로 있는 자신의 모습이 애처롭고 안쓰러워하는 것만 같다.

하단에서 자라오르는 대나무와 죽순, 꽃의 대단한 기세를 보라. 압권이다. 대나무와 꽃이 피어나는 대지 역시 단일하고 반듯한 직선이 아니라 곡선으로 이어져 있다. 이 곡선은 꿈틀거리며 올라가는 대나무와 꽃의 선과 절묘하게 연결되어 있다.

무엇보다도 이 대나무는 이른바 문인화文人畵에서 흔히 접할 수 있는 대나무 그림과는 차원이 다르다. 나는 이 자연스러운 대나무에서 생생하고 원초적인 그림의 맛을 접한다. 매우 사실적이고 생동감이 넘친다.

예민한 먹선으로 대상을 포착한 솜씨다. 댓잎이나 꽃과 잎사귀들이 희희낙락하듯 춤추는 듯하면서 충만한 생명력으로 율동감 있게 흔들리고 있다. 댓잎과 꽃잎의 흔들림, 뾰족한 뻗침, 상승하는 기운 등은 비가시적인 생명력의 왕성한 흐름을 생생하게 전해 준다. 대상을 그리는 선들이 윤곽의 바깥으로 힘껏 삐치고 있는데, 이는 기운이 그만큼 왕성하게 번지는 순간을 가시화한 것이다. 그 꽃 주위로 나비가 몰려들었다. 긴 더듬이가 꽃에 접촉하는 순간이 홀연 정지 상태에 있다. 생동감이 넘친다.

그러니 그림에서 최고는 단연 거대한 장끼의 묘사다. 왼쪽의 까투리도 재미

있지만 장끼 묘사는 압권이다. 아마도 내가 본 민화 중에서 이만한 장끼의 묘사는 없었던 듯하다. 머리와 몸통, 꼬리로 나누어진 장끼는 촘촘한 선으로 몸통을 채웠고, 상승하는 꼬리는 붉은색으로 단호하고 힘차게 마감했다. 특히 꼬리의 마지막 부분은 안쪽으로 벌어지게 그렸는데, 그 안을 청색으로 칠해서 몸통과 유기적으로 연결시켰다. 번지고 퍼진 청색 물감의 효과가 상당히 회화적이다. 마치 물감을 닦아낸 듯한 테크닉이 놀랍다. 옆에 자리한 여인의 저고리에도 동일하게 적용하여 처리했다. 날개를 채운 자잘한 선의 감각적인 맛도 기막히다. 전체적으로 선 맛이 좋다. 꽃과 줄기, 잎사귀의 윤곽을 조성한 선과 새의 몸통을 채운 선은 뾰족한 펜으로 그린 듯 정교하고 날카롭다. 모필을 자유롭게 다룰 줄 아는 이의 솜씨다. 전체적으로 인물·꽃·대나무·나비·새 등의 도상이 너무나 천진하고 해학적이다. 그 안의 설채 부분도 감각적인 맛으로 충만하다. 최고의 민화 중 하나다.

세 번째 그림(153쪽) 역시 꽃과 소나무, 새와 나비 묘사가 모두 훌륭하다. 이 그림에서 최고는 단연 소나무의 처리다. 솔가지의 묘사가 독창적이다. 몇몇 덩어리로 구획한 솔가지는 촘촘한 붓질로 처리했다. 소나무 줄기를 표현한 곡선의 맛도 매력적이다. 줄기는 연한 먹을 묽게 칠한 뒤에 채 마르기도 전에 진한 먹점을 쿡쿡 찍어서 소나무 껍질의 질감을 효과적으로 표현했다. 농담의 변화와 선의 강약 조절을 능란하게 구사한 솜씨다. 그 위로 두 마리의 학이 서로 마주 보고 있다. 부리를 두껍게 그리고, 그 사이로 주황색 띠를 넣었다. 따뜻하고 활기찬 느낌을 주는 색이다.

새 옆에 그려진 남자는 나비의 더듬이 같은 영기문을 연상시키는 특이한 모자를 쓰고, 꽃인지 붉은 점인지 모를 운문으로 장식한 상의에, 녹색의 하의 차

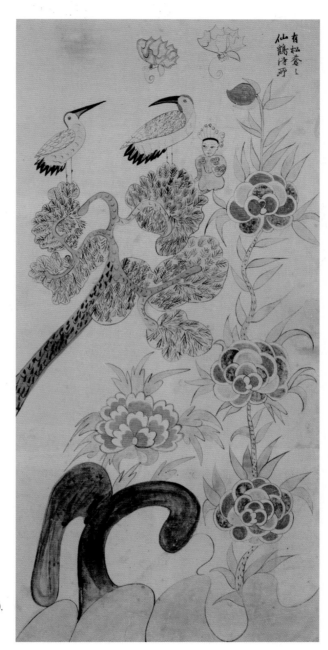

작자 미상, 「화조인물도」(8폭 병풍),
종이에 채색, 97×41cm,
19세기 중반, 개인 소장

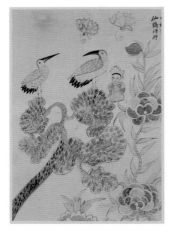

림으로 서 있다. 붉게 충혈된 눈은 어딘가를 강렬하게 쏘아보는 것 같다. 두 번째 그림(150쪽) 속의 여자를 보고 있는 것이 분명하다. 8폭 병풍으로 연접되어 있기에 이런 구도가 가능했던 것 같다. 일정한 시간의 흐름 속에 모종의 서사가 전개되는 그림일 것이다. 여자와 마찬가지로 독특한 모자를 쓴 이 남자의 붉은 입술 주변으로 작은 점이 가느다란 수염을 이루고 있다. 작은 두 손을 조심스레 가슴께로 모으고 있는 여자와 달리, 오른손은 내리고 왼손은 들고 있는 자세다.

그 위로 두 마리의 나비가 긴 더듬이를 아래로 향한 채 내려오고 있다. 나비의 날개는 꽃잎에 가깝다. 여러 겹의 꽃잎이 중첩된 듯한 날개는 거의 추상적인 처리다. 왼쪽의 나비는 오른쪽 나비와 구분하기 위해(암컷인지) 붉은색을 부분적으로 칠했는데, 오른쪽 나비와 비교해 직각에 가깝게 몸통을 꺾었다.

화면 오른쪽에는 커다란 꽃이 소나무와 대등하게 솟아 올라 있다. 나란히 배열된 세 송이 꽃이 도식적으로, 색면 분할로 마감되었다면, 잎사귀의 묘사는 생동감이 넘친다. 하단에는 바위를 암시하는 듯한 곡선이 파도처럼 융기해 있다. 그 위로 불쑥 솟아오른, 'Y' 자로 치솟은 나무 형상이 희한하고 놀랍다. 민화라서 가능한, 재미있는 표현이다.

회화로 본
문자도

3

문자도

문자는 보이지 않는 힘을 시각화한 것으로 애초에 주술 呪術로 인해 출현했다. 다시 말해 문자는 곧 부적에 다름 아니었다. 문자도란 글자를 소재로 도안화한 그림을 말한다. 유교를 신봉한 조선은 그 이념을 책과 문자, 문자도로 유포하고 강제했다. 그래서 '유교문자도'라 부르기도 한다. 대표적인 문자도가 '효제충신예의염치孝弟忠信禮義廉恥'의 여덟 글자를 쓰고 그린 것이다. 이 여덟 글자는 『논어論語』에 언급된 '효제충신'과 『관자管子』에 나오는 '예의염치'를 조합해서 개인의 인륜적·사회적 도덕관을 강조하는 차원에서 만든 것이다. 특히 지배계급의 이념이자 통치 이데올로기인 유교의 중요한 덕목을 문자와 그림으로 형상화하여 일반에게 알기 쉽게 전하고자 하는 목적으로 만들었다. 그래서 문자도는 유교 국가인 조선시대 사람들의

윤리이자 희망이고, 강력한 생의 지침이자 이데올로기적 도상이었다. 이러한 문자도는 대개 병풍으로 꾸며서 교육용으로 적극 유포시켰다.

문자도에서 가장 이례적이고 흥미로운 그림이 제주도 문자도다. 섬이라는 태생적인 조건 때문에 육지와는 다른 이색적이고 독창적이며 불가사의한 미감을 전해 준다. 제주도 문자도가 다수 제작된 데는 또 다른 이유가 있다. 제주도는 지리적으로 내륙에서 멀리 떨어져 있어서, 그만큼 유교 이념의 강제성에서 느슨한 동시에 무속의 영향력이 강세였던 곳이다. 따라서 제주도를 유교화하기 위한 정책의 하나로 유교 문자도를 대량 보급하였고, 그 결과 제주도 문자도가 다수 제작되어 잔존하게 되었다.

새우로 디자인한
오묘한 문자도, '충'

문자도文字圖는 상형문자로서 함축적인 뜻을 지닌 한자의 특성을 바탕으로, 글자의 시각적 형상과 언어적 내용을 결합한 그림을 일컫는다. 글자의 자획字劃 속에 그 뜻과 부합하는 그림을 채워 넣거나 필획 자체를 그림으로 대체한 것이다. 서예와 차이라면 글자마다 그 뜻과 관련한 일화나 상징물을 곁들여 묘사함으로써 회화성을 강조한 점이다. 문자도의 대표가 바로 '효제문자도孝悌文字圖'다. 이는 조선 사회를 지켜온 사회윤리의 기본 강령을 표현한 것이자 유학적 윤리관을 압축한 것이다. 문자도가 장식성에 주목하여 제작된 그림이긴 하지만, 본래의 뜻은 내용을 지닌 읽는 그림으로, 모든 백성이 일상생활에서 지켜야 할 도리를 깨치고 실천할 수 있도록 하는 교화적 목적을 우선했다. 사실 그림이란 본래 교화에 바탕을 둔 것이기도 하다.

중국 당나라의 서화론가 장언원은 『역대명화기』에서 "그림이란 교화를 이루고 인륜을 돕는 것으로 ……그 공이 육경과 같다"고 했다. 즉 그림의 교화적 기능을 이처럼 경전에 비유하고 있다. 그러니 그림 그리기는 권계勸誡를 위한 것이었다. 즉 "악한 것을 보여 세상에 교훈을 주고, 선한 것을 후대 사람들에게 보

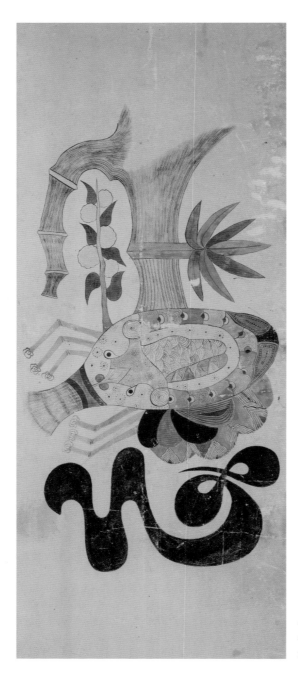

작자 미상, 「문자도」(8폭 병풍),
종이에 채색, 83×38cm,
19세기 중반, 개인 소장

여", 그 득실을 알게 하고자 하는 것이었다. 조선시대에는 유교 이념을 신봉하는 사회체제가 근간을 이루었다. 그래서 유교 사회에서는 천부적인 명덕^{明德}이 인간 본연의 모습이기 때문에, 이상적인 인간의 모습으로 삶을 살기 위해서는 부모에게 효도하고, 형제간에 우애가 있어야 하며, 믿음을 존중하는 인간의 도리를 가져야 했다. 또한 예의로서 절도 있게 실천하며, 남이나 자신에게 부끄러운 행동을 해서는 안 되었다. 중국 한나라에서는 일찍이 효도를 하거나 청렴한 사람을 천거하는 '거효렴^{擧孝廉}'이라는 관리등용제도를 실시했기 때문에, 벼슬길에 나서려는 사람들은 먼저 효와 관련한 명성을 얻어야 했다. 그래서 부모의 묘를 잘 꾸미고 자신들의 효행을 적극 드러내고자 했다. 이는 유교 문화권인 조선에도 큰 영향을 끼쳤다. 조선시대에 인간으로서 지켜야 하는 기본적인 유교 윤리는 효도, 우애, 충성, 신의, 예의 바름, 의로움, 청렴함, 부끄러움을 아는 것이었다. 이를 일컬어 '효제충신예의염치'라 한다. 이렇게 인간인 이상 반드시 지켜야 할 인륜의 도를 훈육하고 내재화하려는 시도가 문자도의 제작과 유포로 나타났다. 이른바 이데올로기적 그림인 셈이다. 이 덕목은 또한 이상 세계에 도달하는 한 방편이기도 하였다. 이러한 덕목을 실천하면 그 결과 이상 세계에 도달한다는 믿음이 있었다. 장생불사^{長生不死}의 삶을 누리는 것을 궁극의 목표로 삼았던 도교에서는 특히 이러한 덕목을 성실히 수행하면 신선의 경지에 도달할 수 있다고 믿었다. 이런 맥락에서 문자도는 영생을 누리려는 인간의 원초적 욕망과 잇닿아 있다. 그에 따라 문자도는 엄청난 수요를 가져왔다. 이 여덟 자를 그린 문자도 병풍이 조선 후기에 이르면 크게 유행한다. 8폭 병풍의 형식에 맞게 제작한, 회화성과 장식성이 풍부한 '효제문자도'는 사대부는 물론 민간에까지 널리 보급되었다.

'충^忠' 자를 상형한 이 문자도에는 새우가 공통적으로 등장한다. 수많은 '충'

자를 보여 주는 문자도의 새우가 하나같이 다르고, 또 다른 만큼 재미있고 기발한 형상을 하고 있다. 새우는 '충'을 뜻한다. 새우는 충절과 관련한 굳은 지조와 최상의 직위를 상징한다. 왜냐하면 단단한 껍질은 굳은 지조와 통하기 때문이며, 새우의 껍데기를 뜻하는 한자 '갑甲'이 첫째라는 의미의 한자 '갑甲'과 같은 데서 최상의 의미를 지닌다. 민화의 도상은 이처럼 사물이 다른 세계를 연상시킨다든가 다른 사물과 유사하다는 점에 근거를 둔다. 그래서 새우는 충성을 상징하는 대나무와 함께 등장한다. 충에 충을 더한 꼴이다.

보통 충자도忠字圖는 용과 잉어, 그리고 새우나 대합이 충 자의 각 획을 대신하여 배치되는데, 이는 나라에 충성하고 군신 간에 화합이 이뤄지기를 기원하는 의미다. 새우는 '새우 하蝦'의 발음이 '화和'와 유사한 데서 비롯된다. 옛날부터 중국에서는 비슷한 발음을 가진 물체를 통해 길상吉祥을 표현했는데, 이를 '해음비의諧音比擬'라 한다.

여기서는 '충' 자를 이루는 부수 '가운데 중中' 변 부분에 등을 구부린 새우를 그려놓았다. 새우는 대가리와 앞발을 힘껏 내밀고 몸을 한껏 움츠리고 있다. 그 때문에 새우의 몸통 부분이 두드러지게 평면적으로 다가온다. 작가는 그 부분을 색색의 모자이크처럼 면분할을 해서 다양한 문양과 색채를 시술하

듯 기입했다. 이 그림의 백미다. 뛰어난 그래픽 구성이자 디자인과 장식성, 색채 감각이 탁월하다. 그 밑에는 '충' 자의 밑변인 '마음 심心' 자가 마치 아랍문자처럼 그려져 있다. 특이한 캘리그래피다. 이 뛰어난 서체 장식은 그림과 문자를 하나로 뒤섞어 놓은 화면에서, 그림이자 문자이고 문자이자 그림으로

역할 바꾸기를 거듭하는 과정에서 구분 없이 등장한다. 검정색으로 단호하게 마감된 문자가 거의 주술적인 부적 같다. 새우는 그 대상을 그렸다기보다 새우를 빌려 작가가 마음껏 변형하기 위한 구실로 삼은 매개체다. 새우 몸통 위로는 대나무가 자란다. 일부분만 보여 주고 나머지는 과감히 생략했다. 가는 선을 가지런히 그어 대나무 몸통을 표현했는데, 마디와 선을 상당히 규칙적이고 정확하고 바르게 묘사했다. 가는 실이 모여 이룬 것 같다. 아무튼 예민한 먹선을 균질하게 조성하여 대나무의 섬유질 표면을 실감나게 보여 준다. 특히 왼쪽으로 꺾여서 구부러진 가지가 특이하다. 리듬감 있게 굴절된 마디가 아래를 향해 시선을 유도하다가 바로 그 지점에 새우의 다리를 놓았다. 먹색도 뉘앙스를 다르게 표현했다. 새우의 몸통 아래 있는 '마음 심' 자는 매우 진하고 강한 색으로, 새우의 몸통은 상당히 흐리고 가는 선으로 처리했다. 대나무 몸통은 그보다 조금 강하고 진한 선으로 형상화했다. 이 정도로 먹색과 먹선을 다루는 이라면, 모필과 수묵 체험의 감각이 상당한 수준이라고 볼 수 있다. 그림은 결국 선이다. 선이 그어진 상황과 흔적을 보면 그린 이의 수준이 어느 정도인지 대략 가능할 수 있다. 그러니 이 정도로 선을 그을 수 있는 이라면 내공이 보통이 아니란 생각이다.

새우의 등에서 솟구친 대나무의 몸통 중앙에서 갑자기 댓잎이 오른쪽으로 솟아나 있다. 일곱 개의 댓잎은 청색과 녹색을 번갈아 채색하여 구분했다. 검은 먹선으로 이루어진 대나무의 몸통과 대조적으로 활력적이고 선명한 색채로 장식했다. 마디에서부터 두 쪽으로 자라난 상황을 그렸는데, 대나무 마디와 함께 댓잎 줄기를 동시에 보여 주려고 시도한 것 같다. 댓잎의 방향은 새우의 머리 방향과 반대쪽이다. 이는 화면 구성에서 지그재그 식의 율동을 부여하고자 한 의도를 따른 것으로 보인다. 따라서 그림에는 율동과 격렬한 동세가 충만하

다. '마음 심' 자 자체도 엄청나게 꿈틀거리면서 뱀이나 용과 다름없는 형상을 하고 있다. 새우 역시 잔뜩 웅크린 몸을 통해 여러 개로 굴절된 단위를 보여 준다. 그로 인해 무수한 면이 만들어진다. 작가는 이 면들을 각각의 고유한 색면으로, 자신의 시각적인 장으로 적극 활용하고 있다.

다시 새우의 몸통 부분으로 돌아가 보자. 화가는 놀라운 상상력으로 면들을 분할하고 각각의 면을 선과 원형, 순환하는 고리 형태, 그리고 물결무늬와 무수한 원형의 선회하는 점들로 가득 채우고 있다. 이는 새우의 생김새에서 비롯한 것이면서, 그로부터 완전히 자유롭게 마음껏 디자인된 것이다. 다양한 문양과 패턴, 디자인이 바글거린다. 청색을 비롯해 주황색과 녹색, 검정색과 노란색 또한 가득 채워져 있다. 오방색이 다 들어 있는 셈이다. 새우의 눈과 미간 부분, 주둥이의 묘사, 작은 꽃송이를 들고 있는 것 같은 여섯 개의 작은 다리 묘사도 참 재미있다. 모든 면을 색과 선, 점으로 정성껏 장식하고 있는데, 이 형언하기 어려운 장식은 모종의 에너지를 발산하면서 새우를 비의적인 존재로 비약시킨다. 그래서인지 새우에서 머리 부분을 보면 좌우로, 대칭적으로 다섯 개의 꽃송이를 거느린 줄기가 자라고 있다. 이 꽃은 또한 옆의 댓잎으로 이어진다. 새우에서 꽃송이로, 다시 댓잎으로 이어지고 꺾이는 모종의 에너지의 흐름, 기의 이동 경로가 드라마틱하다.

구체적이면서 단순한 새우와
대나무가 있는 문자도, '충'

새우를 소재로 한 문자도 중에서 대상을 상당히 단순화시킨 '충' 자 문자도
다. 이 그림에서는 유난히 초록의 색채가 생경하면서도 눈부시다. 대나무는 굵
고 단호하게, 그리고 오른쪽으로 꺾여 있고, 내부는 초록색을 외곽선에서부터
진하게 칠하다가 안쪽으로 가면서 흐릿하게 처리해서 덩어리감을 표현하고 있
다. 이 날것 그대로의 초록이 연노랑으로 칠한 새우의 몸통과 대조를 이루면서
환하게 빛난다. 단순하고 단조롭지만 동시에 환하고 투명하게 번지는 색채 감각
을 발휘하고 있다. 대나무의 직선으로 만든 세로 획과 굽은 새우등으로 형용한
'입 구口' 변, 그리고 그 밑에 배치한 '마음 심心' 변이
자연스레 어우러져 '충' 자를 상형한다.

'마음 심' 변의 형태는 난해한 기호에 가깝다. 마
치 독해할 수 없는 이국의 문자를 연상시킨다. 이
그림의 백미 역시 새우다. 적조하게 선으로만 표현
하였지만 나름 선의 맛이 만만치 않다. 여기서 새
우는 형태를 비교적 구체적으로 재현하였다. 새우

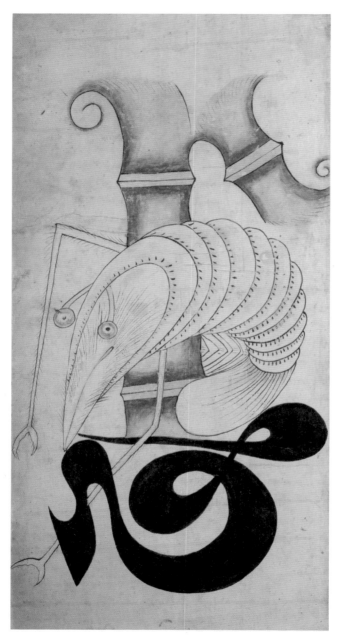

작자 미상, 「문자도」(8폭 병풍),
종이에 채색, 67×33cm,
19세기 중반, 개인 소장

의 생김새를 비교적 충실히 묘사하고 있는데, 머리와 눈, 앞발과 구부린 몸, 꼬리는 사실적인 선으로 그렸다. 도식적인 표현에서 자유롭지는 못하지만 새우를 자기 식으로 소화해서 그린 도상화 능력이 분명 돋보인다. 특히 뾰족한 주둥이 부분과 안으로 몰린, 파란색으로 원형의 선을 그은 두 눈알의 묘사가 무척 재미있다. 또한 긴 앞발과 여러 겹으로 마디 진 몸통의 내부를 자잘한 점으로 콕콕 찍어가면서 처리한 것도 재미있고, 안으로 말린 꼬리 내부에 가지런히 선으로 그은 부분도 좋다. 과장되게 그린, 길게 뻗은 두 다리가 화면을 긴장감 있게 채우는데, 역시 길게 그은 다리의 직선이 일품이다. 새우의 몸통 내부와 다리, 얼굴 주변에 흩뿌려 놓은 선과 점들이 한데 어우러져 자아내는 화음 같은 조화도 풍요롭다. 아울러 주둥이와 머리 부분에 방사형으로 그은 선(얼굴에 난 잔털과도 같은 효과를 내는 선)과 어울리면서 선의 맛을 한껏 북돋우고 있다. 다리에도 잔털을 잔뜩 그렸다. 이 자잘하고 섬세한 선 또한 이 그림의 묘미임은 틀림없다.

새우의 앞발은 '마음 심' 변을 뚫고 아래로 내려가 있어서, 마치 새우가 '마음 심' 변을 찍어 올리는 형국 같기도 하다. 모종의 결연한 의미가 느껴진다. 소박하게 그린 문자도이지만 나름 야취성이 강한, 깊은 맛이 있다.

채색이 화려한
'충' 자 문자도

　유사한 구성이면서도 조금씩 다른 맛을 주는 '충' 자 문자도다. 그림의 특징은 무엇보다도 화려하고 강렬한 채색에 있다. 꽃의 도상과 추상적인 문양의 삽입이 두드러진 점과 색채 구사가 상당히 화려해서 마치 색실로 수를 놓은 듯하다. 거의 균등하게 세 부분으로 나누어진 화면은 대나무와 모란, 새우, 그리고 '마음 심心' 변이 어우러져 있다. 색채가 화사하고 균형감 있게 포치되었다.

　대나무의 양쪽으로 날개처럼 거느린 모란꽃과 봉오리가 녹색의 댓잎 아래 보호받듯이 배치되어 있다. 그런데 꽃을 유심히 살펴보면 새우의 몸통과 연결된 선을 따라 피었음을 알 수 있다. 이 선은 하단의 '마음 심' 변의 마지막 점자를 보여 주는 선에서 새우의 다리, 그리고 다시 꽃의 줄기로 희한하게 이어지는 듯하다. 그러니 묘한 선의 연결이고 의도다.

　대나무의 몸통 부분은 연갈색으로 칠하고, 그 위에 가는 먹선을 반복해서 그었다. 이는 대나무 몸통을 의식적으로 모방하고 있는 선이다. 대나무의 상단 부분은 슬쩍 뭉개놓았는데, 흡사 안개 속에 묻힌 듯이 지웠다.

　대나무 잎사귀들은 마치 옥수수 말리듯 덩어리지게 묶어서 그렸는데, 잎사

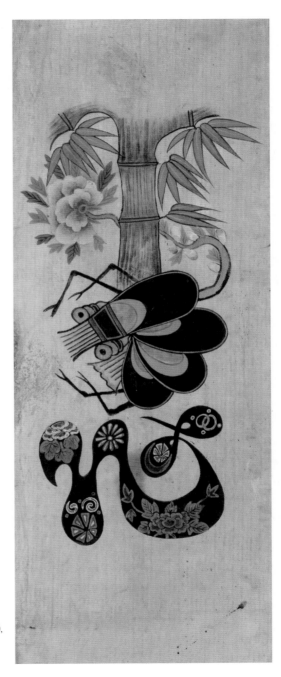

작자 미상, 「문자도」(8폭 병풍),
종이에 채색, 90.2×34.2cm,
19세기 중반, 개인 소장

귀마다 가운데 부분에 가는 흰 줄을 넣어 사실감을 높여 준다. 대나무 양쪽에는 모란이 자리하고 있다. 왼쪽에는 활짝 핀 꽃 한 송이, 오른쪽에는 여섯 개의 봉오리가 각각 매달려 있다. 분홍빛으로 마감한 꽃과 붉은빛으로 칠한 대나무의 마디 부분이 서로 어우러지는데, 특히 대나무 마디 부분이 상당히 감각적으로 다가온다. 한편 대나무를 받치고 있는 듯한 새우의 웅크린 모양은 크게 네 덩어리로 분할했다. 짙은 검정색으로 내부를 칠하고 외곽선은 초록색으로 선을 돌렸다. 이 초록색은 댓잎과 연결되고, 다시 그 아래 '마음 심' 변 안에 그려진 꽃잎의 초록과 연결되면서 화면 전체에 통일감을 안겨 준다.

다시 새우를 보면, 몸통은 빨강색, 오렌지색, 검정색, 초록색 순으로 색채가 확장되는 형국을 보여 준다. 이 색채의 조화가 산뜻하게 빛난다. 새우의 머리 부분을 각진 사각형으로 나누어 각각의 색으로 칠하고, 새우의 주둥이 부분은 선을 가지런히 그어서 표현했다. 이러한 묘사가 그야말로 민화의 독창성에 해당한다.

네 다리는 검은색으로 그렸는데, 다리의 생생한 움직임이 느껴진다. 동시에 그 밑에 배치된 '마음 심' 변의 꿈틀거림을 이어받아 새우가 스스로 자신의 다리로 문자를 애써 기술하려는 의지를 보여 주는 듯하다. 새우의 다리와 '마음 심' 변이 서로 연결되어 미묘한 동세, 운율적인 상황성을 안겨 준다.

'마음 심' 변의 내부는 꽃 이미지와 선회하는 운문 내지 원형의 점, 두 개의 원이 고리를 이루어 서로 연결된 형국을 보여 준다. 문자 꼴 자체가 상당히 율동적이고 힘차게 선회하고 있으며, 그 안에 자리한 도상도 확산되는 기운과 에너지로 가득 차 있어 보인다. 밤하늘의 달과 별을 보여 주는 듯도 하고, 까만 하늘을 배경으로 홀로 피어난 어여쁜 꽃 같기도 하다. 모종의 비밀스러운 암호와도 같은 상형문자, 도상으로 수놓아진 아름다운 채색 문자도다.

초서체와 함께한
'충' 자 문자도

이 문자도는 잔뜩 성이 난 듯한 새우 머리와 하단에 위치한 분방한 초서체로 인해 무척이나 개성적인 '충' 자 문자도가 되었다. 화면을 이등분한 후 상단에는 새우와 대나무로 이루어진 '충' 자를 그리고, 하단에는 날아갈 듯한 초서체로 문자를 썼다. 그림 중앙에 엷고 묽은 붉은색 물감으로 경계선을 슬쩍 그려 넣어 정확하게 화면을 분할했다. 그 위로 약간 떠 있는 위치에 '충' 자가 있고, 분할선 아래로 드센 빗줄기처럼 초서의 글씨가 바닥을 향해 직진한다. 새우는 마치 문자를 지시하기 위한 포즈처럼 자신의 몸을 굴절시켰다. 'Z' 자로 이루어진 몸통은 그 끝자락이 왼쪽으로는 꼬리로 이어지고, 오른쪽으로는 '마음 심' 변으로 자연스레 연결된다. 머리에서부터 몸통까지 빠른 흐름 속에 연결되다가, '마음 심' 변에 이르러 오른쪽으로 상승하면서 다소 격하게 요동친다.

바짝 신경이 날카로워진 새우의 얼굴 표현이 이 그림의 백미다. 면으로 분할해서 마감한 새우의 눈알과 눈동자 처리가 무척 재미있다. 이러한 표정과 눈빛은 분명 그린 이의 만만치 않은 성격을 대리한다. 새우의 머리를 빌려 자신의 마음과 기질, 정서를 은연중 형상화하고 있다. 이는 분명 이 작가의 초상화에

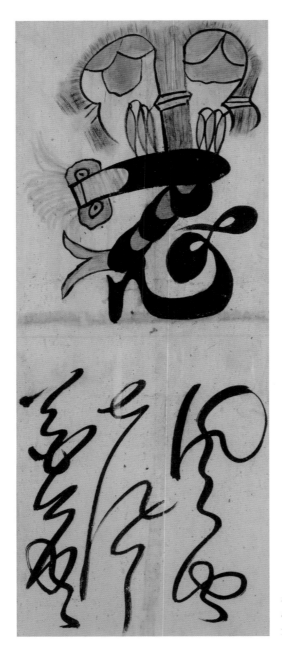

작자 미상, 「문자도」,
종이에 채색, 81×32cm,
19세기 중반, 개인 소장

다름 아니라는 생각이다. 머리 주변으로 흠뻑 적신 붉은색 물감을 이용하여 여러 터치로 더듬이를 표현하고, 그 위에 자리한 대나무는 갈필로 예리한 선들을 남겼다. 이 가는 선들은 새우의 몸통과, '마음 심' 변을 먹으로 두껍게 채운 부분과 대조를 이루는 동시에 화면 하단에 자리한 초서의 선과 유기적으로 연결된다.

'마음 심' 변에서도 신명이 나서 한번에 휘돌려 이룬 선 맛과 필획의 기세가 충만하다. 획의 맛이 느껴진다고나 할까. 그래서인지 작가는 문자도 아래 초서로 멋진 필력을 뽐낸다. 새우와 대나무만으로 조형된 다른 문자도에 비해, 이 작품은 문자도(그림)와 초서가 어우러지면서 보다 풍성한 볼거리를 제공한다.

문자인지 선인지 혹은 특정한 형태(이미지)인지 구분할 수 없는 초서는 그 모두를 아우르면서 희희낙락한다. 오른쪽에서 왼쪽으로, 위에서 아래로 향하는 흐름을 따라 읽어야 하지만 초서를 온전히 읽지 못하는 내 시선은 겨우 '바람 풍風'과 '비 우雨' 자 정도만 인지하다가 그친다. 막힌 시선을 풀어주는 것은 능란한 선의 거침없는 궤적이다. 형언하기 어려운 감흥을 동반하면서 구불거리는 선은 뱀이 자신의 배때기로 밀고 나간 경로처럼 선연하다. 또 극진한 마음을 온전히 지시하고자 하는 문자의 흐름을 지도처럼 보여 준다. 나는 이 선의 흐름에서 그 자체로 완결된 회화적 성취를 만난다.

이 '충' 자 문자도에는 분방하고 활달한 붓놀림이 그림과 글자 모두에서 유감없이 발휘되어 있다. 거침없이 그리고 써나간 자취가 생선처럼 파득거리고, 마음마저 들썩이게 한다. 초서체로 휘갈긴 서예로 봐서, 문자에 정통하고 글씨 꽤나 썼던 이의 경륜이 감촉된다. 정작 새우 문자도보다 초서가 주된 목적인 듯도 하다. 그야말로 자신만만한 필력이 아닐 수 없다.

'대나무 가족도' 같은
'충' 자의 매력

이 새우 문자도는 대상을 더욱 간략하게, 거의 기호화한 그림이다. 검정색과 붉은색만으로 — 보라색을 단 한번 칠했지만 — 이루어졌다. 역시 대나무와 잎사귀, 새우와 꽃, '마음 심' 변이 동일하게 배치되어 있다. 민화의 힘과 묘미는 동일한 대상을 반복해서 그리지만 그 안에서 그리는 이마다 조금씩 자기 식으로 변형을 시도한다는 점에 있다. 또 예측 가능한 한계 내에서 기발한 상상력과 놀라운 해학성을 동반하면서 지속적으로 그린다는 사실이다. 그런데 이는 의식적이라기보다는 그리는 이의 자연스러운 품성과 자신만의 손맛, 눈썰미, 자기 감각에 의해 불가피한 작화作畵 방법론을 보여 준다.

상단의 대나무와 잎의 묘사는 매우 예민한 선묘로만 단순화시켰고, 대나무의 몸통 내부는 먹선을 슬쩍 집어넣어 아래위로 가늘게 처리했다. 다시 왼쪽의 대나무 줄기 선에서 또 다른 작은 대나무가 이어지고 있다. 마치 어미와 새끼 대나무를 그린 것도 같다.

대나무 가족도일까? 중간에 새우를 그린 경우는 오로지 짙게 칠한 먹선, 먹의 색면만으로 새우의 굴절된 몸통 부분을 암시하고 있다. 그래서 새우의 형상

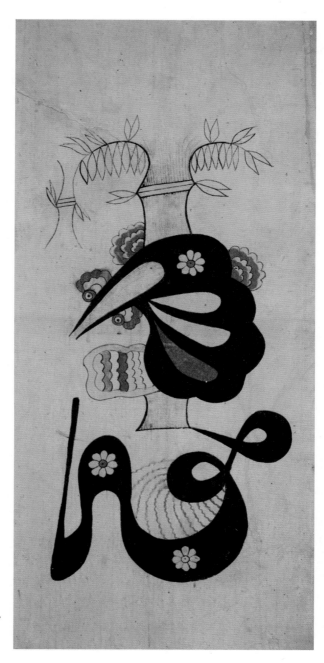

작자 미상, 「문자도」(8폭 병풍),
종이에 채색, 83×38cm,
19세기 중반, 개인 소장

이 잠시 지워지고, 문자로 착시되기도 한다. 아래에 배치된 '마음 심' 변과 같은 선상에서 문자로만 보이는 것이다. 새우의 몸통 부분은 네 개의 여백으로 나누어져 있는데, 맨 하단의 공간에만 붉은색을 칠했고, 나머지는 그대로 두었다. 꼬리 부분은 몸체와 달리 가는 선으로 윤곽을 그리고, 그 내부를 몇 개의 면으로 구분했다. 그리고 그 면은 물결무늬로 주름을 잡고, 약간씩 색차를 주었다. 한지의 바탕색과 보라색, 흰색, 붉은색, 그리고 다시 바탕색으로 이어진다. 새우의 아래쪽에는 대나무의 밑동을 단호하게 그렸고, 그 바닥 선이 '마음 심' 변의 획과 연결된다.

새우와 대나무 주변에는 마치 뭉게구름처럼 붉은색 꽃들이 피어 있다. 특히 새우의 머리 주변은 마치 옆에 핀 붉은색 꽃과 유사한 형태의 꽃잎이 눈 주변을 에워싸고 있다. 그런데 이것이 새우의 눈 주변을 묘사한 것인지, 눈가에 꽃이 부착된 것인지 구분이 잘 되지 않는다. 차이가 있다면, 새우 몸통 쪽의 꽃은 붉은색으로 칠한 부분과 칠하지 않은 부분으로 나누어져 있는데, 눈 주변을 감싼 꽃은 그와는 반대로 칠해져 있음을 볼 수 있다.

한편 새우의 머리 부분을 암시하는 비어 있는 공간은 보일 듯 보이지 않는 가는 먹선이 결을 이루고 있다. 그리고 새우의 새까만 몸통 내부와 '마음 심' 변의 획 안에는 연꽃을 닮은 꽃이 하나둘 박혀 있다. 마치 검은 자개장의 표면을 장식한, 나전으로 이루어진 꽃 이미지를 닮았다.

이 그림에서 흥미롭기도 하고 의아하기도 한 표현은 '마음 심' 변의 중간, 그 여백에 붉은색으로 물결무늬 줄을 그어둔 것이다. 흡사 진동하는 듯한, 심전도나 지진계의 선을 닮은 흐름은 안에서 바깥으로 동심원을 이루며 확

산되는 형국인데, 일견 수박의 껍질 무늬 같기도 하다. 무슨 의도일까? 이 비어 있는 부분을 그냥 두기가 못내 아쉬웠을까? 아니면 대나무 주변에 붉은색 꽃과 새우의 몸통 한 부분을 채운 붉은색 면과 자연스레 이으려는 구성의 차원에서였을까? 혹은 충성스러운 마음의 단호함을 시각화하려 한 것일까?

소박하고 단순한 그림 같지만 볼수록 묘한 매력을 풍긴다.

'의' 자로 편집한 집과 새,
꽃의 조화

사실 문자도는 서예·회화·디자인 등의 영역이 한데 어우러진 그림이다. 보통 '의義' 자 문자도의 경우는 '의' 자의 넓은 획 속에 『삼국지』의 유비·관우·장비가 도원에서 의형제를 결의하는 장면을 곁들여 그리거나 복숭아꽃만 그려 '도원의 결의'를 상징적으로 표현하는 것이 보통이다. 유비·관우·장비가 서로 의형제를 맺고 보국하며, 아래로는 백성을 편하게 하자면서 같은 날 죽기를 맹세하는 『삼국지』의 한 장면에서 따온 것이다. 그런가 하면 새 두 마리도 등장하는데, 이는 서로 어우러져 지저귀는 한 쌍의 물수리로부터 연원한다. 이는 『시경』, 「주남편周南篇」, '관저장關雎章'에 나오는 내용이다. 이른바 '관저화명關雎和鳴'이라는 화제의 시, 즉 "운다 운다, 물수리. 섬가에 물수리. 아리따운 아가씨, 사나이의 좋은 짝"이라는 시가 그것이다. 남녀간의 애정을 노래하고 있다. 사랑하는 남녀의 의리 역시 매우 중요한 것이었다.

문자의 서풍書風은 예서隸書와 전서篆書를 복합한 팔분체八分體 형식의 비백서飛白書에서 유래한 것이다. 그러면서 자획의 각이 예리한 면과 유려한 곡선미가 조화롭게 변형된 점 등 문자 자체의 장식성이 두드러진다. 형상의 변형과 장식성이

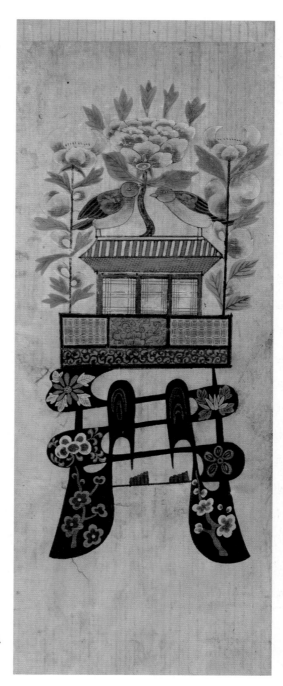

작자 미상, 「문자도」(8폭 병풍),
종이에 채색, 90.2×34.2cm,
19세기 중반, 개인 소장

강한 것으로 보아 19세기 문자도 병풍의 한 전형을 보여 준다. 무엇보다도 나는 첫눈에 색채 감각에 매료당했다. 특히 화면 상단에 그린 꽃과 잎사귀를 채색한 부분이 절묘했다. 차분하고 장중하면서도 품격이 있는 장식으로 빛나는 색채 감각이다. 꽃과 새, 집과 문자를 절묘하게 편집한 이 그림은 무척 세련되고 완성도가 높으면서 아름답다. 상단의 좌우대칭 꼴로 구성된 꽃은 축대와 사당 같은 집, 그 주위를 둘러싸고 가득 피어오른다. 곰삭은 색채의 맛이 무르익었다. 지붕 위로 꿈틀거리며 솟아오르는 줄기와 중앙에 잔뜩 피어 있는 꽃, 꽃송이 위로 다시 솟구치는 다섯 개의 잎사귀가 약동하는 생명력으로 가득하다. 꽃잎의 묘사와 잎사귀의 잎맥을 조성한 선들이 소박하지만 정교하다.

상단에 자리한 커다란 꽃 밑에는 두 마리의 새가 서로 마주 보고 있다. 이들의 다리는 지붕의 용마루 끝에서 그대로 직선으로 표현되어 있다. 이 가는 새의 다리 선은 그 옆에서 올라오는 꽃의 줄기 선과도 일치한다. 꽃의 줄기 선은 다시 축대 밑에 자리한 '의' 자를 이루는 문자의 획과 연결되어 하단으로 이어진다. 이렇듯 안정감과 탄탄한 구성의 배려가 절묘하게 결구되어 있다.

이 문자도는 '의' 자가 떠받치고 있는 집과 새, 꽃으로 이루어진 그림이다. 집

주변에 피어 있는 꽃의 색채와 묘사가 아름답고 운치가 있다. 절제된 데서 빚어진 화려함의 극치가 함께한다. 반듯하게, 먹선으로 정성껏 그은 기하학적인 직선이 집의 지붕과 문짝 등을 단단하게 만든다면, 그 옆에 자리한 꽃과 잎사귀는 부드럽고 유기적으로 구불거리면서 자아내는 팽창감으로 가득하다. 지붕에서 뱀처럼 오르는 선이 커다란 꽃을 피우고, 양옆의

꽃이 좌우로 엇갈리면서 꽃망울을 피우는 등 정상에서 꽃들이 합창하는 듯한 형국이다. 그런데 꽃잎의 묘사가 독특하다. 가운데 부분을 비워서 표현한 꽃잎이 마치 집게발 같고 호랑이 발톱 같은 형상을 하고 있다. 그래서 이 꽃은 벽사 辟邪의 의미를 은연중 상형한다. 가운데 부분은 점점이 작은 점을 찍어놓았다. 그것이 씨앗인지, 씨방을 은유한 것인지는 정확하지 않다.

흰색과 붉은색, 그리고 이 둘의 경계를 은은하게 풀어내면서 부드럽고 온화한 입체감을 연출하는 솜씨가 꽃봉오리에서 유감없이 발휘되어 있다. 꽃잎이면서 동시에 복숭아를 연상시킨다. 줄기에 매달린 잎사귀 또한 모양이 결코 동일하지 않다. 잎사귀들은 비좁은 틈에서 나풀대듯이, 활기차게 비집고 올라 피면서 생생한 운동감을 안겨 준다.

살이 통통하게 오른 새 두 마리는 커다란 꽃 아래에 자리 잡고 있는데, 왼쪽의 새는 부리로 꽃의 줄기를 쪼고 있다. 오른쪽의 새는 이 모습을 바라보고 있다. 새의 눈동자, 표정이 그대로 살아 있다. 머리와 날개, 부푼 배 부분의 채색역시 주변의 꽃과 녹색의 잎사귀, 지붕 색감과 조화를 이룬다. 두 마리 살찐 새의 풍요롭고 행복한 한순간이다. 볼수록 귀엽고 아름답다.

집은 정면에서 본 대로 그렸다. 거의 직선으로 마감한 생기 없는 구조물이지만 그 아래 자리한 축대는 장식이 화려하다. 평면의 벽면에는 온갖 길상문, 영기문, 운문 등이 촘촘하게 장식되어 있다. 매우 작은 공간이지만 그린 이가 지극 정성으로 채워 넣은 문양은 영험한 기운을 풍긴다. 이로 인해 이 집, 나아가 그림 전체는 형언하기 어려운 오묘한 기세로 가득하다. 그만큼 문양이 주술적으로 시술되어 있다.

어찌 보면, 이 그림은 세 개의 영역으로 구분된다. 생생한 꽃과 새, 정면으로 그린 도식적인 집, 그리고 그 아래 기호화된 문자가 그것이다. 이는 서로 다른

기법과 표현방법으로 그려 보는 맛을 더해 준다. 그래서 '의' 자를 상형한 문자
도이면서도 여러 개의 그림이 혼재된 상당히 복합적이고 풍성한 느낌으로 다가
온다.

하단에는 '의' 자를 이루는 아래 획이 자리
하는데, 그 내부는 다양한 꽃문양으로 장식되
어 있다. 검은 바탕에 화려한 꽃들이 만개했
다. 그래픽한 문자로 구성하되 내부를 비워두
지 않고 매화와 연꽃, 국화 등의 문양으로 채
워서, 마치 어둠 속에서 빛을 발하고 있는 것
처럼 연출했다. 미술에서 채색이란 어두컴컴한 동굴이나 무덤의 벽화에서 출현
한 역사를 갖고 있다. 그림은 어둠 속에서 발광하고, 빛을 내야 하는 것이다. 그
래서 환생한 죽은 이들이 빛 없는 무덤 안에서도 이미지를 볼 수 있었고, 그
이미지의 도움을 받아 전생의 삶을 복기하면서 영생할 수 있었다. 따라서 검은
바탕을 배경으로, 밝고 화려한 색채로 떠오른 꽃들은 오랜 채색화의 역사를 상
기시켜 주는 징표이기도 하다. 매우 구체적인 자연계와 식물계의 형상이 등장
하는 동시에, 추상적인 물상이 혼재해 있는 이 그림은 '의'로 표상되는 덕목의
이미지화에 기여하면서, 생명력으로 충만한 자연의 한순간을 화려하게 기념하
고 있다.

기하학적으로 디자인한
'의' 자의 조형성

이 그림은 현대적인 디자인 감각을 힘껏 뽐내고 있다. 깔끔하고 명징한 구성과 기하학적이고 치밀한 면분할, 세련된 색채 감각, 시원스러운 여백 처리 등에서 거의 압권이다. 오늘날도 이만한 그래픽디자인을 보기는 어려울 것이다. 군더더기 없는 간결하고 절제된 미감을 지녔으면서 정교한 장식성이 곳곳에 은닉되어 있다.

주조색은 검정색으로 그림 전체를 떠받치고 있다. 하단에 '의義' 자의 밑변이 버팀목처럼 자리하고 있고, 그 위에 삼각형의 안정된 구조로 이미지가 배치되어 있다. 여기서는 구체적인 재현 이미지를 사상한 채 추상적이고 기하학적인 면으로 이미지를 조형하고 있다. 더불어 차분하게 착색된 파스텔톤의 부드러운 색상이 기품 있고 고급스럽다.

새의 몸통과 날개 부분, 화병, 그리고 새들이 앉아 있는 구조물의 내부와 그 아래 직사각형 공간의 문양이 흥미를 자극한다. 나아가 '의' 자의 밑변 사이의 여백에 좌우대칭으로 그린 12개의 작은 면을 채우는, 가는 선으로 조형된 복잡한 문양도 그렇다. 공간을 구획한 후 공간의 외곽선을 따라 내부를 채워나가

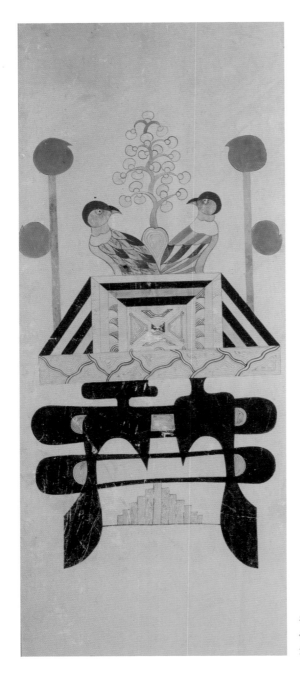

작자 미상, 「문자도」(8폭 병풍),
종이에 채색, 84×34.2cm,
19세기 중반, 개인 소장

는 식으로 마감했는데, 선은 파도 문양이나 구름 문양을 연상시킨다.

빈 공간을 강박적으로 채워나가려는 장식 의지가 엿보이지만, 또한 묘한 기운과 생명력, 무한함과 영속성을 보여 주는 선이기도 하다. 전체적으로 검정색으로 칠한 부분과 분홍색, 초록색 등의 색채를 엇갈리게 해서 엄격한 면분할을 시도했고, 그 내부 역시 파란색, 분홍색, 초록색, 황토색으로 나누어 칠했다. 차분하면서도 섬세한 차이를 발생시키는 색채의 조화가 눈에 띈다. 면의 내부를 채우는 문양은 아랫부분에 자리한 '의' 자의 획 내부에도 간간이 드러나 있고, 획 사이의 여백에 자리한 수직의 봉우리 같은 이미지의 내부도 채우고 있다. 그러고 보니 하단에서부터 위로 올라가 새 두 마리 사이에 있는 화병까지 이 문양이 연결된다. 그리고 그로부터 꽃이 터지듯 피어난다. 좌우대칭인 꽃의 줄기 묘사도 재미있지만 꽃송이의 형상도 무척 단순하면서 마치 귀걸이처럼 매달린 모습이 재미있다. 도식적이지만 간결하게 그린 디자인적 감각이 빛난다.

특히나 새의 형상이 압권이다. 서로 마주 보고 있는 눈동자와 표정이 매우 사실적인 데 비해 색면으로 구성한 몸통과 날개 부분은 추상적이고 기하학적이다. 새의 머리와 부리는 먹색과 진한 청색, 검정색과 회색으로 구분했는데, 이들 색의 조화가 대단하다. 서로 꼬리 부분을 맞댄 부분과 그 사이에서 핀 꽃의 연출이 돋보인다. 음양의 조화에 따른 새 생명의 잉태와 출산을 상징한다.

새의 날개는 묘사에서 차이를 두었다. 오른쪽의 새가 날개의 면을 색채의 차이로 나누고 있다면, 왼쪽의 새는 예리한 선으로 날개에 풍부한 변화를 주었다. 왼쪽 새가 보는 이의 앞쪽으로 쏠려 있기 때문에 크기를 확대해서 오른쪽 새와 거리감을 준 것도 흥미롭다. 새들이 머리를 갸우뚱거리며 고갯짓하는 모습을 본 이라면 이 그림이 얼마나 사실에 기초한 것인지 실감할 것이다.

화면 좌우측 끝에 자리한 것은 수직의 막대와 그 막대에 붙은 원형의 이미

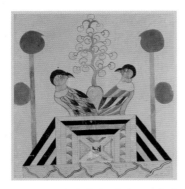

지인데, 분명 줄기에서 피어나는 식물의 모습을 형상화한 것이리라. 옅은 먹색으로 일정한 두께의 직선을 긋고, 그 옆에 좌우대칭으로 녹색의 커다란 원형, 끝이 삐친 원형의 형상을 붙였다. 이는 꽃이나 식물의 열매를 상형하기도 하지만 왠지 곡옥曲玉이나 누에의 형상을 떠올리게 한다. 그리고 이는 또한 두

마리 새 사이에서 자라는, 화병에서 피어오른 듯한 꽃의 형상과도 유사한 측면이 있다. 한편 좌우측에 먹선으로 그은 직선은 그대로 '의' 자의 밑변 획, 그러니까 굵고 묵직한 먹선으로 된 두 획의 형태와 일치한다. 자연스레 상단과 하단은 균형감을 이룬다. 그렇게 화면은 이등분되어서 하단은 검정색이 주조가 되고, 상단은 생기와 활력을 머금은 초록색의 기운으로 거듭난다. 볼수록 구성 체계와 디자인 감각에 거듭 놀라게 되는 그림이다. 이러한 감각은 타고나는 것이다.

'의' 자를 검은색과
붉은색으로 연주하다

이 그림은 검은색과 붉은색, 두 색이 화면 전체를 지배한다. 부분적으로 보라색이 사소하게 개입했다. 단 몇 가지 색만으로도 풍부한 색채의 신세계를 선사한다. '의' 자의 획에는 꽃송이를 배치했다. 앞서 보았던 새우가 들어간 '충' 자 문자도(158쪽 그림)와 동일한 작가의 그림이다. 같은 병풍에서 골랐다. 여백 부분을 꽃송이가 되도록 바탕 면을 검게 칠했다. 이 그림에서도 획의 배치와 구성에서 상당히 감각적인 그래픽 솜씨를 맛보게 한다.

단호하고 굵고 진하게 그은 획 사이에 집과 줄무늬, 점, 그리고 정확하지는 않지만 분명 식물 이미지를 연상시키는 흔적이 그려져 있다. 전체적으로 붉은색 물감이 번지고 퍼져 있는데, 아무래도 습기 탓으로 추정된다. 그렇지만 이 번지고 퍼진 부분이 묘한 회화적 맛을 자아낸다. 취급 부주의로 인한 얼룩이 나름 희한한 멋을 안겨 준 셈이다. 두 층으로 쌓은 듯한 직사각형 안에 장식한 문양이 무척 재미있다. 각각 좌우대칭으로 추상적인 패턴을 사용했는데, 주어진 공간을 비우지 않고 무엇인가로 채워서 장식하려는 순수한 욕망을 느끼게 해준다. 마치 건축물의 난간을 장식한 투각 문양을 연상시키거나 구름 문양을

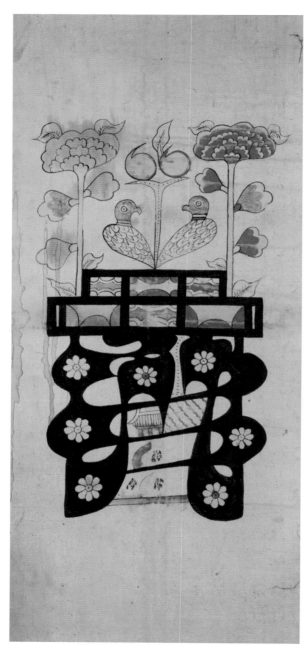

작자 미상, 「문자도」(8폭 병풍),
종이에 채색, 83×38cm,
19세기 중반, 개인 소장

186

떠올리게 한다. 이 직사각형 구조물 위로 꽃이 자라고, 한 쌍의 새가 마주하고 있다.

마주 보고 있는 새는 머리와 몸통만 단순하게 그렸다. 서로 몸이 붙어 있다. 부리와 눈의 묘사가 재미있고, 날개를 그린 선들이 매우 운율적이다. 머리는 보라색으로, 부리는 붉은색으로 칠했다. 목둘레에는 두 줄의 선이 그려져 있는데, 각기 다른 색으로 치장되어 있다. 새의 머리 부분은 보라색으로, 부리는 붉은색으로, 그리고 목은 흰줄과 붉은색, 두 줄로 구분되어 있다. 일정한 시간이 지나면서 흐려지거나 번져서 원래 상태를 알기가 쉽지 않다. 물감이 귀했기 때문인지, 정밀한 채색법을 구사하기 어려웠기 때문인지, 채색은 부분적으로 상당히 절제해서 칠했다. 아마도 궁중 화원이 아닌 민간의 화공 내지 민화를 그린 무명인들에게 재료는 늘 제한적이었을 것이다. 그 빈약하고 초라한 재료로도 충분히 놀라운 상상력과 불가사의한 미감을 마음껏 펼치고 있는 것 또한 민화의 특징이기도 하다.

이 그림에서 유난히 눈길을 사로잡는 것은 두 마리 새 사이에 솟아오르는 줄기와 두 송이의 꽃봉오리다. 쉼표나 꽃봉오리 같고, 과일이나 곡옥의 형태 같기도 한 형상이 재미있다. 그것이 접시처럼 벌어진 꽃받침대에 놓여 있다. 줄기는 매우 단순하게 그려져 있고, 그 안에 작은 점을 촘촘히 찍었다. 먹선으로 윤곽을 그린 후 붉은색으로 둘레를 두르거나 안쪽을 슬쩍 칠하는 방식으로 마감한 것이 꽃이다. 새의 양옆에 자리한 두 송이의 커다란 꽃 역시 좌우대칭으로, 흡사 한 쌍의 마주 보는 새처럼 직립해 있다.

잎사귀처럼 그린 꽃봉오리가 흥미롭고, 재미있는 것은 상단에 자리한 꽃 위에 잎사귀를 마치 귀나 날개처럼 붙여두었다는 점이다. 화면 중심부의 새 두 마리가 받치고 있는 꽃봉오리에도 역시나 한 장의 잎사귀가 펄럭거리듯이 붙

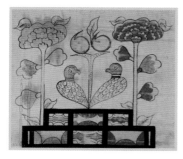

어 있다. 정적이고 단단한 구성에 배치한 출렁이는 듯한 잎사귀는 화면 전체를 무척 생동감 있게 만든다. 여기서도 '의' 자의 밑변의 획 사이에 떨리는 물결무늬를 붉은색으로 그린 점이 특이하다. 이 작가의 독특한 흔적이다. 앞서 살펴본 '충' 자 문자도에서 접한 것과 동일한 처리다. 특별한 의미가 있는 것인지, 자신만의 습관적인 처리인지, 아니면 사인에 해당하는지 알 수가 없다.

비록 보존 상태는 좋지 않지만 구성이나 선의 맛, 해학적인 새와 꽃의 형상이 매력적이다. '의' 자가 지닌 여러 이야기를 상징적인 도상으로 전하는 것이 이 문자도의 핵심적인 기능이지만, 이미 그림 자체로 충분한 회화성을 보여 준다는 점이 중요하다. 비록 특정한 텍스트에 종속되어 있거나 기생하기도 하지만, 그와 동시에 그림 자체의 힘과 멋, 맛을 구현해 내려는 의지가 가득 담겨 있다.

두 마리 새가 있는
혁필문자도

이 '의' 자 문자도는 거의 선禪적인 그림에 가깝다. 그야말로 벅찬 기운과 동세가 화면 전체를 사로잡는다. 순간적으로 그려낸, 써나간 흔적이다. 아마도 이 그림을 그린 이는 직관적으로 작업을 마감했을 것이다. 취중이었을까, 아니면 이런 그림을 많이 그리다 보니 자연스레 파생된 결과였을까. 능란한 편이기도 하고, 어딘지 소박하고 거친 야취가 묻어나기도 한다. 그런 경계가 매우 아슬아슬하다. 이른바 혁필화革筆畵 또는 비백서라고 하는 그림이다.

혁필화는 근래에 붙인 이름이고, 본래는 비백서라고 불렸다. 이는 비질한 자국처럼 희끗희끗하게 붓 자국이 드러난 글씨체를 지칭한다. 붓끝이 잘게 갈라지고 필세가 비동飛動한다고 해서 붙여진 이름이다. 비백은 중국 동한시대 학자이자 서예가인 채옹蔡邕, 133~192이 창조했다. 우리나라에서는 조선 후기에 비백서가 주로 민간에서 유행했다고 전한다. 실학자 유득공柳得恭, 1748~1807의 『경도잡지京都雜志』에는 "비백서는 버드나무의 가지를 깎아 그 끝을 갈라지게 하고, 먹을 찍어 '효제충신예의염치' 등의 글자를 쓴 것이다. 점을 찍고, 선을 긋고, 파임하고, 삐침을 마음대로 하여 물고기·게·새우·제비 등의 모양을 만든다"라고 적

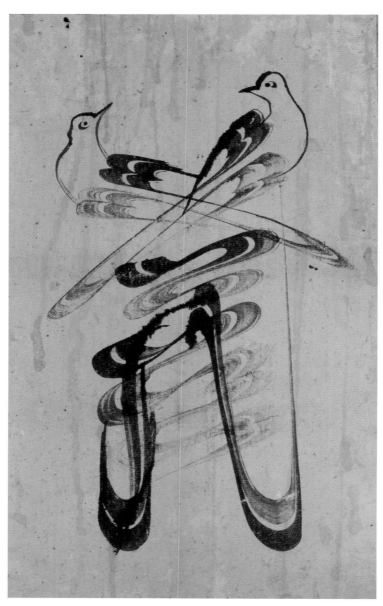

작자 미상, 「혁필문자도」(8폭 병풍),
종이에 먹, 49×30cm,
19세기 후반, 개인 소장

혀 있다. 이렇게 본래는 버드나무나 대나무로 쓰는 비백서는 근대에 와서 가죽이나 두꺼운 천조각에 여러 가지 색의 안료를 묻혀 그림이나 문양과 함께 그린 혁필화로 발전했다. 지금도 인사동 거리에서 혁필화를 그리는 이들을 만날 수 있다. 최정화1961~ 작가 같은 경우는 혁필화를 수집해 전시를 하거나 사진으로 촬영해서 작품으로 선보이기도 했다.

이 그림은 납작한 죽필竹筆을 종횡으로 자유자재로 사용하여 곡선, 파선波線, 직선을 자유롭게 구사한 것으로 보인다. 먹색 하나만으로도 풍부한 농담과 색의 차이, 선의 온갖 형세를 다 드러내고 있다. 순간적으로 그어 나간 선의 자취를 유심히 살펴보면, 선과 먹색의 풍부한 변화상을 만끽할 수 있다. 마주 보는 한 쌍의 새가 그림이라면, 나머지 부분은 날카롭고 단호한 선이 지나간 자취이자 문자를 연상시킨다.

먼저 새의 머리를 그린 후에 날개를 그리고, 먹의 농담을 조절해서, 먹을 찍어 밀고 나가는 도구를 감각적으로 운용하면서 '의' 자를 그리고 쓴다. 거의 신기에 가까운 선의 맛이 물씬 풍긴다. 그렇다고 현란하기만 한 것이 아니라 분명 먹과 선의 맛을 조율하는 나름의 절제와 균형 감각이 돋보인다. 이러한 선에서 옛 옹기의 표면에 시술한 선의 자취가 연상된다. 평생을 그어 이룬, 옹기의 추상적인 선 맛이 이 비백서에 흥건히 묻어 있다. 능란한 혁필화가가 시골 장터에서 그려 팔았던 민화일 텐데, 주문을 받아 그 자리에서 쓱쓱 그리는 묘기에 가까운 시연이 눈에 어른거린다. 한평생을 익을 대로 익은 선 하나를 온전히 구사하면서 보냈을 무명의 화공 내지 장돌뱅이 화공의 생애가 선연하게 부감되는 듯하다.

풍부한 색채와 이미지로 가득 찬
'신' 자 문자도

'신信' 자 문자도는 인간과 인간이 사회에서 관계를 맺는 데 필요한 인간의 언어, 인간관계의 지켜야 할 도리, 또는 규칙, 언약 등을 뜻한다. 그러니까 사람 사이에 언약과 말과 규칙을 믿고 지키는 덕목을 말한다. 그래서 '신' 자 문자도에는 새가 입에 편지를 물고 있는 모습이 등장한다. 여기서 새는 청조靑鳥 또는 흰기러기를 일컫는다. 청조는 서왕모 설화에 등장하는 상상의 새로, 얼굴은 사람, 몸은 새의 모습을 한, 이른바 조인鳥人이다. 한무제漢武帝 전기인 『한무고사漢武故事』에는 "칠월 칠일 홀연히 청조가 무제의 궁전에 날아들었는데, 동방삭이 말하기를 이것은 서왕모가 이곳에 온다는 소식을 알리고자 합니다"라는 기록이 나오는데, 이에 따라서 청조가 물고 있는 서신은 서왕모가 온다는 언약이자 믿음을 상징하는 징표가 되었다.

매우 화려한 색채로 조성된 울긋불긋한 그림이다. 무엇보다도 색깔이 맑고 환하다. 그만큼 눈에 띄는 그림이다. '믿을 신' 자를 형상화한 문자도이지만 '믿을 신' 자는 거의 사라지고, 이를 대신해 풍부한 색채와 흥미로운 이미지로 가득 차 있다. 화면 왼쪽에 석류나무와 편지를 물고 있는 새가 보인다. 그리고 석

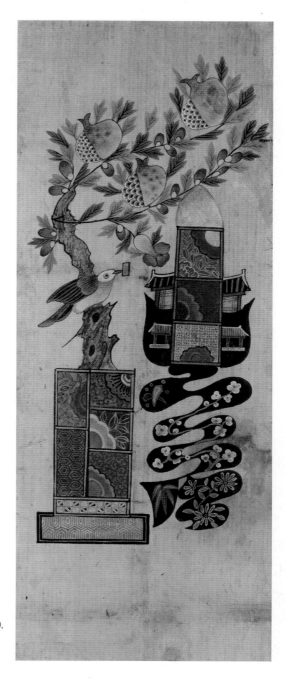

작자 미상, 「문자도」(8폭 병풍),
종이에 채색, 90.2×34.2cm,
19세기 중반, 개인 소장

류나무를 받치고 있는 단과 받침대는 거북이 등 문양(귀갑문)과 꽃, 영기문 등으로 빼곡하다. 작은 면을 문양으로 빈틈없이 채웠는데, 치밀하고 촘촘한 장식 욕구를 유감없이 보여 준다. 이 부분만을 확대해서 보면, 그 자체로 충분한 추상회화다. 식물에서 추출한 문양은 생명체가 증식하고 생장하는 형상을 모방하고, 기하학적인 선은 지속적으로 연결되어 반복되면서 순환과 영속적인 흐름을 암시한다.

그 위에 고목의 느낌이 나는 커다란 나무가 자리 잡았고, 위쪽으로 올라갈수록 커다란 석류가 가득 매달려 있다. 수묵으로만 그린, 거칠고 건삽한 붓질로 표면을 긁어나가듯이 표현한 나무에는 편지를 입에 문 새가 앉아 있다. 이른바 청조가 석류가 가득한 나무를 보고 있다. 새의 머리와 몸통, 날개 부위의 채색을 보면, 위쪽의 석류 색과 잎사귀 색을 고스란히 담고 있음을 알 수 있다. 새의 머리와 배 부분은 그대로 석류가 활짝 벌어져 알이 드러나는 부분과 일치한다. 석류는 내부의 가득 찬 씨앗을 보여 주기 위해 절반이 벌어져 있다. 무수한 씨앗은 이른바 다산과 풍요를 상징하고, 벌어진 석류는 이를 간절히 기원하기 위한 시각적 전략이다.

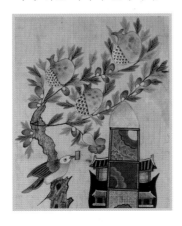

정면으로 그린 석류는, 특히 겉껍질이 흥미롭다. 석류의 실제 생김새 및 그 표면에 생긴 독특한 요철의 질감을 표현하기 위해 물감을 얼룩지게 칠했기 때문이다. 비록 윤곽선을 선명하게 그어놓았지만 석류의 내부는 물감의 농도를 달리해서 나름 입체감을 교묘히 살리고 있다. 석류 주변에는 방사형으로 잎사귀가 무성하게 자란다. 이 잎사귀는 녹색과 청색을

번갈아 칠해서 변화를 주었다. 그리고 그 사이사이에 씨앗이 알알이 박혀 있다. 상대적으로 작게 그린 나무에서 두 줄기로 뻗어나간 석류의 왕성한 생명력이 불거지는 중이다. 그것이 그림 상단에서 우산처럼 펼쳐져 있다. 바로 '사람 인人' 변의 획이다.

이 석류나무에 맞닿아 있는, 오른쪽의 뾰족한 봉오리, 그 솟은 기둥은 '말씀 언言' 변을 상형한 것이다. 특이하고 희한하게 솟은 일직선의 형상은 남근을 암시하는 것도 같고, 하단에서 솟구치는 기운의 결정을 보여 주는 것도 같다. 역시 오른쪽 중앙의 단에 그려진 다양한 문양과 장식으로 꾸민 세 개의 사각면이 있고, 그 양옆에는 집이 배치되어 있다.

짙고 까만 어둠과도 같은 획 안에는 꽃들이 가득 피어 있다. 구불구불한 획의 내부를 따라 나뭇가지가 그려져 있고, 그 나뭇가지를 따라 흰 꽃들이 팝콘이 터지듯 피어난다. 밤에 핀 매화꽃을 보는 듯하다. 획 아래쪽에 자리한 국화와 대나무는 다분히 사군자를 암시하는 이미지로 보인다. 상당히 정성을 들여, 주어진 면을 빼곡히 채운 그림이다. 더불어 수묵의 맛을 극대화한 나무와 꼼꼼히 채색한 부분이 조화를 이루고 있다. 한눈에 상큼하게 다가오는, 색채의 아름다움이 돋보이는 정교한 회화이다.

단색조에 가까운 '신' 자의
은근한 매력

이 그림은 민화적인 도상과 해학성으로 웃음을 유발한다. 상당수의 좋은 민화들이 즐거움과 희한한 매력을 안겨 주는데, 이 그림도 삼삼한 매력이 일품이다. 우선 통일된 차분한 색채가 눈에 번쩍 뜨인다. 심심하고 무심하면서도 절제된 통일감 속에 상당히 부드럽고 온화한 색채가 깊은 맛을 선사한다.

본래 '신' 자 문자도가 지닌 도상의 흔적은 거의 흐려지고 희한한 꽃나무와 조인鳥人, 그리고 편지를 입에 문 기러기가 서로 마주하고 있는, 매우 단순화된 장면으로 변형되어 있다. 더구나 색채까지 희박해서, 이 그림은 강렬한 색채와 도상의 상징적 의미가 앞서는 기존의 문자도와는 차원이 다르다.

어찌 보면, 참 어눌한 아마추어의 솜씨로도 보이지만 천진한 눈과 마음에서 비롯된, 놀라운 선으로 조형된 형태가 안기는 맛이 대단하다. 왼쪽에는 받침대인지, 화분인지 혹은 땅을 의미하는지 알 수 없는 작은 터에서 쑤욱 자란 나무가 있고, 나뭇가지 사이로 솜사탕처럼 부푼 꽃들이 달려 있다. 잎인지 꽃인지 구분이 애매하다. 줄기의 껍질을 표현하기 위해 작은 표식을 무수히 그려넣었다. 이는 조인의 꼬리 부분까지 연결된다. 아마도 조인의 꼬리까지 나무로 '착

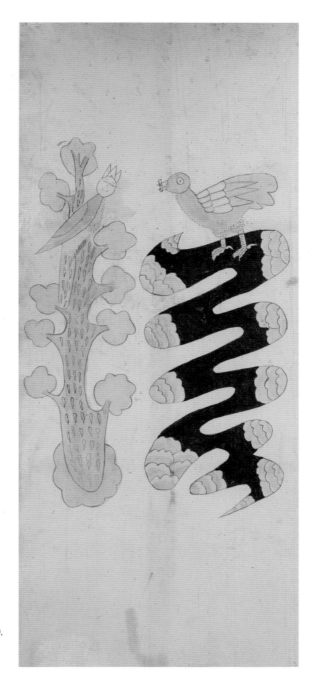

작자 미상, 「문자도」(6폭 병풍),
종이에 채색, 86×36cm,
19세기 후반, 개인 소장

각'을 한 것인지 모르겠다. 아니면 단조로운 색채로 이루어진 그림이기에, 도상
의 내부를 장식성 짙은 흔적으로 채우려는 의도일 수도 있겠다.

조인의 얼굴 표정과 머리 위에 정
자관과 유사한 삼각뿔 모양이 흥미
롭다. 얼굴 자체만 보면 유아기 아이
들이 흔히 그리는 사람의 얼굴을 연
상케 한다. '일一'자로 단순하게 눈
썹을 그리고, 점을 찍어 눈동자를 조형한 뒤, 삼각형의 도상으로 입을 벌린 듯
한 모습을 상형했다. 날개는 가장 단순한 선으로 표현했다. 목에서 배로 내려오
는 부분은 사선을 촘촘히 그어 털을 표현했다. 이 부분만 확대하면, 학령기 이
전의 유아가 그린 그림과 너무나 유사해 보인다. 이 조인을 바라보는, 다소 황
당하다는 듯한 표정을 짓고 있는 새는 작은 편지를 입에 물고 있다. 부리에 사
각형을 겹쳐 그려넣은 편지는 실제 물고 있는 모습이 아니라, 그림 그리는 이가
그저 물고 있다는 이미지를 보여 주기만 하면 된다는 선에서 절충한 표현인 것
같다. 이런 게 그림이다. 보이는 대로 그리기보다 전달에 치중하면 이렇게도 보
여 줄 수 있는 것이다.

새는 매력적이다. 민화에서만 접할 수 있는 회화성이 보인다. 선만으로 소박
하고, 꾸밈없이 그어놓은 것이 그대로 새의 윤곽이 되었다. 가는 먹선이지만 흐
릿한 먹색과 선 맛이 오묘하다. 정형화된 틀에서 벗어나 자기 식으로 먹선을,
모필을 구사하고 있다.

특히 새의 발 묘사가 압권이다. 단단하게 몸을 받치고 있는 새의 발목과 발
가락을 조형한 선의 힘찬 기세도 좋고, 억세고 강인해 보이는 새의 발톱 구조
가 정확하게 자리하고 있기에 그렇다. 목과 배 부분, 그리고 다리로 연결된 부

분은 매우 흐릿한 먹을 칠하고 잔선을 툭툭 그려넣어 잔털을 묘사하였다.

이 재미있게 표현한 새는 '믿을 신' 자의 '말씀 언訁' 변에 발을 딛고 서 있다. 따라서 '말씀 언' 변의 자취는 거의 확인하기 어려울 지경이다. 대신 하나의 덩어리로, 흡사 똬리를 튼 뱀이나 똥처럼 조형되어 있고, 그 내부는 검게, 어둡게 채색하였다. 좌우측 끝부분은 여러 겹의 선으로 구획한 면을 남기고, 담채로 흐릿한 노란색 바탕에 부분적으로 녹색 물감을 얹었다. 이것이 대충 채색한 것 같은 검은 먹색의 문자만으로는 이미지가 심심하다는 판단에서 그렇게 한 것인지도 모르겠다. 이 문자는 위에서 아래로 방향성을 지닌 삐침 선이 전체 흐름을 유도하며 모종의 기운을 지닌 공간으로 조성하고 있다. 아마도 민화 중에서 가장 색채를 아껴 쓰고 제한해서 쓴 단색조에 가까운 그림일 텐데, 그럼에도 불구하고 미묘한 변화를 배치한 심심함과 무심함 속에 도상의 해학성이 돋보이는 매력을 은근히 품고 있다.

일탈과 파격의 미,
제주 문자도 '염'과 '충'

　이 두 점의 문자도는 제주 문자도다. 육지에서 생산된 문자도와 달리 제주 문자도는 좀 더 과감하고 파격적이랄까, 기존 문자도에 비해 이질적인 느낌을 준다. 또 그만큼 야생적이고 천진하고 미완성적인 면도 강하다. 그런데 그것이 묘한 흥분을 동반하는 쾌감과 신기함을 안긴다. 기존 문자도가 도상의 상징적 의미를 비교적 선명하게 안겨 준다면, 제주 문자도는 그런 상징성이 흐려져 겨우 잔해만 남은 이미지가 출현한 것 같은 인상을 준다. 그려진, 쓰인 문자가 어떤 것인지 정확히 알기란 쉽지 않다. 분명 문자 해독에서 곤란을 겪은 이의 솜씨일 수도 있다. 대신 분방한 상상력과 놀라운 창의성, 의외의 미감이 번득인다. 육지로부터 벗어난 지리적 여건만큼이나 기존의 정형화된 틀에서 벗어난 일탈과 파격의 미가 제주 문자도의 매력이다.

　먼저, 이 그림(201쪽)은 아마도 '살필 염廉' 자를 쓴 문자도로 보인다. 이 '염'자 문자도는 노랑, 초록, 빨강의 삼원색이 눈부시게 생동한다. 색동의 색감이 마냥 환하다. 따스한 봄날의 기운이 확연히 다가온다. 꽃과 나비, 새들이 부산하게 피거나 날아다니는 생동감으로 충만하다. 화면을 삼등분해서 사각형의

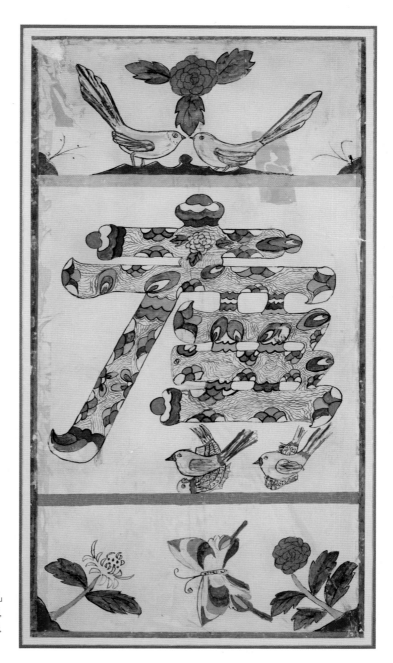

작자 미상, 「제주 문자도」
(8폭 병풍), 종이에 채색,
70×22cm, 20세기 전반,
개인 소장

면을 확보한 후 중앙에는 정사각형의 비교적 넓은 공간을, 상단과 하단에는 좁은 직사각형의 공간을 만들었다. 상단에는 새 두 마리가 서로 부리를 맞대고 있으며, 하단에는 나비 한 마리가 커다랗게 그려져 있다.

상단에는 붉은색 꽃이 세 개의 잎을 달고 있는데, 양옆 모서리에는 난^蘭 혹은 풀이 자라고 있다. 새와 난·풀이 자라는 바닥에는 붉은 황토흙이 봉긋하게 솟아올랐다. 여기서 두 마리의 새가 앉아 있는 땅은 독특한 형태로 융기되어 있어서 눈길을 끈다. 좌우대칭으로 자리한 이 부분이 양옆의 난·풀이나 한 쌍의 새와 붉은꽃의 잎사귀와 정확하게 대칭을 이루면서 균형감을 준다.

하단에는 노란 국화와 붉은 모란이 양옆 모서리에 자리하고, 가운데는 커다란 나비가 나는 장면이 묘사되어 있다. 모서리의 꽃들은 중심부를 향한다. 모서리에서 역삼각형으로 흙이 배치되어 있고, 그 속에 뿌리내린 꽃이 힘껏 피어나는 형국이다. 나비는 날고 있는 모습을 실감나게 보여 주고자, 위에서 본 모습으로 온전히 그렸다. 오른쪽에서 왼쪽으로 이동하는 시간의 추이가 손에 잡힐 것만 같다. 나비의 몸은 몇 가지 색으로 나누어 칠했다. 붓질이 대범하고, 색감도 나름 조화를 이루고 있다. 검정 선으로 윤곽을 대충 그리거나 녹색 선으로 마감한 후, 내부는 진하게 물감을 풀어 칠했는데, 노랑색, 청색, 초록색, 황토색과 고동색 물감이 흥건하게 밀착되어 있다. 정교하지는 않지만 대단히 매력적으로 그린 나비다. 특히나 부분적으로 여백을 두거나 제한적으로만 두른 윤곽선, 그리고 무척 예리한 선으로 더듬이와 몸통을 감각적으로 그린 부분이 압권이다. 무엇보다도 아래를 향해 살짝 꼬부라진 나비의 더듬이가 재미있게 묘사되었는데, 이를 통해 비행 속도와 방향성을 어느 정도 유추하게끔 해준다.

다시 상단의 그림을 보자. 한 쌍의 새가 대단히 활달하게 그려져 있음을 볼

수 있다. 좌우측의 새가 조금씩 다르다. 꼬리를 한껏 허공으로 올린 왼쪽의 새는 오른쪽 새에 비해 다소 날렵하다. 다리를 살짝 꺾어서 오른쪽 새를 사랑스럽게 바라보고 있다. 동세의 표현이 절묘하다. 오른쪽 새는 다소 부담스러운지 슬그머니 시선을 피한다. 고개를 돌리면 상대방이 상처받을까 봐 눈동자만 슬쩍 돌리고 있다. 우와!

매우 빠른 속도로 새의 윤곽을 거침없이 잡아낸 후, 마치 파스텔이나 크레용으로 채색한 것처럼 선으로 색을 입혔다. 그래서 새의 몸통은 비어 있으면서도 충분히 표현되어 있다는 느낌을 준다. 통통하게 살찐 새의 형상화는 가히 압권이다. 이 새를 보고 있으면, 작가가 대단히 감각적이고 빠른 손을 지닌 이라는 생각이 저절로 든다.

화면 중앙부에는 '염' 자를 상형한 문자가 자리하고 있다. 문자 내부는 온통 꽃과 꽃잎, 꽃봉오리 등으로 장식했고, 나머지 여백 역시 강박적일 정도로 가늘고 섬세한 줄 혹은 선을 그어 파문의 효과를 극대화하고 있다. '염' 자가 마구 진동한다. 사찰의 단청 장식을 연상시키기도 하고, 제삿상이나 혼례, 회갑 등의 잔칫상에 올리는 둥글납작한 색동색의 옥춘당玉春糖을 닮았다. '옥춘당'은 쌀가루로 만든 사탕으로, 여러 가지 빛깔을 맞추어 빚은 색구슬 사탕인데, 이를 연상시킨다. 독특한 장식과 문양이다. 노랑, 빨강, 초록, 황토를 주조색으로 사용하였고, 즉흥적이자 순간적으로 그렸다는 느낌을 준다. 그만큼 활달하고 거침이 없다. 여기에 쓰인 색들은 아마도 벽사의 의미를 지니고 있을 터이다.

그 아래 자리한 두 마리의 새도 무척 흥미롭다. 왼쪽 새는 또 다른 새 위에 올라타 있다. 아마도 짝짓기 중인 듯하다. 그런데 모양이 다소 이상하고 희한하

다. 아래 깔려 있는 새의 머리는 분명 새가 맞는데, 몸통은 물고기다. 오른쪽 새는 물고기를 잡고 있는 것이 확실한 반면, 왼쪽 새는 물고기 형체에 새 머리를 한 놈 위에 앉아 있어서 여러 가지 상상력을 자극시킨다. 좌우측 새의 형상이 모두 매력적이지만 왼쪽 새에 더 마음이 간다. 이 두 마리의 새 그림에서 모두 활달한 선과 즉흥적인 필치의 힘, 그리고 대담한 색채 구사 등에서 대단히 회화적인 맛을 감지하게 된다. 거의 크로키 수준으로 그린 새의 형상이기에 흡사 매직펜이나 사인펜으로 마구 그어 그린 그림 같다. 어떻게 해서 이런 그림이 가능했을까 싶다.

　무엇보다도 제주 문자도는 화면을 몇 등분으로 구획한 후, 그 안에 별도의 장면을 그린 점이 특징이다. 이는 다른 문자도에서는 보기 드문 현상이다. 그래서 이 그림 자체가 벽이거나 벽장, 병풍의 역할을 충분히 해내고 있는 것 같다. 상대적으로 규모가 작은 병풍인 동시에 하나하나가 독립된 프레임의 역할을 하고 있다. 이 그림 역시 마치 벽면을 정확하게 나누고, 그 벽에 그려넣은 벽화 같은 느낌을 준다. 하단에서부터 붉은색과 형광 느낌이 나는 핑크색, 밝은 하늘색, 다시 붉은색으로 이어지는 면을 분할한 선과 양옆에 짙은 청색을 두른 선이 벽면과 벽화적인 느낌을 강하게 고양시킨다. 주어진 종이에 그렸지만 이것이 벽에 설치되면 흡사 단단한 벽화와 동일시된다는 환각을 노렸는지도 모르겠다. 민화는 병풍으로 공간에 가설되거나 벽장 등에 부착되어 또 다른 벽의 구실도 했던, 유연하고 개방적인 구조이자 프레임이었기에 그렇다. 동시에 특정 문자도에 얽힌 상징적인 도상이 사라지고, 철저하게 화려한 색채와 장식적인 화조 중심으로 채워져 있다는 점도 특이하다. 또한 색채도 거의 날것 그대로다. 원색의 생경함이 적나라하게 구사되고 있다. 제주 문자도의 전형적인 특성을 온전

히 보여 주는 그림이다.

　　다음 그림(206쪽)은 '충' 자를 상형한 문자도다. 그러나 기존 '충' 자에 흔히
등장하는 도상은 죄다 사라졌고, 그저 자의적으로 장식한 문양만 가득하다.
사각형의 면을 만든 후, 다시 그 내부를 구획해 크게 세 면으로 나눈 화면은
각기 다른 장면을 품고 있다. 앞의 그림(201쪽)에서도 마찬가지였지만 각 면을
나누는 선은 서로 다른 색을 사용하였다. 사실 이 그림에 사용된 색채의 숫자
는 제한적인 데도 불구하고, 매우 화려하고 다채롭게 느껴지는 이유는 색을 조
각조각 나누어서 사용했기 때문이다. 즉 색채로 만든 모자이크 같은 활용에
따른 느낌으로 인해서다. 화면 중심부에는 '충' 자를 상형한 문자도가 자리하
고, 상단에는 나비 두 마리와 꽃, 하단에는 상 위에 주전자와 화병이 자리한 정
물이 그려져 있다. 이 정물화가 다소 특이하다. 문자의 내부는 온통 꽃과 꽃잎,
꽃봉오리 등으로 장식했고, 나머지 내부는 가늘고 섬세한 줄 혹은 선으로 파
문의 효과를 주고 있다. 나로서는 이 파문이 제주도의 바람과 거친 파도 같은
자연적 현상에서 비롯된 이미지나 장식이 아닌가 한다. 모든 화면은 역시 둥글
납작한 색동의 사탕색(옥춘당)을 연상케 하는 원색으로 채워져 있다.

　　상단에는 두 마리 나비가 날개를 있는 힘껏 펼쳐서 날고 있다. 그에 맞서듯
양옆 모서리에서 피어나는 풀도, 중심부에서 자라나는 꽃도 매한가지로 충만
하게 팽창하고 있다. 하단에는 경상經床으로도 보이는 개다리소반狗足盤을 정면에
서 본 시점으로 그렸고, 반면 청자 기형器形을 연상시키는 두 개의 병(화병, 주전
자)은 위에서 내려다본 시점이 적용되어 있다. 병의 주둥이가 보이도록 배려한
시점이다. 청색의 윤곽선으로 그린 병의 표면은 분홍색을 칠했고, 그 내부에는
모두 붉은색 꽃이 장식되어 있다. 생명을 품고 있는 병, 생명력을 회임하고 있

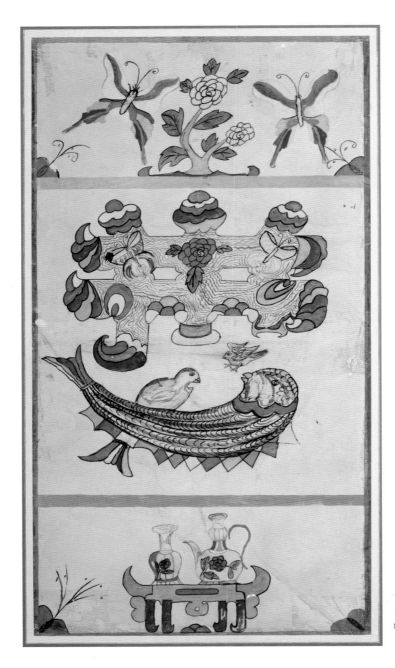

작자 미상, 「제주 문자도」
(8폭 병풍), 종이에 채색,
89×47cm, 20세기 전반,
개인 소장

는 공간이란 뜻일 게다.

　가운데 화면의 아래쪽 '마음 심心' 변 자리에 커다란 물고기가 누워 있고, 그 위에 새 한 마리가 앉아 있다. 순간 오른쪽에서 작은 새가 날아와 착지하기 직전이다. 그 순간을 생생하게 묘사하고 있다. 그러나 물고기는 머리 부분을 새처럼 그렸고, 올라앉은 새의 꼬리는 물고기의 꼬리지느러미처럼 그렸다. 물고기의 비늘 표현이 적나라하다. 그만큼 생생한 피부 묘사다. 문자의 내부를 채우는 예민하게 떨리는 가는 선의 묘사도 그렇지만 이 비늘 처리나 새와 물고기, 꽃과 기물 등의 묘사에서 보이는, 형태를 파악하고 겉잡아 내는 솜씨가 대단히 빠르고 활달하다.

　한편 새와 물고기는 서로 자신의 존재를 바꾸거나 새였다가 물고기였다를 반복하고 있는 것도 같다. 이런 인식은 다분히 고정된 존재론에서 벗어난 시선이다. 이른바 생성론적 시선이 엿보이는 화면이다. 모든 존재는 단일하고 고정된, 확고한 세계를 보유하고 있는 게 아니라 서로 순환하고 겹쳐진다. 거대한 우주의 생태계 안에서 모든 존재는 순환론의 그물망 안에서 돌고 돈다. 그런 시각이 은연중 표현되었다.

붉은색 점박이
제주 문자도, '예'와 '신'

이 두 점 역시 소박하고 특이한 제주 문자도다. '예禮' 자와 '신信' 자를 상형한 문자도인데, 역시 이 그림도 화면을 삼등분하였다. 희미한 선으로 분할한 후, 상단에는 정자관程子冠을 연상시키는 집 한 채와 하단에는 새 두 마리, 혹은 정물을 그렸고, 화면 중앙에 각각 '예' 자와 '신' 자를 그려넣었다.

첫 번째 그림(209쪽)은 '예도 예' 자를 상형한 문자도로 보인다. 그런데 '예' 자 자체를 엉터리로 써넣었다. 이 작가의 그림에서 매우 독창적인 부분은 전체적으로 짙은 분홍색 점을 자잘하게 흩뿌려 놓았다는 점이다. 마치 깨를 뿌려놓은 듯 문자와 하단에 자리한 새 두 마리의 몸통이 죄다 분홍색 점으로 가득하다. 제한적으로 사용한 먹을 제외하면 그림은 온통 작은 점으로 채워져 있다. 어쩌면 이 점은 한정된 물감, 색을 보완하려는 차원에서 사용된 것 같기도 하고, 달리 그림을 채울 수가 없어서 그저 점으로 때웠다는 느낌도 준다. 그러나 이 점은 또 얼마나 매력적인가? 화면을 삼등분한 흐릿한 청색 물감으로 그은 선이 지나가 있고, 이는 상단에서부터 집과 문자, 새 두 마리를 각각 가두어놓고 있다. 평면에 각기 다른 공간과 세계가 세로로 이어져 있다. 이질적인 시공

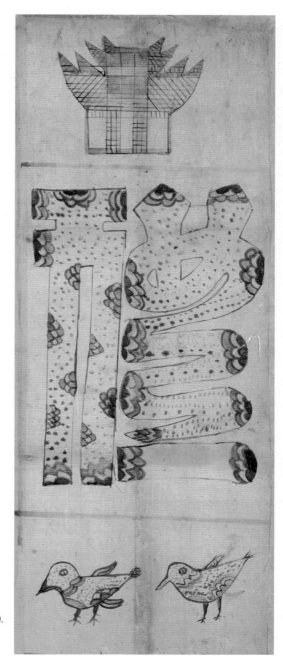

작자 미상, 「제주 문자도」(8폭 병풍),
종이에 채색, 93×37cm,
20세기 전반, 개인 소장

간이 한 화면에서 자유롭게 넘나든다.

　집과 문자, 새는 각기 고유한 존재감을 지닌 채 직립해 있고, 각자의 고유한 이야기를 노출한다. 사실 문자도로 보기에는 너무 허술하고 마구 그린 그림으로 보일 수도 있다. 그럼에도 나를 사로잡은 것은 하단에 자리한 두 마리 새의 형상화다. 고개를 숙이고 땅바닥에 흩어진 모이를 찾는 듯한 이 모습은 가히 동심에서 우러난 천진함의 미학으로 빛난다. 나름 자신이 보고 관찰한 새를 공들여 그렸는데, 상투형으로 길들여진 게 아니라 철저히 자기 감각과 감수성으로 뽑아내고 있다는 점에서 경이롭다. 앞발을 내밀고 전진하려는 포즈를 취한, 오른쪽에 자리한 새를 보라. 특히 꼬리 부분으로 갈수록 먹선을 빠르게 뽑아서 갈필 효과를 주고 있는 부분은, 분명 속도감 있게 걸어가는 새의 동세를 표현하고자 하는 배려에서 나온 표현이다. 그러고는 꼬리에 힘을 줘서 진한 먹선을 갈라지게 그었다. 그만큼 먹색의 강약, 먹의 농담에 변화를 주고 있다는 얘기다. 새를 그린 윤곽선 안에는 분홍에 가까운 붉은 점을 마구 찍었는데, 묽은 물감의 농담 변화가 초래하는 변화무쌍함이 점을 활력적으로 만든다. 먹과 약간의 푸른빛이 감도는 색채를 슬쩍 칠하고 붉은색 점을 찍어 그린 새의 묘사만으로도 회화적 맛이 진하다.

　화면 상단에 자리한 작은 집은 사당으로 보이는데, 외형이 마치 정자관과 유사하다. 정자관은 본래 당건唐巾이라는 중국제 관모의 하나로, 사각형의 높은 내관에 밖에 다시 파상波狀의 수繡를 덧붙여 처리한 관이다. 즉 물결과 같은 모양의 수를 붙여나간 것이다. 두 겹에서 세 겹, 심지어 네 겹까지 관에 변화를 준 경우가 있다. 실내나 가정에서 갓을 쓰는 번거로움을 덜기 위해 쓴 모자다. 정자관 형태를 연상시키는 건물의 처리가 흥미롭다. 다른 부분은 모조리 생략

한 채 가로세로의 선을 교차시키거나 선으로 죽죽 그어 만든 형태로, 그 안에는 직선과 사선, 그물선 등을 그어 채웠다. 여기서도 핑크에 가까운 붉은색과 녹색에 가까운 흐린 청색 물감만 담백하게 칠해져 있다. 문자의 내부도 역시 점으로 채웠고, 다만 각 획이 끝나는 모서리 부분에 단청무늬 같은 장식을 풀어 넣었다. 진한 먹색과 흐릿한 청색, 투명한 붉은색만으로 그린 이 그림은 빈한한 재료라는 조건에서 나온 최상의 그림이다. 제한된 재료 안에서도 묘미를 살려 독창적인 회화로 발현시킨 것이 제주도에서만 볼 수 있는 문자도다.

섬이라는 제한된 지역 환경과 지역 문화 속에서 발전한 제주 문자도는 독특한 구도와 상징물로 다른 지역의 문자도와 확연한 차이를 보여 준다. 그림 도구에서도 차이는 뚜렷한데, 우선 글자의 외곽선을 먹으로 그린 후, 그 안에 못이나 대나무 꼬챙이, 돗자리를 짜던 풀을 사용해서 꽃, 단청, 파도무늬 등을 그렸다.

다음으로 '믿을 신' 자를 상형한 문자도(212쪽)의 경우는 앞의 그림(209쪽)과 동일한 구성이지만 차이점은 하단에 그려진 그림이다. 여기서는 이른바 정물로 볼 수 있는 그릇과 술병이 등장한다. 가운데에는 커다란 그릇 위에 두 개의 병이 서 있고, 양옆으로 각각 원형, 각이 진 접시가 자리하고 있다. 두 개의 병의 입구는 새의 부리처럼 갈라져 있다. 양옆에 놓인 접시에는 원형의 음식물이 담긴 것처럼 보인다. 여기서 흥미로운 것은 가운데 접시에 놓인 두 개의 병을 채우고 있는 붉은 점이다. 이 점들이 양옆에 자리한 원형의 음식물로 날아가고 있다. 병에 담긴 물을 양쪽의 접시에 붓고 있는 것인지, 술잔에 술을 붓고 있는 것인지 알 수는 없다. 내부를 투명하게 보여 주는 이 병과 원형의 음식물은 꽃가루처럼 나는 붉은 점으로 가득 채워져 있고, 서로 연결되어 있다. 정병淨甁의

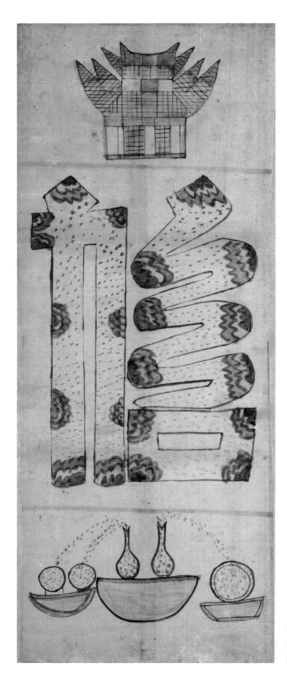

작자 미상, 「제주 문자도」(8폭 병풍),
종이에 채색, 93×37cm,
20세기 전반, 개인 소장

형태를 닮은 병들은 음식물을 제공하는 근원의 존재라는 메시지인 것 같다. 그림에서만 가능한 장면을 보여 주는, 작가의 상상력이 흥미로운 지점이다. 아마 문자도이면서 제사용 병풍으로 대체해서 사용한 그림이었을 것만 같다.

회화적인 기교가 가장 돋보이는
제주 문자도, '효'

 조선 후기에 문자도가 급속히 유행하면서 지방으로도 확산되었다. 그에 따라 강원도, 경상도, 전라도, 제주도 등지에서는 지역의 정서와 풍토에 맞게 변모되고 있음을 볼 수 있다. 그중에서도 제주 문자도는 가히 파격적이고 혁신적이다. 아마도 이 그림은 제주 문자도 중에서도 가장 이례적인 그림일 것 같다. 형상과 색채, 문자의 도상이 모두 특이하다. 제주 문자도 자체가 워낙에 파격적이고 이질적이지만 이 그림은 그중에서도 독특하면서도 조형적으로 매우 단단하다. 그러니까 회화적인 완성도가 가장 높은 편에 속한다. 제주 문자도를 그린 이들 중에서도 그래픽적 감각과 상상력이 매우 탁월한 이가 아닌가 싶다. 문자도 중에서 그 유례를 찾기 힘들 정도의 독창성이 번득인다.

 사각형 화면 안에 다시 화면을 설정하고 네 모퉁이에 격자형의 기하학적 문양을 창살문처럼 그려넣었다. 그래서인지 마치 문창살에 그려진 그림인 듯도 하고, 이 자체로 완벽한 프레임에 담겨 있다는 느낌도 든다. 내부에는 화면을 이등분해서 상단에는 효와 관련한 고사에 흔히 등장하는 대나무와 잉어를 그렸고, 하단의 '효孝' 자는 모양이 마치 박쥐가 날개를 활짝 편 듯한 형상을 닮

작자 미상, 「제주 문자도」(8폭 병풍),
종이에 채색, 97×39cm,
19세기 후반, 개인 소장

왔다. 무엇보다도 문자의 그래픽이 독창적이다. 효와 연관된 대나무와 잉어가 등장한 것으로 보아 이 문자도는 다른 제주 문자도에 비해 기존 문자도의 형식에 비교적 충실하다. 그러나 조형적 차원의 배려에서 그만의 특이함이 있다.

'효도 효' 자를 상형한 꼴이 참 흥미롭다. 무엇보다도 검은색으로 칠한, 두께를 지닌 문자 꼴의 외곽선을 다시 연결해 경계를 마감한 점이 특이하다. 이런 '효' 자는 낯설고 생경하다. 문자를 나름 독창적으로 해석해서 쓰고 그렸다. 상당히 공을 들인 조형이자 디자인이다. 정확하게 좌우대칭 꼴로 펼쳐진 문자는 고문자古文字 꼴의 흔적을 상기시키고, 전서의 흔적도 떠올리게 한다. 문자에 대한 조예가 만만치 않다는 방증이다. 동시에 이를 거의 디자인적으로 처리하고 있다. 외곽선 안을 채우는 진한 먹이 대담하고 활달한 필세를 동반하면서, 문자 자체의 힘을 가시화한다. 문자란 단지 특정한 의미나 내용을 전달하는 데 그치는 것이 아니라 이미 그것 자체가 보이지 않는 것을 발화시키는, 주술적인 힘을 지닌 존재다. 그래서 문자는 거의 마술적이다. 언어나 문자는 영적인 힘을 지니고 있다. 일종의 부적인 셈이다. 그러니까 문자가 의미하는 내용과 같은 일이 생긴다고 믿는 것이다. 이 문자가 바로 그런 힘을 보여 준다.

다소 정형화된 틀에 의해 완성된 문자가 엄정하고 추상적이라면, 사당에 그려진 그림은 그와는 정반대로 풍부한 회화성으로 가득하다. 무엇보다도 바위와 물고기 그림이 일품이다. 웃고 있는 듯한 표정 하며, 물고기 입에서 뿜어지는 물방울인 듯한 표현도 신선하다. 물고기 형태를 보면, 비늘이 정교하고 섬세한 묘사가 놀랍다. 비늘의 표면을 처리하기 위한 물감의 번짐과 얼룩 처리는 추상적인 효과를 연상시키는 한편, 전체적으로 상당한 기교가 번득인다. 그러한 효과를 자유자재로 구사하는, 기량을 마음껏 뽐내고 있는 그림이다. 대나무의 몸통과 줄기 묘사가 단순하면서도 정확하다. 서로 다른 색을 내고 있는 잎

사귀와 굵기를 달리하며 배치된 대나무 줄기와 마디 등의 형상도 매우 사실적이면서 개성적으로 그렸다. 전체적으로 부드럽고 온화하며 완벽한 조화를 이룬 색채 감각이 매력적이다. 부드럽게 곰삭은 색채, 유사한 색상끼리의 연접된 효과, 차분하고 밀도 높은 색의 깊이를 보면, 이 작가는 분명 뛰어난 색채 감각의 소유자임에 틀림없다. 이러한 경지는 배워서 익힌 것이라기보다 스스로 장애를 극복하고, 보이는 것을 힘껏 표현하려는 데서 체득한 경지라고 할 수 있다. 묘수다.

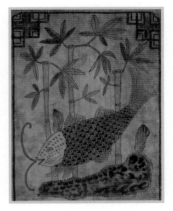

앵두나무와 할미새가 빚은,
'제' 자의 우애

화병에 꽂힌 꽃나무에 두 마리 새가 앉아 화면 오른쪽을 보고 있다. 그림은 왼쪽에는 장식성이 뛰어난 화병과 나무, 새, 그리고 오른쪽에는 문자의 획과 그 위에 분홍색과 청색의 꽃과 잎사귀가 절묘하게 배치되어 있다. '공손할 제悌' 자라는 문자를 형상한다기보다 새와 꽃 그림 자체만으로도 대단한 매력을 지녔다. '제'는 형제간의 도리, 즉 서로 도우며 우애롭게 살아야 한다는 덕목을 품고 있다. 이 문자도에는 '척령鶺鴒'이라고 하는 할미새와 '상체常棣'라고 하는 산앵두나무가 등장한다. 할미새와 산앵두나무가 형제간의 우애를 상징하는 소재로 등장하기 시작한 것은 『시경』에서 비롯되었다.

"환하게 빛 넘치는 산앵두꽃 피었네. 세상사람 중에서 형제 같음 또 없네. 들의 할미새 호들갑 떨듯 형제 어려움 급히 구하네. 아무리 좋은 벗 있어도 그럴 땐 탄식만 하리. 집마다 화목하여서 처자들 즐거우려면, 형제의 도리 생각해보게. 그게 앞섬을 알게 되리"(『시경』, 「소아」, '상체편').

할미새는 제비의 일종으로, 꼬리는 길고 부리는 뾰족하며 등은 청회색이고 목 밑이 검다는 특징이 있다. 할미새가 갈 때는 꼬리를 흔들고 날 때는 울기를

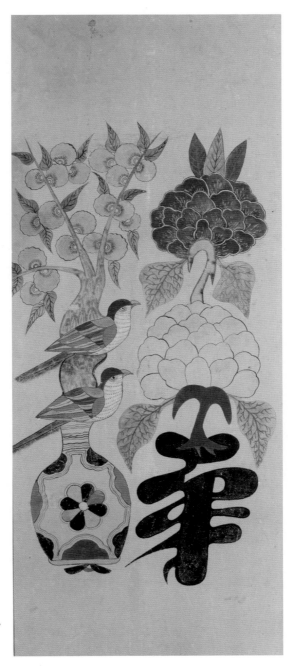

작자 미상, 「문자도」(8폭 병풍),
종이에 채색, 83.5×34.3cm,
19세기 후반, 개인 소장

끊이지 않는데, 이 모양이 매우 급한 일에 서로 도우는 듯하다고 해서 갑자기 닥친 형제간의 어려운 일에 비유한 것이다. 그리고 산앵두나무는 줄기가 길어 꽃이 아래로 늘어지면서 꽃받침이 서로 함께 모여 환하고 밝게 핀다. 이 모양을 형제간의 우애에 비유한 것이다. 따라서 '제' 자 그림의 할미새는 보통 '제' 자의 '심방忄' 변의 두 점을 대신하여 두 마리 할미새를 그리고, 산앵두나무는 '제' 자의 윗부분에 붙여 그리거나 글자의 획 속에 그린다.

그러나 민화의 문자도는 대부분 본래의 형상에서 벗어나 자의적으로 그려지고 변형을 거듭한다. 실은 이것이 분방한 상상력을 통한 자유로운 변형의 산물인 민화의 참맛이기도 하다. 그리고 민화는 규범을 충실히 따르지 않으면서도 그것이 무엇을 뜻하는지를 서로 공유만 해도 다 알게 되는 다소 넉넉한 여유와 인심에 바탕을 두고 있다. 이는 겉모양의 충실한 묘사보다 상징적 의미의 표현이 더 큰 관심사인 데서 연유한다.

다시 그림으로 돌아가 보면, 왼쪽에 자리한 커다란 화병 한가운데에는 8엽의 꽃잎이 달린 꽃이 장식되어 있고, 그 주변에도 또 다른 꽃의 형상이 배치되어 있다. 그런데 이 꽃은 반쯤 잘린 모양이다. 이 모두가 특이한 화병 장식 문양이다. 둥근 화병이지만 이러한 장식으로 인해 병은 평면으로 다가온다. 문양 사이로 자잘한 선들을 겹쳐 그렸다. 이 때문에 꽃들이 진동하거나 생명력으로 파르르 떨고 있는 것만 같다. 화병 밑바닥에는 꽃이 피는 듯한 이미지가 자리하고 있다. 검정 꽃잎이 주가 되는 가운데 녹색과 분홍빛, 그리고 붉은색이 칠해져 있고, 청색·빨강색·초록색의 가는 줄이 그 사이에 파문波紋처럼 그려져 있다. 꽃잎이 팽창해서 앞으로 돌출되는 형국이다. 병의 목 부분에도 이 줄무늬를 반

복해서 그렸다. 그리고 이 선은 그 위에 자리한 새들의 날개를 장식하는 색으로 자연스레 연결된다.

지극히 섬세하게 마감한 새의 형상이 유난히 눈에 띈다. 새 이외의 사물이 유연한 곡선과 유기적인 형태감을 보여 준다면, 새는 도식적이고 단호한 면분할과 섬세한 채색으로 공을 들였다. 머리 부분에는 반점이 있고, 부리는 아래쪽으로 약간 구부러져 있다. 목에서 배 부분까지는 하얀 바탕에 작은 붉은색 점을 가지런히 찍었다. 왼쪽에서 오른쪽으로 커브를 그리며 찍은, 이 점의 방향에 힘입어 우리는 부푼 새의 배, 그 곡선의 입체감을 착시적으로 확인한다. 특별히 공을 들인 날개는 면분할을 해서 모자이크처럼 여러 가지 색을 나누어 칠했다. 지극한 정성이 스며든 부분이다. 새의 꼬리 부분은 희한하게도 나무 처리와 동일하게 수묵 선염으로 마감했다. 그래서 새의 꼬리는 언뜻 나뭇가지와 구분이 되지 않아 혼동을 주기도 한다. 어쩌면 새의 몸통, 머리와 날개, 배 부분에 주목하라는 배려인지도 모르겠다.

화병에서는 앵두나무가 자란다. 나뭇가지에 바로 꽃이 다닥다닥 붙어 있는 것이 바로 앵두꽃이다. 전하는 이야기에 따르면, 세종대왕이 앵두를 즐겨 먹었다고 한다. 세종대왕이 세자였던 시절, 세종의 맏아들 향珦(후에 문종)은 후원에다가 앵두나무를 심고 직접 가꾸어 앵두가 익을 5~6월이면 직접 따서 아버지에게 올렸다. 그래서 세종대왕의 능 주변에는 앵두나무가 있다. 앵두가 잘 익는 시기는 단오 때로, 5월 초하루 종묘에 앵두를 제물祭物로 바쳤다는 기록이 있다. 그러니 앵두는 제물이기도 했다. 앵두는 본래 꾀꼬리가 먹으며 복숭아와 유사하게 생겨서 '앵도鸎挑'라고 부르기도 했다. 앵두나무의 꽃말은 '오직 한 사랑'이다.

수묵으로 번짐 효과를 이용해 나무의 결을 만들었는데, 줄기는 세 방향으로 힘차게 솟았다. 그 가지 사이로 앵두꽃이 촘촘히 달려 있다. 부드럽고 온화한,

보랏빛이 섞인 분홍빛 톤의 앵두꽃잎이 탄성처럼 피어나고, 그 사이로 뾰족하게 솟은 잎사귀가 예민하게 흔들린다. 앵두꽃은 서로 마주 보며 피었는데, 그 모습이 무척 우애롭고 사랑스럽다. 그래서 옛사람들이 앵두꽃에서 사랑과 우애를 떠올렸는지도 모르겠다.

더욱 흥미로운 것은 오른쪽에 자리한 두 개의 꽃과 실핏줄처럼 잎맥이 드러난 잎사귀의 표현이다. 잎사귀의 내부를 채우는 가는 선들은 다소 과할 정도로 세심하다. 분홍꽃의 잎은 주황색의 색선으로, 청색꽃의 잎사귀는 청색으로 최대한 정확하게 잎맥을 재현하고 있다. 맨 위에 자리한 세 개의 잎사귀는 중앙에 녹색 잎사귀를, 양쪽으로 청색 잎사귀를 각각 배치하여 균형을 이루고 있다.

청색과 연한 핑크색의 두 꽃은 커다란 연꽃 같기도 하고, 봉긋하게 솟은 고봉밥이나 상승하는 기운의 형상을 닮았다. 반면 분홍꽃과 청색꽃의 꽃잎은 전혀 다른 방식으로 칠했다. 분홍꽃은 전체적으로 온화하고 투명하게 연한 분홍색을 칠했다면, 청색꽃은 흥건한 물의 농담 변화를 적극 이용했다. 먹선으로 그은 꽃의 윤곽선 안쪽을 묽게 칠하면서 잎의 미세한 결, 그 방향은 여백으로 남겨두었다. 탐스러운 꽃이자 부풀어 오르는 덩어리다.

줄기의 표현도 사뭇 초현실적으로 변형되었다. 연한 먹을 번져 이룬 상단의 줄기가 괴이하게 구부러져 있다면, 짙은 청색으로 마감한 아래쪽의 줄기는 매우 평면적이다. 전체적으로 하단의 문자 획에 뿌리를 내리고 핀 두 송이의 꽃과 그 위에 뾰족하게 솟아 있는 세 개의 잎의 구성은 상층부로 올라가 절정을 맞이하는 기운의 형상화로 보인다. 무엇보다도 색채의 조화가 아름답고, 새와 앵두꽃, 탐스러운 두 송이 꽃의 묘사가 일품이다.

산수도

전통 회화에서 가장 많이 그려졌고, 오랫동안 그린 화목畵目이 바로 산수화다. 산수화 역시 유교 이념을 반영하는 도상화이면서 문인 취향이 가미된 그림으로, 현실에서 산중은거의 효과를 가상적으로 창출하고자 한 맥락에서 그려졌다. 유교 문화권에서 선비들은 과거에 급제하여 관직에 나가 군신의 도리를 다하는 것이 사회적 책무이자 목표였으나 심상적인 면에서는 풍류와 탈속적인 은거를 이상으로 삼았다. 심산유곡에 집을 짓고 매란국죽梅蘭菊竹, 파초 등의 화초를 키우며 술과 차의 향을 음미하고, 희귀한 고서를 수집하며 독서하는 한편 시·서·화와 고기물古器物을 완상하며 지내는 것이 최상의 삶이었다. 이는 유교적 이념과 노장자적 사유를 한 몸에 거느리고 공유한 것이다. 한편 가족을 부양하고 사회적 책무를 다해야 하는 현실적 삶과 탈속적인 은거는 상충하기에, 이를 가상으로 실현하는 일련의 장치가 바로 산수화였다. 산거山居의 주거환경을 속세의 주거환경에서 실현하고자 한 것이다. 그 방편의 하나가 사랑방을 꾸미는 일이었고, 여기에 문방도와 산수도를 곁들였다. 이러한 문화는 일반인들에게도 흘러들어 민화에 적극 투영되었다.

민화 산수도는 중국의 대표적인 절경으로 꼽히는 중국 후난성 둥팅호 부근의 샤오샹 경치를 여덟 장으로 그린 「소상팔경도」가 가장 많았고, 이것의 '조선 버전' 격인 '관동팔경도'와 금강산 그림이 뒤를 이었다. 민화 산수도는 기본적으로 조선 후기에 나타난 실경산수와 문인의 기행사경紀行寫經 풍조를 반영한 것이기도 하다. 또한 우리 자연에 대한 자부심과 애착, 기호를 바탕으로 한 것이자, 명승경관을 유람하면서 몸과 마음을 이 땅과 물에 일치시키려는 간절함도 묻어 있다.

선적인 풍미 가득한,
블랙홀 같은 산수도

　엷은 수묵으로만 그려진 이 산수화는 10폭 병풍 중에서 골랐다. 내가 접한 민화풍의 산수화 중에서 가장 희한한 그림으로, 설명할 수 없는 오묘함이 서려 있다. 이른바 선적인 풍미가 가득하다. 화면에는 소박한 이미지가 부유하는 가운데, 드넓은 여백이 자리하고 있다. 네 개의 공간이 순차적으로 펼쳐져 있고, 맨 윗부분에는 세 개의 산봉우리가 솟아 있다. 멀고 아득한 거리에 자리한 봉우리들은 구름을 뚫고 서 있는데, 각기 모양이 조금씩 다르다. 산의 중간 지대에는 구름이 걸쳐져 있음을 볼 수 있다. 그러고는 다시 일정한 공간과 거리를 두고 아래쪽으로 두 개의 산봉우리가 전개된다. 산의 정상 부분은 검은 돌인지 혹은 나무인지 알 수 없는 소재가 얹혀 있다. 이 낮은 산을 사이에 두고, 사슴 두 마리가 마주하고 있는 형국이다. 땅에서 약간 위로 부유하는 사슴의 등에는 작은 점이 여럿 찍혀 있다. 그 밑에 전개되는 장면은 커다란 호수나 물가로 표현된다. 빈 배가 노를 꽂은 채 떠 있다. 그 아래쪽에는 산으로부터 파생되어 길게 나와 있는 지표 위로 건물들과 나무, 그리고 매어놓은 배가 있다. 그 아래쪽에도 두 채의 건물이 있고, 역시 길게 자리한 나무가 서 있다. 화면 하단

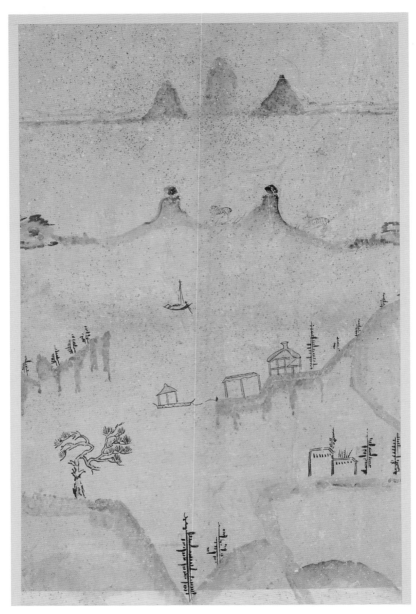

작자 미상, 「산수도」(10폭 병풍),
종이에 채색, 153×54cm,
19세기 중반, 개인 소장

에는 둥근 언덕, 산 같은 형태가 세 개 솟아 있고, 그 위에 두 그루의 잣나무인
지가 서 있고, 위쪽으로는 멋들어지게 휘어진 가지를 자랑하는 소나무 한 그루
가 정상에 서 있다. 볼수록 묘한 그림이다. 제대로 대상을 묘사했다기보다 그저
점이나 선으로 표시해 둔 흔적에 가깝다. 그런데 가장 절제되고 간략화된 기호
가 모여 형언하기 어려운 감흥을 전달한다.

　흐린 농묵으로 산이나 언덕, 절벽 같은 공간을 슬쩍 마련한 후, 진한 먹으
로 두 개의 직선을 세우고 그 양옆으로 가로선을 짧게 그어 나무를 묘사했
다. 수직으로 솟은 모든 나무 처리가 동일하다. 이는 마치 추사秋史 김정희金正喜,
1786~1856의 「세한도歲寒圖」의 잣나무를 연상시킨다. 그러고 보면, 소나무 표현 역
시 「세한도」에 등장하는 소나무와 일치한다는 느낌이 든다. 더구나 몇 개의 흩
어진 건물 역시 대략적인 선을 그어 묘사했다. 이 추상에 가까운 대상 묘사는
그야말로 기호와 유사하다. 오른쪽 하단에 솟은 언덕이나 산등성이에 위치한
소나무의 묘사와 함께 그 밑에 그려진 두 그루의 수직으로 솟은 나무 처리가
절묘하다. 이 부분만 확대해서 보고 또 보았다. 볼수록 희한한 매력이 있다. 옅
고 묽은 먹을 쿡쿡 찍고 풀어서 언덕과 산봉우리를 암시한 후, 그 사이에 솟아
오른 나무를 그린 무심한 표현이 볼수록 매력이 있다. 소나무는 그야말로 심혈
을 기울여 그린 듯하다. 절벽 위에 홀로 선 소나무는 꾸불꾸불 뒤틀리면서 솔
가지를 키운 형국이다. 간결하고 개략적인 표현인데도 충분한 맛이 있다. 첩첩
산중의 깊이를 평면의 화면에 죽 펼치고 있으며, 하늘에서 내려다본 듯한 시선
으로 조망하고 있다. 흐린 먹선으로 암시한 공간 사이는 허공이자 물이고, 아
득한 우주 공간을 채우는 모종의 기운으로 벅차다. 겨우 시선을 붙잡은 작은
단서 같은 이미지, 즉 사슴, 배, 집, 나무 등은 이 광활한 공간에 먼지처럼 부
유한다. 작은 돛단배와 함께 그 아래에는 줄에 매인 배도 있다. 현실계에 저당

잡힌 배와 그로부터 벗어나 자유로이 유영하는 배의 운명을 동시에 보여 준다. 세상에 존재하면서도 존재하지 않는 것 같은 아이러니한 장면이다.

현실계의 풍경을 연상시키면서도 그로부터 초월한 기이한 풍경이자 장소가 아닐 수 없다. 이 허정함과 무한함이 느껴지는 공간에 인간이 부려놓은 아주 작은 자취가 서려 있으며, 나머지는 막막한 여백이 압도한다. 그래서 있으면서도 없는 듯한, 그려졌으면서도 그려지지 않은 듯한 기이한 세계가 꿈처럼 펼쳐진다.

다음 작품(229쪽)도 역시 같은 작가의 그림으로, 10폭 병풍 중에서 골랐다. 동일한 수법으로 화면을 크게 삼등분하고 있다. 하단에는 직선으로 구획한 산의 능선과 곡선 두 개가 겹쳐진 엉덩이 같은 산봉우리가 오른쪽에 있다. 그 위로 「세한도」에 등장하는 잣나무와 함께 화면 중앙에 소나무 한 그루가 서 있다. 이 그림에서도 소나무 표현은 단연 일품이다. 양쪽으로 펼쳐진 나뭇가지의 위용과 함께 솔가지가 하늘을 향해 솟아 있다. 단호하면서도 단순하게 처리한 능선 표현이 예사롭지 않다. 세 개로 구획된 공간과 먹색으로만 칠한 이미지, 원근의 부재로 인해 이 그림은 무척 평면적이 되었다. 주어진 종이의 평면 안에서 이루어지는, 그림이라는 숙명 속에 존재하지만, 그 안에서 우주 자연의 광막한 깊이감을 표현한다는 역설을 절묘하게 보여 준다. 따라서 납작한 평면성이 감지되면서도, 그 안에서 무한하고 허정한 공간감을 느끼기에 부족함이 없다. 어쩌면 이런 시선이 서구의 기계적이고 인위적인 원근법과는 달리 인간의 육안에 근접한, 인간에게 가장 적합한 시선으로 파악한 공간 묘사일 것이다.

하단의 나무 위로는 뾰족한 세 개의 산봉우리가 솟아 있다. 그 사이로 나무가 한 그루씩 사이좋게 배치되어 있다. 하단에 자리한 나무보다 작게 그려서 안쪽으로 펼쳐진 공간감과 거리감을 깊게 조성한다. 그리고 그 위로 구름과 함

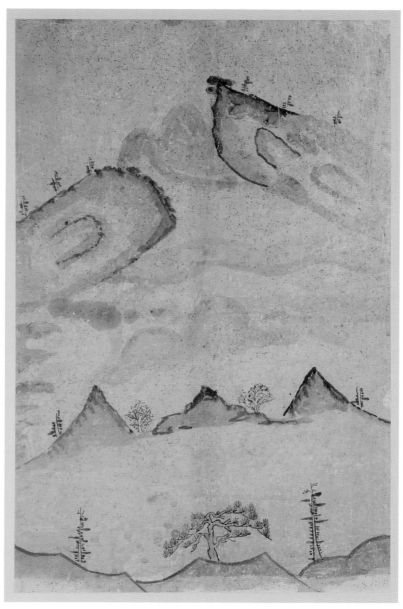

작자 미상, 「산수도」(10폭 병풍),
종이에 채색, 153×54cm,
19세기 중반, 개인 소장

게 또 다른 산봉우리가 흐릿하게 펼쳐져 있다. 아득한 거리가 느껴진다. 상단으로 올라갈수록 다시 두 개의 커다란 바위가 대칭으로 놓여 있다. 그 사이에는 멀리 산봉우리를 암시하는 흔적이 그려져 있다. 풍경을 나란히 병렬로 배열했지만 그 사이사이로 아득한 깊이의 공간을 더했다. 헤아릴 수 없는 무한함을 이미지의 간소함과 먹의 드라마틱한 농담 변화로 가시화한 놀라운 그림이다.

대충 그린 듯한, 분명 못 그린 그림인 데도 불구하고 구성과 여백 처리, 감각적으로 자리한 나무의 묘사가 더없이 신기하고 이상한 기운을 자아낸다.

분명 가시적인 산과 나무를 소재로 했지만 이 그림은 보이지 않는 기운과 영험한 힘으로 충만한, 우주 자연의 기를 시각화하려는 시도를 보여 준다. 그러니 이 그림은 특정 장소를 재현했다기보다 그런 풍경을 떠올리는 암시적인 기호를 툭툭 부려놓은 것이고, 결국 보는 이가 흩어진 단서를 징검다리 삼아 특정 장소나 공간을 상상케 하고 연상케 하는 그림이다. 그림 속의 이미지는 일종의 매개가 되는 셈이다. 결국 동양의 산수화는 그런 그림이었다.

광막한 우주 자연과 광활한 산수의 공간감을 상당히 그럴듯하게 펼친 득의작得意作임을 부인하기 어렵다. 그래서 이 그림을 보는 내 시선과 마음은 그야말로 허공 속으로, 광막한 공간 속으로 하염없이 빨려 들어가고 사라지기를 거듭한다. 블랙홀 같은 그림이다.

문기 진한 민간의
산수도

　앞에서 언급한 두 점의 그림(226쪽, 229쪽)과 유사하면서도 조금은 다르다. 같은 작가의 그림 같기도 하지만 솜씨로 봐서는 훨씬 세련되고 완성도가 높다. 이 작가의 화력이 물이 오를 대로 올랐을 때의 그림인 듯하다. 문기文氣가 매우 짙은 산수화와 유사하다.

　조선은 유교가 국시國是였다. 특히 주자성리학을 신봉했다. 이는 북송 때 새롭게 해석한 신유학인 성리학에, 성리학을 집대성한 주자의 이름을 덧씌운 것을 말한다. 바로 주자성리학이란 이념이 조선 사회를 이끈 지배 이데올로기이자 모든 것을 강제한 이론이었다.

　성리학의 핵심은 인간의 본성本性이 천리天理라고 보고, 이 선한 본성을 가꾸고 실천하는 것이 성인에 이르는 길이라는 것이다. 이에 따라 인간의 악한 본성은 절제하고 억눌러야만 하는데, 이 엄격한 도덕성의 자기실현을 위해서는 다소 가혹한 수양주의가 요구되었다. 그러한 수련과 수양을 위해 필요한 것이 생활 속의 무욕, 절제, 검소, 소박 등이었다. 이는 조선시대 문인의 삶을 지배한 윤리이자 생활 도덕이었다. 나아가 이는 그들이 수집하고 감상하고 품평

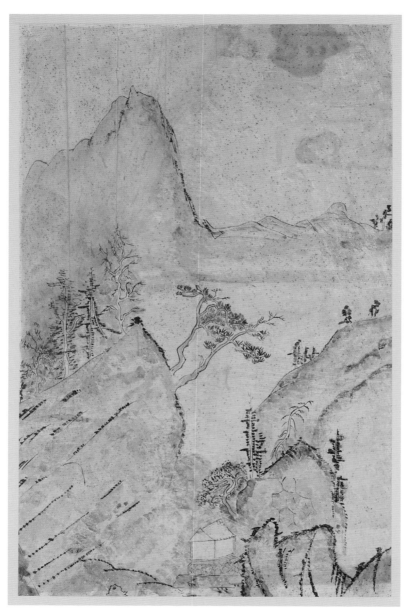

작자 미상, 「산수도」(10폭 병풍),
종이에 채색, 153×54cm,
19세기 중반, 개인 소장

하는 그림에도 고스란히 반영되었다. 그림이란 결국 그것 자체로 큰 의미가 있는 것이 아니라, 주자성리학의 이념을 전달하는 매개이자 자신이 추구한 정신적 수양의 차원에 복무하는 것이었다. 그러니 문인사대부에게 그림은 뜻을 담은 그릇, 즉 사물을 빌려 뜻을 전하는 수법이었다. 그렇기 때문에 그림이란 손끝 솜씨로 되는 게 아니라 문인으로서의 깊은 교양과 학식에서 나온다고 믿었다. 중국 북송대의 화가이자 화론가였던 곽약허郭若虛, ?~?가 『도화견문지圖畵見聞志』(1076)에서 밝히듯이 "뛰어난 그림이란 학식이 있는 고급 관리나 재주 있는 학자 아니면 재야에 은둔한 명사들이 그린 그림이다." 결국 문인화가들의 그림은 사실의 묘사가 아니라 의사 전달이 주목적이었다. 특정한 대상을 그릴 때, 외형의 묘사가 중요한 게 아니라 변하지 않는 이치(이를 상리常理라 한다)와 이를 바라보고 느끼는 나의 마음(이를 일기逸氣라 한다. 특별한 한때의 기분이기도 하다)이 중요하다는 것이다. 그림은 바로 이것을 그려야 한다. 그러니 그림을 그릴 때 필요한 것은 결국 학식과 인품이었다. 이러한 문인화론은 임진왜란 이후 조선에 전해졌고, 후기에 크게 유행한다.

그런데 문기라는 것이 문인사대부의 전유물이 아니라 민간의 민화 속에서도 이렇게 구현되었다는 사실은 매우 의미심장하다. 동시에 문인사대부들의 일반적인 산수화와는 조금 다른 차원에서 발산하는 영험한 자연의 기운을 나름대로 포착하고 있다는 점도 주목된다. 바로 이 점이 민화를 그린 이들이 볼 수 있었고, 또한 그릴 수 있었던 바로 그것이다. 따라서 전형적인 산수화 도상과 달리 이 그림에서 두드러진 것은 깊은 산속의 풍경과 암봉, 바위에 자리한 노송이나 잣나무이다. 자연 그 자체가 발산하는 신비한 힘에 보다 더 초점을 맞추고 있음을 알 수 있다.

먹의 농담 변화나 감각적인 선의 구사 등은 약간 어색한 듯하면서도 놀라운

면모가 순간순간 비수처럼 번득인다. 특히 왼쪽에 모여 있는 나무 묘사나 오른쪽 하단의 집 주변을 둘러싼 바위와 나무 처리에서 접하는 먹의 맛과 선의 활용이 그렇다. 차분하게 깔린, 흐릿한 수묵의 번짐 위로 부분적으로 목탄가루 같은 먹을 점점이 뿌리고 흩어놓은 처리가 이 작가 특유의 솜씨다. 진한 먹을 강조해서 찍거나 갈필로 긁는 한편 끊어질 듯 이어가는 감각적인 운용에 따라 그만큼 생동감과 운율감이 생겨난다. 그러니 그림이 생동하는 맛이 있다.

각각의 나무는 종류에 따라, 생김새에 따라 저마다 다르게 묘사하고 있다. 그만큼 정확한 관찰의 결실이다. 실제 사생에 입각한 결과물로 보인다. 우리나라 침엽수를 대표하는 잣나무와 소나무를 인상적으로 묘사했다. 잣나무는 양수陽樹이고, 소나무는 음수陰樹이기에, 음양이 조화롭게 어우러져 있다. 직선으로 치솟은 잣나무의 남성적인 미와 곡선으로 휘어진 소나무의 여성적인 미가 대조를 이룬다. 한국인과 함께, 6,000년 전쯤부터 이 땅을 지켜온 소나무의 자태가 특히 아름답기 한량없다. 자연스러운 나무의 구부러짐이 자아내는 율동이 화면 전체에서 진동한다. 이처럼 산과 바위, 나무들이 힘껏 자라나면서 솟아나는 장면에서 번지는 모종의 기운이 이 그림 전체에서 흐른다. 그것은 보이지 않는 기운, 영험한 영기 같은 자연의 에너지다. 작가는 그 힘과 기운을 온전히 시각화하고자 했다.

먹으로만 조율한
「관동팔경도」

　아름다운 자연경관을 그림으로 그려 간직하면서 이를 수시로 바라보고자한 욕망에서 산수화나 풍경화가 발아했을 것이다. 중국에서는 이른바 「소상팔경도瀟湘八景圖」나 「무이구곡도武夷九曲圖」 같은 그림이 전형적인 사례다. 구체적인 장소를 계절의 변화와 시간의 추이에 따라 그린 것이다.

　「소상팔경도」는 중국 후난성 둥팅호 남쪽 샤오수이瀟水와 샹수이湘水가 합류하는 지역의 빼어난 경관을 그린 그림을 일컫는데, 중국 북송대 송적이 처음그린 후 문인산수화의 대표적인 화제가 되었다. 이 그림은 고려시대에 수용된이래 자연의 이상경으로 애호되어 조선시대에 지속적으로 그려졌다. 특히 19세기에 들어와 서민 대중도 널리 애호한 것으로 보인다.

　중국 둥팅호 주변의 소상팔경은 예로부터 경치가 아름답기로 이름이 높았는데, 달빛·안개·눈·저녁놀·밤비 등의 기상 변화가 무쌍하였다. 이를 그린 「소상팔경도」는 고정된 형상이 아니라 형상이 없는 것으로, 다분히 분위기에 의존하는 관념적인 그림이다. 그래서 선염법으로 그려진다. 중국 샤오샹 지역의 아름다운 경치 여덟 군데를 그린 것에 빗대어, 이 땅의 자연경관을 그린 것이 「관

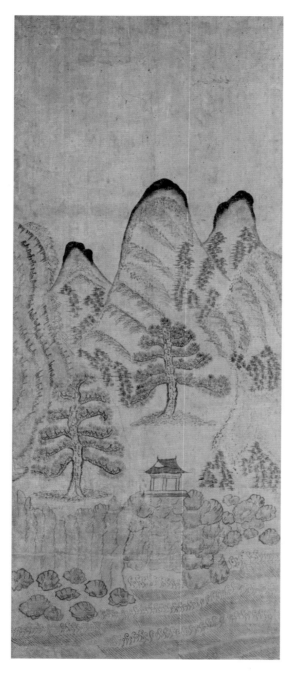

작자 미상, 「관동팔경도」(8폭 병풍),
종이에 채색, 153×54cm,
20세기 초, 개인 소장

동팔경도「關東八景圖」다. 오늘날에도 전국의 명승지 곳곳에 이러한 팔경을 선정하여 관광 코스로 만들고 있다.

8폭 병풍의 하나인 이 그림은 「관동팔경도」라 이름짓고 있다. 특정 풍경을 염두에 두고 그렸겠지만 아마도 이런 유형이 반복되면서 그럴듯한 상상력을 동원해 그렸을 것이다. 먹 하나만으로 그려나간 이 그림은 바닷가에 인접한 풍경으로, 작은 정자와 소나무, 세 개의 산봉우리가 있는 산수화다. 상단부가 까맣게 타들어간 것처럼 그린 봉우리가 매우 특이하다.

산봉우리의 정상 부분을 진한 먹으로 두른 후 이를 희석하여 풀어놓았다. 이런 방식이 희한하고도 놀랍다. 그림에서 이 부분을 가장 강조하고 있는데, 얼핏 보면 까맣게 칠한 산의 정상 부분만이 오롯이 드러난다. 그리고 그 아래로는 잔잔한 먹색의 부드러움, 자잘한 점과 선이 집적되어 동해안의 바닷가와 인접한 산의 절경을 담담히 드러내고 있다.

산의 내부를 채우고 있는 나무와 풀의 묘사가 조밀하다. 사선으로 기울어진 짧은 선과 작은 미점이 누워 있는 풀을 그리고, 그 사이로 수직과 수평의 짧은 선을 교차시킨 소나무의 표현도 무척 재미있다. 먹의 농담을 달리하면서, 선의 굵기와 방향을 달리하고 촘촘히 작은 점을 가득 찍어가면서 산을 매우는 나무와 함께 거리감도 은연중 표현하고 있다. 작가는 점을 찍어서 자신만의 오묘한 풍경화를 그리는 데서 탁월한 면모를 보인다. 특히나 산의 내부를 따라 줄지어 서 있는 소나무의 묘사가 압권이다. 그림 속에 흩뿌려진 작은 점이 알갱이가 되어 그림 속을 순환하고 있다. 그리고 이 점들이 보는 이의 시선을 이끌고 있다.

작은 정자 주변에는 커다란 소나무가 두 그루 서 있는데, '출卅' 자 모양의 소나뭇가지가 수평으로 뻗어나가다가 아래로 슬쩍 휘어져 있다. 강원도 지역의 소나무임을 충분히 알겠다. 그만큼 이 장소를 꼼꼼히 관찰하고 그렸을 것이다.

역시 상당히 신경을 써서 소나무를 그렸다. 소나무의 등걸 묘사와 자잘한 솔가지의 표현이 소박하면서도 참 정겹다.

하단에는 파도치는 바다와 주변의 바위를 묘사하고 있는데, 꿈틀거리며 일어서는 파도의 포말이 마치 곡옥이나 고사리의 형상을 하고 있다. 그러고는 사선을 그어 해안가로 밀려들며 바위를 때리는 파도의 방향과 기세를 보여 주고 있다.

화면 왼쪽 하단에는 마치 조개껍데기 형상을 한 바위들이 성벽처럼 자리하고 있다. 바위의 윤곽은 짙은 먹선으로 그렸다. 그 옆의 수직으로 일으켜 세운 절벽의 바위 또한 유사하게 묘사했다. 파도와 절벽, 정자, 그리고 그 위의 우람한 소나무, 소나무 위로 직접 연결된 산봉우리가 수직의 구도를 이루고, 화면 중앙은 소나무 두 그루와 정자, 그리고 그 옆의 작은 소나무 군집까지 연결되어 삼각형의 안정적인 구도를 짜고 있다. 오로지 먹색으로만 침착하게 조율되어 있고, 모필의 방향과 강약을 조심스레 운용한 소박한 그림인 데도 일정한 거리에서 보면 더없이 탄탄하고 매력적인 그림이다. 세 개의 큰 산봉우리와 그 산의 내부를 채우고 있는 잔털 같은 먹선의 도열, 우람한 소나무 등이 자리한 화면 상단이 단연 압권이다.

'낙산사'와 '총석정'으로
본 관동팔경

부드럽고 침착하게 스며들어 중후한 맛의 채색이 돋보이는, 두 그림은 이른바
「관동팔경도」의 8폭 병풍 중에서 골랐다.

'관동팔경'은 강원도 동해안에 있는 여덟 곳의 명승지를 일컫는데, 통천의 총
석정, 고성의 삼일포, 간성의 청간정, 양양의 낙산사, 강릉의 경포대, 삼척의 죽
서루, 울진의 망양정, 평해의 월송정이 그것이다. 여기서 '관동'이란 대관령의 동
쪽이란 뜻이다. 이 여덟 곳은 모두 정자나 누대가 있어 경치를 관망하고 풍류
를 즐기기에 적합한 곳이다. 조선 선조 때의 문인이자 시인인 송강松江 정철鄭澈,
1536~93의 「관동별곡」이란 가사가 이곳의 경치를 노래한 것이다.

이 두 그림은 양양의 낙산사와 통천의 총석정을 그린 것이다. 그런데 첫 번째
그림(240쪽)에서는 양양의 낙산사를 '낙성사'로 오기誤記하였다. 구전口傳되다 보
니, 그렇게 표기한 것일 테다.

두 그림 모두 갈색이 주조색으로 깔린 온화한 화면에, 당시의 구체적인 장소
가 여러 시점을 종합해서 그려져 있다. 갈색 톤 사이에 초록색, 청색, 흰색이 감
각적으로 설채되어 시선을 붙잡는다.

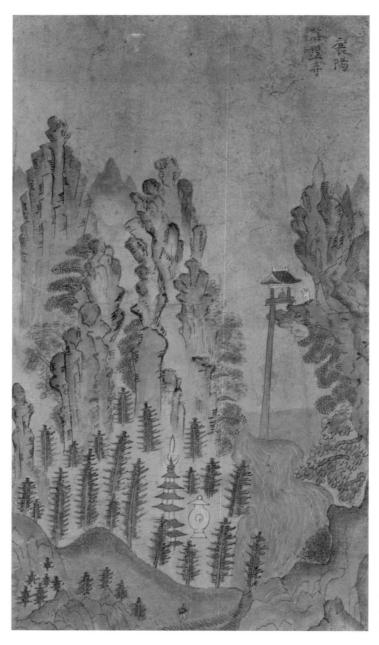

襄陽
洛山寺
二

작자 미상, 「관동팔경도」(8폭 병풍),
종이에 채색, 56×31.5cm,
19세기 후반, 개인 소장

첫 번째 그림(240쪽)부터 보자면, 하단에서 상단으로 이어지는 시선의 경로를 실감나게 해준다. 화면 하단에는 보퉁이를 맨 시동侍童이 지팡이를 쥐고 걸어간다. 그 방향은 물이 역류하듯, 위로 올라가는 듯한 쪽으로 연결된다. 그리고 흰색으로 묘사한 물줄기가 산과 산 사이로 접어드는 지점에, 정자 한 채가 길쭉한 기둥에 몸을 지탱하고 있다. 자연스레 정자로 이어지는 시선은, 그 정자에 좌정하고 있는 사람에게 가닿는다. 즉 붉은 옷을 입고 작은 갓을 쓴 채 풍경 앞에서 공수를 하며 예를 갖추는 것 같기도 하고, 절경에 심취해서 넋이 빠진 것 같기도 한 이와, 그 옆에 넓은 갓을 쓰고 흰색의 두루마기 차림을 한 이에게 멈추었다가 다시 그 옆에 솟은 봉우리로 이어진다. 그러고는 화제 쪽으로 올라간다. 화면 왼쪽에는 쭉쭉 솟은 우람한 나무와 기암절벽이 화면 위쪽으로 밀고 올라가는 장관이 펼쳐진다. 낙산사란 사찰이 있기에 탑과 석등도 보인다. 상당히 재미있게 처리한 묘사도 뛰어나지만, 제한된 몇 가지만으로도 풍부한 색의 세계를 만들고 있어 감탄스럽다.

기이한 형상의 바위들이 촛대처럼 자리하고, 그와 함께 직립한 상록수와 소나무들이 초록색을 자랑하며 붉은색 나무에서 잎을 피워낸다. 그것들을 조감鳥瞰하듯이, 마치 드론을 띄워서 그린 것 같은 시선으로 포착했다. 동시에 이는 실존의 시선이기도 하다. 이 장소를 돌아다니며 여러 방향에서 본 것을 종합하여, 이 풍경과 장소가 어떤 곳인지를 정확히 알려 주는 지도 같은 그림이다. 나무의 표현이 무척 맛깔스럽다. 특히 청색을 띤 바위는 묘한 자태로 직립해 있다. 솟구친 남근석 같은 영험한 바위나 화면 오른쪽의 모서리에서부터 바깥으로 튀어나온 바위는 상당히 활달한 터치로 묘사되어 있다. 바위틈에서 옆 방향으로 자라나는 나무의 묘사도 흥미롭다. 특히 흐르는 물줄기를 보여 주는, 흰색의 물감으로 그려넣은 구불구불한 곡선의 표현이 천진하면서도 기발하다.

석등과 탑은 정면에서 본 모습으로, 정확한 윤곽선을 따라 묘사되었고, 여러 방향으로 자란 나무의 선들이 활기차다. 해서 이 그림은 온통 폭발할 듯한 기운과 솟구치는 영기로 생명력을 발휘하고 있다. 색채 역시 붉은 기가 도는 갈색과 녹색이 대비되는, 절묘한 조화 속에 균형감을 잡고 있다.

두 번째 그림(243쪽)은 통천의 총석정을 그렸다. 공간이 크게 세 부분으로 구획되어 있다. 상단에는 희한하게 솟은 산봉우리가 초록으로 칠해져 있고, 푸른색과 붉은색의 산이 뒤로 물러나 있다. 중앙에는 청색의 바위들이 흩어져 있다. 하단에는 총석정과 붉은색 옷을 입은 선비와 시동이 자신들을 둘러싸고 있는 바위 봉우리들, 즉 총석정을 완상하고 있다. 이렇듯 세 개의 공간과 풍경이 평면적으로 나열되어 순서대로 펼쳐진다. 역시 이 작가는 묘사도 일품이지만 색채 구사가 탁월하다. 청색 물감이 고르게 퍼져 있어, 화면에 안정감과 통일감을 부여한다. 갈색의 주조색 화면에 녹색과 붉은색으로 악센트를 주었다. 가장 흥미로운 부분은 총석정을 둘러싸고 있는, 빌딩처럼 그려넣은 바위다. 보는 사람의 움직이는 시선에 의해 바위가 서 있기도 하고, 양옆으로 누워 있기도 한다. 360도로 회전하면서 이들 바위를 보고 있다는 실감을 준다. 따라서 보는 이들은 총석정에 좌정해 있는 이와, 계단을 오르고 있는 갓 쓴 이와, 정자 앞에 마치 낚시하듯이 막대기를 든 남자가 되어, 주변의 바위들을 보고 있다는 착각, 환영에 잠기게 된다. 이는 보는 이를 그림 속의 점경인물과 같은 자리에 위치시키는 유인책으로 기능한다. 따라서 보는 이는 스스로 그림 속 인물의 자리로 이동한다.

그것은 어느 특정한 한 시점에서 잡아챈 풍경이 결코 아니다. 몸을 돌려 두루두루 보면서 해찰하고, 또 보기를 거듭하는 실존의 시선과 몸의 이동, 그로

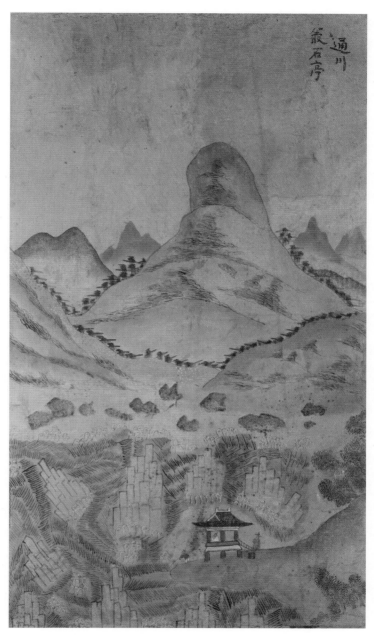

작자 미상, 「관동팔경도」(8폭 병풍),
종이에 채색, 56×31.5cm,
19세기 후반, 개인 소장

인해 작동하는 감각 등을 종합해서 그려넣고자 한 의도에 따른 것이다.

어쩌면 이 기법은 원근법을 모르는, 어린아이나 선사시대 사람들의 그림을 연상시키지만, 동시에 원근법이 얼마나 우리 실존의 육체적 감각과 그에 따른 시선과 분리되어 있는지를 여실히 깨닫게 해준다.

중국 북송 때의 화가 곽희郭熙, 1020?~1090?는 『임천고치林泉高致』에서 산수화 제작 이론인 삼원법三遠法을 말하는데 고원高遠, 평원平遠, 심원深遠이 그것이다. 고원이 아래에서 위를 바라본 시각으로 그린 것이라면, 평원은 수평의 시각에 따른 것이고, 심원은 위에서 내려다본 듯이 그린 것을 말한다. 흔히 조감이라고도 한다. 이는 산의 입체적 묘사를 위해 다중시각을 동원한 것인데, 생각해 보면 어느 고정된 한 시점에서만 본 것이 산이나 대상의 진정한 모습이라고 말하기 어렵다. 어쩌면 삼원법은 보는 대상의 온전한, 모든 면을 한 화면에 총체적으로 되살리려는 시도에 다름 아니다. 그것은 고정된 시점을 거부하고 움직이는 시점, 즉 산수의 내부에서 거니는 시점을 요구한다. 이런 시점으로 인해, 즉 대상이 특정 시간에 관찰되지 않기 때문에 산수화에는 그림자가 생기지 않는다.

이 그림에서도 그렇지만 우리 산수화나 민화 산수화에서는 그림자를 찾을 수 없다. 그것은 특정한 시간에 포착한 풍경의 재현이란 의도가 애초에 자리 잡고 있지 않아서다. 사계절의 순환에 따라 한시도 고정된 모습을 보여 주지 않고 사라지고 다시 태어나기를 거듭하는 자연의 순리를 따르는 시선인 것이다. 따라서 풍경은 있으면서 동시에 없다. 옛사람들은 지금 현재라는 풍경의 시간성을 부정했다. 자연은 사계절의 변화 속에서 거듭나기에, 그 순환하는 모습을 그렸다. 따라서 산수화에는 그림자가 부재하다. 각 계절에 따라 다른 자연의 모습을 통해 생생불식生生不息하는 자연의 이치를 깨닫고, 그 순환하는 질서에 따른 삶의 자리를 살폈던 것이다.

산과 나무, 구름, 안개 등은 매순간 변화하는 탓에, 고정된 형상이 없다. 따라서 늘상 변하는 대상을 그린다는 것은 어느 한순간의 모습이 아니라 그 이치를 그려야 하는 것이다. 그래서 동양화는 눈에 보이는 형상의 묘사가 아니라 그 이면에 변하지 않는 이치를 그리는 것이라고 할 수 있다. 이는 나아가 문인 사대부의 관념적인 이상향을 추구하는 방향으로도 전개되었다.

　다시 그림을 보자. 바위들 쪽으로 흰 포말을 띤 파도가 세차게 몰려든다. 그리고 죽죽 그은 막대 같은 선들은 파도의 결, 물을 보여 준다. 그 선들은 사방으로 퍼져 있다. 솟은 바위와 바위 사이로, 가지런한 빗금으로 표현한 파도가 밀려들고 나기를 거듭한다. 자연의 위용과 파도의 세찬 기운을 시각화하고자 하는 노력이 가득 차 있다. 하얗게 솟구친 파도가 고사리나 콩나물같이 그려져 있어 흥미롭다. 이른바 영기문과도 유사하다.

　화면 곳곳의 자잘한 미점도 자글자글한 표정으로 묘한 생동감과 독특한 맛을 보여 준다.

진경산수의 에너지가
느껴지는 산수도

이 그림의 화제는 '송하문동도松下問童圖'다. 소나무 아래에서 동자에게 묻는다! 이른바 「소상팔경도」의 한 장면이다. 흔히 '송하문답도松下問答圖'라고도 한다. 이는 당나라 시인 가도賈島, 777~841의 시, "솔 아래 동자에게 물으니/스승은 약초 캐러 가셨단다/이 산중에 있다고 하나/구름이 깊어 어딘지 모른다(松下問童子 言師採藥去 只在此山中 雲深不知處)"에서 비롯한 그림이다.

속악한 속세를 떠나 자연 속에서 신선 같은 삶을 살고자 하는 염원이다. 해서 신선이 사는 듯한 산속의 풍경이다. 산수화는 원래 속세를 떠난 이상 세계, 신선이 사는 산속의 유토피아를 가설하고자 하는 욕망이 태동시켰다. 이런 민화풍의 산수 역시 그런 욕망을 품고 있다. 조선시대 문인사대부들을 지배했던 것이 바로 은자隱者의 사상이다. 은자란 세상을 피해 숨어 사는 사람을 말한다. 이들은 세상을 위해 큰일을 할 수 있는 학식과 능력은 갖추었지만 이를 스스로 포기한 사람들이다. 공부하는 사대부들이 임금을 섬기지 않는다면, 세상을 피해 숨어 사는 것 또한 의미 있는 일이었다. 더불어 속세를 천하고 번거롭게 여겨 스스로 세상을 등지기도 했다. 그래서 주로 산속이나 강호에 숨어 사

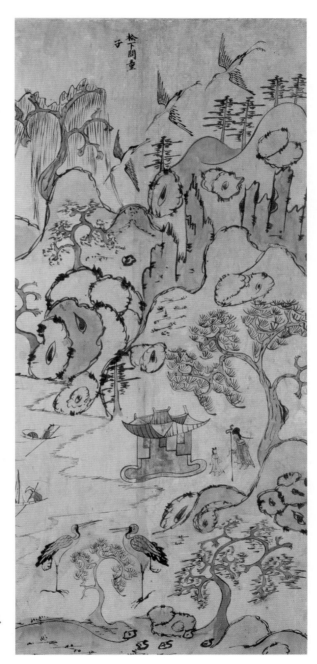

작자 미상, 「소상팔경도」(8폭 병풍),
종이에 채색, 72.5×32.3cm,
19세기 후반, 개인 소장

는 삶을 동경했고, 이를 실천했다. 따라서 이러한 삶을 담은 문인화가 빈번하게 그려졌고, 이는 그대로 민화에서도 반복되었다. 산속에 살거나 산속으로 들어가는 이, 혹은 배에 탄 사람 내지는 어부를 그린 그림이 많이 등장하는 이유가 그런 것이다.

다시 그림을 보자. 산속 풍경을 중첩된 시선으로 그려 모았다. 하단에는 두 마리 학이 소나무를 사이에 두고 마주 보고 있다. 굽은 소나무 등걸이 일품인데, 이 원형의 구성 바깥으로 학의 몸통이 절묘하게 들어맞으며 조화를 이룬다. 땅에 박힌 두 그루의 나무 위로 다시 공간이 펼쳐지고, 그곳에 학 두 마리가 떠 있다. 황토색과 청색으로 구분해서 칠한 학 역시 나그네와 시동의 대화와 쌍을 이루어 서로 응답하는 형국이다. 이는 화면 상단에 그려진, 대지로 하강하는 세 마리의 학과도 조화를 이룬다. 아름다운 자연에 한 쌍의 새들이 사이좋게 자리하고 있다. 하단의 두 마리 학의 경우 날개와 꼬리깃털의 묘사, 그리고 대범한 선으로 그린 발가락이 눈길을 사로잡는다. 여기서도 학의 몸체를 그리는 선들은 활달하고 거침이 없다. 선의 강약, 먹의 집적 등에 따라 강약을 절묘하게 조절하고 있다.

화면 왼쪽에는 두 척의 배가 있는데, 서로 방향이 다르다. 하나는 삿갓 쓴 사공이 노를 저어 바삐 물가로 향하고, 다른 하나는 이제 막 뭍으로 오르기 직전의 모습이다. 매우 날렵하고 빠른 필치로 한 번에 그린 흔적이다. 대략적으로 쓱쓱 그렸는데도 속도감이 느껴진다. 화면 중앙에는 모자이크한 것 같은 집이 한 채 있고, 그 옆에 길고 큰 지팡이를 쥔 이와 시동이 서로 마주 보며 대화를 나누고 있다. 우리 조상들은 유람을 할 때, 그저 가볍고 튼튼한 대나무 지팡이

하나를 짚고 괴나리봇짐에 짚신과 표주박 하나 달랑 메고 다녔다. 뜬구름을 바라보면서 신선의 길을 욕망했을 것이다. 이처럼 우리 조상들은 명산대천에서 산수를 즐기는 풍류와 대자연의 기운을 받아, 이른바 '호연지기浩然之氣'를 함양하고자 했다. 그것이 이들이 길을 떠나 자연으로 들어가려는 속내다. 그러므로 유람은 단지 노는 것이나 관광에 불과한 것이 결코 아니다. 자연의 이치를 깨닫고 인생의 허망함과 진정한 생의 이유를 알고자 하는 각고의 노력이고 고투다.

18세기 조선은 이른바 유람이 붐을 이룬 시대였다. 금강산이 가장 인기 있는 유람지였으며, 지리산, 속리산, 묘향산, 가야산, 단양과 평양 등이 국내의 대표적인 명승지로 꼽혔다. 당시 사대부들은 유람을 통해 조선 국토의 아름다움을 만끽하고, 실제 풍경을 접하면서 이를 그림으로 그렸다. 중국식의 화보 그림에서 벗어나 바야흐로 조선색이 감도는, 조선적 정서가 담긴 그림이 등장하게 된 것이다. 그 대표적인 예가 겸재 정선의 진경산수일 것이다. 민화도 이러한 영향을 강하게 받았다. 정선의 등장으로 중국 그림 대신, 조선 사람이 그린 조선 화풍이 마땅한 본이 되기 시작한 것이다.

지팡이를 쥔 이의 바로 옆에 자리한 비교적 큰 소나무가 무척 돋보인다. 소나무 몸체의 활달한 선과 거침없는 운필의 궤적이 기운생동氣韻生動하는 느낌이다. 자신만만한 붓질과 힘이 느껴진다. 솔잎의 묘사도 대범하다. 그리고 나무는 화면 하단 오른쪽에 배치된 나무의 기울어진 방향과 반대쪽으로 꺾이면서 고사高士와 시동의 머리 위를 감싸고 있는 형국이다. 이 그림 속의 모든 인물은 눈, 코, 입이 부재한다. 그저 몇 가닥 선으로 대충 그렸을 뿐이다. 서 있는 두 사람의 다리 부분을 보면, 마치 허공에 떠 있는 듯하다. 집주인이 어디에 갔느냐고 나그네가 물어본다. 시동은 산속에 들어가 아직 안 오셨다고 하는 듯하다. 산속이 깊고 깊어 어디에 계신지 모른다는 소리일까? 두 획 정도로 끝낸 지팡이

선이 예사롭지 않고, 둘의 대화하는 포즈도 실감난다. 그런데 집의 묘사가 재미있기도 하고 무심하기도 하다. 팔작지붕의 느낌을 살리고자 각 지게 위로 올린 면에 빗금을 그어 지붕을 처리했고, 집의 정면은 마치 신조형주의 화가 P. 몬드리안Pieter Mondriaan, 1872~1944의 추상회화처럼 몇 개의 색면으로 분할해서 마감했다. 조선시대 조각보를 강하게 연상시킨다. 집 아랫부분을 유선형으로 구부려 놓은 것도 희한하다. 집 위로 촛대 같은 바위가 직립해 있고, 다시 그 옆으로 나무와 수양버들까지 이어진다. 축축 늘어진 수양버들의 묘사가 일품이다. 우뚝 불거진, 남근 같은 바위에서 솟아난 수양버들이 생명력으로 충만하다.

이 그림에서 가장 개성적이랄까, 독특한 지점은 바로 바위를 묘사한 붓의 터치다. 둥글게 타원을 그린 후, 그 사이사이에 짧은 선을 단속적으로 쳐서 조성한 효과는 이른바 태점이거나 바위의 질감을 묘사한 것일 텐데, 이 표현방법이 개성적이고 이례적이다. 첩첩산중이란 느낌을 주기 위해 바위, 즉 기암괴석과 절벽, 그리고 죽죽 솟아난 나무들을 그려넣은 것으로, 전체적으로 산의 능선이나 나무, 바위, 새 등의 윤곽을 묘사한 선이 한결같이 운율적이다. 마냥 출렁이고 흔들리는 리듬을 타고 있다.

하단에 자리한 두 마리의 학과 그 곁에 선 나무의 구부러진 궤적과 그로 인한 율동이 오른쪽 소나무로 이어지고, 다시 그 위의 산봉우리, 촛대 같은 바위로 이어져, 산봉우리에 직립한 나무로 연결된다. 이 수직의 상승감은 다시 세 마리 새의 방향 때문에 왼쪽으로 급속히 쏠리면서 기울어진다. 이에 맞추어 산

의 능선과 바위도 같은 방향으로 기울어지고 있다. 이는 하단 왼쪽의 배 두 척으로 이어지는데, 이 흐름을 막으면서 좌우의 균형을 잡아주는 것은 수양버들이다. 또한 하단의 청색 날개의 학과 그 위에 청색으로 가운데 부분이 전유된 집, 다시 집 위쪽으로 올라가 청색 날개의 학이 하강하는 장면으로 이어진다.

그런가 하면 왼쪽 상단에 자리한 버드나무는 오른쪽 집 옆에 자리한 소나무로 연결되면서 오른쪽으로 흐른다. 전체적으로 이 화면은 'X' 자 모양으로 안정된, 그러나 내부에 엄청난 흐름과 속도를 보여 준다. 대단한 구도 감각이 아닐 수 없다. 마치 소정小亭 변관식卞寬植, 1899~1976의 산수화에서 엿볼 수 있는 드라마틱한 구도의 감각이 연상된다.

색채 역시 전체적으로 옅은 먹색을 깔고, 부분적으로 맑은 황토색과 고동색, 청색만으로 설채되었는데도, 상당히 풍성한 색채 감각을 안겨 주는 희한한 그림이다. 전체적인 맛이 무척 분위기 있게 곰삭으면서도, 숙련된 화공의 솜씨를 물씬 풍기는 수작이다.

이른 봄의
풍경 같은 '강천모설'

　같은 내용일지라도 민화를 그린 이들은 각자 자유로운 상상력과 놀라운 창
의성, 그야말로 천차만별의 솜씨를 구사하는 힘이 있다. 이 그림 역시 「소상팔
경도」의 한 장면이다. 앞에서 언급했듯이, 「소상팔경도」는 '송하문동자', '원포귀
범', '소상야우', '향행화촌', '낙일청산', '한사모종', '평사낙안', '남양초당'의 제목
을 달고 있다. 이 「소상팔경도」의 여덟 장면은 대체로 화첩과 병풍으로 그리는
데, 순서는 일정하지 않다. 우리나라의 경우는 대개 '산시청람', '연사만종', 또는
'원사만종', '원포귀범', '어촌석조', 또는 '어촌낙조', '소상야우', '동정추월', '평사
낙안', '강천모설' 등으로 구성되었다. 따라서 이 그림에는 조금은 다른 제목을
달고 있는 그림들이 섞여 있다.

　그럼 왜 이러한 중국의 「소상팔경도」를 이 땅에서 그렇게 반복해서 그렸을
까? 오죽하면 민화에서조차 이를 따라 그렸을까? 명나라 송적의 시를 그림으
로 옮기면서 시작된 「소상팔경도」는, 고려 명종 때 화원인 이광필李光弼. ?~?이 처
음으로 그렸다고 전해진다. 왕의 명령으로 그렸다는 얘기다. 이른바 문인적 교
양을 상징하는 그림이었으리라. 이는 소상瀟湘의 반죽斑竹이라는 이야기 때문에

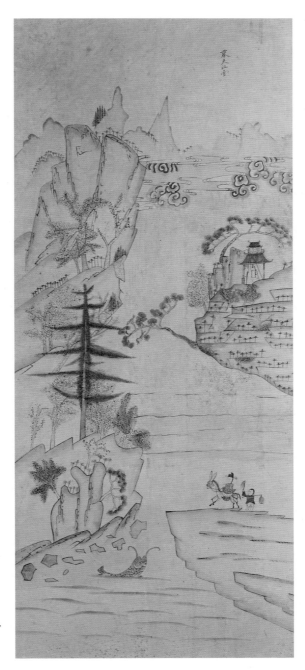

작자 미상, 「소상팔경도」(8폭 병풍),
종이에 채색, 133×45cm,
20세기 전반, 개인 소장

교훈적인 의미를 지니고 있다. 어느 날, 순舜임금이 샤오샹에서 가까운 창오蒼梧의 들에서 죽어 구의산九嶷山에 묻힌다. 둥팅호 근처의 군산君山이라는 곳까지 순임금을 찾아나섰던 두 부인(아황娥皇과 여영女英)은 남편이 구의산에 묻혔다는 소식을 듣고 샹장강湘江에 몸을 던진다. 지아비가 죽었으니 부인이 살 명분이 없다는 뜻이다. 이들 두 비의 피눈물이 군산의 대나무에 튀어 핏빛 반죽이 되었다는 전설이 전해 내려온다. 이는 지조와 절개, 지아비에 대한 순종 등의 여러 유교적 이념이 투사된 이야기여서, 왕조에서 반기는 스토리였다. 따라서 만백성에게도 교훈이 되어 전해졌다. 그런데 순임금이 동이족이라 전하기에, 우리의 신화이기도 하다.

이 그림이 바로 '강천모설'이다. 저물 녘 눈 내리는 강가의 풍경을 그린 그림이란 뜻이다. 본래 '강江' 자인데, 여기서는 다른 한자로 쓰였다. 오자인지, 의도적인지 알기 어렵다.

눈 내리는 혹독한 겨울 풍경이 아니라 이른 봄의 풍경 같다. 소상팔경이라는 경치 좋은 장면을 그리긴 그리되, 이를 자의적으로 해석하고 자기 마음대로 구성하는 자유로움이 있다. 화면은 크게 세 개의 공간이 중첩되어 있다.

하단에는 얼음을 깨고 잉어가 튀어오르는 장면을 그렸다. 바야흐로 추운 겨울의 동장군이 가고, 따뜻한 봄날이 오고 있음을 보여 주려 한 것 같다. 수염을 보아 잉어로 보인다. 잉어 주변으로, 보라에 가까운 색으로 칠해진 차갑고 날카로운 얼음 조각을 보라. 오른쪽에서는 사모관대를 한 선비가 나귀를 타고 시동과 함께 오고 있다. 그들은 절벽에 위치해 있는 듯하다.

그 위로 좌우에 솟은 절벽과 나무와 누각, 그리고 뾰족한 산과 구름이 엉켜 있는 장면이 꿈처럼 펼쳐진다. 현실계의 풍경이라기보다 이상향의 장소를 보여 주려는 시도 같다.

상당히 침착하고 꼼꼼히 묘사한 그림인데, 한정된 색채 구사인 데도 불구하고, 색채가 대단히 감각적이고 장식적으로 설채되었다. 이 점이 놀랍다. 초록과 빨강, 울트라마린 정도만 눈에 띄고, 나머지는 부드럽고 은은한, 칠했는지 칠하지 않았는지 구분하기 어려운 황토색과 살구색 정도가 종이를 적시면서 빛을 낸다.

나귀를 탄 선비의 모자와 의복, 신발의 묘사가 상당히 정치하다. 나귀의 표정 역시 세밀하게 그려졌다. 풀쩍 뛰려는 장면이다. 앞발이 들렸다. 뒤따르는 시동의 붉은색 상의와 녹색의 등이 대조를 이룬다. 나귀에 탄 선비의 옷은 녹색이고, 안장의 끝마무리와 관복의 끝단 색은 빨간색이다. 초록과 빨강의 보색을 적절히 활용하고 있다.

나귀와 선비, 시동의 동작과 표정 묘사가 친근하고 소박하기 그지없고 상당히 재미있다. 웃음이 절로 나온다. 이런 맛이야말로 민화의 최고 덕목이 아닌가 싶다.

시동은 뒤에서 말에게 채찍을 가하면서 독려한다. 절벽 아래 펼쳐진 장면, 즉 잉어가 튀어오르는 모습을 얼른 보고 싶은가 보다. 조금만 가면 그 광경을 볼 수 있다. 잉어도 입을 벌리고 기다리고 있다. 이른바 등용문에 대한 기대일까. 이미 선비는 사모관대를 해서 벼슬길에 오른 모양이다. 장원급제하고 관직에 등용해 이름을 날리고자 하는 소망이 깃든 그림일 테다. 이런 모습을 소나무에 앉은 새 두 마리가 지저귀며 보고 있다. 새 울음소리가 환청처럼 들리는 듯 하다. 절벽에서 자란 소나무는 거의 수평으로 누워 왼쪽으로 기울어져 있다.

매우 예민하고 가는 선으로 정교하고 깔끔하게 그렸고, 포인트로 부분적으

로만 채색한 부분이 이 그림을 무척이나 감각적이며 생동감 있는 장면으로 업그레이드했다. 좌우측에 자리한, 반원형으로 자리한 솔잎의 묘사가 대단하다. 소나무의 구부러진, 유연하게 휘어진 몸체를 그린 선도 좋지만 솔잎 부분을 초록으로 마감한 채색 때문에 만년 푸른 솔잎의 풍모가 확연하게 드러난다. 특히 오른쪽 화면 중간지점에 배치된 이층 누각 위를 감싸듯이 두르고 있는 소나무의 자태가 사실적이다. 바위틈에서 휘어져 자란 소나무의 구부러진 줄기는 누각의 지붕을 후광처럼 두르고 있다.

왼쪽에 자리한 잣나무의 묘사가 대단하다. 도식적으로 그려진 바위에서 쑤욱 솟아난 거대한 잣나무의 단순한 자태와 수평으로 펼쳐진 가지와 가지를 뒤덮고 있는 싱싱한 잎, 그 뾰족하고 강인한 잎은 사시사철 푸르른 상록수의 위용을 가열차게 드러낸다. 주변의 작은 나무들도 매력적이다. 가는 선으로 예리하게 그은 나무의 몸체와 자잘한 점을 무수히 반복해서 찍어 잎사귀를 처리하고, 전체적으로 먹색을 칠한 묘사는 오밀조밀한 느낌과 함께 나무들이 어우러진 산속의 실제 상황을 너무나 사실적으로 표현하고 있다. 깊은 계곡의 한랭한 지역에서 자라는 잣나무가 지닌 수직의 강건함을 빼어나게 묘사했다. 특히 잎집이라는 구조로 둘러싸인 잎을 치밀하게 그렸는데, 이는 흡사 짐승의 털처럼 빽빽해서 촉각성을 자아낸다. 잣나무 밑에 자리한 괴석의 묘사나 잣나무 위에 수직으로 연결되어 자라나는 듯한 바위의 기이한 형태 묘사도 으뜸이다.

오른쪽에 자리한 산의 묘사도 특이하다. 직선 처리로 땅이나 바위의 단면을 표시한 후, 그 위에 십자형으로 자잘한 나무를 그린 것은 도식적이긴 하지만 재미있는 표현이다. 바위의 윤곽선 밑은 검은 먹색을 조심스레 풀어서 입체감을 암시한다.

누각 위로는 아득한 거리감 속에 구름이 영기 문양으로 꿈틀대면서 가득 차 있고, 그 안쪽으로 까마득한 거리를 보여 주면서 높은 산봉우리들이 둥둥 떠 있다. 구름 묘사도 재미있는데, 수평으로 펼쳐진 선홍빛 구름 밑으로 청색 물감을 풀어 영기 문양을 강조한 것이 눈에 띈다. 상서로운 기운으로 가득한 이 공간의 신비감을 가시화하기 위한 배려로 보인다.

왼쪽의 잣나무와 이를 둘러싼 작은 나무들의 표현, 녹색과 연분홍색과 그보다 조금 진한 색으로 찍힌 점들, 그리고 섬세한 선으로 이루어진 나무의 몸체가 어우러져 빚어내는 장면은 왠지 희망적이다. 아직은 추운 겨울이지만 머지않아 봄이 오고 있음을 실감나게 해주는 정취이자 분위기, 그러한 징조로 가득한 상황성을 고스란히 전해 준다. 그림이란 단지 대상의 외형을 지시하거나 재현하는 데 머물지 않는다. 진정한 그림은, 그것이 풍경이라면, 그 공간에서 느껴지고 맡아지고 감촉되는 모든 것을 한순간에 안겨 준다. 옛사람들이 그린 산수화에는 그런 기운이 가득하다. 이 그림 역시 그러하다.

포구로 돌아오는 돛단배가 있는
유기적인 풍경

이 그림(259쪽)의 화제는 '원포귀범'이다. 둥팅호에서 먼 포구로 돌아오는 돛단배의 모습을 그린 그림을 일컫는다. 앞의 그림(253쪽)의 8폭 병풍 중 하나다. 유사하면서도 흥미롭게 그렸다. 무엇보다도 이 작가의 특징은 중첩된 공간 구성에 있는데, 산속에 또 다른 산이나 공간을 가설하거나, 연이은 풍경을 나름대로 분할해서 그 안에 영역을 조금씩 나누어 별도의 세계를 공들여 꾸린 듯한 그리기가 일품이다. 이런 시방식은 원근법과는 무관한 시점에서 나온 것이다. 어찌 보면 뒤죽박죽인 시점이다. 결코 합리적으로, 한눈에 조망해서 일관성 있게 보여 주지 못하는 난해한 공간 운영이지만, 한편으로는 이런 시방식이 우리 인간의 육체적 조건과 실존적 시점에 다름 아님을 깨닫게 한다. 우리는 한눈에 풍경 전체를 조망하기가 어렵다. 한 부분씩 뜯어먹듯이 점유하면서 공간을 애써 파악하고 있다는 느낌, 그렇게 인식한 장소에 대한 기억을 겹쳐놓고 있다.

역시 화면은 크게 삼등분되었다. 하단에는 나무다리를 건너가는 선비와 뒤따르는 시동이 보인다. 얼굴과 몸의 동작 표현이 웃음을 자아낸다. 앙증맞고 귀엽다. 어눌하면서도 재미난 표현이다. 장욱진의 그림 속에 등장하는 인물 묘사

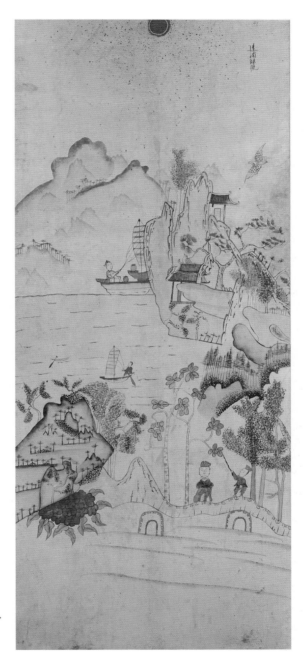

작자 미상, 「소상팔경도」(8폭 병풍),
종이에 채색, 133×45cm,
20세기 전반, 개인 소장

와 유사하다. 분명 장욱진은 이런 민화에서 놀라운 회화적 맛을 보았으리라. 다리를 받치고 있는 두 개의 굽은 받침이 인상적이다. 색채를 달리해서 감각적으로 장식적 맛도 가미했다. 다리가 산으로 이어지는 지점에는 커다란 붉은꽃이 아래를 향해 마치 벌집처럼 피어 있다. 희한하다. 왜 이 자리에 꽃이 타오르듯 핀 것일까? 왜 이 꽃을 향해 선비와 시동이 걸어가고 있는 것일까? 시동은 막대기로 다리 위에 서 있는 나무의 꽃잎을 건드리고 있다. 지루한 산행에서 해찰을 부리는 것일까?

구불구불한 나무다리(나무 등걸의 표현을 보라)는 이내 산봉우리로 연결되고, 다시 안쪽이 깊은 산으로 이어진다. 그야말로 첩첩산중을 묘사하기 위해 산속에 여러 개의 산을 그려놓았다. 전봇대 같은 소나무가 촘촘히 도열해 있다. 내부에 자리한 산 하나는 가득 자란 나무를 화석처럼 껴안고 있기도 하다. 산과 산이 교집합을 이루고, 산속에 또 다른 산이 마구 펼쳐진다. 그 주위로 나무들이 선회한다. 자잘한 점을 감각적으로, 반복해서 찍어 잎사귀를 대신한다.

바위산 주변으로 춤추듯 피어나는 꽃나무들을 보라. 이 작가는 작은 점으로 나뭇잎을 묘사하면서 동시에 자연의 생동감과 활력적인 맛을 내는 데 탁월한 솜씨를 발휘한다. 그 점들이 사뭇 영상적으로, 시간의 흐름에 따라 뒤척이는 듯한 묘미도 자아낸다.

화면 중앙에는 배 두 척이 등장한다. 하단에는 왼쪽 방향으로 노를 저어가는 돛단배가 있다. 그 앞에 자리한 작은 배 쪽으로 향하는 듯하다. 위쪽에는 그보다 꽤 큰 배가 절벽에 가려 반쯤 모습을 드러내 있다. 어부가 줄을 당겨 배를 항구에 정박시키려는 듯한 모습이다. 배 안에 커다란 항아리 두 개가 보인다. 눈이 찡그려질 정도로 힘을 주고 있기에, 다리 한쪽을 배의 갑판에 걸쳐놓았다. 줄을 당기는 모습이 무척이나 생생하게 묘사되어 있다.

여백처럼 자리한 물의 표현은 그저 지렁이 같은 가는 선을 몇 번 그었을 뿐이다. 실로 무심하기 이를 데 없는 표현이다. 선 하나만으로도 물처럼 보이면 되는 게 그림 아닌가? 그림이 어떻게 실제 그 자체가 될 수 있는가? 그림은 우리에게 실제를 떠올릴 수 있는 매개나 기호 역할을 하는 게 아닌가?

선 하나만으로도 이 공간이 강이나 바다임을 미루어 짐작하는 데 아무런 장애가 없다. 수평선을 그어 물가임을 보여 주지만, 이는 결코 원근법과는 다른 시선의 결과이다. 물은 일으켜 세워져, 보는 이의 눈 위로 차오른다. 수평선 너머로 다시 아득한 산의 능선이 겹치고 겹쳐, 무한한 거리와 공간감을 만든다. 다시 산 위로 짙은 청색을 묽게 풀어 산봉우리인지 구름인지를 애매하게 조형해 놓았다. 산이자 구름이고, 구름이자 산의 형상인 듯하다.

오른쪽에는 산과 절벽, 집과 소나무가 있는 여러 풍경이 중첩되어 있다. 절벽에 위치한 두 채의 정자는 청색기와를 이고 있다. 그 주변으로 소나무와 두 마리 학, 한 쌍의 새가 자리 잡았다. 다소 정신없이 혼재된 이 공간은 평면임에도 굴곡 심한 자연의 공간감을 효과적으로 환기시켜 준다. 그림을 보는 이에게 실제의 자연공간의 깊이를 유추하게 해주는 장치다.

바위와 집, 나무와 새들은 서로 유기적으로 연결되어 있다. 마치 순환구조를 보여 주는 것만 같다. 땅에서 바위가 자라고, 바위는 이내 나무가 되고, 나무는 새가 되거나 집이 되고, 이는 다시 인간으로 마구 번식하며 이어진다. 자연에 존재하는 모든 생명체는 서로 유기적으로 연결되어 있다. 이 그림에서도 작가 특유의 예리한 선의 맛과, 가늘고 감각적인 선으로 거침없이 그려나간 대상의 윤곽선, 그리고 자잘한 점을 찍어 나뭇잎을 처리한 탁월함이 있고, 인물이

나 새 같은 도상의 친근하고 유머러스한 묘사와 부분적으로 강한 설채를 통해 이룬 특별한 색채 구성도 가히 일품이다.

특히나 화면 오른쪽 상단에 그려진 비교적 커다란 소나무와 가지에 앉아 있는 학과 그 학 주변에서 날고 있는 또 다른 학의 자태가 멋지다. 이 역시 뭍에 정박하려는 돛단배와 쌍을 이루고 있다. 다시 밑으로 내려오면, 오른쪽 하단 부분의 다리가 시작되는 곳에 서 있는 세 그루의 나무 묘사 역시 최고다.

특히 화면 가장자리에서 불쑥 안으로 치고 들어오는, 구부러진 나무줄기를 그린 선이 대단하다. 색을 달리한 미점을 반복적으로 찍어서 무성한 나뭇잎을 조성한, 이 작가 특유의 기법은 가히 회화적이고 조형적으로 일품이다.

우리네 민화를 그린 이들은 「소상팔경도」가 지닌 본래의 뜻보다도 이를 빌려 아름다운 우리의 금수강산에서 자연과 조화를 이루며 하루의 일을 무사히 마치고 귀가하는 가장 인간적인 소망을 그림에 오롯이 담아내고자 했다. 유교적 교양이나 교훈보다도 말이다.

석인石人으로 둘러싸인
불심佛心의 바위산

 먹에 푸르스름한 안료가 주도적으로 사용된 그림이다. 부분적으로만 고동색
이 매우 엷게 설채되었다. 그림 하단에 선비가 나귀를 타고 가고, 시동이 뒤를
따른다. 이제 산속으로 접어드는 중이다. 세상을 피해 사는 선비高士의 은일隱逸
을 그렸다. 크게 보아, 세 개의 공간이 중첩되어 있다. 화면 상단에 그려진, 원경
으로 멀리 물러난 산의 윤곽까지 포함하면 네 개의 공간이 되기도 한다.

 근경, 중경, 원경을 같은 표면에, 동시에 올려놓았는데, 각기 다른 시간의 추
이를 반영하고 있다. 아마도 이는 특정한 이야기를 효과적으로 전개하기 위한
배려이자, 보는 이가 시간의 추이에 따른 공간의 변화와 서사적 전개를 스스로
읽도록 독려하는 것 같다.

 아주 작게 표현한 인물과 나귀, 집의 묘사가 아기자기한 맛이 있다. 하단 왼
쪽에 배치된 세 그루의 나무가 모여 있는 장면은 소박하지만 더없이 멋이 있다.
아니 그 묘사가 절묘하다. 어눌하게 그은 듯한데도, 어쩌면 그렇게 나무의 굴곡
진 자태를 효과적으로 보여 주는지 마냥 놀랍다. 구불거리며 조심스레 올라가
는 선으로 멋들어지게 휘어진 소나무의 몸통을 보여 주고, 나무의 종류에 따

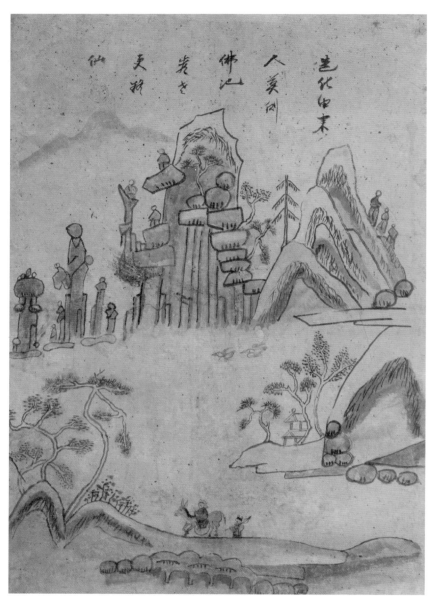

작자 미상, 「산수도」,
종이에 채색, 57×40cm,
20세기 전반, 개인 소장

라 각기 다른 터치와 효과로 솔가지와 잎사귀를 그렸다. 가장 단순하면서도 핵심적인 대상의 묘파描破다. 나는 이 나무만 크게 확대해서 보고 또 보았다. 맨 오른쪽에 자리한 긴 소나무가 그중에서도 최고다. 힘을 최대한 뺀 채, 스윽 하고 밀어올린 선이 나무가 되었다. 이 선의 미묘한 떨림을 타고 올라가면, 우리의 눈과 마음, 감각이 그대로 그 나무의 윤곽이 된다. 좋은 선은 그런 효과를 주는 선이다. 그것은 나무라는 외형의 단순한 고착화가 아니다. 나무의 생장 과정을 고스란히 전해 주는, 그래서 나무와 내가 동일한 생명체로서 그 과정을 겪고 있음을 알려 주는 선이다. 물아일체의 선이라고나 할까.

귀가 뾰족한 나귀의 네 다리는 지표에서 죄다 떨어져 있다. 그래서 약간 떠 있는 느낌을 주면서, 나귀가 바삐 달리는 것 같은 환영을 슬쩍 안긴다. 뒤따르는 동자의 다리가 잠긴 것으로 보아, 언덕을 오르는 장면인 듯하다. 두 갈래로 머리를 묶어 올린 모습으로 막대기를 어깨에 메고 있다. 나귀에 탄 이는 젊은 선비의 모습이다. 푸른 옷을 입고 나귀의 고삐를 잡고 있다. 말안장이 길게 내려와 있다. 그림에서는 인물의 표정이 다 드러나 있어서, 선비의 웃는 듯한 얼굴 표정이 실감난다. 절경을 찾아나선 것인지, 도를 찾아나선 것인지 알 수는 없지만 분명 선비에게는 즐거운 체험인 듯하다.

이들 위로 펼쳐진 공간은 물인지 허공인지 구분이 가지 않는다. 오른쪽으로 인접한 땅에는 이층 누각이 자리했고, 그 주변에도 멋진 나무 세 그루가 서 있다. 나무들 위로 두 마리의 새가 날고 있다. 날개 부분을 보면 갈필로 긁듯이 그려서, 여러 선을 남기며 날개를 표현하고 있다. 이는 그만큼 부산한 날갯짓을 표현하려는 시도다. 두 마리의 새는 나란히 어디론가 날아간다. 낯선 이들 때문에 놀란 것일까.

가운데 나무 때문에 집은 반이 잘려나갔다. 나머지는 아예 그리지 않았다.

그러나 하등 이상하지 않다. 나무를 그리다 보니 집을 그리는 것을 잊었을 수도 있고, 굳이 선을 연장해서 그리지 않아도 충분히 집이라는 것을 인지했으면 그만이다. 그 옆에 자리한 바위 처리도 무심하고 단순하다. 둥글게 윤곽선을 그리고, 그 안에 먹색을 묽게 칠한 후 몇 개의 점을 수직으로 짧게 그어 효과를 냈다.

그런데 이 그림에서는 상단에 자리한 수직으로 솟은 우람한 바위산과 그 옆의 토산, 그 주위에 붙어 있는 바위들의 묘사가 일품이다. 마치 총석정의 바위처럼 괴이한 바위가 나열해 있다. 작가는 이 희한한 바위를 무척이나 해학적으로 제시한다. 바위들이 마치 스님의 형상을 하고 있다. 겸재 정선의 「천불암」 속의 바위처럼 바위 정상에 있는 것은 분명 사람頭人의 형상이요, 이는 스님이 틀림없다. 크고 작은 모습으로 어우러져 있다. 영험한 불심佛心이 만든 바위산이다. 이 바위들은 운무에 가려, 먼 곳에 가득 자리하고, 그 사이에 깊은 심연 같은 여백이 있다. 해서 저 피안이 선경같이 어른거린다. 아마도 화면 하단의 선비와 시동은 저곳을 향해, 불심으로 이루어진 피안의 세계를 찾아 떠난 것인지도 모르겠다.

전체적으로 원형의 순환구도 안에서 나귀를 탄 선비의 이동이 있고, 이는 다시 스님의 형상을 한 바위산으로 연결되어 아래로 전이된다. 순환구조다. 그 안의 허정한 여백, 공간에 두 마리의 새가 가벼이 날고 있다.

소박하지만 가만히 살펴보면 하나하나가 흥미로운 표현으로 이뤄져 있다. 먹으로 그린 윤곽선 안에 부분적으로, 그러니까 사람의 옷, 물과 풀, 먼 산만 푸른색을 묽게 풀어 약간씩 칠했다. 그런데도 그것대로 신선한 활력을 자아내는 색채 구사가 돋보인다.

이 땅의 아름다움을 그린
옹골찬 산수화

　이 그림은 그냥 '산수화'라고 하자. 깊은 산속에 자리한 사찰을 찾아나선 유람객, 혹은 탐승객이 노를 저어 목적지를 향해 가는 장면 같기도 하고, 뱃놀이를 즐기는 형국 같기도 하다. 화면 왼쪽에 길쭉길쭉하게 자리한 바위들을 보면 얼핏 통천의 총석정을 그린 그림 같기도 하다. 그러면 대관령 너머 경승을 그린 「관동팔경도」의 하나일까? 「관동팔경도」 중의 총석정은 하단에 총석정을 넣고, 화면 중앙부에서 위쪽으로 첩첩산중이나 엄청난 바위봉우리를 그려넣은 것이 특징이다.

　사실 이런 풍경이 이 땅의 절경이다. 특정 지역에 국한하지 않고, 이 땅의 금수강산을 힘껏 그린 그림이다. 우리네 조상들은 이 땅의 아름다움을 이렇게 자랑했고, 이곳에서 태어나 이곳에 묻히기를 간절히 소망했다. 당시 사람들은 총석정을 천하에 둘도 없는 조물주의 신이神異라 칭송했다. 하긴 당시 조선에 승경은 너무도 많았다.

　이 그림은 간결한 구성에 힘찬 붓질과 먹의 운용에서 압도적이다. 크게 이등분한 화면은 하단에 물을 그리고, 그 위로는 웅장한 산을 묘사했다. 오른쪽에

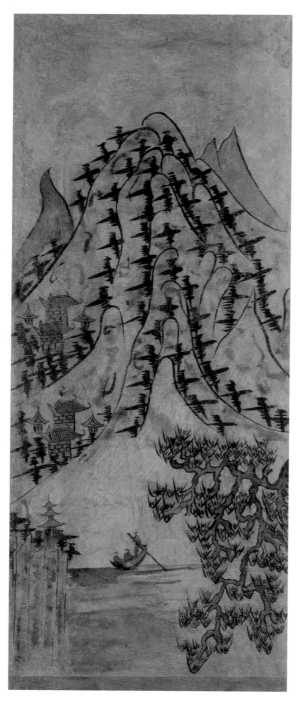

작자 미상, 「산수도」(6폭 병풍),
종이에 채색, 90×35cm,
20세기 전반, 개인 소장

는 소나무가 가득 공간을 채우고 있다. 소나무의 꿈틀거리는 줄기와 촘촘한 솔가지는 위쪽을 향해 엄청난 기세를 자랑한다. 이는 그대로 꿈틀거리며 용솟음치는 듯한 바위산으로, 그리고 그 선에 나란히 기생하는 나무들과 한 쌍으로 이어진다. 이 기세가 대단하다. 매우 명료하고 단순하게 대상을 포착해서, 이를 기반으로 가장 인상적인 화면을 구성했다. 이는 특정한 장소의 재현에 국한된 것이 아니라, 자연이 지닌 생명력과 기운생동의 느낌을 포착하려는 시도다. 보이는 곳에서 보이지 않는 것의 시각화다.

엄청난 생장력으로 자라는 자연 속에서 인간과 인간이 부려놓은 건물 등은 소소해 보인다. 노를 젓는 이와 배에 탄 두 명의 사람은 그저 먹색을 문질러 그림자처럼 묘사했다. 실체가 아니라 혼 같고, 유령 같다. 죽죽 힘차게 그은 바위산의 윤곽선과 그 옆에 다소 도식적이지만, 일정한 간격으로 사선을 그어 방향감과 속도감, 생장력을 동시에 표현한 나무의 묘사도 매력적이다. 검은 먹색과 붉은 기가 도는 색채와 파란색, 그리고 드문드문 바위산의 내부에 포도주색으로 스민 얼룩 같은 부분이 모여서 보색 대비 효과를 주는가 하면, 주조색인 검은색과 먹색이 잡아준 통일감 속에서 옹골찬 바위산의 위용이 확 하고 번진다. 하늘을 향해 마구 자라는 듯한 산과 바위의 기세는 겸재 정선의 「금강전도金剛全圖」(1734)에 표현된 금강산 일만이천 봉의 기세를 연상시킨다.

이 그림 역시 하늘에서 내려다본 듯한 시선으로 그린 것처럼 보인다. 뒤쪽으로 물러나는, 푸른색으로 칠해진 산의 정상부를 그린 윤곽선이 하늘을 찔러댄다. 하늘에 가닿고자 하는 염원이다. 우리 민족은 죽어 산에 묻히고 싶어 했다. 하늘에 보다 가까운 산은 신선의 공간, 하늘나라로 가는 지름길이기에, 그 산을 동경하고, 그 산에서 살고, 종국에는 그곳에 묻히고 싶었던 것이리라. 우리 민족에게 산이란 최후의 안식처요, 유람의 종착역이란 얘기다. 신선이 깃든 산

에서 생을 마무리하거나 죽어 산에 묻히는, 즉 입산^{入山}하는 것, 그것은 결국 하늘로 돌아가는 것歸天이다. 옛사람들에게 산수에서 노니는 것은 결국 인간이 자연과 합일하는 것이요, 자연의 이치를 깨닫는 것이었다. 인간은 결코 문명이자 제도에 길들여지거나 속박당하는 존재가 아니라, 자연에서 생의 궁극을 깨달아 지혜를 구하는 존재인 것이다.

회화로 본
책가도/
책거리

5

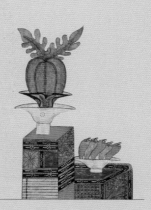

책
가
도

책
거
리

책가도는 서책과 서가를 중심으로 문방구류 외 각종 기물을 그린 그림이고, 책거리는 책을 비롯하여 벼루나 먹 등의 문방구류와 여러 물품을 그린 그림을 일컫는다. 책가도册架圖의 이두식 표기가 '책거리册㠯里'이기도 하다. 책과 기물은 관직 등용, 학문과 배움, 문방청완文房淸玩의 취미를 상징한다. 책을 가까이하면 온갖 삿된 것으로부터 벗어날 수 있다는 믿음도 책가도 제작에 한몫했지만 무엇보다 문을 숭상하고 벼슬을 갈망했던 조선시대 지배계급의 이념이 반영된 그림으로 교육적 목적으로 제작되었다. 책을 기본으로 하고, 그 밖에 각종 문방구와 골동품 등 선비들이 가까이한 다양한 물건을 소재로 그린 책거리는 흔히 '문방도文房圖'라 불리기도 한다. 정조 때 왕실에서 처음 사용한 것으로 알려져 있는데, 항상 책을 가까이하라는 감계적鑑戒的 기능과, 고동기古董器 완상玩賞과 희귀

서적 수집 등의 고동서화古董書畵 취미를 반영하고 있다. 그런데 점차 책거리가 민간으로 퍼져 대중화되면서 길상적 의미가 담긴 소재가 더해져 기복적인 성격으로 변하고 크기도 작아지는 등의 변화가 생겼다.

책거리는 책가册架 사이에 책과 각종 기물이 진열되어 있는 형태와, 책가 없이 각종 기물이 화면에 분산 배치되거나 책상에 여러 기물이 마구 쌓여 있는 형태 등으로 크게 구분된다.

문자도와 같은 맥락에서 18~19세기 들어 유교 문화가 뿌리내리고 저변으로 확대되는 시점에 유교 이념과 선비들의 가치관을 드러낸 그림으로 널리 그려졌다. 특히 책거리에서는 다양한 기물이 혼재하면서 일종의 정물화 성격이 가미되었고, 그에 따라 흥미진진한 구성과 시점, 개별 사물에 대한 놀라운 묘사력을 보이게 된다.

기하학적 패턴으로 마감한
추상화 같은 책가도

책가도는 궁중의 책가도 병풍처럼 선반에 책과 여러 가지 기물을 질서정연하게 배치한 그림을 말하며, 책거리는 그런 틀에서 벗어나 선반 없이 책갑에 책을 넣고, 만병(도자기), 영수, 보주(과일)와 자유롭게 어울리도록 한 우리나라에만 있는 독창적 양식을 지칭한다. 책가도는 조선 후기인 정조대 왕실에서부터 유행하기 시작한 것으로 알려져 있다. 이는 지독한 애서가이자 독서광이었던 정조와 긴밀히 연관되어 있다. 『정조실록』에 따르면, "(정조가) 어좌 뒤의 서가를 둘러보며 입시入侍한 대신들에게 이르기를 '경들도 보이는가?' 하시었다. 대신들이 '보입니다'라고 대답하자, 웃으며 다음과 같이 말씀하시었다. '어찌 경들이 진짜 책이라고 생각하겠는가?' 책이 아니라 그림일 뿐이다. 예전에 장자가 이르기를, 비록 책을 읽을 수 없다 하더라도 서실에 들어가 책을 어루만지면 오히려 기분이 좋아진다고 하였다. 나는 이 말의 의미를 이 그림으로 인해 알게 되었다. 책 끝의 표제는 모두 내가 평소 좋아하는 경사지집을 썼고 제자백가 중에서는 오직 장자만을 썼다"고 한다. 이처럼 본래 책가도는 궁실 장식용으로 제작·사용되었다. 그래서 궁중 화원들이 매우 사실적으로 정교하게 그렸다. 책가도

의 핵심은 사실성에 있기에, 실제 공간과 사물이 있는 듯한 착각을 불러일으켜야 했던 것이다.

왕실에서 사용된 책가도는 대형으로 책가에 책이 놓여 있는 형태가 대부분이지만 민간으로 확산되면서 변화한다. 크기부터 작아지고 책가가 사라지며 책과 문방구, 기물만 남는 그림에, 길상적인 소재가 늘어나는 방향으로 바뀐 것이다. 그래서 흔히 '문방책가도'라고도 부른다.

또한 책가도란 서가에 진열된 책과 각종 문방구, 꽃, 과일, 고동기 등을 그린 중국의 '다보각경多寶各景'에서 유래한 화제를 말한다. '다보격多寶格'이란 중국 청대 왕실에서 진귀한 완상물을 보관하기 위해 사용한 작은 진열장, 혹은 보관함을 말한다. 그만큼 당시 청의 황제들이 진귀한 물건 수집에 열을 올렸음을 알 수 있다. 또한 명대 문인들이 외출이나 여행할 때 소중한 물건을 넣고 다니기 위해 만든 작은 상자에서 연유한다고 한다. 다보각이란 '많은 보물들의 시렁'이라는 의미로, 기물을 놓고 전시하는 일종의 선반에 해당한다. 이 같은 전시 시렁은 16~17세기 유럽에서도 크게 유행하였다. 이른바 독일에서 유래한 '쿤스트캄머kunstkammer, 예술의 방'와 '분더캄머wunderkammer, 호기심의 방'가 전시 시렁을 지칭하는 용어였다. 영어로는 'Cabinet of Curiosity'로 불렸다. 이러한 용어는 초기 갤러리나 뮤지엄의 시원적 형태를 암시하기도 한다. 조선시대 후기 베이징을 방문한 조선 궁중화가들은 청 황실과 상류층의 거주지에서 그와 같은 다보각을 볼 기회가 있었다. 따라서 자연스레 그러한 것을 모방한 문화가 수입되었고, 이는 이후 책가도, 책거리에 반영되었다.

18세기에는 외교사절의 빈번한 교류와 활발한 상업적 거래로 다양한 종류의 상품이 조선에 수입되는데, 이는 자연스레 수집욕과 함께 책가도, 책거리의 유행을 만들었다.

18세기의 조선 후기는 정치적으로 안정되고 경제적으로 번영한 시기였다. 북학의 대두와 함께 서화 골동 취미와 서양적인 시대감각이 가미되고, 책가도와 책거리가 상류층 사이에서 '문방청완文房淸玩'의 장식용 회화로서 큰 인기를 끌었다. 이는 일상의 매순간 문文을 숭상하면서도 길상을 염원한 당시 사회 분위기의 일단을 보여 주는 것이기도 하다. 문치정치가 주류를 이룬 조선시대에 문인들은 서적과 문방구를 비롯하여 도자기·향로·괴석 등의 문화적 사치품으로 사랑방을 장식하였다. 그런 가운데 정물화의 제재로 책거리를 그리고, 널리 보급하였다. 이는 18세기 후반 회화 장르로 확립되어 20세기 전반까지 유행하였다. 당시 그려진 문방책가도는 조선 사회에 퍼져 있던 새롭고 이국적인 관념과 교류의 매력을 방증하는 중요한 자료다. 한편 문방책가도는 회화의 일루저니즘(환각 착시법), 소비문화의 열정과 즐거움, 상서로운 상징주의 등이 섞인 중요한 그림이기도 하다. 그러다 조선 후기에 와해된 신분질서와 경제성장에 힘입어 일부 재력가의 호사취미의 대상이 되었고, 이후 일반 서민들에게까지 파급되어 민화로 빈번하게 그려졌다.

책가도 중에서 가장 흥미로운 그림(277쪽)이다. 오로지 책만 수북이 쌓여 있는 장면이니, 책가도가 맞는 표현이다. 물론 하단에는 개다리소반이 자리하고 있긴 하지만 오로지 책과 책갑만 빽빽하게 차 있는 풍경이다. 주어진 공간에 수직으로 쌓아올린 책의 측면만 가득 보여 준다. 책갑에 빽빽하게 꽂혀 있는 책의 단면은 오로지 가늘고 예리한 선으로만 표현하였다. 책갑은 자를 대고 그린 듯 반듯한 직선으로 이루어져, 책가도 특유의 기하학적 아름다움을 마음껏 뽐낸다. 사실 이것을 온전히 책으로 보기에는 무리다. 그러나 우리는 이 선이 충분히 책을 지시하고 있음을 안다. 구체적인 책을 재현한 것이라기보다 책의

형태를 선으로 번안하고 있다는 인상이다. 따라서 그림은 철저히 선으로만 조형된 추상화와 유사하다. 수직과 수평의 선이 촘촘한 교직을 이루면서 만든 순수한 구성이자 기하학적 패턴으로 마감된 기이한 회화다. 그 사이로 책갑의 측면을 감싸고, 장식한 비단 문양이 화려하고 기이하게 자리하고 있다. 비단 바탕에 수묵의 선이 중심인 그림으로, 화면 중앙 하단에는 개다리소반이 있고, 좌우로는 대칭적인 구도가 안정적이다.

화면은 크게 삼등분으로 이루어졌다. 화면 안은 다시 세 개의 면으로 구획되어 있는데, 맨 위와 아래 면은 책갑 문양이 프레임되었고, 가운데 화면은 별도의 나무무늬가 프레임 구실을 하고 있다. 가운데 부분의 나무무늬로 구획된 사각형의 화면, 그리고 위아래로 다시 책갑의 책들이 세 개, 두 개가 위치해 있는데, 이들은 모두 가운데로 몰려 있다. 책갑에 들어 있는 책들은 중심을 향해, 위에서 아래 방향으로 쏟아질 듯 기울어져 있는 반면, 책갑에 들어 있는 책들은 단호한 수평선을 유지하고 있다. 이러한 시선의 교차, 종합적인 시점의 통합이 책가도의 특징이다. 책갑을 바라보는 시점은 위에서 내려다보는 식이지만 정작 그 안에 담긴 책의 단면은 정면에서 바라본 시점이다.

전반적으로 책갑은 아래를 향해 기울어져 있다. 사실 이 그림에서 보는 이는 시선을 어디에 두기가 무척 곤란하다. 보는 이의 시선이 당황스러운 것이다. 사각형의 화면은 다시 점적인 여러 공간으로 분절되고, 들어갔다 나오기를 반복하면서 기이한 환시幻視를 준다. 혹자는 책이란 고인이 된 선인이 산 자에게 내리는 말이자 진리이기에, 그 방향이 위에서 아래로, 다시 말해 죽은 이에게서 산 자에게로 내려온다고 말한다. 따라서 위에서 아래 방향으로 그려진다. 그러니 책가도의 시선이란 생사의 시선을 따르는 시점이다.

책갑에 들어 있는 책은 반듯하고 가는 선으로 그렸고, 책갑을 둘러싼 비단

작자 미상, 「책가도」(8폭 병풍),
비단에 채색, 103×35.5cm,
19세기 중반, 개인 소장

작자 미상, 「책가도」(8폭 병풍),
비단에 채색, 각 103×35.5cm,
19세기 중반, 개인 소장

의 각 표면에는 다양한 문양을 섬세하게 그렸다. 부분적으로 들어간 꽃문양과 직선과 사선, 그리고 꿈틀거리는 구름무늬와 물결무늬를 연상시키는 문양이 상당히 역동적이다. 이 모든 무늬는 영생과 불사, 불멸에의 희구인데, 이는 책으로 대변되는 영원한 진리를 향한 염원과 맞물려 있다.

모든 여백은 여러 문양과 선으로 치밀하게 채웠는데, 이는 이 작가의 특장이다. 화면 중심부를 장악하고 있는 사각형의 프레임에도 나무의 무늬목, 파도처럼 생긴 결을 정교하게 그려넣었다. 그래서 그림은 치밀하고 밀도 높게 다가온다. 차분하고 통일된 색채 안에서도 다채로운 색이 숨을 쉰다. 이 같은 문양 장식은 프랑스 기메박물관과 일본 민예미술관에 소장된 특정 민화와 흡사해서 동일인의 그림으로 추정된다.

특히 화면 중심의 그림 안에는 원통형의, 윗면을 노출한 형상이 마치 편지지나 둥글게 말린 종이처럼 꽂혀 있다. 이는 책갑 안에 든 책 속에도 등장한다. 그리고 맨 위 화면에 있는 세 개의 책갑에 든 책과 중앙 전면에 자리한 책갑의 책에는 수직으로 내려오는, 열네 개의 막대기가 조금씩 색차를 내면서 수평으로 위치한 또 다른 색띠와 조화를 이루고 있다. 책갑에 꽂힌 책들을 손쉽게 빼내기 위한 천, 끈을 화려하고 기하학적인 장식으로 변신시켰다.

전체적으로 차분하고 농익은, 그러면서도 간결하고 절제된 색채 속에 색띠가 악센트를 주고 있다. 직선의 포화 때문에 강화된 다소 엄격하고 경직된 느낌을, 나무무늬의 결과 푸른 색조 안에 담긴 곡선의 온갖 길상 문양이 완화시켜 준다. 오로지 추상적인 선만으로 조형된, 품위 있는 책가도의 수작이다.

볼수록 대단한 추상화 그 자체다. 그러니 이 그림은 기존의 책가도가 지닌

상징성이나 의미망과는 다소 무관해 보이는 이질적
인 책가도이기도 하다. 오히려 순수하고 조형적 측
면에서 구성된 매우 디자인적이고, 그러면서도 희한
한 추상적인 미감과 평면성, 그리고 수평과 수직의
선, 이른바 그리드로만 이뤄진 모더니즘 추상화의
한 전형을 이 그림에서 홀연 만나게 된다. 일각에서
는 조선시대의 이름 없는 목공·석공·도공·화공의 마음속에 이러한 추상 의
욕이 깊이 들어 있어서, 그것이 작품으로 주저 없이 표현되었다고들 한다. 그런
작품들이 너무나 많은 까닭이다. 그래서 "한국인들의 천성 속에는 추상의 본바
탕을 이루는 일종의 이상異常 시각 감흥이 맥맥이 흘러내려 오고 있다"(최순우)
고도 한다.

정물과 함께한,
세심한 포즈의 책거리

전형적인 책거리 그림(283쪽)이다. 우선 화려한 색채와 엄청나게 다양하고 집요하게 표현한 온갖 문양에 놀라게 된다. 양반의 서재에 놓일 만한 책갑과 바둑판, 두루마리와 붓이 있고, 여기에 수박과 접시, 꽃이 함께 어우러져 있다. 진리를 표현하고 전수하는 책의 기운과 의미, 그리고 이와 함께 왕성한 생명력과 충만한 영기를 발산하는 정물로 가득하다.

하단 오른쪽에 놓인 바둑판, 그리고 중심부에 자리한 두 개의 책갑에 꽂힌 책들, 그 팽팽하게 묶여 있는 책이 상당한 볼륨을 자랑하며 자리하고 있다. 그 위로 투명한 그릇에 수박의 꼭지 부분이 절개된 채, 내부의 씨앗을 노출하고 있다. 수박씨를 의도적으로 보여 주기 위한 장치다. 수박의 온전한 형태를 가시화하기 위해 투명한 그릇도 필요했을 것이다. 아울러 수박이 담긴 투명한 유리그릇이 정면에서 본 시점으로 고정되었다면, 책은 위에서 아래를 향한 시점으로 누워 있다. 바둑판 역시 상단부가 다 드러나게 그렸다. 바둑판을 온전히 보여 주기 위한 불가피한 시점이다. 수박 뒤로는 책갑에 꽂힌 책과 책갑 위에 놓인 두 개의 접시(청색 접시 안에 놓인 붉은색 접시), 그리고 그 뒤로 다시 책갑과

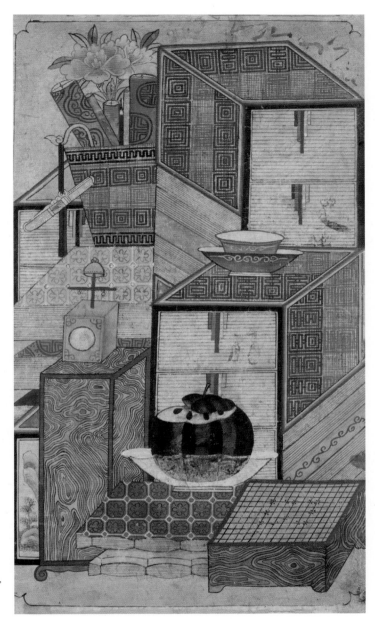

작자 미상, 「책거리」(8폭 병풍),
종이에 채색, 49×28cm,
19세기 후반, 개인 소장

책, 왼쪽으로는 두루마리와 붓, 황금색 걸개에 청색 끈으로 묶인 은장도, 꽃, 십자형의 나무를 덮고 있는 종 등이 나란히 연결되어 있다.

책과 문방구는 선비가 대접받는 사회에서 출세의 상징이기도 하다. 책과 바둑은 선비들의 일상적인 기물이고, 편지와 붓도 마찬가지다. 여기에 씨를 드러낸 수박은 다산성을 상징하고, 꽃은 부귀영화를 의미한다. 이러한 도상적 의미도 중요하지만 유난히 흥미로운 부분이 바로 모든 면을 채우고 있는 장식적 차원의 문양이다. 이 문양은 하나같이 기복적이고 주술적인 차원에서 그려졌다. 바둑판의 나뭇결이나, 십자가 형태에 달린 종이 놓인 사각형 박스의 표면에도 나뭇결 문양이 소용돌이치듯 조형되어 있다. 그 옆의 또 다른 문갑 표면에도 산수화의 일부가 그려져 있다. 그림 안에 또 다른 그림이 연속적으로 배열되어, 숨은그림처럼 자리하고 있다. 화면 오른쪽 중심부와 그 윗부분을 차지하고 있는 책갑의 표면 역시 사각형으로 이뤄진 기하학적인 문양과 색색의 사선으로 마감되어 있다.

수박이 놓인 자리에도 두 권의 두꺼운 책이 놓여 있다. 맨 위의 책 표지 역시 귀갑문을 연상시키는 문양과, 사방무늬 형태로 꽃과 붉은색 점을 배치한 문양이 촘촘히 박혀 있다. 수박 위쪽에 그려진, 책갑에 놓인 두 개의 접시 표면에도 구름 문양을 연상시키는 무늬가 그려져 있다. 연속적으로 이어지는 선과 무늬는 거의 강박적일 정도의 장식 욕구를 반영하기도 하지만, 길상무늬를 촘촘히 그려넣은 것은 결국 모든 것을 기복적 의미로 뒤덮고 싶다는 간절한 희구에 다름 아니다. 왕성한 생명력과 충만한 기운으로 영험하게 피어나는 모종의 기운을, 화려한 문양과 색채의 열락으로 마음껏 펼쳐 보인다. 그리고 책갑 및 문갑 표면의 도안화 경향이 강하고, 전체적으로 기하학적인 장식 문양이 화려한 색채로 전개된다. 더불어 과감한 화면 분할과 과장된 구도로 불가사의한, 그

러면서도 환상적인 세계를 보란 듯이 펼친다. 문갑은 사랑방이나 안방에 두고서 쓴, 서류나 일상용품 등을 보관하는 데 필요한 방세간의 일종이다. 천장이 낮은 한옥에서, 벽면에 시원하게 여백을 주고 공간이 넓어 보이게 높이를 낮춰 폭을 좁게 만든 게 대부분이다.

생각해 보면, 맨 하단에 자리한 두 권의 책에서 투명한 유리그릇에 담긴 수박이 피어나고, 이는 다시 위쪽의 다양한 책과 두 개의 접시로 이어진다. 파란 접시 안에서 붉은색 접시가 꽃처럼 피어난다. 이는 유리그릇에 자리한 수박과 동일한 형태를 반복한다. 이 접시 위로 다시 책이 배치되어 있고, 이는 옆쪽에 자리한 화병 같은 기물에서 두루마리와 꽃과 붓, 은장도를 피워낸다. 이렇듯 서로가 연결되어 모종의 관계망을 형성하고 있다.

이 그림의 백미는 단연 수박의 표현에 있다. 수박의 무늬를 선명하게 강조해서, 수박의 볼륨감을 터질 듯이 표현했다. 초록의 채색도 무척 실감나고, 꼭지를 마치 누군가가 들어올려 속살을 보여 주는 것처럼 처리한 연출도 재미있다. 수박에 박힌 씨앗을 보여 주기 위해, 굵고 강하게 점을 찍어 묘사한 부분이 절묘하다. 더구나 수박을 담은 투명한 유리그릇의 처리 역시 매력적이다. 접시에 담긴 수박의 색채 표현을 보라! 접시의 굽은 정면에서 본 것인 데 비해, 접시의 윗면은 아래를 향해 약간 기울어진 시점이다. 이는 접시의 안쪽을 보여 주려는, 수박이 담긴 모습을 제대로 보여 주기 위한 의도적인 전략이다. 수박 역시 씨를 보여 주려고 절개면이 보이게 조금 기울어져 있다. 마치 접시가 인간의 희구와 소망을 담아 신에게 기원하는 듯 보인다. 그래서 접시의 굽은 반듯하게 정면으로 위를 향한다. 그러면서도 수박의 씨

앗과 접시의 기능을 보여 주고자 접시와 수박의 윗부분은 아래를 향해 기울여 놓았다. 동시에 씨를 내려주는 것은 다름 아닌 신의 능력이기에, 위에서 아래로 약간 기울어지게 표현했을 것이다.

또 하나의 그림(287쪽)을 보자. 책과 문갑, 그리고 여러 가지 기물이 함께 자리하고 있는 책거리 그림이다. 산뜻한 선묘로 테두리지어 형상화한 사물은 작가 특유의 신중한 관찰력을 바탕으로 대상을 화면에 배치하고 있음을 보여 주는 동시에 도상화 능력도 유감없이 드러내준다. 또 직선과 곡선을 적절하게 구사하면서 화면 전체에 생동감을 불러일으킨다. 나아가 한정된 몇 가지 색채로 중후한 통일감과 화사한 화려함을 발산한다.

무엇보다도 공간에 제각기 놓인 사물의 배치가 무중력 상태에서 둥둥 떠 있는 것처럼 보인다. 지상에 안착하지 못한 존재가 허공에서 부유한다. 저마다 자기 모습을 힘껏 드러내면서 자존하는 화면에는 제각각의 시점視點을 따른 사물들이 자유롭게 펼쳐져 있다. 한 공간에 집결된 존재인 동시에 저마다 자기 자신의 고유한 개체성을 유지하고 있는 존재다. 세 개의 직선이 화면을 가로로 구획하고 있다면, 다시 수평의 선이 그 직선을 가로질러 간다. 다양한 기물은 차례로 포개져 있고, 이 포개진 형태는 여러 사물을 한꺼번에, 그리고 동시에 존재의 자립감을 보여 준다. 그런가 하면 책·문갑과 그릇, 과일로 이어지는, 주황색과 갈색, 그리고 흰색과 검은색이 일정한 공간을 배분하고 점유하면서 놀라운 통일감을 선사한다. 어찌 보면 대단히 기하학적인 직선과 면이 상당히 조직적으로 공간을 종횡으로 누비면서, 보는 이의 시선을 끌고 다닌다. 또한 그 사이사이로 흰색의 그릇이 적당히 포진해 있으면서 순환구조를 이룬다. 여기에 주황색과 검은색도 힘을 보탠다.

작자 미상, 「책거리」(8폭 병풍),
종이에 채색, 60×38cm,
19세기 후반, 개인 소장

그런 면에서, 이 책거리 그림은 무엇보다도 대단히 정교한 화면 구성을 자랑한다. 동시에 색채와 형태의 도상화 등에서도 탁월한 면모를 보여 준다. 날렵하게 포착한 접시의 윤곽선, 생동하는 잎사귀와 줄기의 선, 화려한 문양과 장식으로 구성된 개다리받침의 문갑, 그리고 화면 왼쪽의 위아래에 균형을 이루며 자리한 검은 색면으로 된 먹의 배치가 절묘하다. 이 추상적이면서도 사실적인 묘사로 조형한 먹은 각기 위치와 방향을 달리하면서 배치되는 순간 보는 이의 시선을 유도하면서 화면 위에서 아래로, 다시 문갑의 개다리 부분으로, 그리고 왼쪽의 문갑과 그 위에 포개진 그릇과 접시와 수박으로, 다시 수박에서 그 옆의 화병으로, 그리고 그 옆의 벼루와 먹과 그 아래쪽 그릇들로, 마지막으로 오른쪽 하단(에 세워진 먹)까지 연속적으로 이어진다. 이런 화면에서 우리는 작가의 천부적인 구성 솜씨를 만난다.

이 그림의 미덕은 책과 문을 숭상(문갑·먹·벼루)하고 다산(수박)을 기원하며 왕성한 생장력(발기하듯 일어선 가지들)을 예찬하는 동시에, 꽃받침이나 꽃대처럼 자리한 접시를 통해 생명의 본질적인 근원을 상기시키는 데에 있다. 화면 속의 사물 하나하나가 절묘하기 그지없다. 접시와 병은 제각기 다른 형태와 문양을 띠고 있고, 화병과 문갑의 내부를 장식한 이미지도 재미있다. 특히 기하학적인 선과 귀갑문 등으로 촘촘히 채운 문양은 앞서 살펴본 책가도(277쪽)와 매우 유사해서, 동일 작가로 추정된다. 이 그림에서 가장 돌올한 것은 선이다. 모든 것을 두루 포용하고 제한하는, 반듯하면서도 날카롭고 예민한 선이 단연코 빼어나다.

보라색 가지와 시원시원한
파초를 품은 책거리

짙은 보라색으로 단호하게 칠해진 가지만으로도 이 그림은 충분한 회화적 매력을 발산한다. 대단히 탐스럽고 싱싱한 가지다. 가지의 형태와 색감은 놀라울 정도로 생생하다. 매혹적이고 아름다운 가지다. 짙은 보라색으로 채색한 가지의 몸은 꼭지 부분으로 갈수록 하얗게 변한다. 그라데이션gradation, 階調으로 변모해 가는 보라색으로 인해 평면적으로, 납작하게 칠해졌지만 입체감이 감돈다. 단정하고 엄격하게 그렸으면서도 더없이 탐스럽고 풍만한 볼륨감으로 당당하다. 두 개가 겹쳐 있는데, 둘의 존재를 온전히 가시화하기 위해 뒤쪽의 가지를 들어올려 그렸다. 뒤쪽의 가지는 마치 허공에 떠 있는 것 같은데 전혀 어색하지 않다.

화면 오른쪽 병에는 싱싱한 파초가 무럭무럭 자라고 있다. 병의 형태는 완전하지 않다. 병인지 자연석인지 구분이 되지 않는다. 병 입구 아래에는 기이한 문양, 즉 영기문으로 보이는 형태가 아래쪽으로 증식하는 듯한 형국이다. 요컨대 뒤집힌 꽃문양 같은, 혹은 종유석인 양 주렁주렁 매달린 영기문을 닮은 형상에 꽃병이 연결되었고, 그 안에서 파초가 자라고 있다.

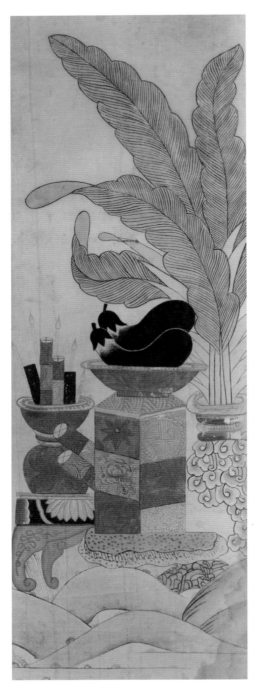

작자 미상, 「책거리」(10폭 병풍),
비단에 채색, 87×30cm,
20세기 전반, 개인 소장

290

화면 왼쪽에는 화려한 청색의 화병이 놓여 있고, 그 안에는 두루마리와 붓이 꽃처럼 꽂혀 있다. 청색 화병의 표면에는 커다란 꽃이 중심부에 가득 그려졌고, 주변으로 주황색의 방사형 선이 햇살처럼 퍼져 있다. 그 위로는 연꽃잎과 운문이 시문施文되어 있다. 병은 정면에서 바라본 시점으로 그렸지만, 주둥이 부분은 앞쪽으로 기울어져 있어서 위에서 내려다본 시점이 적용되었음을 알 수 있다. 특히 화병에 꽂힌 다섯 자루의 붓은 상당히 사실적으로 묘사되었는데, 저마다 다른 높낮이로 변화를 주고 있다.

사실 가지의 묘사만큼이나 뛰어난 것은 바로 파초 잎사귀에 가해진 시원시원한 선묘의 맛이다. 화면의 거의 절반을 채우고 있는 파초는 단호하고 거침없이 솟아 있다. 자신감 넘치는 선으로 그은 윤곽선과 그 내부를 조밀하게 채운 가지런한 선의 간격이 멋지다. 특히나 잎사귀의 안쪽을 채운 가지런한 먹선은 이어지고 끊어지기를 반복하면서 강약을 동반하고, 약간의 떨림을 간직한 채, 묘한 리듬감과 다채로운 선의 맛을 만끽하게 해준다. 이 파초잎의 싱그러운 녹색과 가지의 붉고 진한 보라색이 강렬한 대조를 이루면서 화면 가득 생동감을 준다.

한편 왼쪽 하단에는 산 혹은 파도무늬 같은 형태가 그려져 있는데, 이 문양은 그 위에 놓인 개다리소반의 다리에 그려진 영기 문양으로 이어지고, 다시 연꽃 문양으로, 그리고 화병의 꽃과 그 위의 연꽃으로 그대로 이어진다. 여기서 수수께끼 같은 하단의 형태는 상당히 특이하다. 모종의 풍경이자 돌이고, 파도를 연상시키는 복합적인 문양과 다채로운 선이다. 육면체의 박스는 문갑 같기도 한데, 표면에는 다양한 문양으로 가득하다. 우선 커다란 모란꽃이 주황색과 파란색 바탕 위에 그려졌고, 다른 면에는 연꽃이 도식화되어 표현되었다. 또 다른 면에는 추상적인 문양과 영기 문양, 구름 문양 등이 빼곡하게 그려졌다. 이

는 다시 그 위에 놓인 파란색 접시의 표면으로도 이어진다. '목숨 수壽' 자가 적힌 그릇의 중앙은 온통 연꽃잎으로 채워져 있어서, 마치 연꽃이 벌어지면서 그 기운에서 홀연히 '수' 자가 피어나고 있는 듯하다. 연꽃잎의 좌우대칭으로 갈라진 문양에서 생명이 피어오른다. 그 접시에서 싱싱하고 우람한 가지가 나왔다. 짙은 보라색 가지의 표면은 매끄럽고 관능적이기까지 하다. 그것은 은연중 남자의 성기를 연상케 하면서 왕성한 생장력을 암시한다. 민화에 빈번하게 등장하는 도상인 수박과 석류, 포도와 가지는 한결같이 생식력을 상징한다. 한편 그 옆에 자리한 파초는 검박하고 검소한 선비의 삶을 은유한다. 두루마리와 붓 또한 문기를 숭상하는 일련의 상징이자 기물이다.

책거리의 유전자를 간직한,
화조화 같은 책거리

이 그림을 책거리라고 부르기는 애매하다. 화조화에 속하는 병풍에 있는 그림이지만 나로서는 단독으로만 보았을 때 여지없이 책거리의 한 변형으로 볼 만하다고 생각한다.

작은 서안이 있고, 그 위에 대나무로 만든 원통형의 필통과 화병이 놓여 있다. 필통에는 다섯 자루의 붓이 들어 있고, 화병에는 꽃이 벅차게, 수직으로 꽂혀 있다. 그런데 화병의 주둥이가 온전히 그려져 있는 게 무척 흥미롭다. 꽃도 압권이지만 왠지 색채가 묘하고 특이하다. 화면의 절반 이상을 가득 채운 화사한 꽃은 생생하고 활력적으로 그려진 반면, 화병과 필통, 서안은 납작하고 평면적으로 마감되었다. 이 대조적인 표현이 이상한 조화를 연출한다.

화병에 꽂힌 꽃나무의 처리는 수묵으로 그은 선이 면을 이루면서 펼쳐져 있고, 그 위에서 꽃들이 가지런히 피어난다. 매화나무를 연상시킨다. 나무에서 청색 선이 힘차게 뻗어나가면서 가지를 만들고, 그 위에 꽃과 꽃망울이 매달린 형국이다. 화병 중심부에는 옅은 색의 청색 물감이 세 방향으로 직선을 그으면서 상승하여 줄기를 이루는데, 그 위에 커다란 꽃 세 송이가 달려 있다. 독특하

白雪滿山
立身揚名

작자 미상, 「책거리」(6폭 병풍),
종이에 채색, 98×29cm,
20세기 전반, 개인 소장

294

게 도상화된 이 꽃은 정면에서 본 시점으로 그렸는데, 사방으로 팽창하면서 만발한 느낌을 극대화하고 있다. 중심부의 촘촘한 꽃잎은 바깥으로 나가면서 헝클어지고 꼬부라지는데, 약동하는 선의 기세가 대단하다. 독창적이고 창의적인 꽃의 형상화다. 반면 줄기의 잎사귀 표현은 꽃의 디자인적인 처리와 달리 사실적으로 묘사되었으며, 섬세하고 부드러운 담채가 무척이나 감각적인 맛을 자아낸다.

특이한 형태를 지닌 화병은 네 가지 색채로 구분되어, 받침대에 놓여 있다. 서안의 상판과 화병의 받침대는 윗부분이 들려 있어 밑에서 보는 시선으로 그렸음을 알 수 있다. 화병 중심에는 흰 점으로 모종의 형태를 그렸으나 무엇인지는 명확하지 않다. 사실 화병 상단부는 마치 타구唾具의 전형적인 형태를 연상시킨다. 그리고 가운데 부분은 편병扁瓶의 형태 그대로다. 화병 옆에 자리한 붓통의 표현에서 재미난 부분은 음영의 효과를 극대화해서 살린 점이다. 오른쪽의 밝은 면은 진한 노란색을 칠했고, 왼쪽의 어두운 그림자 부분은 순차적으로, 이른바 그라데이션을 주어 입체감 효과를 조성했다. 이는 명암법에 대한 인지를 보여 주는 부분이다. 그러나 여전히 납작하고 평면적인 묘사 위에서 그것이 어색하게 적용되었다. 그렇지만 오히려 이런 처리가 대단히 흥미롭고 재미있는 표현의 한 가능성을 보여 준다. 민화에 명암이 개입되는 매우 흥미로운 사례에 속한다. 당연히 20세기 전반의 작품이다. 필통의 밝은 면을 강렬하게 드러내는 부분과 서안의 정면 세 칸을 채우고 있는 노란색 부분은 이 그림에서 가장 이상적인 지점으로, 원색의 노랑이 얼마나 생생하고 밝게 사용될 수 있는지를 보여 주는 황홀한 증거이기도 하다.

한 덩어리 수박이 매혹적인
무심한 책거리

이 책거리에서 가장 눈여겨볼 부분은 밥그릇, 혹은 커다란 접시에 담긴 수박이다. 수박의 윗부분을 칼로 도려내 뚜껑을 만들고, 이를 한켠에 밀어놓았다. 작은 뚜껑이 앙징맞고 귀엽다. 수박의 속살과 촘촘히 박힌 씨앗들이 죄다 드러나 있다. 작은 칼이 그 자리에 놓여 있어서, 바로 이 칼로 수박의 한 부분을 절개했음을 알려 준다. 수박 속이 매우 빨갛다. 농밀하게 잘 익은, 당도 높은 수박임에 틀림없다. 정면에서 바라본 그릇은 납작하고 평면적으로 그렸다. 그릇 표면을 유심히 들여다보면 연꽃잎을 연상시키는 흔적이 매우 흐릿한 녹색으로, 줄무늬처럼 그려져 있다. 연꽃은 환생이고, 재생의 상징이기도 하다. 수박은 다산과 생명력을 암시한다. 무엇보다도 그릇 안에 담긴 수박의 표면 처리가 재미있고 절묘하다. 특히 농담의 변화를 준 표면의 무늬가 대단히 회화적인 솜씨로 구현되었다. 윤곽선과 함께, 내부에 두 줄을 긋고 양쪽에 먹물을 풀어 조형한 좌우대칭의 문양으로 수박의 줄무늬를 잘 표현하고 있다. 이 무심한 선과 붓질의 맛이 재미있다.

특히 전체적으로 제한된 색채 안에서 나름 아름다움을 발산한다. 주조색으

작자 미상, 「책거리」(8폭 병풍),
종이에 채색, 78×37cm,
19세기 후반~20세기 전반,
개인 소장

로 쓰인 붉은색이 생동감과 활력, 그리고 장식성을 충족시키면서 곳곳에 포진해 있다. 마치 온몸을 순환하는 피처럼 보인다.

수박이 담긴 접시 주변으로 두 개의 화병이 자리하고 있다. 수박 위에 자리한 작은 보라색 병은 작은 잔을 뚜껑 삼아 쓰고 있다. 오른쪽에는 역시 붉은색으로 연꽃잎을 병의 아랫부분과 목 부분에 장식한 화병이 있는데, 이 화병에서 짙은 빨강색의 꽃이 피어난다. 꽃 한 송이 주변으로 잎사귀들이 방사형으로 자라는 중이다. 두 개의 화병 사이에 붉은색 치마를 입은, 쪽을 진 여자가 끼어 있다. 이 인물의 얼굴 형상은 민화의 맛을 제대로 보여 준다. 붉은색 치마와 빨간 수박의 속살을 연결함으로써, 다산을 기원하는 여인의 신체와 마음이 자연스레 연상된다. 여자를 둘러싼 두 개의 화병 역시 만물을 소생시키는 용기容器로 기능한다. 그러니까 화병과 여자의 몸, 수박은 다산과 생장력으로 서로 연결되어 있다. 그중에서도 수박과 여인의 몸을 연결한 구도가 흥미롭다.

화면 속의 사물들은 죄다 흩어져 있는 듯하지만 내적으로 긴밀히 이어져 있다. 하단에는 용도를 알 수 없는 막대기(붓대), 두루마리, 호랑이 발톱, 벽사용 도구, 붓들이 얽혀 있는데, 그 내부는 용의 비늘무늬와 잎사귀, 작고 붉은 점으로 채워져 있고, 바탕에는 물결무늬가 가득 그려져 있다. 호랑이 발톱이 움켜쥔 세 개의 통에는 각기 무수한 점과 파초, 구름 문양 등이 시술되어 있다. 화면 왼쪽에는 책갑이 있고, 그 위에 붓들이 자존심을 세우듯이 나란히 서 있다. 흔히 붓이 제 구실을 하려면 네 가지 덕四德을 갖추어야 한다고 한다. 네 가지 덕이란 붓끝이 뾰족할 것尖, 가지런할 것齊, 둥글게 정리되어 갈라지지 않을 것圓, 튼튼할 것健을 말한다. 그림 속의 붓은 이 네 가지 덕을 온전히 갖추고 있다.

기존 책거리와는 사뭇 구성이 다르고 미완성으로 보이기도 하지만 나로서는 수박 하나만으로도 매료될 수밖에 없는 책거리다.

회화로 본
어해도

6

어
해
도

어해도는 물고기·게·새우·조개 등을 그린 그림을 말한다. 부드럽고 매끈한 것과 견고하고 딱딱한 것이 공존한다. 물속에서 노니는 다양한 어류를 평화롭게 그린 그림으로 일종의 도감 성격을 띤다. 그만큼 분류학과 백과사전적 의미를 띤 그림이 어해도다. 또한 다채로운 어류가 서식하는 자연을 그린, 일종의 물속의 화조화나 수중 풍경화라고 해도 좋다. 수중 장면을 현실의 풍경처럼 펼쳐놓은 탓에, 오랫동안 보기 어려운 물속의 장면을 수족관처럼 제대로 오래 들여다볼 수 있다.

대부분의 어류가 한 쌍으로 그려져 부부의 금슬을 상징하고, 특히 물고기의 경우는 알을 많이 낳기 때문에 다산多産에 대한 기원을 담고 있다. 또한 물고기는 유유자적하며 태평한 삶의 은유이기에 여유 있는 삶에 대한 희구나 출세, 승진 등 여러 기복적인 의미를 지니고 있다. 더구나 물고기는 남성성을 상징하기도 한다. 아무튼 우리 선인들에게서는 땅 위의 대상뿐만 아니라 수중생태계의 생명체역시 주의 깊게 살펴, 그들이 지닌 속성과 미덕을 온전히 체득해 인간적인 삶의 가치를 찾고자 하는 의지가 돋보인다. 화조화와 함께 어해도도 살아 있는 생명체를 주밀하게 관찰해서 이를 개성적으로 도상화하고 흥미롭게 구성한 그림이자, 동시에 활기차고 역동적인 어류의 존재감을 매혹적으로 시각화한 그림이다.

선미^{禪味}를 풍기는
화조 어해도

깔끔하고 정갈한 그림이자 퍽이나 세련된 색채감과 균형감을 보여 주는 그림이다. 연꽃을 중심으로 상단에는 새와 연밥, 하단에는 메기와 게, 새우가 각기 배치되어 있다. 매우 균형 잡힌 구도 감각과 세련되고 차분한 색채가 은은하게 배어나온다. 개별 대상의 도상화가 안정적으로 묘사되어 있는데, 이에 못지 않게 채색도 노련하고 깊이가 있다. 특히 개별 대상이 상당히 역동적인 포즈를 취하고 있어서 생동감이 넘친다.

연밥에 씨앗을 쪼아대는 물총새와 날갯짓을 하는 또 다른 새가 그렇고, 다리를 벌리고 움직이는 새우와 바삐 걷는 듯한 게, 연꽃줄기 사이로 스윽 몸을 밀어 넣는 듯한 메기 등 이들의 몸놀림이 자연스럽고 생생하다. 상단에 있는 두 마리 새의 몸통 부분은 면분할을 하여 채색했는데, 매우 섬세하게 장식한 솜씨다. 그래서인지 아름답고, 화려한 색채가 돋보인다. 붉은 물감으로 순식간에 그린 듯한 다리와 새의 표정을 암시하는 눈동자 부분은 퍽이나 해학적이고 재미있다. 이 그림에서 가장 자연스러운 대상은 물고기의 묘사다. 딱히 경계를 구분하여 그리지는 않았지만 물 안과 바깥의 세계가 자연스레 공존하고 있는

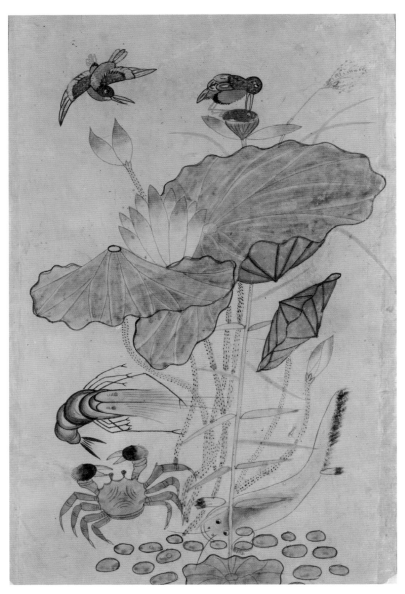

작자 미상, 「화조 어해도」,
종이에 채색, 56.5×36cm,
19세기 후반~20세기 전반,
개인 소장

풍경이다.

화면 중앙으로 커다란 연꽃이 쑤욱 솟아오른다. 넓적하게 벌어진 연잎 위로 연꽃이 피었고, 샤워기처럼 생긴 연밥(연자육)도 있다. 연밥을 쪼아대는 새와 연꽃으로 날아드는 또 다른 새가 상당히 장식적이다.

색채 감각이 돋보이는 화면에서 가장 눈에 띄는 부분은 넓게 그린 연꽃잎이다. 갈색으로 죽죽 칠한 부분은 가늘고 예리한 잎맥 선을 남긴 나머지 부분을 채우고 있는데, 그 농담의 변화와 붓질의 강도에 따라 상당히 입체감 나는 효과를 주는 동시에 질감 효과도 동반한다. 바깥을 향해 뻗어나가는 잎사귀의 힘찬 기세가 반영된 색채와 붓질이다. 차분하게 문질러져 있는 갈색의 커다란 연잎은 농담의 풍부한 변화 속에 비교적 자연스럽게 펼쳐져 있다. 그 사이로 탐스러운 연꽃이 피어난다. 제각기 벌어진 양태가 다른 네 개의 연꽃이다. 우산처럼 펼쳐진 연잎은 가늘고 긴 줄기에 의해 지탱되고 있는데, 구불구불한 줄기와 단호한 직선으로 올라온 줄기가 대조적으로 맞물려 있다. 긴 줄기를 표현한 부분 중 노란색을 칠한 뒤, 그 위에 먹으로 자잘한 점을 깨처럼 부려놓았는데, 이는 까슬까슬한 줄기의 질감을 퍽이나 통감각적으로 전해 준다.

오른쪽에서 왼쪽으로, 위에서 아래로 쓰윽 밀려 내려오는 물고기의 이동은 게에게 연결되고 게는 다시 새우로, 새우는 급격히 오른쪽으로 몸을 틀어 줄기 부분으로 시선을 이동시킨다. 그러니까 새우의 더듬이는 화면 중심부를 향하고 있으며, 이를 받아주는 것은 줄기에 달린 잎사귀들이다. 그리고 그 힘에 의해 밀려난 듯이 왼쪽에 연꽃봉오리가 약간 흔들리듯 자리하고 있다. 이러한 구도는 절묘하면서도 사뭇 영상적이다. 그래서 평면 화면에 저당잡힌, 부동의 이미지이지만 이 그림 속의 모든 생명체는 약동하는 움직임으로 분주하다.

오른쪽에서 하단을 향해 미끄러지듯이 유영하는 물고기의 자태가 퍽이나

아름답다. 간략하게 윤곽선을 그어 메기의 모습을 형상화했는데, 몸통의 윗부분 가운데를 흐린 먹으로 강조해서 입체감을 살렸다. 번쩍 뜬 눈동자의 표현도 재미있으며, 여기서 최고는 단연 꼬리 부분이다. 갈필로 쓱쓱 문질러서 메마르게 꼬리의 선을 표현했고, 색이나 질감이 절묘하게 구사되었다. 메기의 꼬리 부분을 표현하고 있는 붓질, 까만 먹을 묻힌 갈필의 붓질이 목탄가루처럼 묻은 부분은 대단한 회화적 효과를 성취하고 있다. 전체적으로는 그림이 다소 약하지만 이 물고기는 상당히 매력적이어서 선정했다. 물고기만 단독으로 떼어 놓고 보면, 마치 중국 청나라 때의 화가 석도石濤, 1614~1720경나 팔대산인八大山人, 1624~1703의 그림을 보는 듯한 느낌도 받는다. 그만큼 선미禪味를 풍기는 그림이다.

중국 북송시대에 성리학의 기초를 닦은 주돈이周敦頤, 1017~73가 「애련설愛蓮說」에서 연꽃을 군자君子에 비유했음과, 연꽃이 '청렴할 렴廉' 자와 발음이 같아 청렴함을 상징하기 때문에 선비들이 사랑하는 꽃이 되었음은 익히 알려진 사실이다. 그러다 19세기에는 길상적 의미로 더 많이 사용되었기에 민화에서는 유독 연꽃이 많이 그려졌다. 불교에서 연꽃은 '청정淸淨', '불염不染', '초탈超脫', '부처 탄생'의 상징물이자 속세를 밝히는 진리를 상징한다. 유교에서는 청렴과 군자를 상징하며 동시에 속세를 떠나 유유자적悠悠自適하게 사는 은일지사隱逸之士를 의미한다. 한편 도교에서는 연꽃이 신선의 지물持物로 나타난다. 그런가 하면 민간에서 연꽃은 불교나 유교적 의미와는 달리 '다산', '행복', '풍요', '평화', '생명창조' 등 길상적 의미를 상징하고, 이는 그대로 민화에 표현되고 있다. 또한 연꽃의 '연'은 '연年'과 동음이다. '물고기 어魚' 자는 중국어로는 '여餘'와 발음이 같기

때문에, 매우 여유로운 생활을 기원하는 '연년유여年年有餘'를 의미한다. 그리고 게의 등껍질('갑甲')은 과거급제를 뜻하는 갑을 의미하며, 새우('하鰕')는 '경축할 하賀' 자와 독음이 같아 축하의 의미를 지닌다. 쉽게 말해 온갖 좋은 의미를 다 집어넣었다. 따라서 연꽃 밑에서 물고기와 새우, 게가 노니는 장면을 겹쳐 그린 이유가 있는 것이다.

물고기 세 마리와
'독서삼여'의 교훈

앞의 그림(302쪽)과 매우 유사한 구도다. 하단에서부터 상승해서 수직으로 비상하듯 오르는 구도에 자리한 연꽃, 물고기, 잠자리, 새, 그리고 연밥 등이 안정적이며 기념비적으로 구성되어 있다. 전체적으로 은은하고 부드럽게 절여진 색에서 우러나는 맛이 매력적이다. 차분하게 가라앉아 있는 먹색의 은은한 톤이 볼 만하다.

먹색에 약간의 녹색을 섞어 칠한 연잎 부위나 먹으로만 조율된 물고기, 매우 부드럽고 연한 분홍색과 빨간색의 연꽃, 그리고 이와 대조적으로 새는 진채로 처리하는 등 색채를 상당히 효율적으로 구사하고 있다. 수묵화에 부분적으로 가미된 색채가 색다른 묘미를 안겨 준다.

물고기들이 노니는 물속과 물 바깥의 경계가 없다. 바로 민화 특유의 세계다. 바닷속 생명체와 지상의 날것이 한데 모여 조화로운 생을 영위하고 있다. 상단과 하단에는 각기 커다란 연잎이 놓여 있는데, 상단의 연잎은 전체적인 모양이 다 드러나 있다. 더욱이 앞쪽을 향해 기울어진 형국인데, 이는 연잎 전체를 온전히 보여 주려는 배려에서 나온 것이리라. 바닥에 엎드린, 복엽複葉에 해당하는

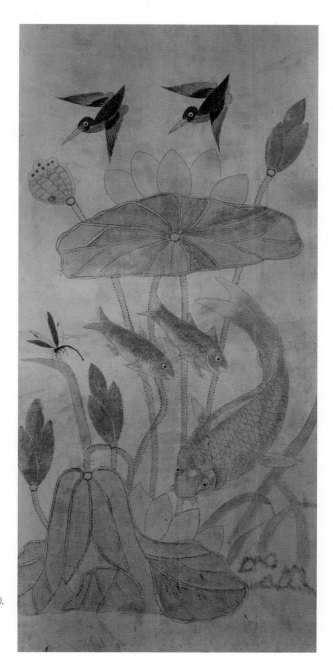

작자 미상, 「화조 어해도」(8폭 병풍),
종이에 채색, 76×35cm,
19세기 후반~20세기 전반,
개인 소장

연잎은 실제 연잎이 처지고 구부러진 형태를 연상시킨다. 가는 선을 중첩하여 이룬 외곽선이 형태를 잡고 있는데, 이는 연잎에 대한 정확한 관찰에 기인한다. 마치 조각보처럼 여러 면으로 분할되어 구성된 복엽을 보면 얼마나 실감나게 연잎을 그렸는지를 알 수 있다. 연잎의 다소 두터운 질감까지 고려한 표현이다. 그래서 연잎의 두툼하고 거친 물성, 그 촉각성이 강하게 연상된다.

상단에 자리한 연잎은 마치 우산처럼 아래에 배치된 물고기 세 마리를 보호해 주고 있는 듯하다. 이 연잎은 다시 다섯 개의 꽃잎이 있는 연꽃과 한 개의 연밥, 한 송이의 붉은색 연꽃봉오리를 피운다. 그래서 연잎이 마치 화병 같다. 연밥에 가득한 씨는 보는 이를 위해 위쪽을 들어올린 모양으로 그렸다. 그래서 씨방 가득한 씨가 한눈에 들어온다. 이를 의도해서 그린 것임을 알 수 있다. 그러니 여기서 핵심은 씨방에 박힌 씨앗이다. 당연히 다손多孫에 대한 희구이자 생명력에 대한 예찬이다. 씨방에 박힌 씨들을 향해 두 마리의 새가 눈에 힘을 주고 날아오고 있다. 새들은 식물의 씨앗이나 열매를 쪼아먹고는 이를 배설해 식물의 생존과 번식을 돕는다. 바로 식물성의 생존법이다. 여기서 연밥의 씨를 노리는 새는 결국 다산을 상징하는 은유다.

두 마리의 새는 동일한 포즈를 취하고 있으며 모양도 거의 같다. 붉은색의 배와 짙은 청색의 등을 지닌 한 쌍의 새는 하단에 자리한 연한 색채와 대조적으로 강렬한 색채, 엄격한 도상화로 이루어져 있다. 새가 급하게 날아들어서인지 연꽃 아래에 자리한 작은 물고기 두 마리는 다소 놀란 듯이 몸을 틀어 반대 방향으로 향하고 있다. 물고기 역시 알을 많이 낳기에 다산을 상징한다. 아울러 물고기는 형태가 남자의 성기를 닮아서, 남아의 생산을 상징한다. 자연스레 다산과 생명력을 의미한다.

그 옆에 자리한 잠자리는 연 줄기에 물고기와 반대 방향으로 앉아 있다. 잠

자리 날개와 굴절된 몸, 그리고 줄기에 붙어 있는 다리와 허공에 떠 있는 나머지 다리를 묘사한 섬세한 선이 묘하게 긴장감을 준다. 잠자리의 머리와 몸은 정면에서, 다리는 측면에서 본 것처럼 그렸다. 시점이 섞여 있다. 잠자리를 향해 붉은색 연꽃봉오리가 힘차게 자라 오르는데, 잠자리의 꼬리와 연꽃봉오리가 서로 맞닿기 직전의 아슬아슬한 순간에 멈췄다. 세 겹으로 감싸인 꽃봉오리는 무척 탐스럽고 아름답다. 특히 붉은색 물감을 변화 있게 칠해서, 흥건하게 스미는 맛이 매혹적이다.

무엇보다도 화면 중앙을 차지하고 있는 묵직한 연잎과 줄기가 압도적이다. 줄기는 위아래의 부드러운 분홍빛으로 물든 연꽃잎에 각각 연결되어 있다. 특히 줄기는 작은 미점*米點을 찍어 가슬가슬하고 오톨도톨한 질감을 촉각적으로 전이한다. 먹의 농담과 먹색의 세련된 조율이 회화적 격조에 운치를 더한다.

위아래에 있는 큰 연잎 때문에, 중간에 공간이 만들어졌다. 그 사이로 세 마리 물고기의 자유로운 유영이 가능해졌다. 옛사람들은 물속에서 자유롭게 노니는 물고기의 모습에서 여유롭고 느긋한, 무애한 삶의 자세를 엿보았던 것이다.

한편 항상 두 눈을 뜬 채 지내는 물고기의 모습에서 자신을 늘 성찰하고 반성하며 경계를 늦추지 않기를 바라는 자경自警의 의미도 숨어 있다. 유가에서 말하는 성인聖人이란 나날의 자기반성을 통해 윤리적 완성의 경지에 도달한 사람을 말한다. 곧 생각과 행동에 윤리적 오류가 없는 사람인 것이다. 그래서 그 사람은 마음에 조금의 거리낌도 없는 평정을 얻는다. 따라서 평정을 얻고자 노력하는 것이 공부로, 생을 통해 지속적으로 추구해야 한다. 일을 할 때는 오로지 그 일에 전념하고, 마음의 산란은 고요히 정관한다. 어쩌면 느리게 헤엄치며 돌아다니는 물고기의 여유롭고 한가로운 모습에서 선인들은 성인의 한 덕목을 포착했을 것이다.

그런가 하면 민화에 자주 등장하는 이 물고기는 또 다른 의미를 내포하고 있다. 물고기는 밤이든 낮이든 눈을 감지 않고 있기 때문에 항상 삿된 것을 경계할 수 있어서 깨달음을 의미했다. 그래서 벽장문이나 미닫이문에 장식을 하거나 돈이나 금궤가 들어 있는 궤짝 문에도 물고기형 자물쇠를 채우는가 하면, 사찰의 처마 밑 풍경에 흔들리는 물고기 조각을 달아두는 것도 같은 맥락이다.

하단에 자리한 커다란 물고기는 유연한 몸놀림으로 곡선을 이루며 헤엄치는데, 아래쪽의 분홍빛 연꽃으로 향하고 있다. 이 구도는 상단의 새와 연밥에서 새끼물고기 두 마리의 방향으로, 그리고 커다란 어미물고기의 꼬리와 머리 쪽을 거쳐 다시 바닥에 놓인 연꽃에까지 연장되어 이어진다. 그래서 전체적으로는 'S' 자 구도가 형성되었다. 이 리드미컬하고 동세적인 구성은 차분하고 섬세한 묘사와 부드러운 색채와 맞물리면서 적조하고 평화로운 가운데 벌어지는 생명체의 약동을 그야말로 생생하게 전해 준다. 특히 섬세하게 그린 어미물고기의 정밀한 선 맛이 일품이다. 핍진한 관찰력으로 생태계를 주밀하게 응시하고, 그 안에서 자연의 일부인 인간의 자리와 삶의 이치를 찾고자 한 선인들의 마음이 느껴지는 아름다운 그림이다.

한편 세 마리 물고기 가족의 평화로운 한때를 그린 이 그림은 이른바 '삼여三餘'라는 고사와 연관된다. '독서삼여讀書三餘'라는 말인데, 이는 책을 읽기에 알맞은 넉넉한 때, 곧 겨울과 밤과 비가 올 때를 이른다. 중국 후한의 마지막 황제

인 헌제 때 높은 학문으로 이름을 알린 동우董遇라는 학자가 있는데, 하루는 한 사람이 이 학자에게 배움을 청하니, 동우는 이에 "책을 백 번만 읽으면 그 뜻이 저절로 드러난다"며 사양했다고 전한다. 그러자 그 사람이 책 읽을 겨를이 없다며 재차 가르침을 청하자, 동우는 "세 가지 여가만 있으면 책을 충분히 읽을 수 있다"고 대답한다. 다시 세 가지 여가가 무엇이냐고 묻자 동우가 답하기를 "겨울은 한 해의 여가이고, 밤은 하루의 여가이고, 오랫동안 계속해서 내리는 비는 한때의 여가"라고 답했다 한다. 그러니 세 가지 여가란, 즉 삼여란 바로 밤과 겨울, 비 오는 날이다. 여기서 세 마리 물고기가 노니는 그림은 이 삼여의 교훈을 담고 있다.

어류도감의 세밀화 같은
물고기 그림의 회화미

다양한 어종이 사이좋게 떠 있다. 순간 정지된 자세로 저마다 자신의 존재감을 증명사진처럼 보여 준다. 원경으로 아득하게 물러난 바위와 꽃나무가 깊은 공간감을 형성하고, 차갑게 채색된 푸른색 물감이 먹색으로 조율된 어류의 존재감을 창백하게 떠올려준다. 이 담담함과 차가운 객관성, 가감 없는 정보 전달 위주의 묘사가 나름 분위기 있게 다가오는 그림이다. 그래서인지 이 그림은 어류도감魚類圖鑑의 세밀화 같다. 한국 최초의 어류학 고전인 정약전丁若銓, 1758~1816의 『자산어보玆山漁譜』(1814)에 실릴 만한 이미지로 보인다.

물속 풍경을 정면에서 바라본 시선으로 그렸다. 모든 어류가 직립해 있다. 자신의 모습을 온전히 보여 주기 위한 포즈다. 바닥과 왼쪽 면에 바위가 부분적으로 등장하는데, 그곳에 조개류와 전복 등이 부착되어 있다. 화면 중앙에는 물고기와 게, 문어 등을 배치했다. 오른쪽 그림에는 화면 상단에 거꾸로 뒤집힌 물 바깥의 풍경, 그 시정 넘치는 한 부분을 살짝 보여 준다. 붉은꽃이 점점이 찍혀 있다. 봄날인 듯하다. 봄이 되어 물고기의 살이 오른 장면이다. 왼쪽 그림은 화면 하단에 절벽과 꽃나무가 옆으로 누워 있듯이 그렸다. 바위를 그린 준

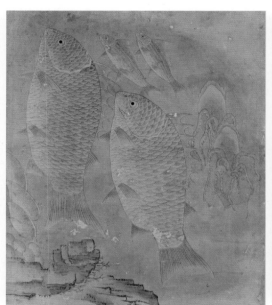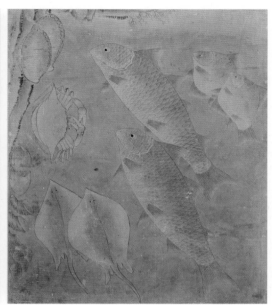

작자 미상, 「어해도」,
종이에 채색, 각 62×51cm,
19세기 후반, 개인 소장

법과 태점苔點을 찍은 솜씨가 만만치 않다. 서정 넘치는 자연경관 하나가 슬그머니 조성되었다. 물속인지 물 바깥인지가 구분이 가지 않는다. 모든 경계가 무너진 상황이 자연스레 공존한다. 물속에 자리한 어류들은 하단에서 물 위로 올라가는 모습이다. 아니면, 순간 정지되어 있는 듯하다. 특히 빠른 속도로 헤엄쳐 오르는 문어를 보라! 문어의 몸통과 다리, 두 줄로 난 빨판의 묘사가 정치하다. 물속에서 유유히 헤엄치는 이들의 자태가 무척이나 평화스러워 보인다. 선인들은 어류들이 물속에서 노니는 자태를 지극히 유유자적하는 도인의 모습으로 읽었다. 평안한 삶을 향한 희구를 이들의 모습에서 찾고 싶었던 것이다.

이런 그림을 통상 어해도魚蟹圖라 한다. 한자 그대로 '물고기와 게'를 그린 그림을 말하지만 일반적으로 모든 물고기 그림을 지칭한다. 어류를 그린 이유는 물고기의 모습에서 약동하는 생명력과 풍요로움을 보았기 때문이다. 거기에 더해 물고기는 다양한 기복적인 의미를 거느리고 있다. 알을 많이 낳기에 다산의 의미가 있고, 노후를 편안하게 보내라는 축원의 의미도 있다. 또한 물고기는 낮이든 밤이든 눈을 뜨고 있는 특징이 있어 사악한 것을 경계할 수 있고, 밤새도록 중요한 것을 지킬 수 있다고 믿었다.

어해도에서 즐겨 그린 물고기의 종류로는 도미, 송어, 황복, 쏘가리, 병어, 대구, 잉어, 조기, 준복, 게, 새우, 메기, 숭어, 피라미 등이다. 물고기들은 대체로 윤곽선 위주로 구륵법鉤勒法을 사용해 그렸다. 선으로 형태를 중점적으로 묘사하는 기법이다. 이 그림 역시 섬세한 선묘로 각종 어류의 형태를 정확히 표현하고, 표정과 자태, 동작 등을 담담하게 묘사하고 있다. 객관성을 우선시한 그림이다. 무엇보다도 바탕이자 물 안의 분위기를 좌우하는 담백한 청색이 더없이 부드럽고 온화하여 그림 전체에 은은하고 평화로운 느낌을 한껏 우려내고 있다. 이 맑고 담담한 색조가 매력적이다. 약간의 갈색 톤과 먹색이 화면과 조

화를 이룬다. 전체적으로 색채가 잘 어우러져 있다. 그리고 어류들의 몸 전체를 온전히 보여 줄 수 있는 포즈를 통해, 그 자태를 담담하게 그려내고 있다. 그러니까 의도적이거나 힘을 들이거나 하는 작위성作爲性 없이 그저 성실히 대상의 윤곽을 진득하게 표현하고자 하는 진득하고 신실한 마음이 느껴진다. 그림을 잘 그리거나 더 멋지게 그리려는 욕망이 지워진 상태에서, 다만 그림의 목적에 부합하는 선에서 그리고자 하는 태도가 투명하게 비친다. 이런 태도와 마음이 좋은 그림을 가능하게 한다.

조선 말기 직업화가에 의해 상당수 제작된 어해도는 '기복호사祈福好事'의 장식성이 증가하는 19세기 화단의 경향을 반영하고 있다. 당시 연폭連幅의 대형 병풍이 다수 제작되었는데, 이것이 민화로도 저변화되었다. 앞서 언급했듯이 물고기는 다산을 상징하기 때문에 일찍부터 널리 그려졌다. 특히 19세기 이후『자산어보』같은, 오늘날로 말하면 전문적인 백과사전이 편찬되는 등 관심이 증대하자 물고기를 그린 회화도 유행했다. 어해도에 대한 관심이 민화로 옮아가면서 다양한 물고기가 등장하고, 물고기의 상징성 역시 더욱 부각되기 시작했던 것이다. 우선 물고기가 알을 많이 낳는 데서 착안한 다산의 상징이 으뜸이다. 그런가 하면 장자莊子와 혜자惠子가 나누는 물고기의 즐거움('어지락魚之樂') 일화에서 알 수 있듯이, 물고기는 물속을 자유롭게 헤엄쳐 다니는 자유로움과 욕심내지 않고 분수를 지키며 만족하는 삶을 살라는 의미를 갖게 되었다. 한편 물고기는 잘 때도 눈을 뜨고 자는 습성 때문에, 해탈이나 깨달음을 상징하기도 한다. 항상 잘 지켜야 하는 벽장이나 광의 자물쇠를 물고기 모양을 본떠 만든 이유도 여기에 근거한다. 아울러 물고기가 물속에 있다는 데서 연유하여 목조건물의 내부나 부엌 천장에 물고기 그림을 그리는 것은 바로 화재를 예방하려는 차원에서다.

한편 메기는 그 형태가 남근男根과 닮았다는 이유로 남아男兒 생산의 상징성을 부여받았다. 메기 그림을 점어도鮎魚圖라 한다. 잉어 역시 입신양명과 관계가 있다. 중국 황하 상류의 협곡 부근에 용문폭포가 있는데, 이른 봄철에 도화랑桃花浪, 복숭아꽃이 필 때면 강물이 불어나 거슬러 흐르게 되는 물결이 일 때면 늙은 잉어들이 용문에 모여들어 센 물살을 거슬러 올라 폭포에 앞다투어 뛰어오른다는 내용이 전해진다. 이때 폭포를 뛰어오른 잉어만이 용이 된다고 하며, 이때 용이 되면 만사형통한다는 여의주를 차지하게 된다고 한다.

이런저런 어해도의 상징을 떠나 이 그림은 담백하고 욕심 없는 마음의 한 경지를 담담히 선사한다. 각종 어해류를 종류에 따라 극진히 묘사했고, 수묵담채의 은은한 맛이 흠뻑 배어나오도록 조율한 흔적도 역력하다. 어류의 몸체 주변을 푸른색 물감으로 적시고 우려내 감쌌는데, 그 또한 자연스럽게 물속의 공간을 연상시킨다. 물고기의 무표정이야말로 이 그림에서 눈여겨볼 대목이다. 모든 감정으로부터 초연한 듯한 물고기의 머리 부분에 드러난 표정은, 세속의 자잘한 일상에 요동치는 흉흉한 마음을 시시각각 표출하는 인간의 얼굴에 비해 가늠할 수 없는 평정심이 보여 감동적이기까지 하다. 물고기의 표정을 어찌 닮을 수 있을까? 인간이 가닿지 못하는 경지일 것이다. 이 그림을 그린 이는 그런 물고기의 모습을, 그 유연한 몸놀림을 담담하게 안겨 준다.

쏘가리와 자라가
노니는 물속 풍경

　10폭 병풍 중에서 고른 두 점으로 매우 해학적이고 재미있는 그림이다. 수직
으로 세운 화면이라 시선은 하단에서 상단으로 향한다.

　첫 번째 그림(318쪽)은 화제가 '桃花流水鱖魚肥(도화유수궐어비)', 즉 '복숭아
꽃 떨어져 흐르는 물에 쏘가리가 살찌네'(당나라 장지화張志和의 「어부사」 중 한 구
절)이다(이 그림에서는 '도'자를 '오'자로 표기했다). 그러니 쏘가리를 그린 그림이다.
쏘가리는 한자로 '궐鱖'이라 쓰는데, 이는 '대궐 궐闕'과 발음이 같아 입신양명을
뜻한다. 쏘가리를 그려 선비에게 선물하는 것은 과거시험에 장원급제하여 중앙
정부에 진출하라는 염원의 표현이다. 그러니 벼슬길에 나가 출세하기를 기원하
는 세속적인 욕망을 가시화한 셈이다. 당시 유교 사회에서 관직의 등용이란 최
고의 가치였으니 매우 중요했을 것이다.

　쏘가리들이 살이 통통하게 올랐다. 복숭아꽃이 피는 시기라면 4월, 봄날일
것이다. 과수농가가 바야흐로 바빠지는 때다. 복숭아꽃이 피고 지는 계절이면
쏘가리는 살이 찌고, 이때 가장 맛이 좋다고 한다. 복숭아나무는 예부터 행복
과 부귀를 상징하는 나무이자 열매는 악귀를 물리치는 힘이 있는 과일로 여겼

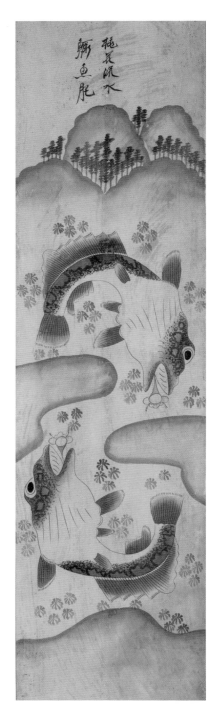

桃花流水
鱖魚肥

작자 미상, 「어해도」(10폭 병풍),
종이에 채색, 103×28cm,
19세기 후반~20세기 전반,
개인 소장

318

다. 그래서 귀신을 쫓기 위해 복숭아나무를 신장神將대로 써왔다. 쏘가리와 함께 그려졌으니 삿된 귀신을 물리치고 입신양명하라는 뜻으로 읽히는 그림일 터이다.

이 그림에서는 두 마리 쏘가리의 자태가 참 재미있다. 둘이 서로 놀이하듯 선회하는 장면인데, 위아래로 배치되어 태극 문양처럼 연결된 포즈다. 마치 배가 불러서 숨을 제대로 못 쉬겠다는 듯이 입을 벌렸고, 살진 몸과 튀어나온 배가 크게 강조되었다. 특히 쏘가리의 몸통 부분은 무늬를 효과적으로 그렸다. 수묵의 농담 변화와 먹의 번짐 등을 이용해 대가리 쪽에 가득한 무늬와 그것이 점차 흐릿해지는 아랫부분까지의 연결 부위가 잘 처리되어 있다.

전체적으로 먹그림이어서 단조로울 수 있는 데도 먹의 쓰임이 풍부하고 농담 변화를 효과적으로 주었다. 또 화면 구성이 역동적이라 활력적이고 변화무쌍하게 다가온다.

쏘가리의 주둥이에는 (아마도) 복숭아꽃이 하나씩 물려 있다. 입에서 마치 꽃이 피어나는 형국이다. 본래 다섯 장의 꽃잎으로 된 복숭아꽃을 도식화했는데, 이 장식적인 도안화가 또 매력적이다. 물속에는 수초가 어지러이 떠다니고 있다. 마치 바깥세상에서 벚꽃이 눈처럼 날리듯이 말이다. 수묵으로 덩어리처럼 처리한 것은 물속의 바위이거나 지면일 텐데, 그것이 자연스레 위로 연결되어 산봉우리와 연접하고 있다. 참 무심하게 표현한 바위와 지면인데, 윤곽선을 먹선으로 긋고 슬쩍 풀어서 나머지 면적을 헤아리게 처리했다.

이 바위와 지면 덩어리는 쏘가리의 율동을 보다 박진감 있게 만드는 역할도 한다. 하단의 지면 가운데 융기한 부분은 막 도약하는 쏘가리의 아랫부분을 받쳐주는 듯하고, 오른쪽에서 왼쪽으로 삐져나온 바위와 지면 부분은 쏘가리의 벌린 입을 겨냥하고 있다. 다시 꽃을 물고 있는 쏘가리의 벌어진 주둥이

위로 빈 공간을 만들어 왼쪽에서 나온 덩어리와, 다시 왼쪽과 오른쪽 덩어리 사이로 고개를 내민 채 꽃을 문 또 다른 쏘가리가 위에서 아래를 향하고 있다.

구부린 등의 상층부가 다시 두 산봉우리의 갈라진 틈(골짜기, 이른바 노자老子가 말하는 '곡신谷神')으로 연결되고, 그 사이로 초록의 나무가 빽빽하게 도열해 있다. 그리고 이들 나무 위로 높은 산봉우리가 좌정해 있다. 둥글게, 둥글게 우리네 무덤처럼 그린 산봉우리의 묘사도 재미있다. 숲이 울창하고, 나무가 가득한 산이라는 느낌을 주기 위한 전략이다. 가장 높은 산봉우리 위로 화제가 배치되어 있다. 맨 밑에서부터 화제까지, 화제에서 화면 바닥까지 순차적으로 상승하고 도약하는, 오르내리는 기운이 물씬 나게 조율해서 그린, 나름 치밀한 구성을 보여 준다.

전체적으로 담백한 수묵이 주조로 깔려 있는데, 유독 상층부에 자리한 상록수의 잎 부분만 짙은 초록으로 칠해서 악센트를 주고 있다. 이런 경우도 무척이나 경제적인 채색인 셈이다. 화면에서 물속과 물 바깥의 구분도 없고, 원근도 부재하고, 동일한 공간 속에서 시간의 추이에 따른 팽창감과 폭발하는 생명력만이 감지된다. 그래도 보는 이가 충분히 물속에서 뛰노는 쏘가리와 물 밖의 산과 나무가 있는 풍경을 이해하고 떠올리는 데는 하등의 장애는 없다.

두 번째 그림(321쪽)은 자라 두 마리가 목을 힘껏 빼고 위를 향해 헤엄치는 장면이다. 자라를 온전히 보여 주기 위해 위에서 내려다본 구도로 포착하고 있다. 역시 상단의 산과 나무 처리는 앞의 그림(318쪽)과 동일하다. 봉우리와 봉우리 사이의 협곡을 향해 두 마리의 자라가 기를 쓰고 올라간다.

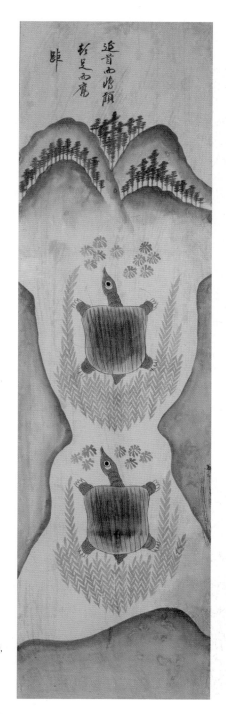

작자 미상, 「어해도」(10폭 병풍),
종이에 채색, 103×28cm,
19세기 후반~20세기 전반,
개인 소장

화면 하단과, 왼쪽과 오른쪽 면에 먹을 선염渲染으로 처리해서 물속의 지형을 암시하는데, 하단의 면과 측면의 바위 처리가 마치 기하학적으로 면분할한 추상화 같다. 두 마리의 자라 사이에 좁은 공간을 만들어 둘의 행진이 만만치 않은 고행임을 암시한다. 바닥에 깔린 수초는 매우 규칙적이고 가지런하게 디자인적으로 패턴화했다. 그리고 수초들은 두 마리 자라의 몸을 호위하듯이 원형으로 감쌌다. 이를 통해 자라가 헤엄쳐 가는 방향을 은연중 지시하고, 그 동세를

시각적으로 보여 준다. 자라들의 머리 주변에는 꽃들이 흥겹게 동행하고 있다.

자라의 등판을 보면 윤곽선으로 면적을 확보한 후에 먹색을 엷게 입히고, 그 위에 여러 차례 갈필渴筆로 사선을 그어 마무리지었다. 주어진 등판을 삐져나간 선도 있지만, 대체로 세찬 빗줄기 같은 선이 죽죽 소리를 내며 등판의 질감과 무늬 등을 대신하고 있다. 마치 벼루같이 생긴 자라의 등판을 채우고 있는 거침없는 선의 궤적이 이 그림의 백미다. 대범하고 무심한 맛의 선이다. 또한 중심부는 진하게 하고 양옆으로는 다 채우지 않게 칠한 먹색이 자연스레 덩어리와 입체감을 만들어준다. 자라의 목과 네 발의 형태 또한 선으로, 원형의 고리 모양을 반복하면서 주름을 묘사하고 있는데, 그 선들 역시 자유로우면서도 소박하다. 정밀하게 그린 그림은 아니지만 자라 등을 채운 선은 그 자체로 독특한 묘미를 가득 풍긴다.

그림의 전체적인 윤곽을 보면 양쪽 면과 하단 면, 상단의 산봉우리는 먹색으로 처리했고, 그로 인해 생긴 여백 같은 공간에 두 마리 자라를 배치하였다. 그런데 이 여백 같은 공간이 재미있다. 마치 자라가 네 다리를 벌리고 있는 모습을 확대한 것과 유사한 꼴을 하고 있다. 그래서 자라의 형태를 거듭 확인하면

서 들여다보는 듯한 착시를 경험케 한다.

　한편 신축성 있게 나왔다 들어가기를 반복하는 자라의 목이 천상 남근을 연상시키는 탓에 자라는 남근적인 동물로 대접받고, 따라서 생명력과 생장력을 상징한다. 자라는 '자라 보고 놀란 가슴 솥뚜껑 보고 놀란다'는 속담에 등장할 만큼 우리 선조들에게 친근한 존재였고, 식용의 대상이었다. 자라의 알 역시 다산을 상징한다.

선 맛이 인상적인
'무장공자'의 초상

게는 창자가 없기에 애끊는 아픔을 모르는 '무장공자無腸公子'로 불렸다. 슬픔과 비애를 모르는 게를 차라리 동경했던 것이다. 그래서 옛사람들은 이별 앞에 눈물짓는 이에게 게 그림을 건네며 위로했다고 한다. 또한 어리석게도 서로 싸우다가 결국은 함께 붙잡히는 '해공蟹公' 같은 존재로도 여겼다. 근원近園 김용준金瑢俊, 1904~67의 『근원수필』(1948) 중 「게」는 게를 그리면서 깨달은 소회를 적은 글인데, 이를 통해 근원은 영리하게 살지도 못하고 욕심 때문에 공멸하는 인간 존재의 어리석음을 비춘다. 반면 민화 속의 게는 입신양명 같은 좋은 뜻을 지닌 존재로 나타난다. 게의 등딱지를 지칭하는 '껍질 갑甲' 자는 장원급제를 의미한다.

세 마리의 게가 서로 엇갈려 있다. 두 마리는 서로 마주하고 있고, 한 마리는 위를 향하고 있다. 오로지 게만 보여 준다. 상대적으로 여백이 두드러지지만 화면 양쪽에서 여백을 조심스레 파고드는 먹선과 먹의 번짐, 희미하게 그려진 수초 등이 아기자기한 맛을 더한다. 무엇보다도 주변의 풍경을 암시하는 먹 번짐이 상당히 세련되게 표현되어 있다. 물의 삼투와 압력 등을 절묘하게 고려하여

작자 미상, 「어해도」(6폭 병풍),
종이에 채색, 103×27cm,
19세기 후반~20세기 중반,
개인 소장

조성한 먹의 흔적인데, 그 선과 경계가 추상적인 선염 효과를 극대화하면서 구사되어 있다. 그렇게 자연스레 말라붙은 가장자리의 자취가 모종의 지형을 떠올리게 하고 풍경을 암시하며, 게가 사는 활동 공간과 바깥 공간을 구분한다. 또한 먹의 번짐이 안쪽으로 타들어가듯 말리면서 자연스럽게 굴곡과 깊이를 만들고, 공간감까지 형상화하고 있다. 그 공간에서 세 마리의 게는 큼지막한 앞발과 여덟 개의 다리를 활기차게 벌리면서 행진한다.

여덟 개의 발 외에 집게발이 둘 있고, 여덟 개의 발을 굽혀 머리를 숙이고 있다고 해서 '게'라고 부르고 한자로 '해蟹'라고 쓴다. 옆걸음으로 다닌다고 해서 게를 '횡행거사橫行居士'라고도 한다.

이 게 그림에서 새삼 놀라게 되는 것은 자신감 넘치게 그은 선의 기세다. 밑그림도 없이 그 자리에서 즉흥적으로 그어나간 선으로 보이는데, 다리들이 겹쳐 있다. 이게 무슨 주목할 거리인가 싶겠지만, 완전히 게의 형태와 생태를 파악한 이의 자신감 같은 것이 묻어 있음이다. 두 마리가 마주 하고 있는 게 그림에서는 둘 사이에 좁은 공간을 만들어, 공간을 통해 게들 사이에 긴장감을 극대화하고 있다. 흐릿하게 그린 수초는 애잔하면서도 서정적이다. 옆으로 기어 다니며 부산을 떠는 게들의 한순간이 생생하게 전달되는 것 같다.

게 다리에 부분적으로 처리한 톱날 같은 날카로운 부분과 집게 부분, 그리고 두 눈 사이에 붉게 칠한 부분도 재미있다. 특히 딱딱한 등껍질에 보석처럼 그려 넣은 마름모꼴의 도상이 흥미롭다. 등껍질의 여러 흔적을 압축해서 표현한 핵심적인 이미지가 되겠다.

회화로 본
인물화

7

인물화

인물화는 인물을 소재로 한 민화를 일컫는다. 대부분 역사나 문학 등에 등장하는 인물이나 이야기를 대상으로 한 고사인물도古事人物圖가 중심이다. 고사 속의 인물과 관련한 이야기를 그린 그림은 고사도古事圖라고도 한다. 인물화는 단순 감상용보다 기록에 남을 만한 인물의 일화를 배경 이야기와 함께 그려, '늘 보고 마음에 새기도록' 하는 이른바 감계적 목적이 컸다. 따라서 그림 속에는 대부분 문인들이 본받고자 한 은거처사隱居處士가 등장한다. 반면 조선 후기에는 소설의 등장과 함께 그 서사를 그림으로 풀어내는 경향이 대두하였고, 민화가 이를 적극 반영하였다. 대표적으로 『삼국지연의』, 『구운몽』 같은 대중소설이 인기를 끌자 이를 그림으로 그리는 경우가 빈번했다. 『삼국지연의』가 널리 읽히고 확산된 것은 이 작품이

충효와 의리를 강조하는 조선의 유교적 지배 이념과 일치했기 때문이다. 『구운몽』은 인생의 부귀공명이란 일장춘몽에 지나지 않는다는 주제를 다루고 있어, 많은 이들이 공명한 것으로 보인다. 『삼국지연의』나 『구운몽』은 상류층에서 시작하여 하층민까지 두루 읽힌 고소설로, 그만큼 이야기는 대중적으로 익히 알려졌고 그림으로도 광범위하게 유포되었다. 그래서 민화로도 많이 그려졌다. 사실 인물화는 꽃과 새, 어류나 산수 등과 달리 그리기가 까다로운 영역이다. 더구나 상상력을 가미하여 구성해야 하는 그림이기에, 그리는 이의 창의성이 돋보이는 장르이자 민화에서도 가장 해학적이며 장난스러운 묘사가 가득 담긴 영역이다.

무심한 선으로 포착한,
꽃구경하는 남녀의 한때

이 그림의 정확한 내용은 알 수가 없다. 높이 솟은 누각에 남녀가 자리하고 있고, 그 앞에 핀 꽃을 바라보고 있다. 이른바 꽃구경, 꽃놀이 중이다. 화면 전면에 큼지막하게 그린 꽃과 나비, 그리고 뒤로 물러난 듯이 작게 그린 누각과 남녀의 모습을 통해 거리감과 공간감을 보여 주고 있다. 사실 이 그림에서 백미는 단연 꽃의 묘사다. 죽죽 길게 자라나는 꽃과 줄기는 화면 바깥으로 뻗어나갈 듯 기세가 등등하다. 가늘고 섬세한 선묘로 처리했고, 꽃송이 부분만 담채로 살짝 칠했다. 땅에서 자라나는 모습이 실감난다. 둥근 꽃잎의 연소적^{燃燒的} 처리와 좌우대칭으로 난 작은 잎사귀, 그리고 거미줄 같은 잎맥 처리도 돋보인다. 잎사귀도 일일이 조금씩 다르게 신경 써서 그렸다. 어눌하고 비뚤거리는 먹선이지만 이 선들이 그대로 소박하고 정겹다. 꽃과 줄기는 올라갈수록 작아지는 꼴인데, 특히나 커다란 꽃의 무게 탓인지 줄기는 오른쪽으로 기울어져 있다.

담백한 먹색으로 채색된 담채의 맛이 상큼하고 맑다. 그래서인지 화면 전체가 싱싱하고, 깨끗한 느낌을 준다. 이렇게 맑고 간결한 그림이 있을까 싶다.

왼쪽 상단 모서리에서 꽃을 향해 하강하는 나비의 모습도 순간적으로 잘 포

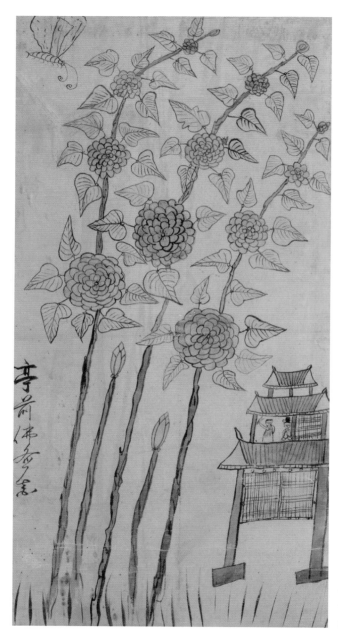

작자 미상, 「화조도」(6폭 병풍),
종이에 채색, 66×34cm,
20세기 전반, 개인 소장

착하였다. 나비의 더듬이가 안으로 회전하는 듯한 처리나 굼벵이 같은 몸통의 처리도 더할 나위 없이 재미있다. 특히 나비의 날개 처리가 절묘하다. 약간씩 더듬거리듯 떨리는 붓질로 묘사한 경지가 매력적이다. 중간에 자리한 꽃송이에는 벌이 앉아 있는 모습도 아주 작게 그렸다.

　화면 오른쪽에 자리한 정자의 문짝은 죽죽 그은 선으로 마감했고, 내부에 아주 작게 자리한 남자와 여자의 형상은 그야말로 무심하고 치졸하게 그렸다. 오른손에 무엇인가를 들고 손을 흔드는 여자의 형상, 특히 가르마를 탄 쪽진 머리와 한쪽 손을 뒤로 젖힌 자세 등은 웃음 나는 묘사인 동시에 더없는 친근감을 안겨 준다. 이상하게도 못 그렸으면서도 절묘하다고밖에는 말하기 어려운 그림이다. 어느 봄날, 화사한 꽃이 가득 피어 있는 바깥세상을 두 남녀가 속절없이 바라보는 어느 애상의 순간인 듯하다. 백설희가 부른 「봄날은 간다」의 가사가 읊조려지는 장면이다. "꽃이 피면 같이 웃고 꽃이 지면 같이 울던 알뜰한 그 맹세에 봄날은 간다……." 사실 꽃이 주가 되는 그림이지만 나로서는 집 안의 남녀가 보고 있는 꽃을 화면 중심에 과감하게 배치하고, 이를 응시하는 인물은 오히려 화면 안쪽으로 물려놓은 독특한 구성이 흥미로웠다. 인물을 보여주는 또 다른 구도일 수도 있다는 생각에서 선정해 보았다.

　그림을 보는 이들은 화면 속 남녀의 자리에서, 그림의 경계 바깥으로 왕성하게 피어오르는 대단한 기세의 탐스러운 꽃을 완상하고 있다는 환각에 순간 사로잡힐 것이다.

'구운몽'을 그린,
어눌하고 바보 같은 선묘

조선 숙종 때, 서포西浦 김만중金萬重, 1637~92이 지은 장편소설 『구운몽』의 주요 장면을 이야기 전개 순으로 그린 것 중의 하나다. 이른바 「구운몽도」 8폭 병풍에서 골랐다. 『구운몽』은 한국인이 『춘향전』과 함께 가장 좋아한 조선의 베스트셀러였다. 영조도 특히 이 소설을 좋아해서 세 번이나 읽었다고 전해진다. 『구운몽』은 민화의 주된 소재를 제공해 왔기에 고전소설을 소재 삼아 그린 그림 중에 「구운몽도」가 가장 많은 이유가 여기에 있다.

『구운몽』의 줄거리를 아주 간략하게 기술하자면, 주인공인 성진 스님이 꿈속에서 양소유로 환생하여 여덟 명의 선녀를 부인으로 얻은 이야기인데, 결국 그는 인간의 부귀영화가 일장춘몽이라는 사실을 깨닫고 불가佛家에 귀의해 팔선녀와 함께 극락으로 올라갔다는 내용이다. 그러니까 주인공이 현실에서 이루지 못한 뜻을 꿈속에서 실현하다가 다시 현실로 돌아와 꿈속의 일이 허망한 한바탕의 꿈이라는 사실을 깨닫는다는 것이다. 『구운몽』의 중심 주제는 낭만적 사랑이다. 그러나 동시에 인간사 일장춘몽이란 얘기다. 상相이 있는 것은 모두 허망하며 불법佛法조차 허망하다. 그러니 허망하다고 잠자코 있지 말고 어느

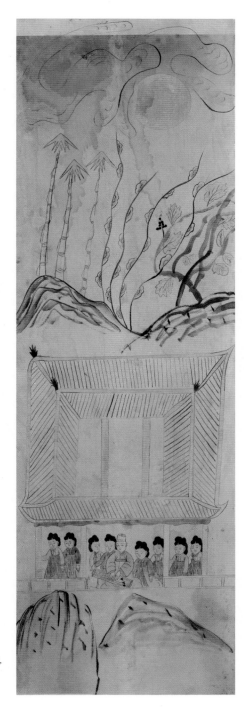

작자 미상, 「구운몽도」(8폭 병풍),
종이에 채색, 114×36cm,
20세기 전반, 개인 소장

한곳에 머묾 없이 생각하라는 교훈을 준다. 대승불교의 중심인 『금강경』의 '공空'이 이 소설의 주제인 셈이다.

대개 『구운몽』을 소재 삼아 그린 그림은 부채를 손에 쥐고 기다리는 가춘옥과 그녀를 만나러 가는 양소유, 재차 과거길에 오른 양소유가 낙양 천진교에서 열리는 시회詩會에서 기녀 계섬월을 만나는 장면, 그리고 계섬월이 양소유에게 앵두꽃이 있는 자신의 집을 알려 주는 장면 등으로 이루어졌다. 이러한 「구운몽도」는 불화와 중국 시문 또는 이야기 화첩, 중국 희곡과 소설의 삽화 등에서 영향받은 것으로 보인다. 이러한 그림을 본떠 그린 궁중 화원의 그림이 민가로 유포되었을 것이다.

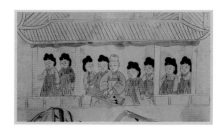

그림은 팔선녀와 함께한 양소유가 거문고를 뜯는 장면이다. 화면 중앙의 지붕 처리가 흥미롭다. 하늘에서 내려다본 시점으로 그린 지붕이다. 반면 인물과 누각은 정면에서 본 시점이다. 집의 구조를 알려 주려는 정보적 차원인 것 같다. 동시에 집 안에 있는 인물이 몇 명이며 무엇을 하는지를 전해 주기 위해, 정면에서 본 장면도 동시에 필요했다는 얘기다.

하단에는 두 개의 바위가 마주 보고 있는 듯한데, 거침없고 무심하기 그지없는 먹선으로 대략 그렸다. 아니 막 그렸다고 해야겠다. 그래도 그것이 바위라는 것을 인지하는 데는 별다른 불편이 없다. 사실 이 그림에서 바위가 주요 소재는 아니지 않는가. 핵심은 바로 양소유와 팔선녀다.

정사각형의 기와지붕 위로는 예의 활달하고 거침없는 필선이 직관적으로 그어 이룬 산, 언덕의 형상이 있다. 산 혹은 언덕을 표현하고 있는 선을 보면, 갈

필로 긁듯이 그린 선 안에 먹물을 다소 연하게 풀어 등고선 같은 효과를 내고 있다. 산의 주름을 처리한 준법이 그런 식으로 조형되었다. 창의적인 발상이다. 그 위에서 대나무와 꽃나무가 피어오른다. 마치 뱀이나 안개처럼, 주체할 수 없이 격렬하게 자라서 하늘로 올라간다. 이는 다시 상서로운 구름이 되어 해를 감싼다. 마치 팔선녀가 양소유를 에워싸고 있듯이 말이다.

크기를 무시한 구도, 대담하고 거침없이 그려놓은 솜씨, 주황색과 먹색, 보라색의 색채 조화, 인물과 나무, 바위와 꽃의 묘사가 더없이 놀라운 파격을 안긴다. 이 어눌하고 바보 같은 그림이 왜 묘한 매력을 풍기는지 알다가도 모를 일이다.

무속화 같은,
누각과 인물 표현의 매력

건물과 인물 중심의 그림으로, 인물의 표정과 손놀림 등이 흥미롭다. 무속화 느낌도 다분하다. 윤곽선 없이 색을 칠해 직접 선을 긋고 면을 만든 그림도 있으며, 가는 선에 의지해 형태를 그려넣고 과감한 구성을 만들어내고 있다.

자색紫色과 가무가 뛰어난 기생 계섬월이 우연히 지나가는 길에, 낙양 젊은이들의 시회에 참석한다. 여기서 양소유의 시에 매혹되어 이를 자신의 가곡에 올리는 한편, 그에게 마음을 빼앗기는 장면인 것 같다. 또한 불청객이 계섬월의 마음을 사로잡자 주변 젊은이들이 불쾌해하는 장면이기도 하다.

우선, 건물을 이렇게 선으로만 구획해서 표현하는 게 다소 황당하면서도 매력적이다. 짙은 주황색으로 반듯하게 선을 그어, 집의 외곽과 내부의 방을 구분했다. 내고乃古 박생광朴生光, 1904~85이 1980년대에 그린, 뛰어난 채색화에는 이와 유사한 윤곽선이 즐겨 구사된 바 있다. 아래 기둥은 띠무늬로, 마치 끈이나 매듭처럼 장식한 부분이 눈에 띄고, 화려한 꽃문양 내지 다양한 무늬로 처리한 오른쪽 계단의 난간이 특히 흥미롭다. 집의 구조는 연필로 가는 선을 그어 윤곽을 잡은 후 물감을 칠해서, 반듯하게 디자인적으로 그렸다. 오른쪽 상단의

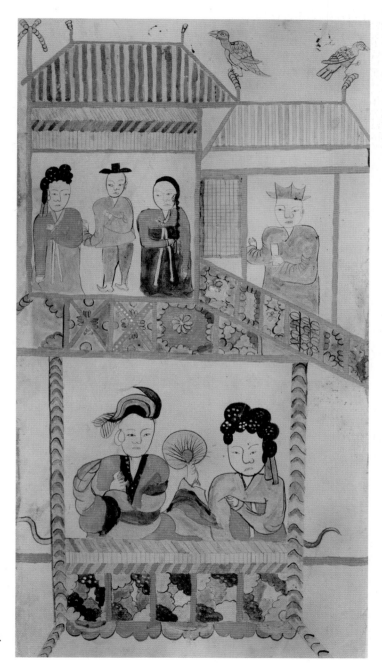

작자 미상, 「구운몽도」
(8폭 병풍), 종이에 채색,
65.5×35.5cm, 20세기 전반,
개인 소장

기와지붕 처마에는 두 마리의 새가 서로 다른 방향을 보며 앉아 있다. 마치 잡상인 듯 그 자리를 지킨다. 그런데 새의 묘사를 보면, 상당히 예리하고 직관적인 선으로 특징을 잘 간파하고 있다. 오른쪽 새는 한쪽 발을 들어 어딘가를 노려보는 듯한데, 그 형세가 매우 사실적이다. 그림은 전체적으로 울긋불긋하고 화려해서 무속화가 연상된다. 세 개의 공간에는 공간마다 한 명, 두 명, 그리고 세 명의 사람을 각각 배치했다. 인물의 크기가 서로 달라, 이를 통해 거리감과 중요성을 알 수 있다. 분명 맨 앞에 자리한 두 명이 바로 양소유와 계삼월이다.

이 그림에서 돋보이는 것은 당연히 인물의 표현이다. 이 작가는 인물의 얼굴 표현에서 코를 특징적으로 그렸는데, 주욱 선을 그어놓고 한쪽으로 'W' 자를 그려 코를 표현했다. 상당히 가늘고 예민하게 그은 선으로, 마치 어깨에 '뽕'을 넣은 것처럼 그린 어깨선과 기다란 팔, 작은 손과 손가락, 양쪽 위로 눈꼬리가 올라간 눈매 등이 너무 재미있다. 모두 여섯 명의 인물인데, 한결같이 개성적이다. 그중 한 손에 편지를 들고 계단을 오르는, 산 모양의 단을 덧댄 정자관을 쓴 남자의 형상이 압권이다. 모자와 얼굴을 그린 선이 제일 좋다. 한 번에 그린 솜씨인데, 얼굴 전체의 윤곽을 그린 후 눈썹에서 코로 이어지는 선, 다시 다른 쪽 눈썹을 쓰윽 그린 후 그 사이에 눈동자를 가늘게 그려넣었다. 마지막으로 커다란 코 밑에 그린 작은 입은 윗입술만 표현한 것 같다. 그 안에는 붉은색 물감을 칠한다는 게 그만 번지고 말았다. 정자관의 내부와 옷은 그야말로 선으로 외곽만 그리고, 안에는 거의 물로 가득한 청색 물감을 휘익 돌려서 채웠다. 사실 여자 두 명 사이에 있는 남자의 형상도 이에 못지않게 뛰어나

게 묘사했다. 두 여자 사이에 떠 있는 것만 같다. 옆의 여자에게 무슨 말을 하려는 듯 오른손을 슬쩍 갖다대는데, 그 팔이 말도 안 되게 길고 구부러졌으나 하등 어색하거나 이상하지 않다. 폴 세잔Paul Cézanne, 1839~1906의 「붉은 조끼 입은 소년」이나 앙리 마티스Henri Matisse, 1869~1954 작품 속 인물의 긴 팔이 연상된다. 물론 구부린 팔의 표현이 어렵거나 뜻대로 그리지 못해서 그랬겠지만, 그것이 뜻밖에도 회화로서 매력적인 표현이 되었다. 얼굴 표정과 두 팔, 들린 발에서 그 윤곽선의 강약과 활달한 속도감이 돋보인다.

거문고 타는 선비와
기녀들의 시선

　화제가 '훈전탄금薰殿彈琴'이다. '향기 나는 전각에서 거문고를 탄다'라는 의미다. '탄금'은 거문고나 가야금을 탄다는 뜻이다. 통상 거문고는 남자가 탄다. '거문고 금琴' 자가 '금할 금禁' 자와 발음이 같아, 삿된 것을 물리치는 선비의 자세를 뜻하기 때문이다. 유사한 화제의 그림으로 탄금주적도彈琴走賊圖가 있다. 이는 『삼국지연의』에 나오는 얘기다. 제갈량이 촉나라 군대를 양평관에 주둔시키고, 대장군 위연과 왕평 등에게 위나라 군대를 공격하게 할 때의 일이다. 군대를 모두 다른 곳으로 보내 제갈량이 주둔하는 성에는 병들고 약한 병사들만 남은 상황이었다. 이때 위나라 대도독 사마의가 15만 명의 대군을 이끌고 성으로 쳐들어왔다. 이런 위급한 상황에서 제갈량은 평온하게 성문을 활짝 열고 20여 명의 군사를 백성으로 꾸며 청소를 시켰다. 나머지 군사들에게는 성안의 길목을 지키게 하고 정작 자신은 성 밖의 눈에 잘 띄는 누각 난간에 기대앉아 한가롭게 거문고를 뜯었다. 이를 본 사마의는 제갈량이 무슨 일을 꾸민 것으로 여겨, 군사를 거두어 물러갔다고 한다. 제갈량의 비범한 지략을 엿보게 하는 이야기다.

　누각에 앉아 거문고를 뜯는 선비와 두 기녀가 서로 마주 보고 있다. 높고 큰

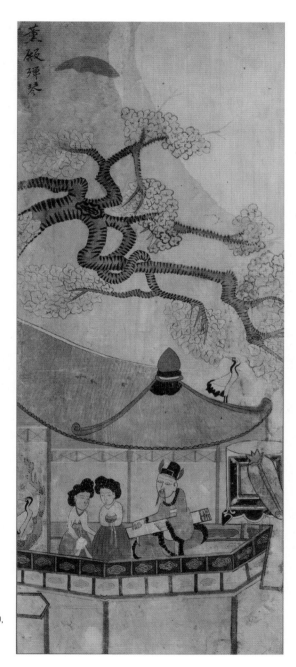

작자 미상, 「인물화」(6폭 병풍),
종이에 채색, 82×34cm,
19세기 후반, 개인 소장

누각에 두 마리 학이 날아와 앉았고, 그 뒤로 거대한 오동나무가 자리하고 있다. 우선 화사하고 아름다운 색채 감각이 돋보인다. 건물의 묘사도 재미있다. 인물이 자리한 누각의 바닥은 거의 정면에 가까운 시점에서 본 것이고, 지붕은 하늘에서 내려다본 시점이다. 거문고를 뜯는 이는 위에서 내려다보았고, 두 기녀는 정면의 시점으로 포착했다.

누각의 묘사가 정밀하고 색채는 은은하다. 상당히 기품 있는 그림이자 부드러운 채색이 깊이가 있다. 누각의 지붕 위를 가득 덮고 있는 나무줄기와 잎사귀 묘사가 일품이다. 먹색으로 다소 연하게 칠한 후에 작은 점을 콕콕 찍어서 나무 등걸을 묘사한 부분이 흥미롭다. 특히나 나무줄기가 꿈틀거리면서 뻗어 나가는 모습은 상당한 내공을 보여 주는 솜씨다. 사방으로 뻗어가는 나무줄기가 마치 손가락 같은 느낌을 준다. 그중 새의 발같이 생긴 나무줄기 하나가 아래를 향하고 있다. 이 방향은 그대로 거문고를 타는 남자의 관모로 연결된다. 그러고는 누각을 받치고 있는 기둥으로 이어진다. 반면 화면 왼쪽의 학과 두 명의 기녀, 거문고 타는 남자와 그 옆에 자리한 부채(부채 표면에는 온통 영기문으로 가득하다), 또 그 곁에 책갑인지 문갑인지 알 수 없는, 다리를 달고 있는 사각형의 구조물로 이어지는 수평의 구도와 조화를 이루고 있다.

지붕 위에 올라선 학의 형상도 재미있다. 단숨에 그은 선으로 학의 외형을 간파하고, 먹선의 굵기를 조절하여 학의 목과 다리, 날개의 끝부분을 진하게 그렸다. 특히 목 부분의 선의 강약은 막 고개를 돌려 뒤쪽을 바라보는 순간의 동작, 그 시간성을 느끼게 한다. 날개 부분에 설채한 노란색도 무척 감각적이고 산뜻하다. 화면 왼쪽 모서리에서 잘려나간 학도 역시 같은 곳을 바라보고 있다. 그 옆에는 매화나무에 꽃이 피는데, 흥미로운 사실은 매화 꽃잎이 죄다 떨어지고 있는 형국을 연출한 것이다. 가지는 없고, 분홍색의 꽃잎만 허공에 부

유하는 광경이다. 아마도 속절없이 지나가는 봄날의 아련함을 그린 것인지도 모르겠다. 그러한 매화꽃 향기와 거문고 소리가 통감각적으로 다가온다.

그래서일까. 누각 안에 자리한 세 사람의 시선이 저마다 다르다. 거문고 소리에 귀를 기울이는 모종의 집중하는 얼굴 표정이 재미있다. 기녀들은 소곤거리듯 대화를 나누고 있다. 노랑저고리에 청색 치마를 받쳐 입은, 커다란 트레머리의 기녀는 오른손을 다른 기녀의 치마 쪽에 대고, 왼손으로는 무언가를 집어서 건네는 자세다. 이 부분은 흰색이어서, 다소 판독이 어렵다. 녹색 저고리에 붉은색 치마를 입은 기녀는 두 손을 모으고(공수拱手를 하고) 신중하게 얘기를 듣는 듯하다. '상박하후上薄下厚'의 한복을 입었다. 그러니까 위는 박薄하고, 아래는 후厚하다는 뜻으로, 여자들이 입는 한복의 저고리와 치마를 말한다. 우리나라 옷은 기본 구조가 상의와 하의로 나누어진 형태다. 이는 유목민족이나 추운 지방에서 많이 볼 수 있는 구조다. 그런데 기녀들이 아양을 떠는 차원에서 저고리는 입기가 힘들 정도로 좁아지고, 치마는 속바지를 겹겹이 받쳐 입어서 풍성해진 구조가 되었다.

머리는 트레머리, 즉 가르마를 타지 않고 뒤통수 한 가운데에 넓적하게 틀어 붙였다. 여자가 몸단장을 할 때, 머리에 큰 트레머리나 어여머리를 얹는 것이 바로 가체加髢다. 가체를 한 기녀들은 가체에 나전 장식을 한 것처럼 반짝인다. 얼굴은 가는 선으로 쓱쓱 그어서 가는 눈썹과 윗부분만 그린 눈, 그리고 그 안에 작은 점

하나를 찍어 표현했고, 입술은 두 선을 위아래로, 약간 구부러지게 그리고, 빨간색을 살짝 칠했다. 코도 왼쪽 여자는 측면에서 본 시점으로, 오른쪽 여자는 위에서 내려다본 시점으로 약간 매부리코처럼 그렸다. 서로 대화를 하고 유심

히 들으며 고개를 주억거리는 듯한 상황성이 잘 표현되었다. 만화 같기도 하고 크로키 같기도 한 인물의 묘사에서 더없이 정겹고 소박한 미감을 만나게 된다.

주인공 격인 거문고를 타는 인물에서 가장 흥미로운 점은 바로 거문고 줄을 뜯는 손가락의 표현이다. 특히 오른손의 묘사는 거의 피카소^{P. Picasso, 1881~1973} 그림에서 보이는 손가락이 연상된다. 오른쪽 손가락과 왼쪽 손가락을 번갈아 움직이면서 줄을 뜯는 행위가 그대로 다가온다. 이 손가락을 유심히, 오랫동안 지켜보았다. 움직이는 양손가락 모두를 온전히 보이는 대로, 기억한 대로 그린다는 것은 너무나 힘든 일이었을 것이다. 해부학이나 원근법, 단축법短縮法 따위를 배웠을 리 없는 이들에게는 말이다. 그러나 그러한 서구식 조형어법이 아니어도, 이 그림을 그린 이는 자신이 표현하고자 한 대로 충분히 거문고 연주자의 손가락을 실감나게 보여 준다. 이 묘사가 더욱 감동적이다.

아울러 거문고 뜯는 이의 표정을 보라. 시선이 공허하거나 초점을 망실한 듯하다. 분명 자신의 연주 소리에 심취했거나 무아지경의 상태인 듯하다. 동양에서 음악은 "예에 맞추어 행동할 수 있는 경지 이후에 오는 최고의 경지"(공자)를 상징한다. 악기를 뜯는다는 것은 곧 조화를 추구한다는 뜻이다. 또 상황에 융통성 있게 대응한다는 의미이기도 하다. 이른바 중용의 덕이다.

공들인 모자의 묘사(모자 가운데에 그려진 꽃무늬는 사방무늬를 연상시킨다), 특히 날개처럼 양옆으로 올라간 이른바, 날개나 뿔 같은 양쪽 각角의 표현이 재미있다. 이 모자는 사모紗帽로 보인다. 조선시대 백관百官이 주로 일상복에 착용하던 관모 말이다. 겉면은 죽사竹絲와 말총으로 짜고, 그 위를 사포紗布로 씌웠기 때문에 사모라고 불렀다. 사모를 쓰고 머리를 흔들면서 연주를 하기에, 각이 뒤로 젖혀지거나 출렁이는 듯하다. 얼굴 표정이 아주 재미있고 해학적이다. 특히 세 줄기로 드리워진 가지런한 수염이 돋보인다. 커다란 귀와 바로 옆의 기녀와

유사한 코도 볼수록 흥미롭다.

　이 그림의 매력은 무엇보다도 은은하면서도 맑고 선명한, 아름다운 색채의 조화에 있다. 노란색과 붉은색, 청색과 녹색을 절묘하게 배치하여, 나른하고 따스한 봄날의 정취를 홀연히 안겨 준다. 거문고 소리와 매화꽃 지는 소리, 학의 울음소리가 환청처럼 들리는 듯하다.

　인간의 규범이 아니라 자연의 규범을 따르기에 이토록 자연스럽고 편안한 그림이 되었다.

파초잎을 쥔,
살구나무 밑의 공자

　같은 작가의 또 다른 그림이다. 이 그림에서도 확인할 수 있듯이 이 작가는 색채를 다룸에 있어서는 뛰어난 재능을 지녔다. 분위기 있는 색채 구사와 특정 상황을 구성하는 솜씨가 대단하다.

　바탕이 오래되어 얼룩이 졌음에도 그림의 면목을 살피는 데는 지장이 없다. 나무 아래 단 위에는 공자와 제자들이 도열해 있다. 노란색으로 칠한 단의 표면에도 꽃을 그려넣었다. 키 순서대로 나란히 서 있는 듯한데, 공자와 제자들의 신발, 발의 위치를 조금씩 다르게 해서 위상의 변화를 주고 있다(물론 공자의 신발이 가장 크다). 이는 같은 공간에서도 위치와 방향, 거리의 차이를 주려는 시도 같다. 맨 뒤쪽의 제자가 커다란 파초잎을 높이 받들어 공자의 머리 쪽에 씌우고 있다. 그늘을 만들어주려는 배려다. 공자는 오른손으로 사슴을 가리킨다. 사슴은 공자와 제자들 쪽으로 고개를 돌리고 있으며, 바위에는 큰 꽃이 피어 있다. 화면 왼쪽에 있는 커다란 붉은꽃 뒤로 노랑나비가 마치 부채처럼 날개를 활짝 편 채 앉아 있는 모습은 희한하고 놀라운 표현이다. 나뭇가지에는 부엉이가 앉아 있다. 부엉이의 부리와 나뭇가지를 움켜쥔 발가락 표현이 눈에 띈다.

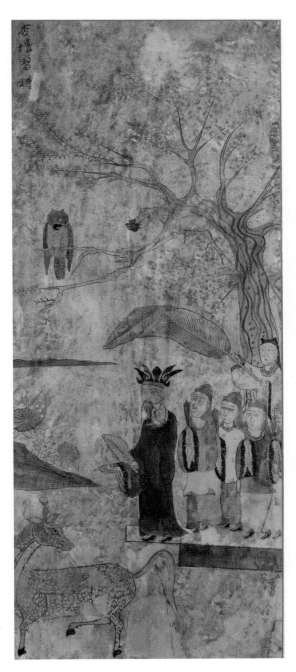

작자 미상, 「인물화」(6폭 병풍),
종이에 채색, 82×34cm,
19세기 후반, 개인 소장

두 손을 공손히 모은 제자들은 한결같이 공자 쪽으로 시선을 두고 있다. 그리고 크고 길게 그려진 귀들을 보라. 그만큼 집중해서 듣고 있다는 뜻이다. 공부한다는 것은 무엇보다도 듣는다는 것이다. 그래서 '총명聰明'하다에서 '총'은 '들을 총'이다. 순하고 간절한 표정들이다. 공손히 모은 두 손은 보이지 않지만, 소맷부리의 주름이 접혀 있는 부분이 재미있다.

조금 다른 표정은 뒤쪽의 노란 옷을 입은 제자로, 커다란 파초잎을 든 표정이 무척 생동감이 있다. 공자의 말씀에 귀 기울이는 다른 제자들의 표정과 달리, 공자의 몸놀림에 신경을 쓰면서 파초잎의 위치를 조절하느라 애쓰는 얼굴이다. 그에게는 다른 제자에게는 있는, 눈 밑 주름이 없다. 손가락으로 파초 줄기를 힘껏 쥐고 있는 손에서 악력이 느껴진다. 이 손가락의 표현이 일품이다. 이는 공자가 오른손의 검지를 들어 방향을 지시하는 부분의 묘사에서도 보인다. 검지를 제외한 부분은 오므리고 있는데, 이 표현이 너무나 공감을 일으킨다. 왼손으로는 작은 파초잎을 들고 있다. 검소와 절제, 청빈한 삶을 은유하는 파초는 가난하지만 기개 있는 선비의 상징이다. 옛 선비들은 파초잎에 떨어지는 빗소리에 배고픔을 잊고, 붓글씨를 연습할 종이가 없으면 파초잎으로 대신했다. 종이 살 돈이 궁했던 가난한 선비들도 그렇지만 일반 선비들은 파초잎에 시를 쓰면서 여름을 나는 것을 퍽이나 운치 있게 여겼다. 그러니 가난한 선비들에게 파초는 필수품이었다. 또한 파초는 잎이 아름다워서 즐겨 그린 소재이기도 했다. 시원하고 당당한 모습과 여름철 빗방울이 잎에 튕기면서 내는 아름다운 소리 때문에 파초는 처마 밑에 주로 심었다고 한다. 옛날 선비들은 대

나무와 파초를 심어 속세를 멀리하고자 했다. 옛 선비들이 파초를 사랑한 이유는 여름철 폭염 아래서 푸르고 싱그러운 그늘을 만들어 눈을 씻어준다고 여겼기 때문이다. 그래서 '녹천綠天'이라 불렸다. 그런가 하면 파초는 끊임없이 새 잎을 밀고 올라오는 이른바 자강불식自彊不息의 정신을 표상하는 존재로도 여겼다. 따라서 이는 특히 공부하는 이들에게 중요한 교훈을 안긴다. 중단 없는 노력과 정진을 표상하기에 그렇다. 그래서 이 그림처럼 공자가 파초잎을 들고 강론하는 것인지도 모르겠다. 늘상 한손에 파초잎을 들고 있었던 것일까?

반면 불교에서는 파초를 알맹이 없는 껍질로 보아 속이 없는 맹탕에 비유하고 있다. 그래서 절 주변에 심어둔 파초는 알맹이 없는 껍데기로 위세를 자랑하는 어리석음을 지적하기 위한 매개체였다.

다시 그림을 보면, 공자는 손가락으로 사슴의 머리에 난 뿔을 가리킨다. 희한한 생김새다. 두 귀 사이에서 솟아난 일직선의 뿔은 붉은색으로, 정상 부분은 노란색으로 둥글게 생겼다. 막 지나가려는 참에 공자와 제자들의 소란함에 흘낏 뒤를 본다. 공자의 눈을 보니 매우 놀란 표정이다.

본래 공자는 살구꽃이 필 무렵이면 교실에서 벗어나 야외의 나무그늘에서 수업하기를 즐겼다고 한다. 그곳에 살구나무가 있어서 단을 만들어 의자 대신으로 한 것이, 살구나무 '행杏' 자와 교단의 '단壇' 자가 합쳐져 '행단'이라 부른 것이다. 하지만 이 그림에서는 살구나무를 은행나무가 대신한다. 살구나무가 은행나무로 바뀐 것이다. 살구씨를 '행인杏仁'이라고 한 것처럼 살구나무와 은행나무를 혼동한 것 같다. 또한 공자가 '행단목杏壇木' 아래서 제자들을 가르쳤다는 기록에 따라, 행단을 살구나무에서 은행나무로 오독한 셈이다. 하긴 그보다는 나무 밑에서 가르쳤다는 사실이 중요하다. 사실 우리나라에 유학이 전해지는 과정에서 성균관이나 향교에 살구나무 대신 은행나무를 심고, 강당인 명륜

당을 세워 강학공간을 형성하게 되었다고 한다. 그래서 이 그림은 본래 살구나무인지라 분홍색 꽃이 가득하고, 나무 내부에 먹선으로 죽죽 긋고 점을 찍어서 줄기를 묘사했다. 그 표현이 일품이다. 나무의 껍질로 봐서는 그물망으로 갈라져 우둘투둘한 은행나무인데, 그야말로 '리얼'하게 표현했다. 살구꽃과 은행나무 몸통이 혼용된 사례다. 하여간 이 핍진한 사실성과 관찰력에 놀라게 된다. 특히 위로 솟은 가지의 표현력이 대단하다. 찢어지듯이 갈라지는 가지 처리가 특이하고, 그 주변으로 분홍색 물감을 탄력적으로 찍은 솜씨 역시 만개한 봄날의 꽃무더기를 황홀하게 안겨 준다.

화제는 '행단습례杏壇習禮', 그러니까 '행단에서 예를 익히다'는 뜻이다. 행단은 공자가 살구나무 아래에서 가르침을 폈다는 고사에서 유래한 말이다. 그래서 학문을 수양하는 곳으로서 행단은 '학문을 배워 익히는 곳'을 이르는 말이 되었다.

본래 「공자행단현가도孔子杏壇絃歌圖」, 또는 「행단예악杏壇禮樂」이란 그림은 노나라로 돌아온 공자가 등용되지 못하자 더 이상 벼슬을 구하지 않고 날마다 살구나무 아래에서 제자들과 거문고를 타며 『서경書經』, 『예기禮記』, 『시경』, 『악경樂經』 등을 다듬고 『역경易經』을 찬술하였다는 내용을 그린 것이다. 보통 공자가 「책가도」가 그려진 병풍을 배경으로 앉아 있는 가운데, 좌우의 인물은 거문고를 타고, 제자들이 공자 주위를 에워싸고 있는 장면이다. 물론 주변에는 분홍색 꽃이 만발한 살구나무가 빽빽하다. 이 민화는 이 같은 맥락을 타고 있다.

회화로 본
작호도/
감모여재도

8

작호도

감모여재도

작호도는 호랑이와 까치를 그린 그림이다. 맹수의 왕인 호랑이의 위력이 잡귀나 재액災厄을 물리치는 호신적護身的 의미를 지녔기에, 잡귀를 막고 집안이 번성하기를 기원하는 차원에서 호랑이를 즐겨 그렸다. 민화 속의 호랑이 그림은 작호, 즉 호랑이와 까치가 함께 등장한다. 이는 표범과 까치를 함께 그린 청나라 그림에서 연유한다. 까치는 기쁜 소식을 전하는 새, 즉 '희작喜鵲'이다. 표범은 한문으로 '표豹'라고 표기한다. 희와 표를 합하면 '희표喜豹'가 되고, 이는 '희보喜報'와 중국어 발음('Xi-bao')이 같다. 표범이 이 땅에 들어와 호랑이로 변하고, 여기에 조선의 소나무와 까치가 더해져 작호도는 '기쁜 소식'을 그린 그림이 되었다. 호랑이와 까치 형상은 제각각인 만큼 독창적이며 놀라운 상상력과 절묘한 구성 또한 작호도의 매력이다. 너무나 인간적이고 해학적이며 소박한 호랑이 형상이 아닐 수 없다.

감모여재도는 조상의 신주神主를 모신 사당을 그린 그림이다. 조선은 효를 백행百行의 근본으로 삼았던 만큼 사당은 후손이 조상을 받들기 위한 조상숭배 관념을 보여 주는 공간이었다. 그러나 사당이 없거나 멀리 떨어져 있을 경우, 조상에게 제사를 지낼 수 있도록 사당의 모습을 그린 가상의 공간이 바로 감모여재도다. 흔히 사당도祠堂圖라고도 한다. 공통적으로, 우아하고 장엄한 사당 건물 형식과 상서로운 소나무, 제사상을 그렸다. 감모여재란 "사모하는 마음이 지극하면 조상의 모습이 실제로 나타난다"는 뜻이다. 보통 집 형태의 사당과 그 아래쪽에는 제사상이 차려져 있어, 위패 자리에 지방紙榜만 붙여 사용하기 좋도록 만들었다. 따라서 보관과 휴대가 편리하도록 족자나 작은 병풍 형태로 제작했다. 감모여재도는 제사를 통해 조상을 잘 모셔야 한다는 유교 문화가 민간에 깊숙이 뿌리를 내리면서 확산된 풍조의 산물이다.

까치와 호랑이 도상에
숨은 뜻

　민화 중에서도 가장 유명한 것은 바로 까치와 호랑이가 등장하는 그림으로, 작호도鵲虎圖 혹은 희보작호도喜報鵲虎圖라고 한다. 보통 까치는 소나무에 앉아 있고, 그 밑에 자리한 호랑이는 까치와 하늘을 올려다보거나 화면 바깥을 응시한다. 그 눈매가 보통 무서운 것이 아니다. 호랑이가 등장하는 민화는 크게 두 가지로 나누어볼 수 있다. 대나무를 배경으로 한 호랑이, 그리고 소나무를 배경으로 한 호랑이와 까치가 그것이다. 호랑이는 예로부터 나쁜 귀신을 씹어 먹는다고 전해 온다. 이를 '벽사辟邪'라 한다. 벽사란 삿된 것 혹은 나쁜 것을 피한다는 뜻이다.

　그럼 대나무는 무엇인가? 옛날 사람들은 밤에 귀신을 물리치기 위해 아궁이 불에 대나무를 넣었다. 그럼 어떻게 될까? 속이 빈 대나무는 펑펑 소리를 내며 탄다. 이 소리에 귀신들이 놀라 도망간다고 믿었다. 역시 대나무도 벽사의 의미를 지니고 있다. 그래서 대나무 숲에서 나오는 호랑이는 '벽사 호랑이', 즉 귀신 쫓는 호랑이가 된다. 옛날에는 병에 걸렸을 때, 호랑이 고기를 먹으면 효력이 있다고 믿었다. 종기에는 범 그림을 그려 붙이면 낫고, 독감에도 '범 왔다'를

세 번 외치면 효과가 있다고 생각했다. 또 갑자기 악귀를 만났을 때도 호랑이 가죽을 태워서 물에 타 마시면 능히 물리칠 수 있다고 여겼다. 한마디로 호랑이는 만병통치였던 셈이다. 아마 한국인에게 호랑이는 하나의 신앙이지 않았을까? 어쨌든 호랑이의 진면목은 귀신 퇴치에 있었음은 틀림없었다. 그러니까 대나무에 호랑이 그림이라면, 틀림없이 벽사의 의미, 그 주술적인 의미가 내포된 그림이라 할 수 있다. 옛사람들은 이렇듯 사악하고 못된 귀신을 물리치고 싶은 간절한 바람으로 민화를 그렸던 것이다. 그런가 하면 호랑이는 양陽의 동물이었다. 그러기에 음陰의 존재인 귀신과 도깨비를 능히 잡아 후려치고 부러뜨리며 깨물어 먹을 수 있다고 믿었을 테다.

소나무 위에 앉은 까치와 이를 올려다보는 호랑이 그림이 있다. 이런 그림을

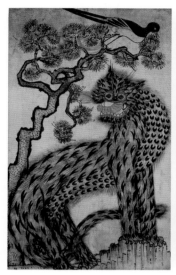
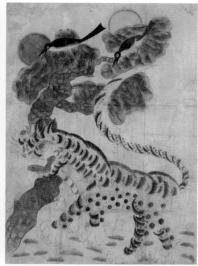

희보작호도라고 한다. '희보'란 기쁜 소식을 말한다. 그러니까 기쁜 소식을 전하는 호랑이 그림인가 보다. 까치는 흔히 알려져 있듯이 기쁜 소식 혹은 손님이 온다는 징조를 보여 주는 길조吉鳥로 통한다. 그럼 소나무는? 소나무는 예로부터 장수를 상징한다. 또 정월을 의미한다. 소나무는 한국인에게 지극히 친근한 나무다. 한국인은 소나무 아래서 태어나 소나무 아래 묻힌다고 한다. 생각해 보라! 소나무가 지천에 깔린 조선 반도에서 태어나, 소나무와 함께 생활하고, 그 소나무로 불을 때고 송편을 빚어 먹고 송홧가루를 취한다. 선비들은 집안에 한두 그루씩 소나무를 심어 그 준수한 자태를 관조하고, 바람이 불면 그 솔솔거리는 소리를 즐겼다. 그리고 죽어서는 소나무로 만든 관에 들어가 땅에 묻히는 것이 한국인의 삶이다. 또 무덤을 보라! 무덤 주변에는 영락없이 소나무

가 병풍처럼 둘러쳐 있지 않은가? 우리는 그야말로 태어나서 죽을 때까지 소나무의 보호를 받는 것이다. 이렇게 평생을, 아니 죽어서까지 한국인은 소나무와 함께 질긴 운명공동체의 삶을 산다.

민화를 보면 알 수 있듯이, 민화는 한결같이 무병장수와 부귀영화를 누렸으면 하는 바람으로 충만하다. 오래 사는 즐거움, 이것이 까치가 전하는 기쁜 소식의 정체다. 사실 인간으로 태어나 병들지 않고 오래 살면서 부귀와 영화를 누리고자 하는 것이야말로 가장 근원적인 본능이 아니고 무엇이겠는가? 그런 의미에서 우리 선조들에게 민화는 인간적인 바람과 욕망의 도해圖解에 다름 아니다.

벽사 호랑이는 대나무와 함께 그리거나 산속 혹은 달빛 아래 그린다. 대나무 또한 벽사의 의미가 있기에 그렇다. 호랑이가 산속에서 내려오는 것은 '백수의 왕'이기 때문이다. 달빛 아래 그리는 것은 신화 속에서 호랑이가 달의 상징으로 그려졌던 잔재 때문일 것이다. 여기서 호랑이는 매우 무섭고 근엄하게 그려진다. 그에 반해, 희보 호랑이는 언제나 까치와 함께 등장하면서 매우 익살스럽거나 밝은 모습으로 그려져 있다. 좋은 소식을 알리는 데 인상 쓸 필요가 없지 않은가? 벽사, 즉 삿된 것을 호랑이가 물리쳐 준다고 믿었던 것은, 호랑이와 연관된 우리네 신화적 원형에 뿌리를 두고 있기 때문이다.

반면 까치는 민간에 길흉화복을 주관하는 서낭신의 심부름꾼으로 알려져 있다. 천지사방 가운데 미처 손길이 닿지 않은 곳에, 호랑이에게 신탁을 전해 시행케 하였다는 것이다.

두 송이의 영지와
까치호랑이

호랑이가 화면 가득 차게 앉아 있고, 그 위로 소나뭇가지에 까치가 내려다보면서 지저귀는 듯한 상황이다. 전형적인 작호도의 구도를 따르고 있지만 호랑이의 대단한 위용과 당당한 자태가 다른 작호도와 차이가 난다. 연대도 오래되었고 표현력도 상당하다.

오른쪽에 자리한 소나무의 몸통이나 가지, 솔잎은 다소 도식적이지만 까치와 호랑이의 묘사는 가히 압권이다. 그림을 보고 있으면, 호랑이의 기세가 전이되는 듯하다. 무엇보다도 호랑이 몸체에 무늬를 공들여 표현한 것이 눈길을 끈다. 이빨을 드러낸 채 어딘가를 응시하는 호랑이의 눈과 호랑이의 머리 부분을 막 쪼아댈 듯 부리를 벌린 까치의 구부러진 동세 등이 상당히 역동적이다. 전체적으로 수직의 구도가 당당하지만 까치의 머리에서 호랑이의 안면, 그리고 불룩한 가슴과 꼬리를 거쳐 다시 소나무로 이어지는 원형의 순환구조도 돋보인다. 그 사이에 긴 붉은 색채가 통일된 색채 감각으로 절여진 화면에 묘하게 악센트를 부여한다. 두 송이의 영지와 호랑이의 눈가, 귓바퀴에 채색한 붉은색이 거의 부적처럼 두드러진다. 침착하게 조율된 색채와 함께 호랑이 얼굴의 한

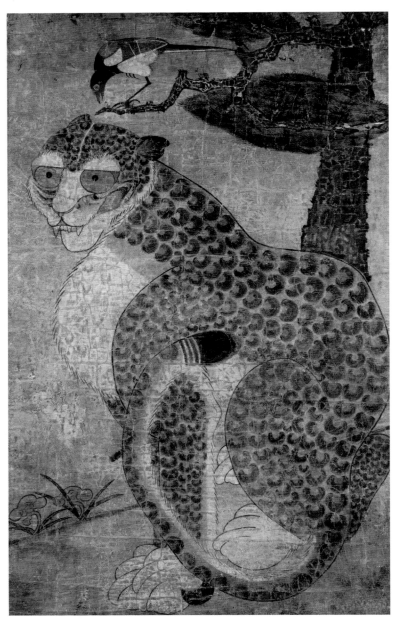

작자 미상, 「까치호랑이」,
종이에 채색, 99×61.7cm,
18세기 중반, 개인 소장

부분, 그리고 가슴과 배, 커다란 발과 까치의 배 부분을 채색한 흰색은, 부드럽고 침잠한 계열의 색채 속에서 탐스러우면서도 신선한 활력을 더해 준다. 오랜 세월이 지났는 데도 불구하고 발색의 힘이 대단하다. 까치의 주절거림에 아랑곳하지 않고 호랑이는 느긋하게 어딘가를 응시한다. 잔뜩 웅크린 몸의 윤곽선은 예리하고, 대지에 박혀 있는 듯한 발은 상대적으로 엄청난 크기로 과장되어 있다. 호랑이의 네 발이 지닌 능력에 대한 외경심을 엿볼 수 있다. 그래서 우리 조상들은 노리개에 호랑이 발톱을 달거나, 장가 가는 신랑은 주머니에 호랑이 발톱을 달아 허리에 차곤 했는데, 이는 호랑이의 위력이 잡귀나 재액災厄을 물리치는 호신적護身的 의미가 있기에 패용佩用한 것이다.

하늘의 뜻을 전하는 전령이자 사자인 까치는 호랑이에게 기쁜 소식을 전한다. 그런데 호랑이 몸에 난 무늬는 호랑이의 줄무늬가 아니라 바로 표범의 동그라미 무늬다. 중국에도 이와 유사한 그림들이 많다. 중국의 경우는 호랑이가 아닌 표범을 그린 것이어서, 작표도鵲豹圖라고 부른다. 그러나 표범이 이 땅에 들어와서 호랑이로 둔갑했다. 머리는 호랑이인데 몸통의 무늬는 표범이 된 연유다. 이후 다른 작호도에서도 표범 무늬와 호랑이 무늬가 교차하면서 그려지다가 본래 호랑이 형태로 정착되는 과정을 겪는다. 조선 호랑이의 진실한 초상이 그려지기 시작한 것이다.

그 같은 그림이 중국에서 그려지기 시작한 것은 청나라 때부터였다. 청의 세력이 누구이던가? 중국의 한족이 아니라 북방 오랑캐라고 일컫던 자들이 한족을 지배한 것이 바로 청이 아닌가? 청나라가 들어서면서 표범과 까치 그림이 중국에 전해졌다. 우리 역시 청나라 민족과 유사한 부분이 있다. 우리가 누구인가? 바로 알타이어족이고 시베리아 문화권이 아닌가? 청이 한족을 지배하면서 그네들의 사상과 문화를 알리고자 그 같은 그림을 널리 배포했다는 추측이

가능하다.

그렇다면 결국 우리 민화는 바로 알타이어족의 시베리아 문화권의 신화와 그 전해 오는 이야기를 담고 있는 그림이자, 우리의 근원과 기원을 알려 주는 기호로 채워진 이야기 그림이 된다. 알타이 문화권의 대표적인 사상이 바로 조류 숭배이고, 조류 숭배는 태양 숭배와 같은 선상에서 논의된다. 그러니까 까치의 등장은 이 조류 사상을 뜻하는데, 호랑이와 까치는 하늘의 기쁜 소식을 알리는 매개체로 그렸다고 한다. 그러니 작호도는 일종의 신앙인 셈이다.

우리말에서 '새'는 '태양'과 '동쪽', '벌판', '쇠'와 같은 뜻이다. '밝', '밝알', '닭알', '새알', '태양'인 것이다. 태양에 제사 지내는 무당이 새처럼 분장하는 이유도 거기에 있다. 동쪽은 또한 태양이 뜨는 곳이다. 그리고 쇠의 뜻도 있다. 쇠는 금金이다. 태양과 쇠와 새는 동격인 것이다. 새가 등장하는 그림은 태양, 하늘나라를 뜻했다. 태양은 새처럼 자유롭게 하늘을 날아다니기 때문이다. 태양이 왜 중요한가?

태양은 모든 만물을 있게 하며, 어둠을 물리치고 생명을 주는 절대적인 존재다. 태양에 제사 지내는 것이야말로 모든 인류문명권의 공통점이었다. 그래서 우리 민족은 옛날부터 태양 숭배사상, 조류 숭배사상을 지녔는데, 이 조류는 원래 까마귀에서 작은 까마귀, 즉 까치로 변해 왔다. 고대의 새 그림에는 까마귀가 세 발 달린 것으로 등장한다. 왜 다리가 셋인가? '3'이란 숫자는 당시 부계사회에서 매우 중요한 숫자였다. 그것은 남자의 숫자요, 하늘의 숫자였다. 또한 삼=은 음양의 조화를 통해 만들어진 숫자이자, 남녀간의 결합으로 생산된 자식을 의미하는 숫자이기도 하다.

이 작호도는 내가 본 것 중에 가장 연대가 오래되었는데, 그 시간이 주는 힘이 압도적이다. 오랜 시간이 켜켜이 스며든 화면은 형언하기 어려운 비의적 분

위기를 발산하면서 호랑이의 웅크린 몸체를 부동의 덩어리로 안겨 준다. 몸 위로 끌어올린 호랑이 꼬리는 정적인 순간을 매우 긴장감 있게 조성하면서 느닷없는 파격의 도래를 예측케 한다. 또 덧니처럼 이빨을 드러내고 어딘가를 응시하는 호랑이의 커다란 눈과 그 눈 속에 박힌 검은 눈동자는, 단추 같은 까치의 동그란 눈알과 이어지면서 둘의 관계를 긴밀하게 묶어준다. 아울러 호랑이의 영험한 눈빛眼光은 무수한 원형의 이미지로 화면 전체에 파급된다. 호랑이의 이마와 목, 몸 전체를 휘감은 원형의 무늬는, 전면적으로 퍼져나가는 호랑이의 눈빛과 함께 온갖 삿된 것을 물리치는 무시무시한 이미지가 되었다. 화면 전체가 원형의 점들로 진동하고, 형언하기 어려운 기운이 흘러넘친다.

금빛 눈동자를 한
표범 무늬 호랑이의 초상

오로지 호랑이만 그린 단독상이다. 구성과 표현방법이 대단히 이질적이면서도 기이한 힘이 있다. 얌전히 네 발을 모은 채 공손한 자세를 취한 듯한데, 갑자기 고개를 들어 오른쪽을 보는 특이한 자세다. 뒷발은 땅바닥에 붙어 있고, 앞발에는 힘을 주고 있다. 특히 왼쪽 앞발은 쭉 뻗은 상태를 유지하면서 얼굴 부위와 일직선상에 위치해 있다. 그래서 호랑이 눈알과 이빨이 이어지면서 하단으로 연결되는 선이 하나 지나간다. 호랑이 꼬리도 발에 얹혀서, 얼굴 부위로 연결된다. 호랑이를 그리는데, 왜 굳이 이런 포즈로 그렸는지 무척 궁금하다. 아마도 어딘가를 응시하면서 삿된 기운을 억압하는 힘을 보여 주려 한 구도인지도 모르겠다. 호랑이는 벽사의 의미를 지니고 있기에 그렇다.

정적인 화면에 파격을 부여하는, 단독의 호랑이상만으로도 화면이 꽉 차는 긴장감을 준다. 그림을 보는 이의 시선도 호랑이의 동세에 맞춰 움직인다. 하단 오른쪽에서 상단으로 올라가 호랑이의 머리 쪽으로 향하고, 자기도 모르게 고개를 돌려 보는 듯한 행동을 따라 하게 된다.

이 그림 역시 표범 무늬를 그려넣었다. 어색한 듯하면서도 파격적인 구성이

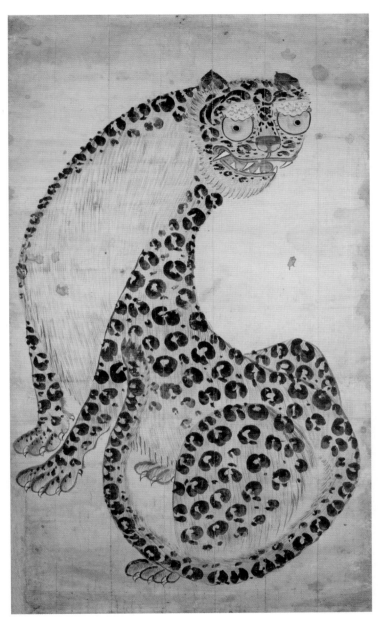

작자 미상, 「호랑이」,
종이에 채색, 109.5×67.5cm,
19세기 중반, 개인 소장

라 놀랍다. 얼굴 표정이 해학적인데, 흡사 '해치'를 닮았다. 이 그림에서는 호랑이의 뒤틀린 듯한 몸과 무늬, 그리고 얼굴 묘사가 압권이다. 동그란 눈동자 부위를 노란색과 녹색을 섞어 칠했고, 입안의 혀는 주황색이다. (더러 호랑이의 눈을 네 개씩 그려넣는 경우도 있다.) 그리고 눈알은 금빛이다. 이런 눈알을 '금모金眸'라 하는데, 금모는 매 눈알의 매서움을 표현한 것이다. 이는 칠흑 같은 어둠 속에서 인광을 발하는 호랑이의 눈빛에는 사귀邪鬼도 놀라 달아난다는 생각에서 취한 것이다. 네눈박이는 이른바 방상씨方相氏 눈알의 생김새를 하고 있는데, 방상씨는 중국 주周나라의 관직명官職名에서 비롯한 신물神物의 일종으로, 큼직한 네 개의 눈알이 어느 틈에 사방四方의 잡귀雜鬼를 찾아서 잡아먹는다고 한다.

큰 눈알과 살짝 벌리고 있는, 해죽하니 웃는 듯한 호랑이의 얼굴은 다소 난감하거나 약간 난처하다는 듯한 표정을 짓고 있다. 의인화된 호랑이다. 호랑이를 그린 이가 자신의 감정을 이입한 흔적이 보인다. 이렇게 호랑이는 그림을 그린 이와 동일한 존재가 되어 등장한다. 모든 작호도가 그렇다. 얼굴을 재미있고 귀엽게 그렸다. 우리네 호랑이는 이처럼 무서운 듯하면서도 친근하고 해학적이며 어리숙한 듯하게 그리는 데서 깊은 맛이 있다. '가장 우스운 것과 가장 엄숙한 것'의 공존이다.

엷은 먹선으로 윤곽을 긋고, 내부에 자잘한 선을 겹쳐서 털을 표현했다. 그리고 먹색을 좌우측으로 둥글게 굴려서 원형의 표범 무늬를 만들고 있다. 가슴팍을 보면, 무심하게 빗질을 하듯이 갈필을 무수히 그어 털을 가지런히 그렸다. 빠르고 직관적으로 그린 흔적이 보인다.

강하고 진한 먹선의
호랑이 같지 않은 호랑이

 호랑이를 한자로는 '개명수^{開明獸}'라고 한다. 개명수란 '밝음을 여는 짐승'이라는 의미이니, '태양'을 상징한다. 호랑이의 의미가 '태양'이다. 단군신화가 증명하듯, 우리에게 곰 또한 중요한 동물이었다. 곰이란 무엇인가? '곰'의 어원은 '검'이다. 검, 즉 칼이다. 그러니까 곰은 도검^{刀劍} 숭배사상을 말해 준다. 이렇듯 우리 문화권에서는 호랑이와 곰이 토템이란 얘기다. 우리는 호랑이 담배 먹던 시절로 시작되는 옛날이야기, 호랑이와 곶감, 호랑이와 해와 달이 된 오누이 이야기를 들으며 자랐고, 호랑이 그림을 보면서 세상에 눈떴다. 대나무 숲 사이로 걸어나오는 백수의 왕 호랑이, 소나무 위의 까치와 올려다보고 있는 호랑이 모습, 그리고 달에서 떡방아를 찧는 토끼와 긴 담뱃대를 문 호랑이, 또한 대머리에 긴 수염이 난 산신령과 함께 얌전히, 흡사 고양이처럼 앉아 있는 호랑이도 흔하게 보던, 너무도 친근한 그림이다. 사실 이런 민화는 단순히 대상을 재현하거나 묘사한 차원이 아니기에 주의해서 들여다볼 필요가 있다. 읽는 그림이라는 얘기다. 민화에는 우리의 역사와 신화와 원형이 녹아 있다. 민화를 보고 이해한다는 것은 거슬러 올라가, 우리 민족의 신화와 원형을 찾고 확인하는 작업

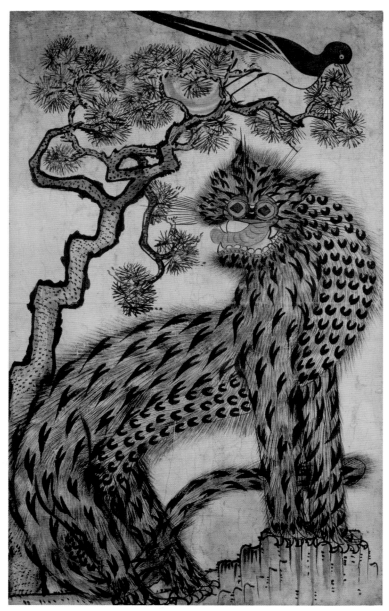

작자 미상, 「까치호랑이」,
종이에 채색, 80.8×48cm,
19세기 후반, 개인 소장

에 다름 아니다.

이 그림은 여러 면에서 이례적이다. 우선 호랑이를 보면, 호랑이 등에 표범 무늬를 가슴과 배 쪽으로 죄다 둘러쳤다. 짬뽕이고 잡종이다. 그래서 민화다. 빽빽하고 시커먼 붓질로, 호랑이와 구불거리는 소나무를 그렸다. 반면 까치는 형상이 간결하고 디자인적으로 마감했다. 호랑이의 몸과 얼굴에 난 털과 대비되는 깔끔한 윤곽선과 먹색으로 처리했다. 호랑이가 산속에 사는 존재이자 산의 영험한 존재임을 보여 주기 위해 기암절벽이나 산봉우리에 앞발을 딛고 서 있는 포즈로 호랑이를 그린 구성이 이 그림에서 가장 눈에 띈다. 비현실적인 구도이지만 상관없다. 소나무가 꿈틀거리는 모습도 윤곽선이 너무 짙고 강하다. 그러니 이 강하고 진한 먹선은 호랑이의 몸을 구성하고 있는 선과 무늬와 자연스레 동화된다.

이 호랑이 얼굴은 그야말로 보기 힘든 사례다. 안쪽으로 몰린 눈동자와 벌린 입, 개불을 닮은 주황색 혓바닥과 드러난 잇몸, 가지런한 이빨, 그리고 사방으로 뻗치는 얼굴의 자잘한 털이 기발하고 천진하다. 그런데 호랑이의 눈알은 마치 안경이나 선글라스를 낀 것과 유사하다. 마름모꼴의 형상이 눈동자라고 박혀 있다. 코는 아예 사라졌고, 곧바로 긴 혀와 이빨들이 얼굴의 대부분을 차지한다. 삽살개를 그린 것 같기도 한, 하여간 이상한 호랑이 얼굴이다. 화본으로 호랑이를 접했거나 상상해서 그린 것 같은 이 얼굴은, 그렇게 그린 이의 상상력과 창의성, 개성과 솜씨에 따라 천차만별로 조형된다. 그래서 맛이 있다.

그림 오른쪽 하단에는 솟아난 봉우리와 기암괴석이 줄을 잇고, 그 위에 앞발을 올린 호랑이가 버티고 있다. 기둥 같은 두 앞발은 이내 호랑이 얼굴로, 다시 소나뭇가지와 그 사이에 슬쩍 칠한 붉은색으로 이어진다. 이는 호랑이의 혓바닥과 눈 주위를 칠한 색과 일치하면서 자연스레 연결고리를 형성한다. 앞발

에서 이어지는 호랑이 얼굴은 다시 왼쪽으로 틀어서 오른쪽을 내려다보는 까치의 시선과 교차한다. 소나무의 기울기는 까치의 기운 몸과 일치하고, 하단의 바위 봉우리와 호랑이 꼬리, 호랑이 등 또한 수평의 구도를 이루면서 상당히 복잡한 시선과 방향이 교차하면서 복잡한 화면구도를 조성한다.

　호랑이의 얼굴과 몸통을 뒤덮고 있는 잔털은 가늘고 강한 먹선으로 꼼꼼히 채워 넣었다. 그 선 하나하나가 다 살아 있다. 일정한 방향성을 지니면서 보는 이의 시선을 유도하는 선이다. 호랑이 몸을 뒤덮고 있는 털과 문양은 엄청난 기운을 발산한다. 사방으로 확산되고 발광하는 빛처럼 그렸다. 호랑이가 지닌 힘이 털로 시각화되어 무한히 뻗어나간다.

발이 큰 호랑이와
까치 두 마리

옛날에는 정월이면 대문에 '용龍' 자와 '호虎' 자를 써붙이거나 액을 막아주는 동물을 그려붙였다. 벽사의 의미로 그려진 그림인데, 이를 '문배도門排圖' 또는 '세화歲畵'라고 한다. 용맹을 상징하며 잡신을 퇴치한다고 알려진 호랑이 그림이 대표적이다. 여기에는 지난해를 되돌아보고 새해를 희망차게 맞이하려는 절실한 뜻이 담겨 있다. 까치호랑이도 그런 맥락에서 즐겨 그린 그림이다.

과도하게 커다란 발을 지닌 호랑이가 성큼성큼 걷고 있다. 대지에 맞닿아 있는 듯한 발은 엄청난 크기로 과장되어 있다. 호랑이의 네 발이 지닌 능력에 대한 외경심을 엿볼 수 있다. 소나무 위에서 까치 두 마리가 호랑이의 이동을 조심스레 지켜본다. 이들 까치는 각각 해와 달을 후광처럼 거느리고 있다. 낮과 밤이 공존하는 가운데 까치는 해와 달을 상징하는 것으로 보인다.

보는 이의 시선을 죄다 왼쪽으로 몰아가는 화면 구성은 시간의 흐름과 동세 등을 실감나게 전해 준다. 한쪽으로 쏠릴 수 있는 구도를 적절히 잡아주는 것은 소나무다. 이 소나무는 왼쪽에서 오른쪽으로 방향을 틀어 가지를 뻗었다. 솔잎이 둥지처럼 자리한 가지에 두 마리 까치가 긴장감 있게 서 있다. 호랑이

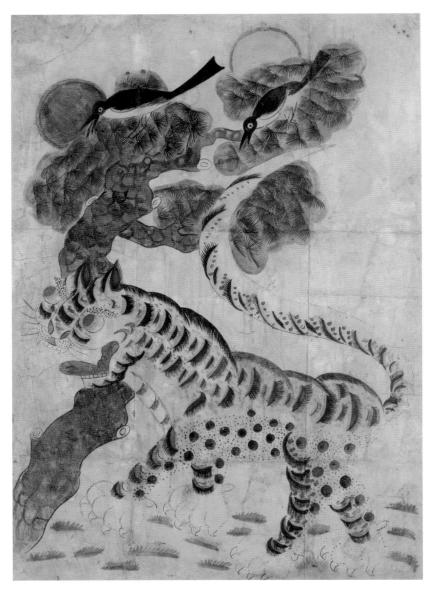

작자 미상, 「까치호랑이」,
종이에 채색, 100×70.5cm,
19세기, 개인 소장

꼬리 역시 소나뭇가지처럼 힘차게 오른쪽으로 뻗어 올라갔다.

솔잎은 가지런하고 촘촘한 선을 생선뼈처럼 그어놓았는데, 이를 구름 같은 형상으로 감싸고 내부를 초록색 물감으로 채웠다. 예리한 선묘로 윤곽을 그린 후, 두루뭉술하게 물감을 풀어서 채색했다. 흡사 말풍선처럼 둥근 공간을 만들어 채색한 것이 이 작가의 독특한 채색법 같다. 이는 소나무와 호랑이, 까치, 해와 달의 채색에서도 마찬가지다. 무엇보다도 빨강, 파랑, 초록, 그리고 먹의 검은색이 두드러진다. 절제된 몇 가지 색만으로도 제법 풍요롭고 산뜻한 색감을 내고 있다.

작호도 중에서 이처럼 개성적인 그림도 흔치 않다. 상당히 독자적인 방식으로 그림을 마감하고 있다. 일정한 패턴으로 선을 구획하고, 면을 균질하게 구사하여 모든 대상을 표현하는 식이다. 마치 인조 속눈썹 같은 면을 만든 후 그 안에 자잘한 터치나 선을 넣어 표현한 호랑이의 등과 배, 그리고 다리 부분의 표현이 가장 흥미롭다. 속눈썹을 가지런히 붙인 듯한 선묘로 조성한 호랑이의 몸통과, 원형의 점을 별자리처럼 박아넣은 배와 다리, 그 사이사이로 붉은색을 칠하거나 자잘한 점을 찍어서 처리한 부분이 재미있다. 대지의 풀 역시 초록색 눈썹이 떨어져 있는 것만 같다. 이 울퉁불퉁한 근육질의 호랑이가 성큼성큼 발걸음을 내딛는 모습에 사뭇 놀라서 내려다보는 까치의 모습을, 이 한순간을 참으로 해학적이면서 독창적으로 포착해 냈다.

유불선이 혼연일체가 된,
신주를 모신 사당도

　사당의 전면을 정확하고 꼼꼼하게 그린 그림(373쪽)이다. 기단에는 계단이 있고 그 양쪽 면에는 귀갑문을 그려넣었다. 건물의 외관만을 전면에 내세운 그림인 데도 퍽이나 운치가 있고 재미있다. 감모여재도感慕如在圖 또는 사당도라 부르는 그림이다. 감모여재도 중에서는 그리 뛰어난 사례에 속한다고 보기는 힘들다. 하지만 그림에서 풍기는 부드러운 색채와 전체적으로 은은한 분위기가 예사롭지 않다. 그 점을 높이 산 것이다. 절제된 색채 안에 감각적으로 사용한 붉은색과 짙은 노란색이 포인트로 활기를 준다. 직선으로 마감된 다소 기계적인 사당의 묘사墓祠와 달리 왼쪽 후경에 자리한 소나무 처리는 비교적 능란한 솜씨다. 소나뭇가지는 사당과 여백을 가로질러 솟구쳐서 오른쪽 지붕의 빈틈을 메우고 있다. 빈 공간, 여백에 적절하게 개입된 형국이다. 담채로 칠한 녹색 부위에 잔 선으로 그린 솔가지의 표현도 좋고, 소나무 등걸의 사실적인 묘사도 무난하다. 소나무가 삼각형 구도로 사당의 지붕을 감싸고 있는데, 화면 하단에서부터 점차 상승하는 기운이 지붕 위의 뾰족하게 솟은 오른쪽 망와望瓦 부분에서 다시 솔가지로 연결되어 화면 상단까지 점진적으로 차오르는 광경이 흥미롭다.

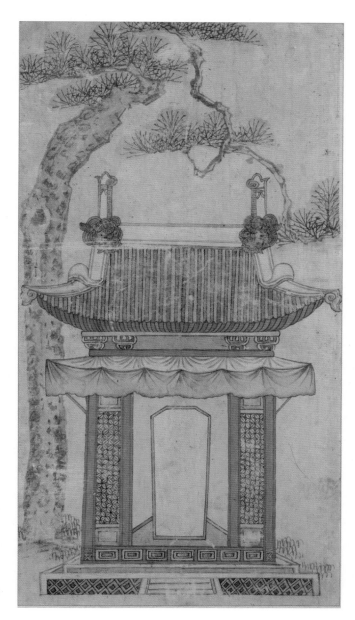

작자 미상, 「사당도」,
종이에 채색, 65×35cm,
19세기 후반~20세기 전반,
개인 소장

무엇보다도 이 그림에서 중심은 역시 정중앙을 차지하고 있는 사당이라는 건축물이다. 반듯한 선으로 정확히 측량해서 그린 듯한 건물은 외관을 사실적으로 묘사한 기록화로, 조상의 신위를 모시는 사당의 경건하고 비의적인 분위기를 사뭇 장중하게 살리고 있다. 양쪽에 자리한 붉은색 기둥과 기둥 사이의 문짝 안에는 사방연속무늬로 조형한 꽃잎 형상을 빼곡하게 채웠다. 끝없는 순환의 고리를 보여 주는 동시에 영속적인 생을 향한 희구의 간절한 표현일 것이다.

그 위로 흰색 휘장이 낮은 지붕을 만들어 장막을 형성하고 있다. 천의 주름진 부분을 묘사한 선이 무척 사실적이다. 주름의 개수도 좌우대칭을 이루는데, 부분적으로 흰색 물감을 칠해 실감을 더했다.

사당 한가운데에는 여백의 프레임을 만들어놓았는데, 이는 제사를 지낼 때 지방을 붙이는 공간이다. 지방이란 '종이로 만든 신주', 곧 '임시 위패(죽은 사람의 이름과 날짜를 적은 나무패)'라 할 수 있다. 누구한테 제사를 올리는 것인지를 보여 주는 표상인 셈이다. 우리나라에서는 조선 초기부터 쓰였다고 한다. 제사는 공동체의 성원임을 확인하는 절차이자, 조상의 피가 후손에게 연결되고 있음을 조상에게 고하는 장치다. 다시 말해 조상의 존재가 내 몸과 자손을 통해 여전히 불사·불멸하고 있음을 고하는 의식이다. 인간은 생물학적 죽음을 겪지만 이는 후손을 통해 극복된다고 보았다. 나는 죽지만 후손을 통해 나는 여전히 그들의 몸속에서 환생하고 있는 것이라는 얘기다. 제사는 죽은 자와 산 자가 대화하는 곳이고, 공생하는 장이다. 제사를 지내기 위해 후손들이 머리를 맞대고 신주神主에 절하는 것, 그것이야말로 대가족 제도하의 평안이자 자식과 한 가문의 도리인 것이다. 그래서 감모여재도에는 흔히 부귀를 뜻하는 모란, 평안을 상징하는 병, 다손을 의미하는 포도 등을 그려넣었다. 내부의 들어간 공간을 묘사하기 위해서는 원근법적인 효과를 시도하고 있다. 지방을 붙이는 빈 공

간 또한 위쪽으로 올라갈수록 크기가 커지면서 안쪽으로 깊이감을 주고 있다.

조선시대 유복한 가정에서는 조상의 영을 받들어 사당을 집의 부지에 두었다. 그럴 형편이 안 되는 가정에서는 대청마루에 감모여재도를 걸고 조상을 공양하는 제사를 지냈다. 따라서 사당에 신주를 모시듯 사당 그림 중앙에 지방을 붙여 성심誠心을 다했다. 감모여재는 '마치 옆에 계신 것처럼 느끼어 사모한다'는 뜻이다. 즉 감모여재도는 신주를 모신 사당 그림이다. 신주란 자기보다 먼저 저세상으로 간 선배, 즉 귀신을 말한다. 귀신 대신 모시는 위패位牌가 바로 신주이다. 옛 우리네 조상귀신들은 부르면 오고, 제수를 차리면 먹고, 막대기를 공중에 휘휘 저으면 감겨드는 그런 존재로 여겼다.

따라서 감모여재도는 무척 신성한 그림이기도 하다. 죽은 조상의 넋을 불러 모아 그 자리에 모시고자 하는 후손들의 마음이자 귀신이 머무는 장소를 제공하는 공간이다. 이 빈자리에 지방이 붙으면, 그 문자는 영험한 기운을 발산하면서 죽은 이의 혼을 부르고, 죽은 이의 넋은 그 자리에 와서 산 자들의 경배를 받는다. 그래서 감모여재도는 그러한 기능을 충족시킴과 동시에, 실제 영혼이 고이는 자리로서의 기운을 발산시킬 수 있어야 했을 것이다. 사당 안에 자손이 하늘처럼 떠받드는 조상신이 있기에, 그곳에는 신묘한 기운이 들어차 있어야 했다. 기단을 장식한 귀갑문이나 하늘을 향해 자란 솔가지의 기운, 그 발산의 형태, 그리고 사당 양쪽에 자리한 문짝의 사방무늬, 처마에 자리한 두 개 용머리와 지붕 양 끝을 장식한 문양이 모두 그러한 기운을 가시화한다. 특히 지상에 거주하는 인간의 삶이 하늘과 맞닿은 거주공간의 경계는 바로 처마와 용마루 등이다. 바로 그곳에 용의 얼굴을 상형하는 이유는 삿된 기운으로부터 보호받고자 하는 욕망일 것이다. 서로 마주 보는 듯한 용의 머리는 도깨비와 유사하면서도 재미있게 그려져 있다. 이 지붕의 처마 부분의 디자인이 오묘하

다. 필시 무슨 의미로 그려졌을 텐데, 그 의미를 정확히 알 수는 없다. 용마루는 당연히 용을 상징하는 것이고, 좌우 처마 끝단에 자리한 구름 문양은 상서로운 기운을 도상화한 것으로 보인다. 조상의 혼을 불러들이는 집이 지닌 의미와 그 집이 품고 있는 기운과 영험한 힘을 숙연하게 보여 주는 그림이다. 그러니 감모여재도는 유불선儒佛禪이 혼연일체가 된 것이다.

다음 그림(377쪽) 또한 사당의 전면을 당당하게 내세웠다. 건물 외관이 화면에 납작하게 붙어 있는 듯한 느낌이다. 건물이 분출하는 예사롭지 않은 기운을 외화外化시킨, 건물의 초상화 같다. 단순한 외관 묘사가 아니라 건물 안에서 뿜어져 나오는 비가시적인 기운의 형상화, 그것이 이 사당도다. 이른바 건물의 '전신傳神'을 상형한 그림이다. 옛말에 제사는 질명質明, 곧 날이 밝기 전의 어둑어둑한 새벽, 곧 하루 중의 가장 조용한 시간에 지낸다고 했다. 이 그림에는 그러한 고요함이 서려 있다.

단아하게 쌓은 돌기단 중앙에는 반듯하고 눈부신 흰색의 계단이 놓여 있다. 그 위로, 시선은 지방을 붙이는 사당의 정중앙, 즉 붉은색 라인으로 직접 이어지도록 이끌린다. 유난히 허정한 대지와 계단을 통해 붉은 기둥을 축으로 지탱된 사당은 청색과 초록색, 붉은색, 흰색과 검은색 등의 색채와 정확하고 엄정하게 분할된 직선으로 장식되어 있다. 건물 외관만 전면에 내세운 그림인 데도 어딘지 모르게 상서로운 기운이 물씬 감돈다. 사당을 화면 상단에 꽉 차게 배치했기 때문일까. 보는 이를 굽어보는 듯한 형상이 시선을 압도한다.

직선으로 묘사한 도식적인 사당과 달리 좌우에 배치한 두 그루의 소나무 처리는 비교적 분방한 솜씨다. 사당이 직선이라면 소나무는 곡선이다. 엄숙함과 부드러움이 공존한다. 소나무의 자유로운 필치가 사당의 엄숙함에 생기를 더한

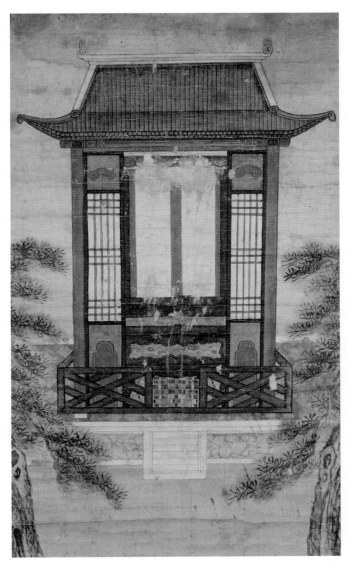

작자 미상, 「사당도」,
종이에 채색, 89×50.3cm,
19세기 후반~20세기 전반,
개인 소장

다. 이 소나무의 처리는 화원의 솜씨에 가깝다. 하단에서부터 서서히 상승하는 기운이 화면 중앙의 사당을 감싸면서 정중앙에 집중되는 형국이다. 양옆의 소나무는 마치 휘장처럼 자리하고 있다. 사당과 소나무로 연출한 좌우대칭의 구도로 인해 발산되는 엄숙한 기운에 마음이 숙연해진다. 『주자가례朱子家禮』에서 "제사는 사랑하고 존경하는 마음으로 성의를 다하는 것"이라고 했다. 형식이 내용을 억누를 수 없다는 뜻이다. 조상에게 제사 지내는 이들이 지녀야 마땅할 마음이 그림으로 드러나고 있다.

　조상을 모시는 사당이기에, 죽은 이의 영혼을 부르는 공간이기에 사당을 그린다는 것 또한 비가시적 존재의 가시화가 실감나야 했을 것이다. 이 사당도는 분명 그런 기운이 가득한 매력적인 그림이다. 사실 좋은 그림은 가시적 세계 너머를 부단히 보여 주고 느끼게 해준다. 이는 비단 사당도만의 문제는 아닌 것이다.

참고문헌

화집

『꿈과 사랑—매혹의 우리 민화』, 삼성문화재단, 1998.

『민화』(한국의 미 8), 중앙일보, 『계간미술』, 1983.

『민화 속으로 들어간 사람』, 경기대학교박물관, 2013.

『민화와 장식병풍』, 국립민속박물관, 2005.

『반갑다! 우리민화』, 서울역사박물관, 2005.

『상상의 나라—민화여행』, 호림박물관, 2013.

『어흥, 우리 호랑이』, 국립제주박물관, 2010.

『우리 그림 이야기, 민화에서 궁중화까지』, 보나장신구박물관, 2014.

『조선, 병풍의 나라』, 아모레퍼시픽미술관, 2018.

『조선시대 꽃그림—민화, 현대를 만나다』, 갤러리현대, 2018.

『조선 민화 그 영롱함에 대하여』, 월간 민화, 2015.

『조선시대 궁중장식화 특별전—태평성대를 꿈꾸며』, 국립춘천박물관, 2004.

『조선 궁중화 민화걸작—문자도·책거리』, 예술의전당 서예박물관, 2016.

『책거리 특별전—조선 선비의 서재에서 현대인의 서재로』, 경기도박물관, 2012.

『청계천으로 돌아온 물고기, 민화전』, 경기여고 경운박물관, 2005.

『판타지아 조선』, 예술의전당 서예박물관, 2018.

『행복이 가득한 그림, 민화』, 부산박물관, 2007.

『李朝の民畵』(上, 下), 志和池昭一郎, 龜倉雄策 編, 講談社(東京), 1982.

단행본

강영희, 『금빛 기쁨의 기억』, 일빛, 2004.

강영희, 『백의민족이여 안녕』, 도어스, 2017.

강우방, 『민화』, 다빈치, 2018.

김영재, 『귀신 먹는 까치호랑이』, 들녘, 1997.

김세종, 『컬렉션의 맛』, 아트북스, 2018.

김용준, 『새근원수필』, 열화당, 2007.

김철순, 『한국민화논고』, 예경, 1991.

데이비드 메이슨, 『산신』, 신동욱 옮김, 한림출판사, 2003.

박용숙, 『한국미술의 기원』, 예경, 1990.

야나기 무네요시, 『조선을 생각한다』, 심우성 옮김, 학고재, 1996.

임영주, 『민화 속 삶 이야기』, 미진사, 2018.

오주석, 『오주석의 한국의 미 특강』, 솔, 2003.

유홍준·이태호, 『문자도』, 대원사, 2002.

윤열수, 『민화 이야기』, 디자인하우스, 2009.

윤철규, 『조선시대 회화』, 마로니에북스, 2018.

이우환, 『이조의 민화』, 열화당, 1982.

이인범, 『조선예술과 야나기 무네요시』, 시공사, 1999.

정병모, 『민화는 민화다』, 다할미디어, 2017.

정병모,『무명화가들의 반란 민화』, 다할미디어, 2011.

조요한,『한국미의 조명』, 열화당, 1999.

최준식,『한국미, 그 자유분방함의 미학』, 효형출판, 2000.

허균,『허균의 우리 민화 읽기』, 북폴리오, 2006.

허균,『전통미술의 소재와 상징』, 교보문고, 1993.

논문

김철순,「민화고」,『공간』, 1971. 1.

박용숙,「한국의 채색화와 그 정신적 유산」,『미술세계』, 1988. 7.

「우리 그림 민화의 재명명과 분류」, 한국전통회화학회, 2007.

조선미,「한국의 민화」,『한벽문총』(제2호), 월전미술관, 1993.

조자용,「동이문화 기원의 민화제」,『예술과 비평』, 1989, 가을.

진준현,「민화문자도의 의미와 사회적 역할」,『미술사와 시각문화』, 2004.

최은경·이부영,「책거리의 변천과정에서 나타나는 화예 유형과 꽃 문화에 관한 연구」,

　　『한국화예디자인학연구』(제34집), 2016.

「한국 민화와 유종열」, 서울역사박물관, 한국미술사학회, 2005.

현향희,「민화의 도상학적 의미와 상징성 연구—윤리문자도를 중심으로」,

　　국민대대학원 박사학위논문, 2012.

민화의 맛

회화적인 매력으로 감상하는 조선민화 80점

ⓒ박영택 2019

1판 1쇄	2019년 5월 25일
1판 2쇄	2020년 12월 10일

지은이	박영택
펴낸이	정민영
책임편집	정민영
편집	이남숙
디자인	이선희
마케팅	정민호 박보람 우상욱 안남영
제작처	한영문화사

펴낸곳	(주)아트북스
출판등록	2001년 5월 18일 제406-2003-057호
주소	10881 경기도 파주시 회동길 210
대표전화	031-955-8888
문의전화	031-955-7977(편집부) 031-955-8895(마케팅)
팩스	031-955-8855
페이스북	www.facebook.com/artbooks.pub
트위터	@artbooks21

ISBN 978-89-6196-3510-0 03600

이 도서의 국립중앙도서관 출판예정도서목록(CIP)은 서지정보유통지원시스템 홈페이지(http://seoji.nl.go.kr)와
국가자료종합목록 구축시스템(http://kolis-net.nl.go.kr)에서 이용하실 수 있습니다.
(CIP제어번호 : CIP2019018679)